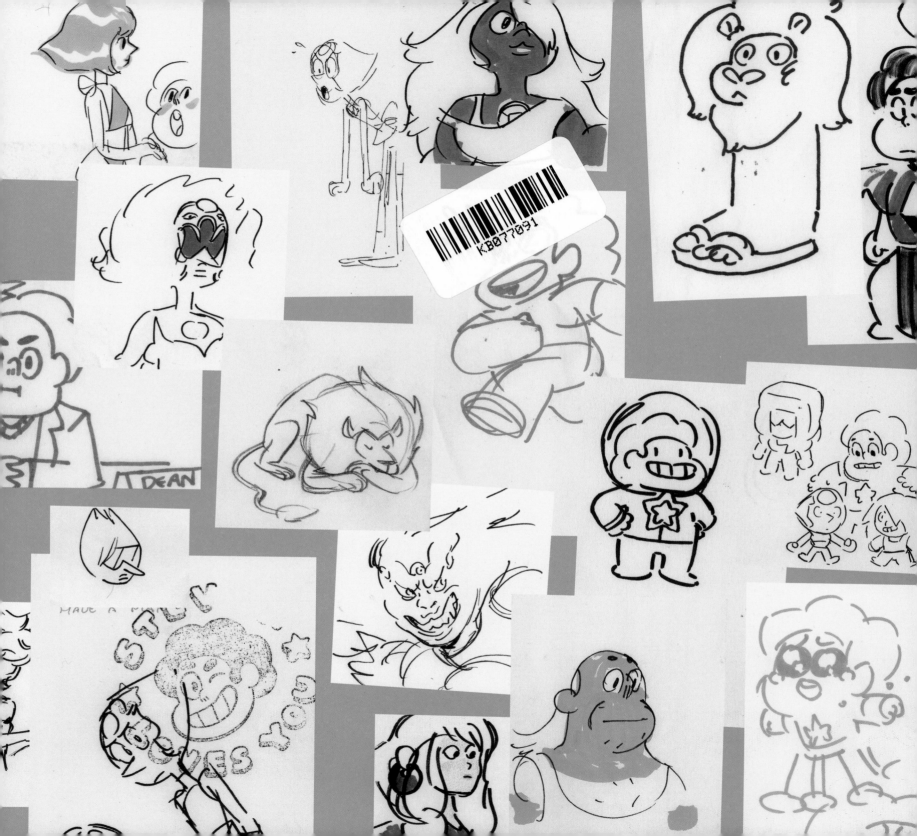

스티븐 유니버스

A CARTOON NETWORK ORIGINAL

STEVEN★UNIVERSE

ART & ORIGINS™

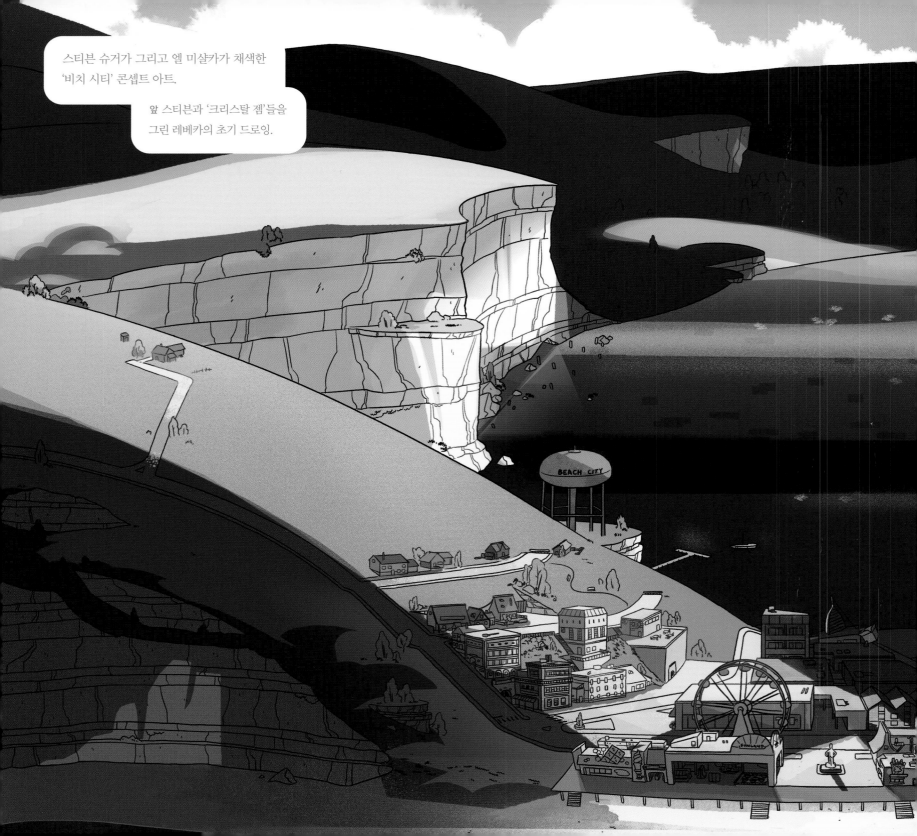

스티븐 슈거가 그리고 엘 미샬카가 채색한
'비치 시티' 콘셉트 아트.

앞 스티븐과 '크리스탈 젬'들을
그린 레베카의 초기 드로잉.

스티븐 유니버스

A CARTOON NETWORK ORIGINAL

STEVEN ★ UNIVERSE

ART & ORIGINS

레베카 슈거 서문 | 크리스 맥도널 지음 | 홍주연 옮김

Scene	Panel
20	1

Slugging
1.00

Notes
camera shake though scene

OCT 2 2 2013

Scene	Panel
20	CONT 2

Action Notes
Pearl runs IN - West. GARNET TAPS BUBBLE
Steven disappears.
Ice rocks falling in BG.

Slugging
0.04

Scene	Panel
20	CONT 3

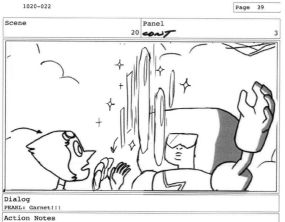

Dialog
PEARL: Garnet!!!

Action Notes
The dust clouds in BG are getting larger. BUBBLE WARPS AWAY
More ice rocks are falling.

Slugging
1.04

OCT 2 2 2013

1020.022

차례

옆위 케빈 다트의 '비치 시티' 콘셉트 아트.
옆 아래 라마르 에이브럼스와 이언 존스 쿼
티의 스토리보드.
오른쪽 캣 모리스의 프로모션 아트.

STEVEN UNIVERSE PREMIERES TONIGHT!

FEATURING "LASER LIGHT CANNON" BY REBECCA SUGAR AND KAT MORRIS

8pm ON CARTOON NETWORK

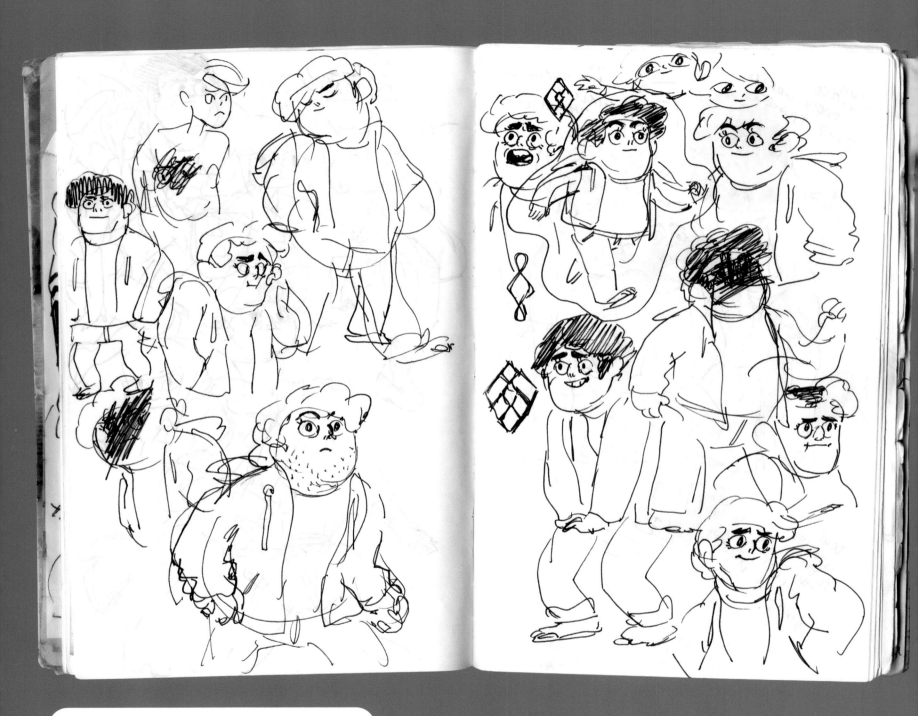

<스티븐 유니버스>를 구상할 때 그린 레베카의 초기 드로잉.

FOREWORD 서문

'크루니버스'에 바칩니다 – 레베카 슈거

작품을 만드는 것은 크루crew다!
작품을 만드는 것은 크루다!
작품을 만드는 것은 크루다!!!

이 작품의 제작에 참여했거나, 하고 있는 사람들 모두가 이 책에 실리진 않았지만 전부 중요하다.

지금 당장 여러분과 만나 사소하지만 인상 깊게 보았던 것들에 대한 얘기를 하고 싶다. 배경에 숨겨진 어떤 말장난을 찾아냈는지, 어떤 인물에게 마음을 빼앗겼는지, 친구들끼리 어떤 대사를 인용하는지, 어떤 노래가 기억에 남았는지 등등. 그런 것들을 누가 그렸고 누가 주장했는지, 누가 쓰고 불렀는지, 그리고 왜 그들에게서만 나올 수 있었는지 말해주고 싶다.

나는 이 작품 안에 어린 시절의 디테일들, 그동안 TV에서 묘사된 적 없던 친구와 가족 그리고 자신의 독특한 버릇들, 우리가 어릴 때 사랑했던 매체들을 담고 싶었다. 그래서 우리는 그것을 섞은 다음 토론으로 정리하고 애정으로 다듬어 〈스티븐 유니버스〉를 만들었다.

여러분이 이 책에서 보게 될 것은 그 과정의 일부이자 초기에 겪었던 우여곡절의 조각들이다. 그 시절을 돌아보는 일은 쉽지 않았다. 남동생 스티븐과 사랑하는 이언, 그리고 멋진 발상들로 내 삶을 영원히 바꿔놓은 친구들, 영웅들, 낯선 사람들과 함께 어울려 일하던 때를 생각하면 마음이 저려오기 때문이다. 내가 제일 소

중하게 여기는 기억은 실없는 농담들이다. 절대 쓰지 못할 거라고 했지만 다들 마음에 든다고 해서 결국 쓴 이상한 설정들(에피소드가 끝날 때마다 화면이 별 모양으로 닫히거나 우리를 '크루니버스'라고 칭하는 것 등등)은 결국 이 작품의 정체성이 되었다.

미리 경고하지만 우리는 TV에서 보이는 결과물에는 엄격하다. 그러니 우리의 이음매seam를 보고 싶지 않다면 이 책을 덮길 바란다. 여긴 그야말로 '심seam시티'니까! 이 책에는 지금의 작품과는 무관한 그림들이 실려 있다(나는 이제 젬들을 '소녀들'이나 '여신들'로 보지 않는다). 하지만 〈스티븐 유니버스〉가 인물들의 내면과 세계를 드러내면서 불완전함을 찬양하는 작품이라면, 작품에 대해서도 그런 방식을 택해야 한다고 생각한다. 결국 "실수mistake없이는 스테이크도 없으니까".

잠깐만, 이 대사는 어떤 버전을 채택했더라?

아, 그렇지. 폭찹이 나오는 대사(극중 스티븐의 아버지인 그렉의 대사: "모든 폭찹이 완벽했다면 우리에게 핫도그란 없었겠지"–옮긴이)였다!

REBECCA SUGAR

레베카 슈거는 에미상 후보작인 카툰 네트워크 〈스티븐 유니버스〉 시리즈의 크리에이터다. 〈스티븐 유니버스〉는 마법으로 인류를 지키는 크리스탈 젬들의 막내 동생인 스티븐의 성장 애니메이션이다.

스쿨 오브 비주얼 아트SVA에서 애니메이션 전공으로 학사 학위를 취득한 슈거는 2009년 〈핀과 제이크의 어드벤처 타임Adventure Time〉 팀에 합류했다. 이 시리즈의 스토리보드 아티스트이자 작가로 일하면서 슈거는 에미상 후보에 오르고 애니 상을 수상했다. 〈버라이어티〉가 선정한 '2016년, 할리우드의 새로운 리더들' 창작자 분야에 데미언 셔젤Damien Chazelle, 제러드 카마이클Jerrod Carmichael, 도널드 글로버Donald Glover와 같은 유명한 아티스트들과 함께 이름을 올렸으며 2016년에는 에미상 후보에 오른 〈스티븐 유니버스〉의 'The Answer' 에피소드를 직접 각색해서 동화책으로 출간했다. 이 책은 〈뉴욕 타임스〉 베스트셀러에 올랐다.

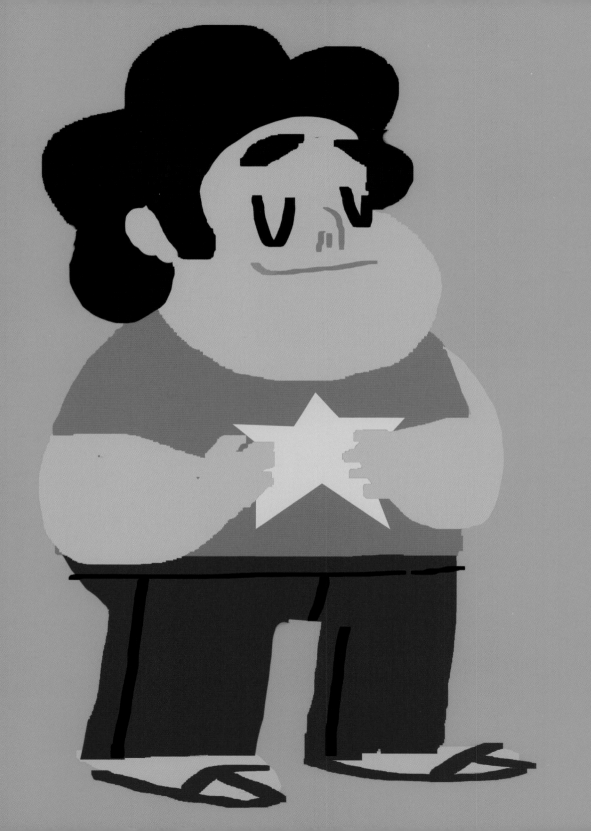

INTRODUCTION 들어가며

겐디 타르타코프스키

나는 열 살 때부터 애니메이션에 빠져 살았다. 그러다 운 좋게 카툰 네트워크에 합병되기 직전 한나 바바라 Hanna Barbera 스튜디오에서 일하게 됐다. 그곳에서 나는 서류 캐비닛을 뒤져 모델과 스토리보드, 설정화 등을 구경하는 것을 좋아했다. 어떻게 지금 봐도 좋을까? 나는 결코 염탐을 멈출 수가 없었다! 솔직히 말하면 요즘도 복사기 주변에 아무렇게나 널려 있는 드로잉들을 자세히 들여다보곤 한다. 레베카 슈거의 그림도 그렇게 접했다.

처음 본 것은 마르셀린(애니메이션 〈핀과 제이크의 어드벤처 타임〉의 등장인물–옮긴이)을 그린 그림이었다. 유동적이고 매력적이며 만화적이었다. 그래서 염탐을 멈추지 못하고 인터넷을 뒤져 그의 작품들을 더 찾아보았다. 보면 볼수록 더 인상적이었다. 그때 나는 〈심바이오닉 타이탄Sym-Bionic Titan〉을 만들고 있었는데, 제작이 뜻하지 않은 난항을 겪고 있어 괴로운 상태였다. 그 후 카툰 네트워크에서 나와 〈몬스터 호텔Hotel Transylvania〉을 만들면서 외부의 도움이 필요해졌다. 그때 레베카를 떠올렸고 한번 부탁이나 해 보자고 생각했다. 그는 흔쾌히 승낙했다. 멋진 경험이었다! 레베카는 협조적이었고, 창작 스타일도 잘 맞았다.

그 당시 레베카는 내게 자신이 구상 중인 아이디어를 보여주고 싶다고 말했다. 그렇게 나는 운 좋게 〈스티븐 유니버스〉의 초기 스케치를 보게 되었다. 우리는 사람들을 설득하려면 스토리의 여러 요소가 단순해야 한다는 내용의 대화를 나눴다. 레베카는 친절했고, 내게 감사를 표했다. 그로부터 몇 달 후에 그는 파일럿 제작 허가를 받아냈다는 소식을 나에게 전해주었다. 나는 매우 기뻤다. 나 또한 애니메이션 팬이었기에 파일럿 제작에 어떤 식으로든 도움을 주겠다고 스스럼없이 제안했다. 레베카가 그 제안을 받아들여 나는 파일럿 애니메이션의 타이밍을 담당하게 되었다. 재미있는 아이디어였고 훌륭한 파일럿이었다. 그 후의 일은 모두 아시는 바와 같다.

창작자가 이룰 수 있는 가장 위대한 성취는 시간의 흐름을 이겨내는 캐릭터들을 만드는 일이다. 나는 〈스티븐 유니버스〉도 오래도록 사랑받으리라고 믿는다. 레베카가 이 시리즈를 준비하는 동안 나는 카툰 네트워크를 떠나 있었기 때문에 진행 상황이 언제나 궁금했다. 그의 앞에 힘든 일들이 얼마나 많이 기다리고 있는지 알고 있었기 때문이다. 그러다 최근에 카툰 네트워크에서 다시 일할 기회가 생기면서 그 결과물을 보게 되었다. 레베카는 팀원들과 한 가족이 되어 있었다. 그것이야말로 성공적인 TV 시리즈를 만드는 데 가장 중요한 요소다.

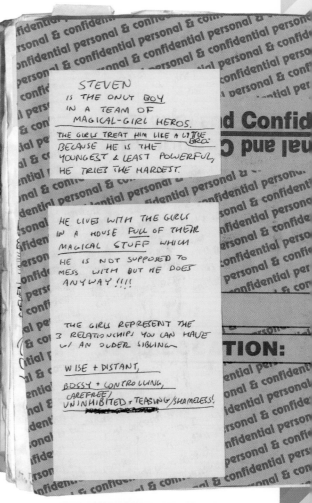

옆 시리즈 초반의 아트 디렉터였던 케빈 다트가 그린 스티븐.
위 레베카가 시리즈 제작에 참고하기 위해 메모해놓았던 아이디어들.

레베카가 겐디 타르타코프스키와 의논하면서 했던 메모들. 시리즈가 제작되려면 파일럿 프로그램이 단순하고 명료해야 한다는 사실을 강조하고 있다.

GENNDY NOTES

—BOIL IT DOWN ←

BROTHER + 3 GODDESS SISTERS

SHOULD HE JUST NOT HAVE POWERS? BUT IT WOULD STILL WORK IF HE DID

IT SHOULD BE **STEVEN** WHO IS MADE FUN OF. SIMPLER

- PEOPLE DON'T HAVE TO DISLIKE THEM
- THEY DON'T HAVE TO BE POOR OR A GOV'T ORG.

A HOUSE/TREASURE TROVE OF MAGICAL OBJECTS FOR STEVEN TO FIND. STUFF ALL OVER THE PLACE

SO KEEP TEMPLE → STUFF TO A MINIMUM?

HUMAN STORIES BUT W/ MAGICAL ELEMENTS

IT IS ABOUT **STEVEN** + FROM HIS P.O.V.

HE IS THE DIFFERENT ONE

↓

THE INTEREST IS HIM WITH THEM THEY ARE POWERFUL

HE IS HUMAN.

GENERAL ADVICE

WHAT ARE THE EPISODES REALLY ABOUT?

USE THAT TO FIGURE OUT WHAT IS & ISN'T IMPORTANT. REVERSE ENGINEER YOUR IDEA!

WHAT HELPS THE CORE IDEA AND WHAT DOESN'T? IF IT DOESN'T HELP JUST GET RID OF IT

KEEP IT VERY SIMPLE.

10

재스민 라이의 아트워크.

나는 지금도 여전히 애니메이션 팬이다. 세월이 흐르면서 예전만큼 2D 애니메이션이 만들어지지 않아 열정이 조금 약해졌지만. 내가 정말 좋아했던 것은 애니메이션이다. 열네 살 무렵 혼자 영화관에 앉아 소리를 질러대는 아이들과 부모들 사이에 둘러싸여 〈정글 북 The Jungle Book〉을 보았다. 화면에 이미지가 떠오르고 예술적인 애니메이션이 펼쳐지기 시작하자 난 완전히 넋을 잃었고 주변의 모든 것이 사라졌다. 나는 그런 애니메이션을 만들어 그림으로 이야기를 전달하고, 2차원의 이미지들로 삶을 모방하고 싶다고 생각했다. 애니메이션이라는 흡혈귀에게 물린 나는 절대로 다른 일은 할 수 없었을 것이다. 이 책에서 〈스티븐 유니버스〉를 만들기 위해 그려진 수많은 습작들과 그 안에 담긴 애정과 영감을 보았을 때, 어린 시절의 감정들이 되살아났다. 나는 많은 사람들, 특히 이 작품의 팬들이 내가 오래전 영화관에서 그랬던 것처럼 이 책의 모든 이미지에 넋을 잃으리라는 걸 알고 있다.

그렇게 열정은 계속된다…….

(서명)

겐디 타르타코프스키는 수상 경력이 풍부한 애니메이션 감독, 작가, 프로듀서로 한나 바바라 출신이다. 1990년대 초반과 2000년대 초반, 이 스튜디오에서 가장 유명한 세 작품의 제작에 참여했다. 그 후 카툰 네트워크로 옮겨 〈덱스터의 실험실〉, 〈사무라이 잭〉, 〈심바이오닉 타이탄〉을 만들었다. 또한 널리 사랑받는 애니메이션 시리즈 〈스타워즈: 클론의 전쟁〉의 제작과 감독을 맡기도 했다.

2012년, 타르타코프스키는 장편 영화 데뷔작 〈몬스터 호텔〉로 골든글러브상 후보에 올랐고 속편인 〈몬스터 호텔 2〉를 감독했으며 최근엔 이 시리즈의 세 번째 작품을 준비 중이다.

무려 13번이나 프라임타임 에미상 후보에 올랐으며 카툰 네트워크의 〈스타워즈: 클론의 전쟁〉과 〈사무라이 잭〉으로 세 번의 에미상을 수상했다. 〈버라이어티〉가 선정한 '주목할 만한 인물 50인' 리스트에 앞으로 엔터테인먼트 업계를 이끌 리더로서 이름을 올렸으며, 〈피플〉지는 그를 '업계의 떠오르는 신예'로, 〈엔터테인먼트 위클리〉의 '잇리스트'는 엔터테인먼트 업계에서 가장 창의적인 인물 중 한 명으로 언급했다. 또한 애니메이션 아트에 공헌한 점을 인정받아 윈저 맥케이 상을 수상하기도 했다.

타르타코프스키는 이제 자신의 뿌리로 돌아가 가장 사랑받는 작품이자 12년간 휴방되었던 〈사무라이 잭〉에 다시 손을 대고 있다. 〈사무라이 잭〉은 역사상 가장 위대한 액션 어드벤처 시리즈를 만들겠다는 야망에서 시작된 작품이다. 그 결과 영화적인 화면, 실감 나는 액션, 코미디, 복잡한 제작 기법들이 결합되어 어떤 TV 시리즈와도 다른 작품이 나왔다. 현재 어덜트 스윔(미국 카툰 네트워크의 성인 대상 프로그램 편성 시간대인 오후 8시부터 다음 날 오전 6시-옮긴이) 방영을 예정으로 새 시즌을 제작 중이다.

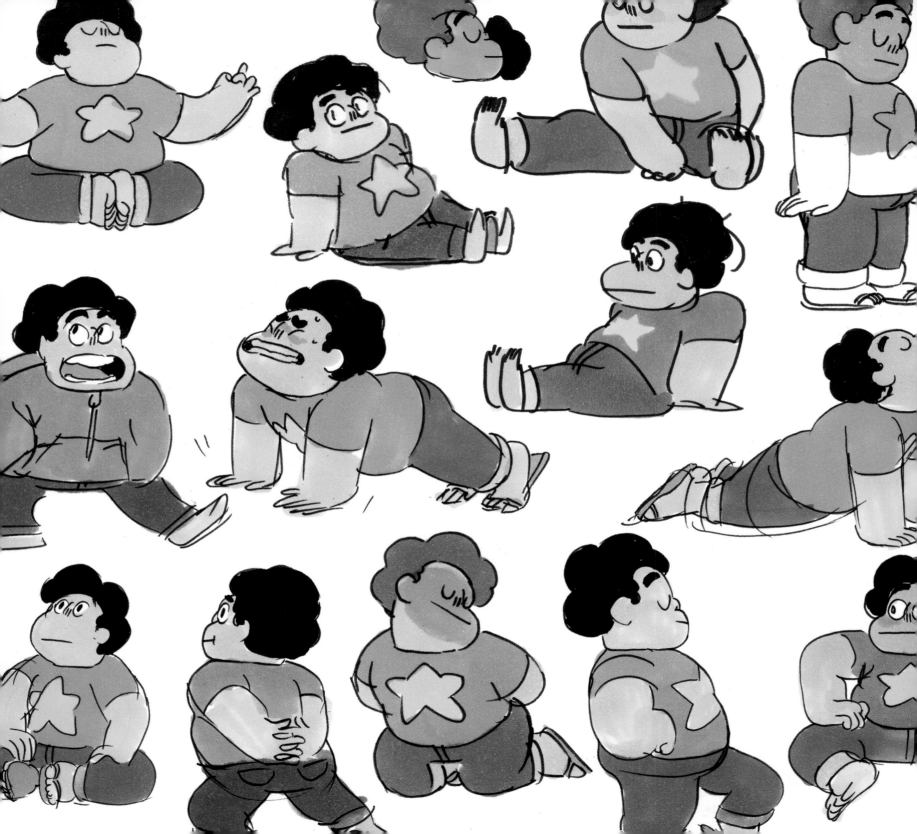

1: ORIGINS 구상

지구는 멸망 위기에 처해 있다. 먼 우주에 사는 '젬'이란 존재들은 수천 년간 지구 내부에 숨어 있던 거대한 병기를 깨울 계획을 세우고 있다. 젬들은 몸의 형태를 바꾸거나 서로 결합하고, 홀로그램을 투사하고 마법의 무기를 휘두르며 발달된 기술을 사용하는 놀랍도록 강하고 위험한 존재들이다. 지구의 수명도 마침내 다한 듯하다.

하지만 크리스탈 젬들이 도와준다면 얘기가 달라진다. 5천 년 전, 크리스탈 젬들은 '홈월드 젬'의 지구 식민화 계획에 맞서는 반란에 성공했다. 자원을 고갈시키는 젬의 지배로부터 지구의 생명체들을 구하기 위해서였다. 결국 홈월드 젬들은 지구를 떠났지만 그 일을 잊지도, 용서하지도 않았다.

크리스탈 젬들의 혁명 지도자이자 정신적 지주였던 로즈 쿼츠는 자신의 추종자들에게 모든 생명의 가치를 인식해야 한다고 가르쳤다. 그들은 수천 년간 지구를 보호하며 마법이 지배하는 고대 세계가 현대 인간 사회로 진화하는 것을 지켜보았다. 바닷가에 세워진 거대한 젬 사원 주변에는 패스트푸드 식당과 오락 시설들이 있는 아늑한 해변 도시가 생겨났다. 그리고 로즈 쿼츠는 인간인 그렉과 사랑에 빠진 후 아들인 스티븐이 태어날 수 있도록 자신의 형태를 포기하는 불가사의하고도 운명적인 결정을 했다. 로즈 쿼츠의 곁에는 충성스러운 추종자 가넷, 에머시스트, 펄이 있었다. 끔찍한 전쟁을 겪은 이 은하계의 반란군들은 로즈의 결정을 완전히 이해하진 못했지만, 불리한 상황에서도 지구를 지키기 위해 열심히 싸웠다. 크리스탈 젬들은 고전적인 영웅들이다.

하지만 〈스티븐 유니버스〉는 이 이상의 것들이 담겨 있는 시리즈다.

크리에이터인 레베카 슈거와 팀원들은 전형적인 액션 판타지 어드벤처이면서 더 심오한 주제가 담긴 시리즈를 만들어냈다. 스티븐은 독특한 존재다. 그는 젬과 인간 세계를 잇는다. 스티븐의 인간적인 면은 크리스탈 젬들을 놀라게 하지만, 그가 로즈에게서 물려받은 강한 공감 능력은 서로의 차이를 메우고 다시 뭉치게 만든다. 아이들에게 어른의 세계는 충분히 혼란스럽지만 스티븐은 자신의 젬 파워와 책임에 대해 배우면서 한층 더 복잡한 영역을 탐험해야 한다. 크리스탈 젬들 또한 스티븐과 서로에게서 뭔가를 배운다. 그들은 인간이라는 것이 어떤 존재인지, 로즈의 놀라운 희생을 어떻게 이해해야 하는지, 사랑하고 사랑받는 것

이 어떤 것인지를 배운다. 〈스티븐 유니버스〉의 핵심은 사랑과 가족에 대한 이야기이며 그 뿌리에는 어느 해변이 있다.

〈스티븐 유니버스〉 크루들이 만나기 전, 롭 슈거Rob Sugar와 헬렌 레아Helen Rea, 그리고 그 자녀인 레베카와 스티븐은 메릴랜드 주 실버스프링의 집에서 델라웨어의 해변으로 여름 휴가를 떠나곤 했다. 그들은 그곳에서 카드놀이를 하고, 퍼즐을 맞추고, 자전거를 타고, 글을 쓰거나 그림을 그렸다. 여름 휴가철이 되면 미국 동부의 해변 근처 도시들은 부두의 밤, 무너질 것 같은 유령의 집, 위태로운 롤러코스터, 그리고 멋진 풍경을 즐기러 온 사람들로 붐빈다. 그곳에는 굽이치는 대서양 위로 내리쬐는 햇살, 신기한 구름들로 가득 찬 하늘, 네온사인이 번쩍이는 아케이드, 퍼지와 태피를 파는 상점들, 에어브러시로 무늬를 넣은 티셔츠들이 있다. 아이들은 해변에서 보내는 몇 주 동안 접했던 인상적인 것들을 관찰하고 흡수했다.

창의적 영감은 사방에 넘쳐났다. 롭은 집에서 자녀들과 황금기의 단편 만화들과 실험적인 애니메이션, 그리고 캐나다·러시아·일본의 장편 애니메이션 영화에 대한 애정을 나눴다. 그의 사무실은 아이들이 마커로 그림을 그리고 컴퓨터와 놀기 좋은 장소였다.

레베카 슈거(시리즈 크리에이터) 아빠는 언제나 애니메이션에 관심이 많았고, 애니메이션이 만들어지는 과정을 잘 알고 계셨어요. 저한테 예술은 한 번도 마술이었던 적이 없어요. 사람들이 만드는 거라는 걸 알고 있어서, 그 사람들이 누군지 알고 싶었죠. 우리가 아빠에게 배운 중요한 사실은 만화가 애들을 위한 게 아니라는 거였어요. 아빠는 플라이셔의 〈슈퍼맨〉이 얼마나 아름다웠는지 말씀해주시곤 했어요. 우리는 같이 〈루니툰〉을 보며 웃었고 제일 좋았던 장면들에 대해 얘기했죠. 제겐 그게 어른이 되는 과정이었어요. 아주 잘 만들어진 만화를 이해하고 좋아하는 과정이요.

롭 슈거(레베카와 스티븐의 아버지) 우리는 디즈니에서 만든 〈미녀와 야수〉의 미완성 버전에도 마음을 빼앗겼죠. 그 안엔 스토리보드와 러프 애니메틱(스토리보드에 성우의 대사를 입혀 대략적으로 만든 영화의 초기 버전)이 포함돼 있었어요.

스티븐과 레베카는 롭의 그래픽 디자인 감각에서 형태와 기능을 배웠으며, 현대 무용수이자 무용 강사였던 어머니 헬렌에게서 자신을 표현하는 방법을 배웠다.

레베카 전 엄마의 춤에서 영감을 얻었어요. 어렸을 때 엄마의 무용 교실에 가서 그림을 그리곤 했죠. 수업 중에 제가 음악을 연주한 적도 있어요. 너무 수줍어서 춤은 추지 못했지만요. 저희 할머니도 무용수셨어요. 마사 그레이엄 무용단에 계셨죠. 저는 제가 집안의 전통을 깼다고 느껴서, 그걸 보상하려고 춤추는 사람의 그림을 많이 그렸죠. 엄마를 통해서 춤에 대해 배웠어요. 우리는 항상 같이 댄스 영화를 보러 갔어요. 엄마가 저를 공연에 데려가서 무용수들의 움직임에서 어떤 점에 주목해야 하는지를 가르쳐주셨던 게 기억에 남아요.

십 대 초반에 레베카는 만화를 그리기 시작했다. 첫 번째 작품으로 '민망한 고스 만화' 시리즈를 완성한 후 그는 좀 더 진지하게 습작을 해 보기로 마음먹고 〈마고와 드레드의 발라드The Ballad of Margo and Dread〉라는 작품을 그리기 시작했다. 이 작품은 복사기와 스테이플러를 이용해 책으로 만들었다.

레베카 이언(이언 존스 쿼티Ian Jones-Quartey, 전 공동 책임 프로듀서)이 저한테 〈스티븐 유니버스〉는 본질적으로 〈마고와 드레드〉와 똑같다는 지적을 한 적이 있어요. 긍정적이지만 예민한 어린아이가 십 대들의 대인 관계 문제 해결을 도와주는 내용이었거든요. 그때는 제가 동생 얘기를 쓰고 있다는 생각을 못 했어요!

위 아버지의 그래픽 디자인 사무실에서 그림을 그리고 디지털 아트를 연습했던 것도 레베카와 스티븐의 진로를 결정하는 중요한 경험이 되었다.
옆 레베카가 대학 시절에 그린 만화인 〈퍼그 데이비스Pug Davis〉와 〈울지 마, 난 이미 죽었으니까Don't Cry For Me, I'm Already Dead〉 중 일부.

〈마고와 드레드〉를 그리던 무렵, 레베카는 메릴랜드주 켄싱턴에 위치한 아인슈타인 고등학교의 '비주얼 아트센터Visual Art Center'에서 그림을 공부하고 있었다. 얼마 후 스티븐도 그곳에 입학했다.

스티븐 슈거(배경 디자이너) 순수 미술과 회화 중심이었지만 거기서 배운 기초적인 지식들이 우리가 그리는 만화와 개인적인 작업들에 도움이 되었어요. VAC는 예술 분야의 직업을 얻는 것을 적극 권장했기 때문에 우리 둘 다 원하는 진로가 명확했죠.

VAC에서 레베카는 하드코어 만화 수집가이자 마니아였던 프랑스 부카스Frans Boukas를 만났다. 두 사람은 함께 출판사인 '슈거부카스 코믹스'를 만들고 잡지들을 발행하기 시작했다. 그들이 만든 책으로는 프랑스의 〈펌프킨 맨Pumpkin Man〉, 스티븐의 〈록키 알바트로스Rocky Albatross〉, 레베카의 〈마고와 드레드〉 시리즈, 그리고 〈퍼그 데이비스Pug Davis〉가 있었다. 프랑스, 레베카, 스티븐은 메릴랜드 베데스다 근처에서 열리는 독립 만화 컨벤션인 '스몰 프레스 엑스포SPX'에서 자신들의 책을 다른 창작자들의 책과 교환했다. 중요한 경험이었다. 테이블마다 젊은 예술가들과 독립 창작자들의 생동감 넘치는 만화들이 가득했다. 노련한 프로 아티스트들과 언더그라운드 만화계의 전설들도 눈에 띄었다. 레베카는 이곳에서 나중에 함께 일하게 될 사람들을 만났다. 미래에 크루니버스의 멤버가 되는 라마르 에이브럼스도 그중 한 명이었다.
컨벤션과 엑스포가 열리지 않는 기간에도 프랑스, 스티븐, 레베카는 열심히 작업하면서 서로 영감을 주고, 기회가 있을 때마다 만화에 관해 의견을 구했다.

레베카 스티븐이 고등학교 3학년 때 〈버드랜드의 악몽Nightmare in Birdland〉이라는 만화를 그렸는데 정말 충격이었어요. 걔는 그걸 주말 동안 다 그렸어요. 온갖 새들이 나오는 만화였는데, 스티븐이 새를 그리는 걸 한번도 본 적이 없었거든요! 왜 새를 선택했냐고 물었더니 그러더라고요. "새 그리는 법을 몰랐는데 이젠 알았어!" 그때 깨달았어요. 스티븐은 그리는 법을 배우기 위해 작품을 구상한 거예요. 아주 간단했죠. 그래서 저도 그런 식으로 작품을 만들기 시작했어요. 발전시키고 싶은 기술적인 요소들과 해결해야 하는 개인적인 문제들을 결합시키는 거예요. 대학 졸업 작품인 〈싱글즈Singles〉를 만들면서 3차원 공간에서 회전하는 물체를 표현하는 법을 연구하는 동시에 혼자 남는 것에 대한 두려움을 이겨내려 했죠.
학교에서 돌아와 밤늦게까지 스티븐과 떠들던 기억이 나요. 제가 준비하고 있던 만화에 대해 이야기하면서 주제를 고민했죠. 여자를 그리는 법을 다시 배우고 싶었어요. 그때까지는 여성 캐릭터를 그리는 걸 피하고, 저와 제 작업에서 여성적인 면들을 배제하곤 했거든요. 크레디트에도 이름을 숨기려고 'R 슈거'라고 표시했어요. 하지만 그 모든 걸 깨뜨리고, 제 문제를 직시하고 싶었어요. 그래서 마고라는 캐릭터를 되살려서 작품을 만들려던 참이었죠. 그 문제로 스티븐과 밤새 의논했어요. 제가 뭘 쓰고 있는 건지 알 수가 없었어요. 우리는 제가 끝난 관계에 대한 감정들을 풀어놓고 있는 거라는 결론을 내렸죠. 저는 그런 작업 방식을 가장 선호하게 됐어요. 뭔가를 알아내야 하지만 그냥 뛰어드는 거요. 눈을 뜬 채 수영장에 뛰어드는 것처럼요. 조금 아플 수는 있지만 모든 것을 직시하고 헤엄을 쳐야 하죠. 그런 방식으로 스티븐과 작품들을 분석하지 않았다면 지금처럼 쓰지 못했을 거예요. 저는 〈스티븐 유니버스〉가 많은 면에서 스티븐과 의논하던 방식으로 풀어놓은 이야기라고 생각해요.

레베카와 스티븐이 알고 있었는지는 모르지만, 어떤 대상을 그리거나 영화·애니메이션·무용·움직임을 연구하고, 만화를 그리고, 음악을 작곡하고 연주하는 모든 활동들은 나중에 애니메이션 제작의 기반이 되었다. 레베카는 애니메이션을 택했고, 뉴욕의 스쿨 오브 비

레베카의 대학 시절 작품

〈그린 그래스페이스Green Grassface〉는 서로 다른 두 캐릭터가 역동적으로 춤을 추는 장면이 반복되는 작품이다. 뉴욕의 플라이셔 형제 스튜디오에서 만들어지던 초기 흑백 만화도 리드미컬한 움직임 뒤로 재즈풍의 대중음악이 흐르곤 했다. 이 단편은 그런 음악적 리듬을 가져오는 동시에 플라이셔 작품의 특징인 국수처럼 흐느적거리는 몸과 콩 모양의 머리를 다르게 사용했다. 레베카의 캐릭터들에는 해부학적인 지식이 반영되어 있다. 서로 다른 체형을 지녔지만 둘 다 밑위가 긴 청바지를 입고 있는 두 인물은 몸을 비틀다가 펴기도 하고, 머리통을 떼어서 들어 올리거나, 공중을 헤엄치다 다시 땅으로 내려와 물리학 법칙에 순응한다. 이 애니메이션은 이언 존스 쿼티의 조언으로 색지 위에 그려졌으며 배경 음악으로 스티븐의 아코디언 연주가 깔렸다.

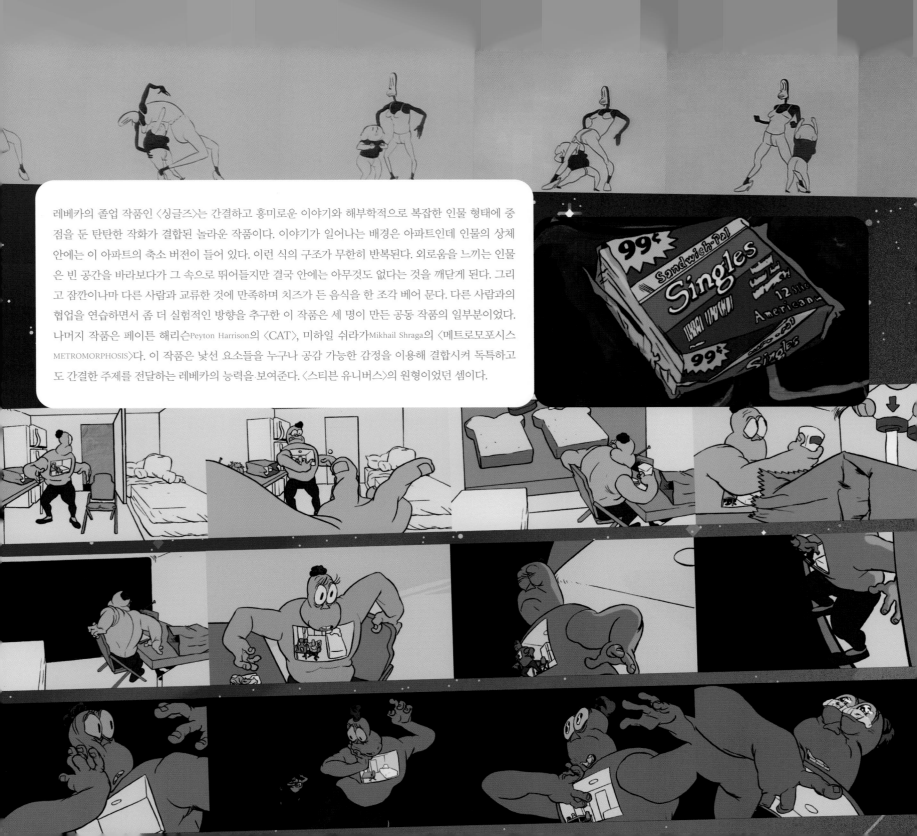

레베카의 졸업 작품인 〈싱글즈〉는 간결하고 흥미로운 이야기와 해부학적으로 복잡한 인물 형태에 중점을 둔 탄탄한 작화가 결합된 놀라운 작품이다. 이야기가 일어나는 배경은 아파트인데 인물의 상체 안에는 이 아파트의 축소 버전이 들어 있다. 이런 식의 구조가 무한히 반복된다. 외로움을 느끼는 인물은 빈 공간을 바라보다가 그 속으로 뛰어들지만 결국 안에는 아무것도 없다는 것을 깨닫게 된다. 그리고 잠깐이나마 다른 사람과 교류한 것에 만족하며 치즈가 든 음식을 한 조각 베어 문다. 다른 사람과의 협업을 연습하면서 좀 더 실험적인 방향을 추구한 이 작품은 세 명이 만든 공동 작품의 일부분이었다. 나머지 작품은 페이튼 해리슨Peyton Harrison의 〈CAT〉, 미하일 쉬라가Mikhail Shraga의 〈메트로모포시스 METROMORPHOSIS〉다. 이 작품은 낯선 요소들을 누구나 공감 가능한 감정을 이용해 결합시켜 독특하고도 간결한 주제를 전달하는 레베카의 능력을 보여준다. 〈스티븐 유니버스〉의 원형이었던 셈이다.

주얼 아트SVA에서 애니메이션을 공부하면서 예술적 비전과 경험을 넓혔다. 과제를 수행하면서 레베카는 성숙해지고 발전했다. 그는 〈조니 누들넥Jonny Noodleneck〉, 〈그린 그래스페이스Green Grassface〉 등의 단편을 만들었고, 졸업 작품으로 〈싱글즈〉를 완성했다. 학교에 다니는 동안 레베카는 중요한 사람들을 만났다. 오리지널 〈스티븐 유니버스〉 크루 소속인 이언 존스 쿼티, 대니 헤인즈Danny Hynes(주요 캐릭터 디자이너), 캣 모리스Kat Morris(슈퍼바이징 디렉터), 폴 빌레코Paul Villeco(스토리보드 아티스트), 알레스 로마닐로스Aleth Romani'los(소품, 효과 디자이너)는 모두 SVA에 함께 다니던 친구들이다. 같은 학년은 아니었지만 레베카는 이들과 자연스럽게 가까워졌다. 이들은 아무도 없는 학교 작업실에서 하루 종일 함께 그림을 그리곤 했다. 레베카와 이언이 작은 원룸 아파트에서 함께 살게 되면서 협업은 더욱 활발해졌다. 이언은 짐 기스리얼Jim Gisriel과 함께 〈낙포스nockFORCE〉라는 독립 웹 카툰 시리즈를 만들고 있었다. 60화가 넘게 만들어진 이 시리즈에 레베카도 디자인과 애니메이션 작업에 참여했다. 이언은 레베카의 단편 영화 〈싱글즈〉 중 몇 장면의 애니메이션을 담당했다. 주인공의 신체는 이언이 그렸고 레베카는 여기에 머리만 추가했다.

레베카 재미있는 시절이었어요. 저는 애니메이션을 포기하기 직전이었죠. 그냥 독립 만화를 그리고 싶었어요. 애니메이션의 기술적인 측면들에 지쳐 있었거든요. 생기 없는 모델 시트는 신물이 났어요. 소품 디자인에도 낭만이 전혀 없었어요. 공장 같은 느낌이 싫었죠. 하지만 그런 기술적이고 조직적인 부분들도 좋아할 수 있도록 이언이 도와줬어요. 이언은 텔레비전 애니메이션의 효율성에서 아름다움을 발견하는 사람이에요. 그런 것들이 마치 마법의 퍼즐 같다고 말하죠. 전 그렇게 생각한 적이 한 번도 없었어요.

SVA에서 주최한 패널 토론에서 레베카는 SVA 졸업생인 필 린다Phil Rynda를 만났다. 그는 새 카툰 네트워크 시리즈 〈핀과 제이크의 어드벤처 타임〉의 제작팀원으로서 자신이 경험한 것들을 이야기해주었다. 두 사람은 온라인으로 대화했는데, 필은 레베카가 대학생이라는 사실을 알고 놀랐다. 레베카는 필에게 〈퍼그 데이비스〉의 사본을 주었고, 필은 그것을 버뱅크로 갖고 갔다. 〈핀과 제이크의 어드벤처 타임〉에 새 팀원이 필요해지자 필은 레베카를 추천해 스토리보드 테스트에 참가하도록 했다. 당시 카툰 네트워크는 많은 독립 만화가들을 고용하고 있었다. 새로운 시대에 발맞춰 젊고 독특한 인재들을 언제든 제작팀에 투입하기 위해서였다. 레베카는 테스트에서 뛰어난 성적을 거두어 스토리보드 편집자로 채용되었다. 우연히 그 무렵 캣도 카툰 네트워크 시리즈인 〈레귤러 쇼Regular Show〉 제작팀에서 일하게 되었다. 레베카와 캣은 로스앤젤레스에 있는 아파트에서 함께 살기 시작했다.

캣 모리스(슈퍼바이징 디렉터) 우리는 어린 시절을 보낸 곳에서 멀리 떠나 새로운 삶을 시작한 서로에게 힘이 되어줬어요. 레베카는 제가 아프면 아침마다 차를 끓여줬고 〈레귤러 쇼〉의 스토리보드를 만드는 것도 도와줬어요. 좋아했던 만화 얘기도 함께 나눴죠. 증류수를 샴페인처럼 마셔대던 기억이 나요. LA의 물이 너무 맛없었거든요.

아파트에선 마법 소녀물 아니메(Anime. 일본에서 오거나 일본풍의 스타일을 가진 애니메이션을 가리킨다─옮긴이)가 끊임없이 재생되었다. 일본에서 시작된 애니메이션이자 만화책의 한 장르로서, 겉으로는 평범해 보이지만 대단한 존재(대개 마법의 힘을 쓰는 영웅)로 변신할 수 있는 친구들을 중심으로 진행되는 이야기다. 그와 캣은 '소파에서 아이스크림을 먹으며 소녀 아니메를 보는 일'을 무척 즐겼다. 그중에는 예전에 좋아했던 〈세일러 문〉이나 〈소녀 혁명 우테나〉 같은 작품뿐 아니라 〈프린세스 츄츄〉, 〈미래 소년 코난〉 등 새롭게 발

파일럿 프레젠테이션을 준비하면서 레베카는 인물의 외모와 성격, 인간관계를 동시에 설정했다. 이 그림과 메모 속에서 어린 스티븐이 나이가 더 많고 놀라운 능력을 가진 세 명의 수호자들에게 보이는 태도에는 경외감과 존경심이 담겨 있다.

견한 작품들도 있었다.

캘리포니아 주 버뱅크에 있는 카툰 네트워크 스튜디오에서 일하면서 레베카는 〈핀과 제이크의 어드벤처 타임〉의 크리에이터인 펜들턴 워드Pendleton Ward를 비롯한 여러 프로듀서들의 눈에 들어 스토리보드 아티스트로 빠르게 승진하였다. 첫 시즌 작업을 시작한 지 몇 달 지나지 않았을 때였다. 레베카가 짠 스토리보드는 감동적인 장면들과 직접 쓴 인상적인 노래들로 인기 에피소드가 되었다. 레베카의 주변은 재능 있는 사람들로 가득했다. 함께 스토리보드 아티스트로 일했던 애덤 무토Adam Muto는 특히 없어서는 안 될 동료였다. 레베카는 〈핀과 제이크의 어드벤처 타임〉의 5시즌까지 함께했다.

레베카 〈핀과 제이크의 어드벤처 타임〉의 'It Came from the Nightosophere' 에피소드의 첫 스토리보드 작업을 할 때 펜이 제게 노래를 작곡해도 좋다고 했어요. 그때까지 정식으로 작곡을 해본 적은 없었거든요. 처음에 나온 노래는 굉장히 요란했어요. 그런데 펜이 그걸 더 소박하고 개인적인 노래로 만들어보라고 권했죠. 최종 버전을 만드는 것도 도와줬어요. 몇몇 가사는 펜이 썼죠. 공개하기 전 이언하고 옥상에 올라가서 노래 연습을 했어요. 이언은 내 목소리가 잘 안 들린다고 '크게, 조금 더 크게'라고 계속 말했죠. 제가 지금처럼 곡을 쓸 수 있게 된 건 펜과 애덤, 팻(맥헤일), 그리고 이언의 격려 덕분이에요.

이언 존스 쿼티(전 공동 총괄 프로듀서) 〈핀과 제이크의 어드벤처 타임〉을 만드는 건 멋진 경험이었죠. 저는 스토리보드 편집자로 일하다가 슈퍼바이저로 승진하여 〈핀과 제이크의 어드벤처 타임〉의 많은 스토리보드를 만들었습니다. 모든 스토리보드 아티스트들이 독특한 아이디어들을 내놓았습니다. 레베카의 스토리보드는 대략적이었고, 불완전한 드로잉이 많았죠. 하지만 그 러프 드로잉에는 확실한 '느낌'이 있었습니다. 레베카가 애

덤 무토나 콜 산체즈Cole Sanchez와 작업한 스토리에는 페이소스와 코미디가 훌륭한 조화를 이루고 있었죠. 펜들턴 워드는 저에게 중요한 걸 가르쳐줬습니다. 농담의 형식에는 '준비, 펀치라인'만 있는 게 아니라는 거였죠. 어떤 형식이든 상관없다고요. 때로는 그림이 웃길 수도 있고, 평범한 말을 하는 방식이 웃길 수도 있고, 의자에 어색하게 앉는 모습이 웃길 수도 있죠. 레베카의 에피소드들에도 이런 철학이 흐르고 있었어요. 그가 쓴 농담들이 재밌는 건 그 인물이 누구이고 뭘 하는 사람인지 우리가 알고 있기 때문입니다. 'Bacon Pancakes'라는 노래는 그냥 들으면 재미없어요. 이 노래가 재미있는 이유는 제이크가 그걸 부르다가 핀과 불꽃 공주의 극적인 연애에 방해를 받기 때문이죠.

2011년, 카툰 네트워크는 새 시리즈의 파일럿을 물색 중이어서 외부 인재뿐 아니라 직원들에게도 참여를 부탁했다.

이언 그 당시 레베카는 〈핀과 제이크의 어드벤처 타임〉 팀에 있었고 저는 〈시크릿 마운틴 포트 어썸Secret Mountain Fort Awesome〉 팀에 있었어요. 커티스 리래쉬Curtis Lelash(당시 카툰 네트워크의 코미디 애니메이션 부문 부사장, 현재는 오리지널 시리즈 부문 수석 부사장)가 혹시 아이디어가 없냐고 물었어요. 우리는 묻혀 있던 캐릭터와 스토리들을 발굴하기 시작했죠.

레베카 그 전에는 아이디어가 없었어요. 동생인 스티븐이 등장하는 이야기를 만들고 싶다는 생각은 했었지만요. 그래서 이 기회에 그런 걸 만들어보자고 생각했죠. 저는 스티븐을 안 좋아할 수가 없거든요.(웃음) 앞으로 오랫동안 해야 하는 일이라면 스티븐과 함께 그에 관한 뭔가를 만들고 싶었어요. 그게 시작이었죠.

레베카는 〈스티븐 유니버스〉의 초기 구상을 공개했다.

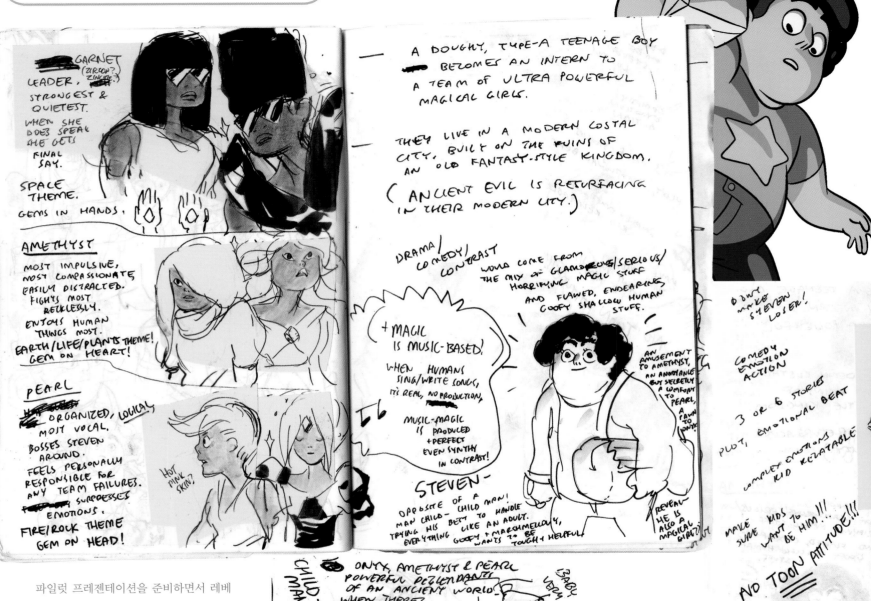

파일럿 프레젠테이션을 준비하면서 레베카는 스티븐과 크리스탈 젬 그림과 그들의 세계에 관한 메모로 스케치북 한 권을 가득 채웠다. 이 스케치북은 레베카의 프레젠테이션에서 주요한 자료가 되었다.

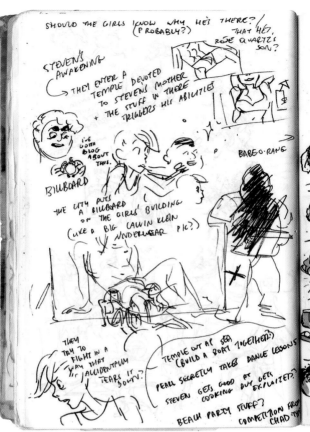
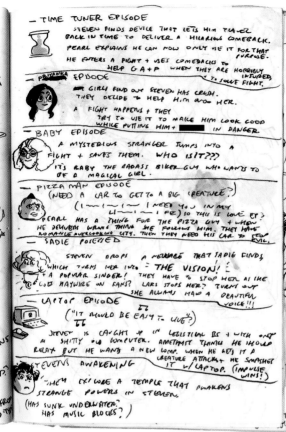

위 레베카는 〈스티븐 유니버스〉의 세계에서 일어날 수 있는 몇 가지 에피소드들을 미리 그려놓았다.

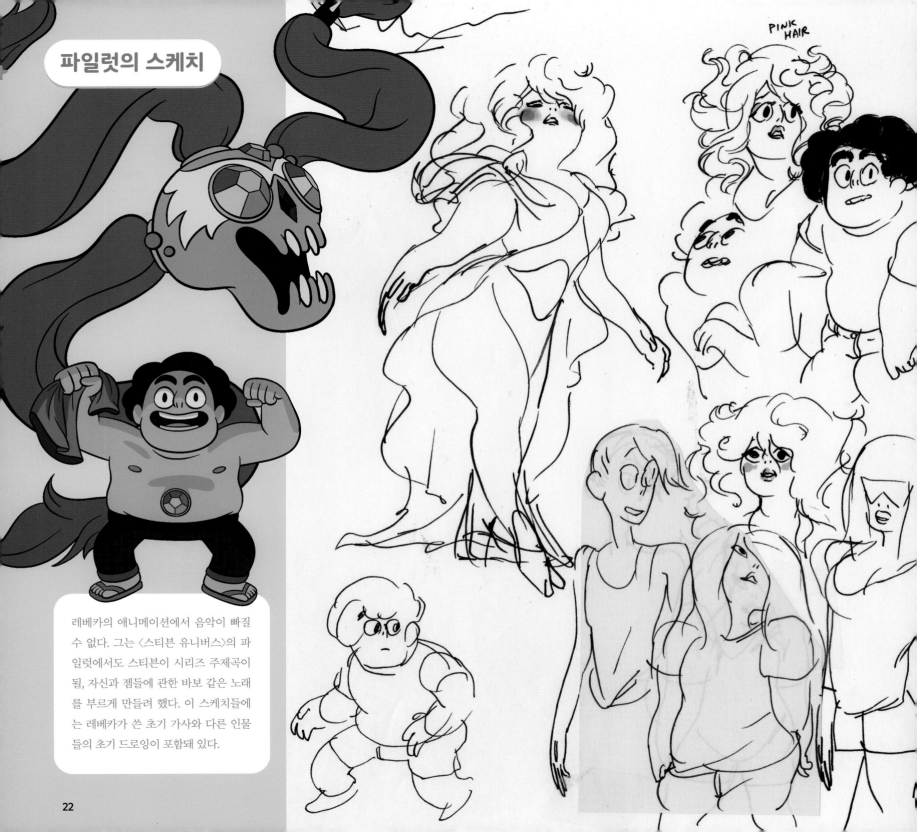

PINK
HAIR

레베카의 애니메이션에서 음악이 빠질
수 없다. 그는 〈스티븐 유니버스〉의 파
일럿에서도 스티븐이 시리즈 주제곡이
될, 자신과 젬들에 관한 바보 같은 노래
를 부르게 만들려 했다. 이 스케치들에
는 레베카가 쓴 초기 가사와 다른 인물
들의 초기 드로잉이 포함돼 있다.

레베카와 이언이 파일럿 제작 허가를 받아냈고, 두 사람은 평소처럼 풀타임으로 근무하는 동시에 새 프로젝트의 준비를 시작했다.

이언 제 파일럿은 〈레이크우드 플라자 터보Lakewood Plaza Turbo〉였어요. 그 무렵은 카툰 네트워크의 단편 프로그램들이 위기에 빠져 있을 때였거든요. 제작 과정에 난항이 있었지만 어쨌든 해냈죠. 레베카와 저는 오랫동안 함께 작업을 해왔습니다. 같이 아이디어를 의논하고 캐릭터를 발전시키고 서로의 스토리보드를 평가했죠. 생산적인 시절이었죠. 2011년 가을에 레베카와 저는 새집으로 이사했습니다. 그래서 집을 구하는 일과 스토리보드를 마무리하는 일을 동시에 해야 했어요!

레베카 스티븐을 등장인물로 정하자 좋아했던 비디오게임, 만화책, 애니메이션으로 아이디어가 뻗어 나갔어요. 비슷한 주제를 다루면서도 우리가 그것들을 좋아했다는 사실이 드러나길 원했어요. 캐릭터들은 현실적이지만 우리가 보고 사랑하고 즐겼던 판타지의 세계 속에 있죠. 함께 놀면서 그렸던 세계 말이에요.

전형적인 판타지 어드벤처의 역학 관계를 바꾼 것이 〈스티븐 유니버스〉의 독특한 점이었다. 이 작품은 평범한 사람이 마법의 힘을 얻어 적과 싸우고 세상을 구하는 얘기가 아니다(물론 스티븐이 이런 일들을 하긴 하지만). 대신 스티븐과 크리스탈 젬들이 집 안팎에서 놀면서 가족처럼 지내는 시간들로 채워진다. 크리스탈 젬들은 인간적이고 애정이 넘치며 현실적인 가족 관계를 이룬다. 이 관계는 시리즈 전체를 지탱하고, 마법을 지닌 판타지적 존재들은 소박한 비치 시티에 매료된다.

맷 버넷Matt Burnett(작가) 저는 가족과 일상의 단순한 기쁨이라는 주제가 이 작품에 냉소와 비판을 담고 싶은 충동을 없앴다고 생각해요. 스티븐은 어떤 것도 무시하지

않아요. 모든 것이 신나는 경험이죠. 고대의 젬 사원을 방문하는 것도 즐거워하지만 해변에서 새로 나온 음식을 먹어보는 것도 똑같이 즐거워합니다.

이것은 의도된 것이었다. 이 판타지적 존재들은 일상적인 가족생활의 우여곡절을 매일 겪는다. 평소에 무뚝뚝하던 가넷이 모험을 떠나기 전 미소를 보이며 스티븐에게 '사랑해'라고 말하는 모습은 감동적이다. 레베카는 그들 세계의 기나긴 역사를 상상하며 스티븐과 크리스탈 젬의 콘셉트 디자인으로 스케치북을 채우기 시작했다.

레베카 파일럿을 준비할 때 이미 세계관을 생각하고 있었어요. 퓨전 능력(젬들은 서로 결합하여 하나의 존재가 되는 능력이 있다)이나 모든 인물들 사이의 관계와 사연도 전부 구상해놓고 있었죠. 로즈(스티븐의 어머니)에 관한 계획도 있었어요. 파일럿 속 젬들은 그가 없어서 모두 슬픔에 젖어 있었죠. 하지만 무엇보다도 아이들이 좋아할 작품을 만들고 싶었어요. 그게 최우선이었죠. 인물들의 세계를 확장하고 감정적인 변화를 주기 전에, 현실적이고 재미있는 캐릭터들을 보여주고 싶었어요. 그게 드라마나 액션보다 정직하게 느껴졌죠. 드라마틱한 일은 멋지고 진지한 사람들에게만 일어나지 않아요. 비극이 일어날 때 삶의 우스꽝스러움이 더 눈에 띄어요!

레베카는 자신이 만든 세계의 거대한 역사와 그 역사를 여러 에피소드로 풀어갈 계획 사이에서 균형을 잡아야 했다. 동시에 가장 중요한 목표인 '성공적인 파일럿'도 잊지 않았다. 파일럿은 중심인물들과 그들의 성격을 보여주면서, 이 시리즈 전체가 재밌을 거라는 기대를 심어줘야 한다. 이런 기본적인 장점이 있어야 SF와 판타지적 요소들을 가미할 수 있다. 사전설명이 없는 파일럿에서 시청자들은 이미 진행 중인 세계의 인물들과 만나게 된다. 우리가 보는 것은 그들 삶의 한 단

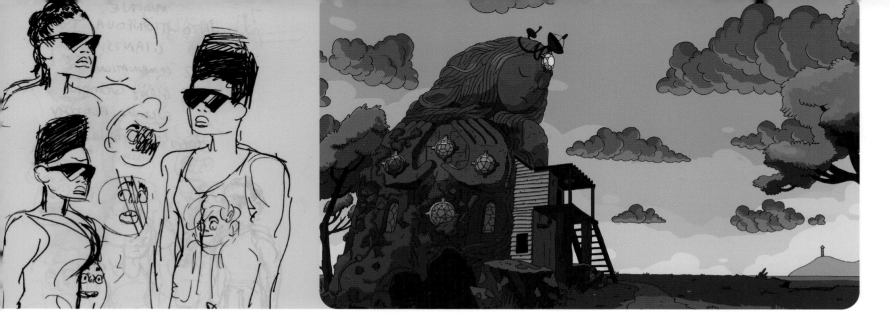

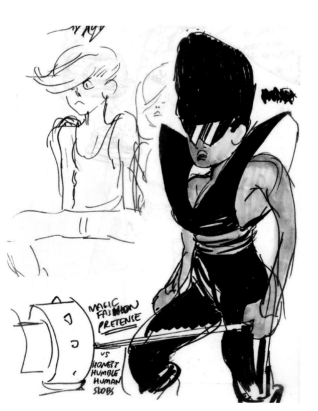

레베카가 그린 크리스탈 젬들과 스티븐의 초기 스케치.
오른쪽 위 파일럿에서 묘사된 사원의 모습.

면이다. 따라서 레베카와 팀원들은 주요 인물의 관계, 그리고 시리즈가 제작되면 방송 관계자들과 시청자들이 볼 수 있을 유머와 감정을 보여주는 데 집중했다.

레베카 숭고한 예술에 관한 이론을 파일럿에 적용하고 싶었어요. 아름다운 예술 작품은 이해하기 쉽죠. 바라보면 즐겁고요. 하지만 숭고한 예술은 눈에 보이는 것 외에 더 중요하고 강력한 뭔가가 있다는 느낌을 줘요. 우리가 큰 무언가의 작은 일부밖에 볼 수 없다고 생각하면 혼란스럽고 두렵죠. 하지만 그런 아름다움은 우리의 약점, 인간으로서 모든 것을 이해할 수 없는 무능력함을 깨닫게 해요. 제게는 그런 것이 실제 삶과 더 관련 있는 것처럼 느껴져요. 그것이 파일럿뿐 아니라 전체 시리즈의 목표였습니다. 보이지 않는 곳에 더 많은 것이 있다는 것, 그리고 그 사실이 우리에게 안겨주는 불안과 흥분, 혼란, 두려움을 보여주는 것 말이에요.

프로젝트에 할당된 시간과 자원이 한정돼 있었기에 서둘러 제작해야 했다. 카툰 네트워크 측은 사전 제작된 애니메틱(콘티나 스토리보드의 동작과 동선 등을 실제 시간에 맞게 시각화한 것-옮긴이)을 마음에 들어 했다. 그

래서 레베카에게 한국의 애니메이션 스튜디오 '러프 드래프트'에서 애니메이션 작업이 완료되기 전에 전체 시리즈를 구상해도 좋다고 허가했다.

라마르 에이브럼스(스토리보드 아티스트) 파일럿이 완성되기 전에 애니메틱을 먼저 봤어요. 레베카가 그린 캐릭터 스케치도 봤고요. 그걸 보고 이렇게 생각했어요. "왜 지금까지도 아무도 이런 걸 안 만들었지?" 앞으로 어떤 결과물이 나올지 너무 기대됐어요!

캣 저도요! 파일럿의 워크 프린트(최종본에 가깝게 만든 애니메이션)를 봤어요. 레베카는 '엉망이야, 전부 다시 해야 돼'라고 했지만 저는 "어떻게 이럴 수 있지? 이런 걸 만들다니, 나도 참여하고 싶어"라고 생각했어요. 그때 변치 않는 충성을 맹세했죠.

파일럿은 최초의 불꽃 역할을 해냈다. 〈스티븐 유니버스〉는 2013년에 방영을 시작했고, 레베카 슈거는 카툰 네트워크의 21년 역사에서 최초로 단독 시리즈의 여성 크리에이터가 되었다. 하지만 그 전에 시리즈를 실질적으로 처음부터 만들어야 했다.

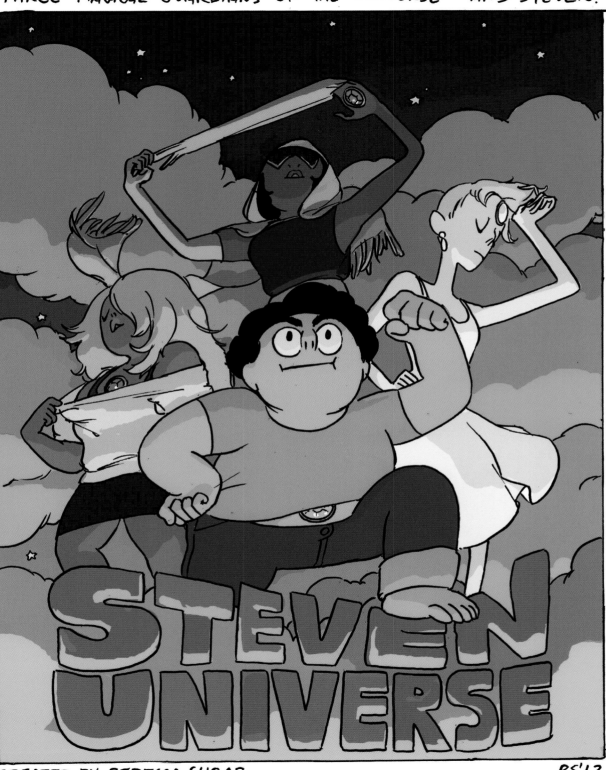

THREE MAGICAL GUARDIANS OF THE UNIVERSE — AND STEVEN!

CREATED BY REBECCA SUGAR

RS'12

EAT DONUT SHOP — 4-25-12-

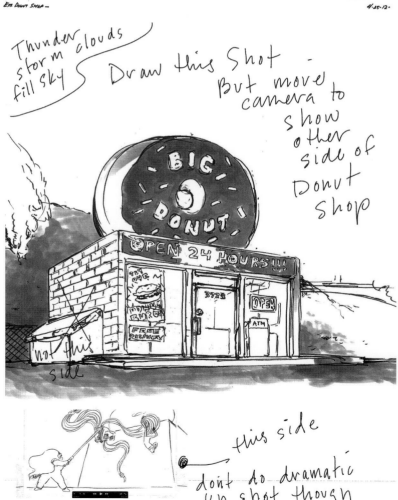

Thunder storm clouds fill sky

Draw this shot - But move camera to show other side of Donut Shop

not this side

this side
dont do dramatic up shot though

신화(여러분이 이런 걸 좋아한다면)

크리스탈 젬들은 수천 년 전 인류를 지키기 위해 외계에서 온 존재들이다! 십 대의 모습을 하고 있으며, 마법의 힘으로 강력한 무기를 소환하여 사악한 괴물들을 무찌르거나 마법을 지닌 불안정한 물건들을 길들이고 세계의 형이상학적 규칙들을 변화시킬 수 있다.

스티븐 쿼츠는 최초의 크리스탈 젬 2세대다. 그의 어머니인 로즈 쿼츠는 스티븐에게 자신의 젬을 물려주고 불사조처럼 사라졌다. 가넷, 에머시스트, 펄은 로즈 쿼츠를 흠모했기에 스티븐을 키우기로 했다. 가끔 로즈는 스티븐의 꿈속에 나타나 충고를 해주기도 한다. 스티븐은 꿈에서 깨면 몸 주변에 장미들이 온통 자라 있는 것을 창피하게 여긴다.

스티븐은 현대의 소년이다. 그래서 가넷과 에머시스트, 펄을 당황하게 만들곤 한다. 수천 년간 쌓은 지식으로도 왜 스티븐이 '쿨'해지고 싶어 하는지, 왜 '콘 넛corn nut'이란 말이 웃기다고 생각하는지를 이해할 수 없다.

젬들은 여성의 형태를 한 거대한 사원에 살고 있다. 이 사원 안은 위험한 마법의 물건들과 괴물들로 가득하다. 스티븐은 젬들이 사원을 보호하기 위해 만든 별장에 사는데 이 안에는 위성 TV와 닌텐도64 게임기까지 갖춰져 있다. 스티븐은 기회만 생기면 금지된 방들에 들어가 젬의 과거에 관한 비밀을 알아내거나 한바탕 사고를 친다. 때로는 젬들이 자신의 마법 헐통에 대해 배우도록 스티븐을 일부러 들여보내기도 한다.

이 작품은 스티븐의 시점에서 진행된다. 스티븐이 보기에 가넷, 에머시스트, 펄은 온갖 대단한 일들을 해내는 멋지고 근사한 사람들이다. 스티븐에게 마법의 세계는 빨리 들어가고픈 어른들의 세계다. 스티븐은 의리가 있고, 다정하고, 젬들의 존경을 받고 싶어 애쓰는 사랑스러운 막냇동생이다. 비록 젬들이 과잉보호하고 과소평가하긴 하지만 언제나 스티븐은 위기 상황에서 젬들이 생각지 못했던 자신만의 방식으로 문제를 해결한다!

옆 파일럿 'The Time Thing'의 스틸들과 레베카가 그린 프로모션 아트.
왼쪽 스티븐 슈거가 그린 배경 아트. 장면에 필요한 사항들을 메모해놓았다.
위 파일럿 제작 당시 시리즈의 방향을 제시하기 위해 구상한 이야기를 요약한 글. 세부사항이나 캐릭터들 간의 관계, 앞으로 일어날 일들은 의도적으로 생략했다.

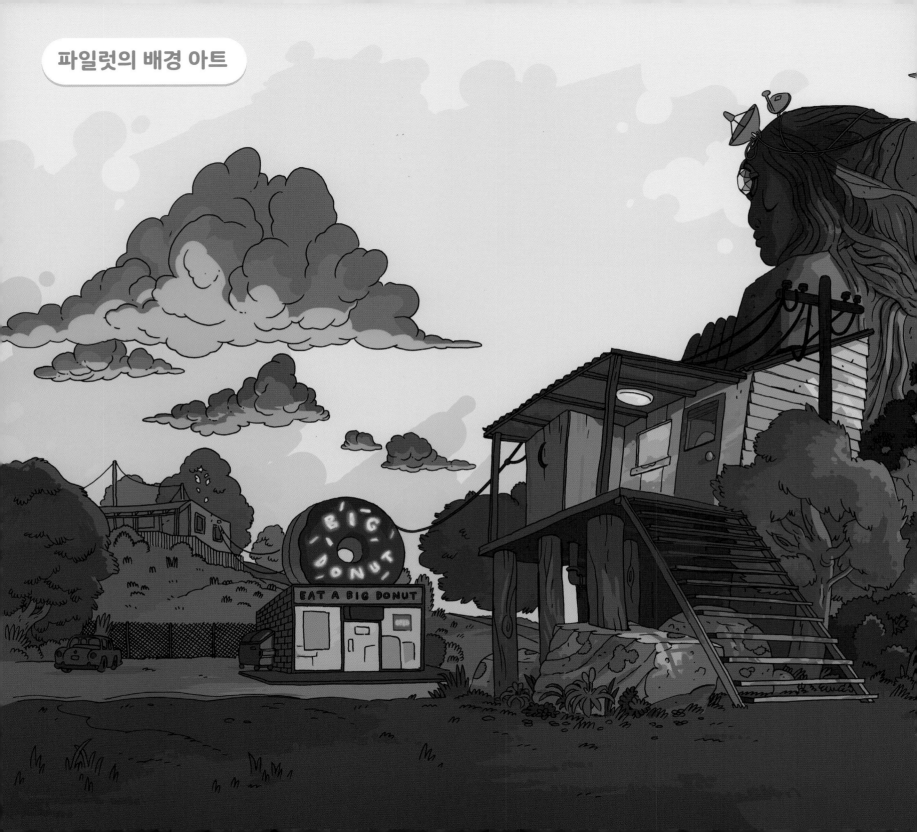

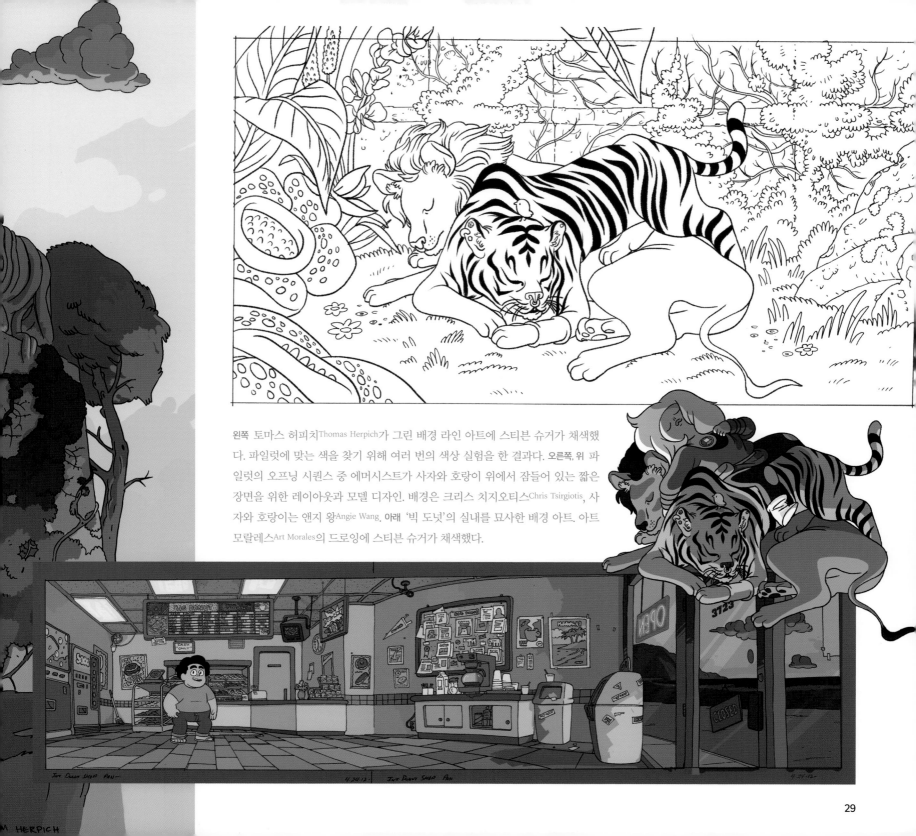

왼쪽 토마스 허피치Thomas Herpich가 그린 배경 라인 아트에 스티븐 슈거가 채색했다. 파일럿에 맞는 색을 찾기 위해 여러 번의 색상 실험을 한 결과다. **오른쪽, 위** 파일럿의 오프닝 시퀀스 중 에머시스트가 사자와 호랑이 위에서 잠들어 있는 짧은 장면을 위한 레이아웃과 모델 디자인. 배경은 크리스 치지오티스Chris Tsirgiotis, 사자와 호랑이는 앤지 왕Angie Wang. **아래** '빅 도넛'의 실내를 묘사한 배경 아트. 아트 모랄레스Art Morales의 드로잉에 스티븐 슈거가 채색했다.

파일럿의 스티븐

레베카가 파일럿 제작을 위해
그린 드로잉 속에 잼 사원에
붙어 있는 해변 별장의 모습
이 묘사되어 있다.
왼쪽 대니 헤인즈가 스티븐을
그린 드로잉 두 점.

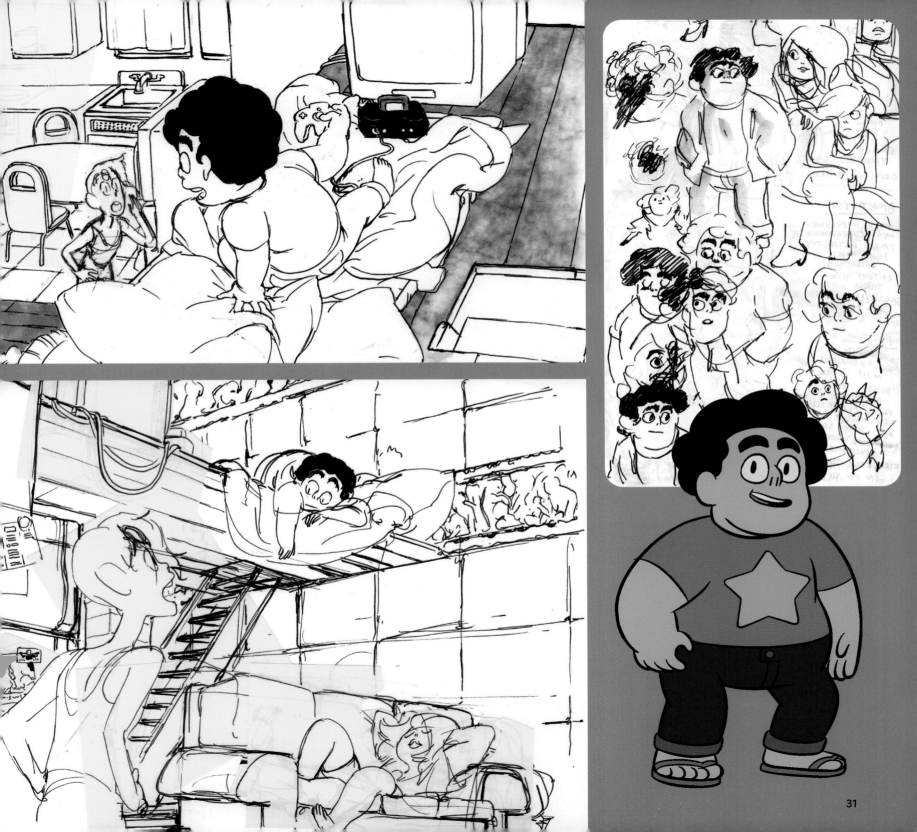

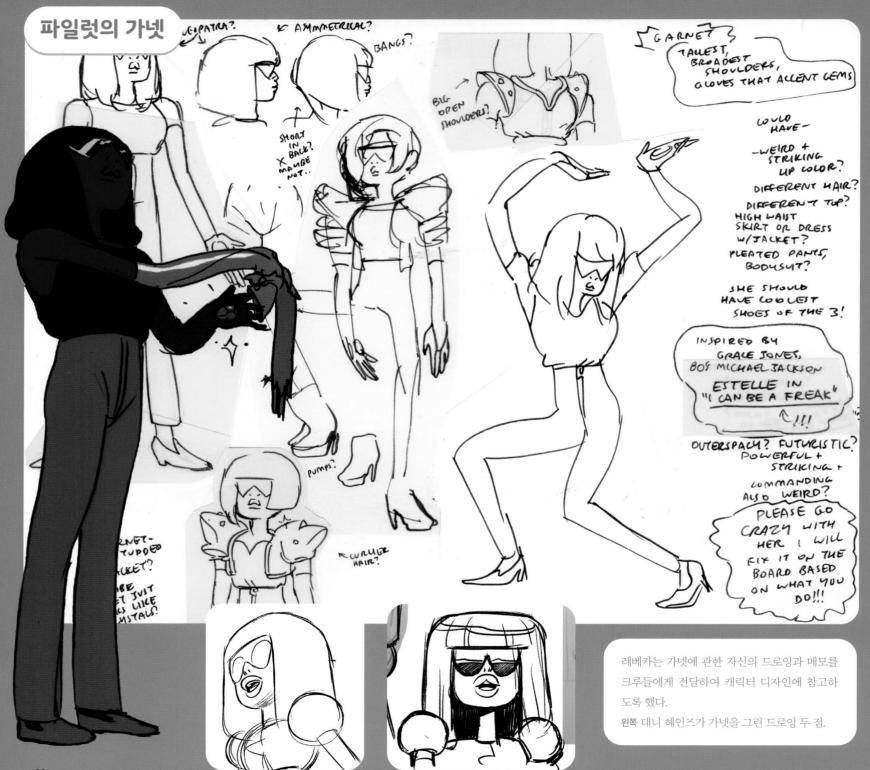

파일럿의 가넷

레베카는 가넷에 관한 자신의 드로잉과 메모를 크루들에게 전달하여 캐릭터 디자인에 참고하도록 했다.
왼쪽 대니 헤인즈가 가넷을 그린 드로잉 두 점.

32

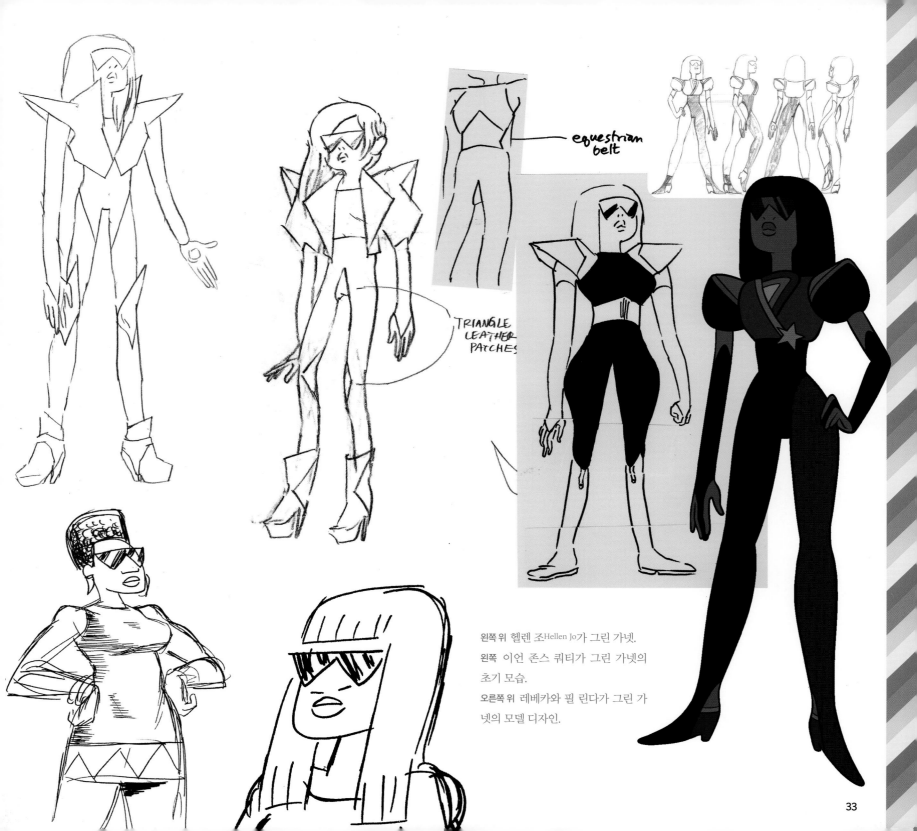

equestrian belt

TRIANGLE
LEATHER
PATCHES

왼쪽 위 헬렌 조Hellen Jo가 그린 가넷.
왼쪽 이언 존스 쿼티가 그린 가넷의
초기 모습.
오른쪽 위 레베카와 필 린다가 그린 가
넷의 모델 디자인.

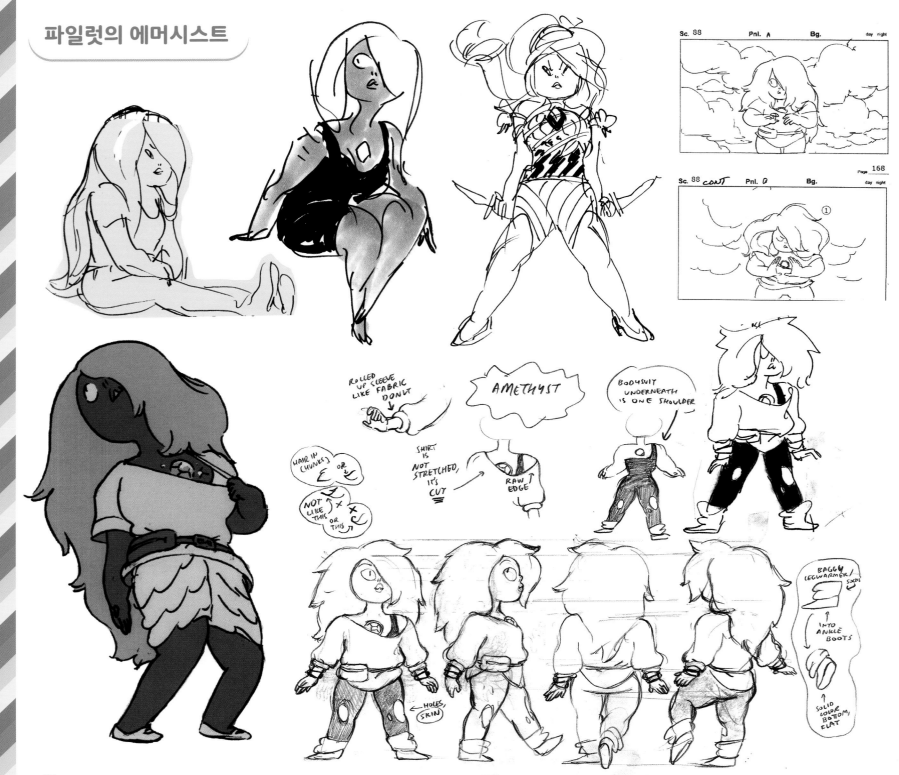

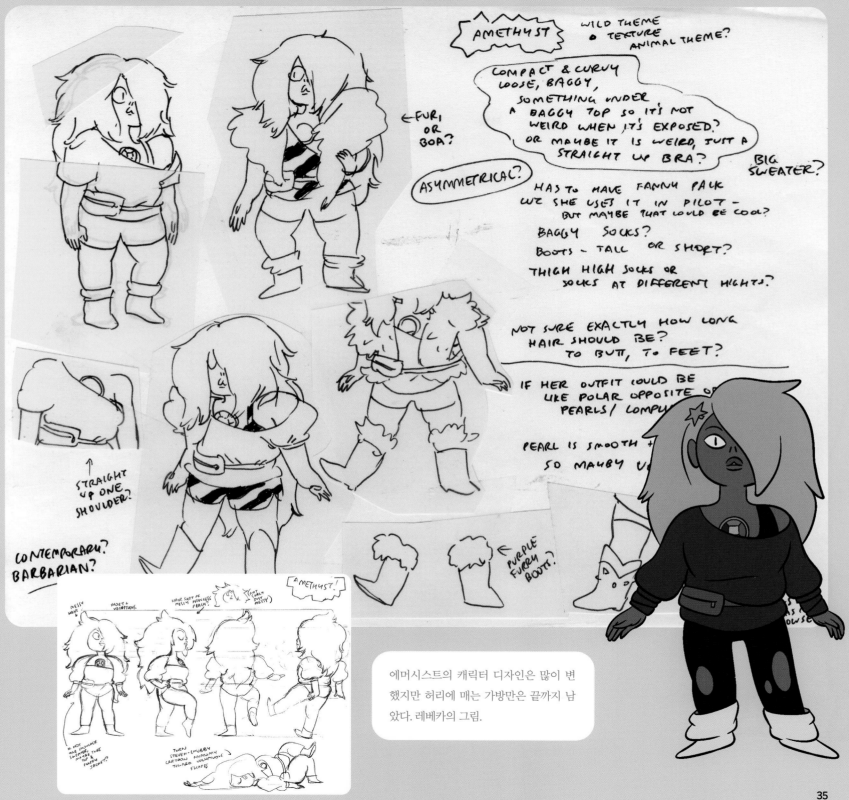

에머시스트의 캐릭터 디자인은 많이 변했지만 허리에 매는 가방만은 끝까지 남았다. 레베카의 그림.

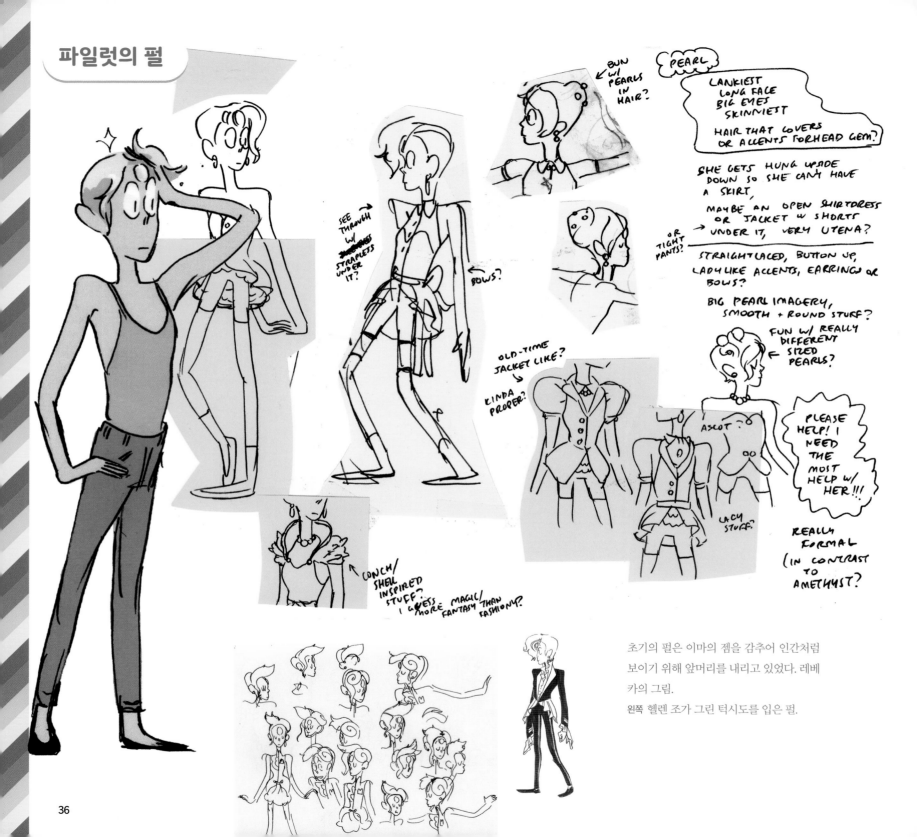

BUN W/ PEARLS IN HAIR?

PEARL

LANKIEST
LONG FACE
BIG EYES
SKINNIEST

HAIR THAT COVERS
OR ACCENTS FORHEAD GEM?

SHE GETS HUNG UPSIDE
DOWN SO SHE CAN'T HAVE
A SKIRT,

MAYBE AN OPEN SHIRTDRESS
OR JACKET W/ SHORTS
UNDER IT, VERY UTENA?

OR TIGHT PANTS?

STRAIGHT LACED, BUTTON UP,
LADY LIKE ACCENTS, EARRINGS OR
BOWS?

BIG PEARL IMAGERY,
SMOOTH + ROUND STUFF?

FUN W/ REALLY
DIFFERENT
SIZED
PEARLS?

SEE THROUGH W/ STRAPLESS UNDER IT?

BOWS?

OLD-TIME JACKET LIKE?

KINDA PROPER?

ASCOT?

PLEASE
HELP! I
NEED
THE
MOST
HELP W/
HER !!!

LACY STUFF?

CONCH/ SHELL INSPIRED STUFF? I GUESS MORE MAGIC/ FANTASY THAN FASHION?

REALLY
FORMAL
(IN CONTRAST
TO
AMETHYST?

초기의 펄은 이마의 젬을 감추어 인간처럼
보이기 위해 앞머리를 내리고 있었다. 레베
카의 그림.
왼쪽 헬렌 조가 그린 턱시도를 입은 펄.

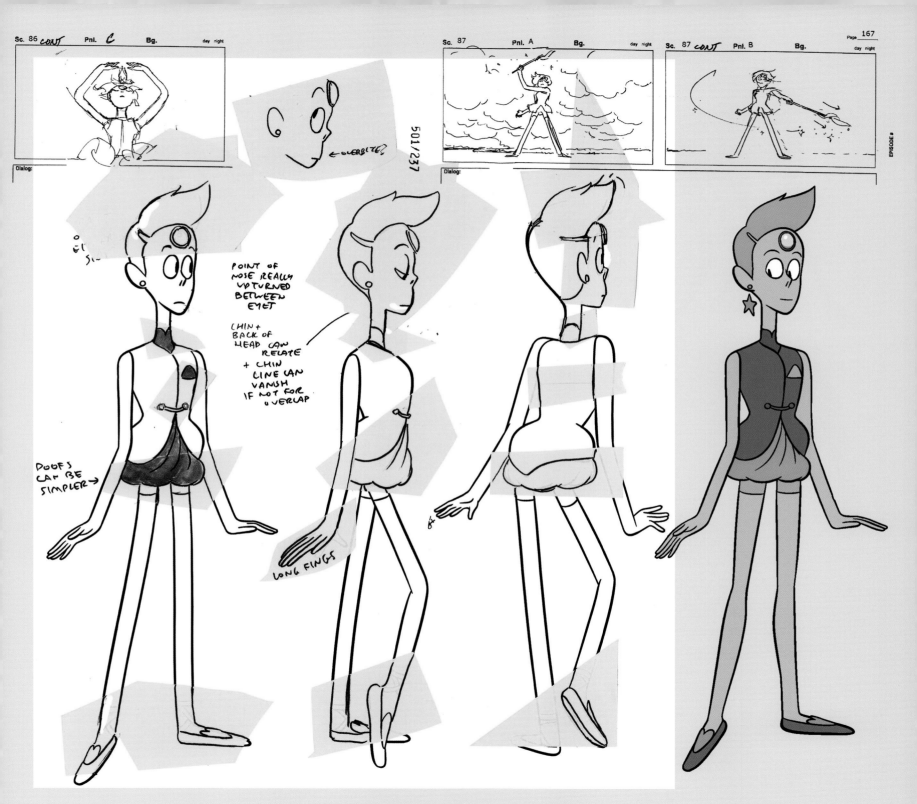

의상 콘셉트

옆 디자이너 앤지 왕은 오른쪽 레베카의 콘셉트 드로잉에서 영감을 얻어 크리스탈 젬들을 위한 여러 벌의 독특한 의상을 디자인했다. 아래에서 포즈를 취하고 있는 크리스탈 젬들이 입은 옷이 파일럿에 사용된 최종 의상이다.

위 재스민 라이가 가넷의 모습을 양식화시켜 그린 작품.

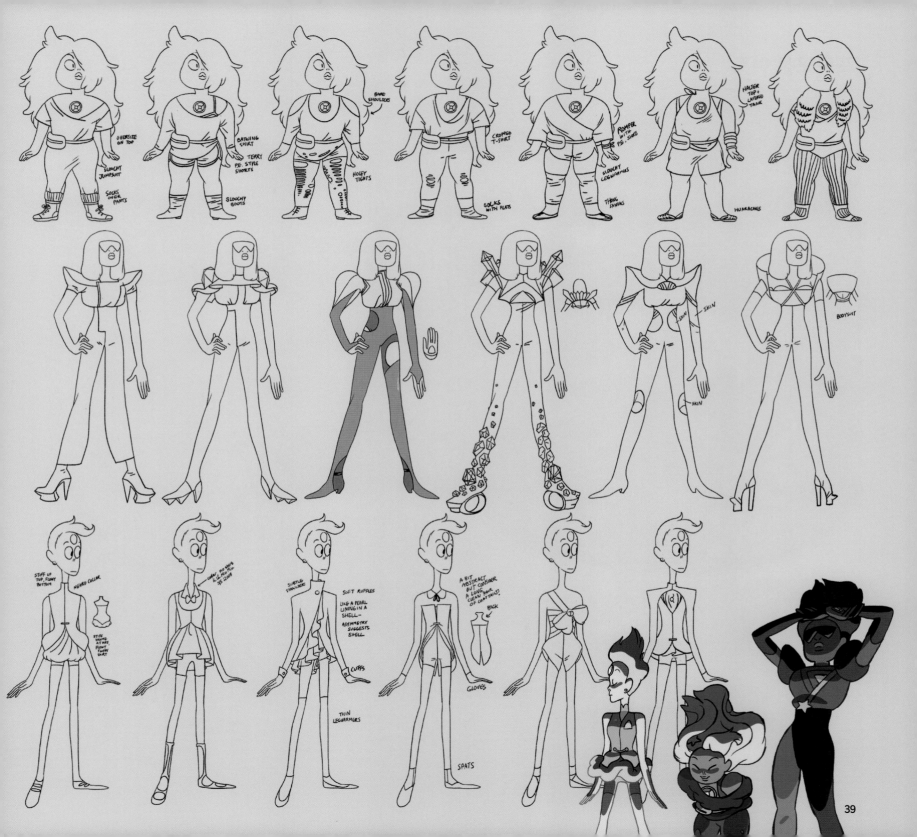

Row 1 (character sketches):

OVERSIZE ON TOP

SLOUCHY JUMPSUIT

SOCKS OVER PANTS

BATWING SHIRT

TERRY P.E. STYLE SHORTS

SLOUCHY BOOTS

BARE SHOULDERS

HOLEY TIGHTS

CROPPED T-SHIRT

SOCKS WITH FLATS

ROMPER WITH P.E. SHIRT

SLOUCHY LEGWARMERS

THONG SANDALS

HALTER TOP + LAYERED TANK

HUARACHES

Row 3 (character sketches):

STIFF UP TOP, FLOWY BOTTOM

NEHRU COLLAR

STIFF VOLUME AT HIPS, FLOWY FLUFFY SKIRT

CLEAR, NO SOX'S. I'LL FIX THIS.

SUBTLE SHOULDERS

LIKE A PEARL LINING IN A SHELL — ASYMMETRY SUGGESTS SHELL

SOFT RUFFLES

CUFFS

THIN LEGWARMERS

A BIT ABSTRACT BUT CONSIDER A LONG CLEAN PAIR OF COATTAILS?

BACK

GLOVES

SPATS

SCARF, SKIN

SKIN

BODYSUIT

39

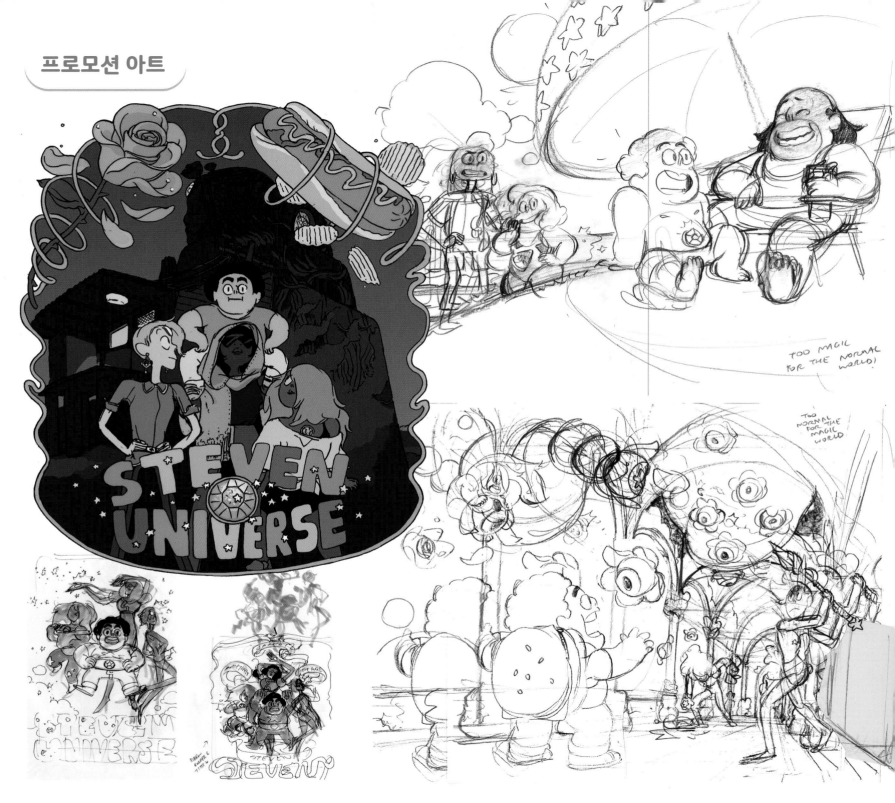

옆 왼쪽 파일럿의 디자인을 포함한 레베카의 프로모션 아트.

옆 오른쪽 레베카가 프로모션용 이미지 옆에 적어둔 설명은 스티븐의 독특한 정체성을 보여준다. "평범한 세계에 속하기엔 마법이 너무 강하다! 마법의 세계에 속하기엔 너무 평범하다!"

오른쪽 레베카와 필 린다가 스케치하고 이언 워렐Ian Worrel이 채색한 시리즈 개발 단계의 포스터.

왼쪽 인물과 형태, 공간, 아이디어가 모두 균형을 이루는 구도를 찾기 위해 레베카가 그렸던 여러 장의 섬네일 모음. 레베카는 많은 사람들이 처음으로 보게 될 이미지가 독특한 분위기를 명확하게 전달하길 원했다.

41

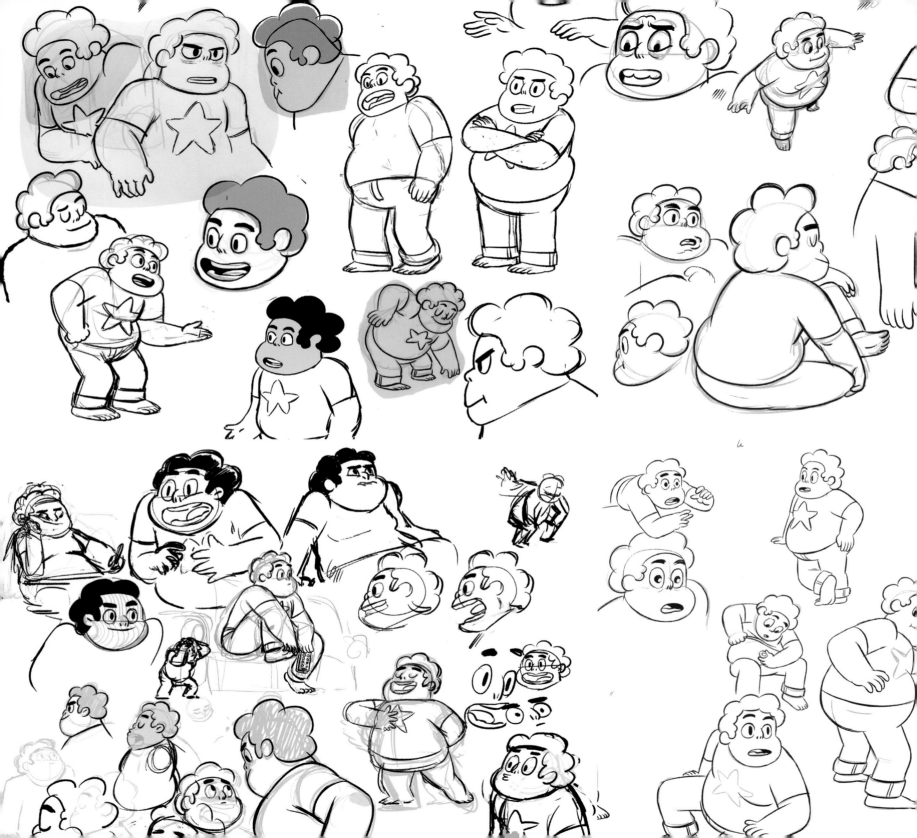

2: GREEN LIGHT & DEVELOPMENT

제작 허가와 개발 단계

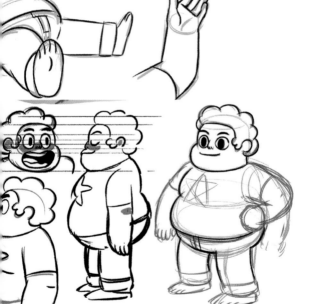

대니 헤인즈는 기준이 될 모델을 확정하기 위해 최종 디자인의 스티븐 그림을 수백 장 그렸다.

어중간한 상황이었다. 〈스티븐 유니버스〉 준비에 집중하기 위해 〈핀과 제이크의 어드벤처 타임〉 팀을 나온 레베카는 프로그램의 미래가 확실히 결정되지 않아 불안했다. 스튜디오의 반응은 긍정적이었지만 제작 허가가 나기 전에 먼저 여러 번의 프레젠테이션으로 중역들을 설득하여 방향을 잡아야 했다.
또한 프레젠테이션 전에 해결해야 할 목표들이 있었다. 추가적인 스토리보드를 만드는 것 외에 레베카는 캐릭터, 배경 등등 전체 작품 세계의 리디자인 계획을 세웠다.

레베카 시리즈가 채택될 경우를 대비해서 단단히 준비를 하고 있었어요. 먼저 작품 속 세계를 단순하면서도 융통성 있게 만들어놔야 했어요. 이상한 시기였어요. 여러 가지를 확정해야 하면서도 한편으로는 여러 가지를 들어내야 했으니까요. 저는 〈핀과 제이크의 어드벤처 타임〉 팀에서 많은 아이디어를 자유롭게 냈고, 미래의 팀원들에게도 그런 자유를 주고 싶었어요. 하지만 각 캐릭터들의 핵심적인 성격과 그들이 조화로운 이유는 확실히 해야 했죠. 그런 특징을 바로 알아볼

수 있게 하고 싶었어요. 사람들이 살게 될 집을 지으면서 어떻게 하면 공간을 넓게 쓸 수 있을지, 탄탄하게 지을 수 있을지 고민하는 과정과 비슷했어요. 가구에 대해서는 생각하지 않으려고 애썼죠. 그건 함께 골라야 하는 거니까요.

이언 첫 번째로 만든 스토리보드의 내용은 방패에 관한 것이었어요. 이 에피소드는 만들어지지 않았죠. 스티븐의 무기가 방패라는 것이 밝혀지는 'Gem Glow'(시즌 1-1화)와 비슷한 내용이었는데 이 버전은 지금 어디에도 존재하지 않습니다.

레베카 맞아요, 우리가 처음으로 작업해 프레젠테이션에서 소개했던 에피소드였죠. 여기서는 젬들이 밖에 나갈 때 인간으로 위장하고 몸에 붙은 젬을 감추죠. 가넷은 장갑을 끼고 펼은 앞머리를 내리고 있는 초기 드로잉에서 그 흔적을 볼 수 있어요.

이언 다른 버전에서는 스티븐의 인간적인 면과 마법적인 면이 통합돼 있지 않았어요. 마법의 힘은 스티븐 모

Sc.	Pnl.	Bg.	day night	Sc.	Pnl.	Bg.	day night

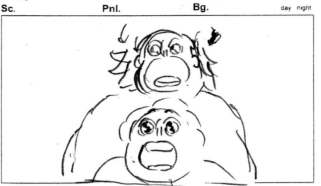

Dialog:

5) ~~~~~~~!

5) I HAVE A
SHIELD!

= DOORS
UNLOCK =

Action:

Timing:

EPISODE #

Sc.	Pnl.	Bg.	day night	Sc.	Pnl.	Bg.	day night

Dialog:

L) AAH
MY RIIIDE!

A+P) STEVEN!

Action:

Timing:

EPISODE #

지금은 '사라진' 이 에피소드에서 펄과 에머시스트는 스티븐에게 마법 무기를 소환하는 법을 조언한다. 스티븐은 정체불명의 인물(로즈)이 나오는 꿈을 꾸고, 펄과 에머시스트는 인간의 모습으로 변장해 스티븐을 그렉의 세차장에 데려간다. 이곳에서 스티븐은 우연히 마법 무기를 소환하여 그렉과 함께 차에 치일 뻔한 위기에서 벗어난다.

아래 에머시스트와 펄이 인간으로 위장한 모습을 그린 드로잉.

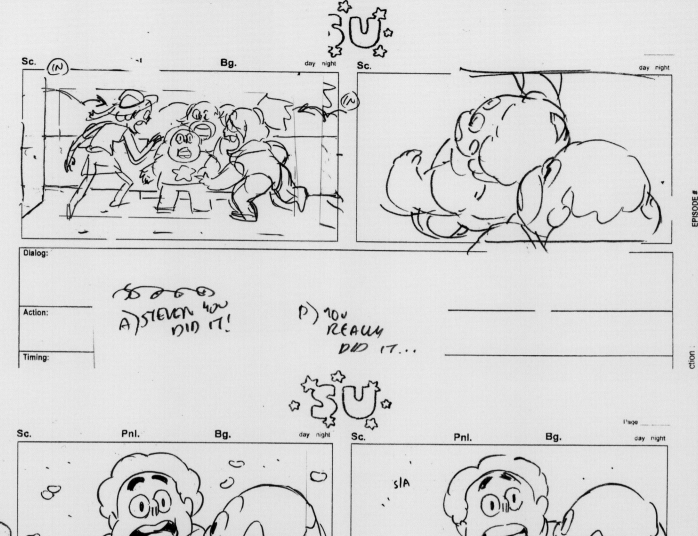

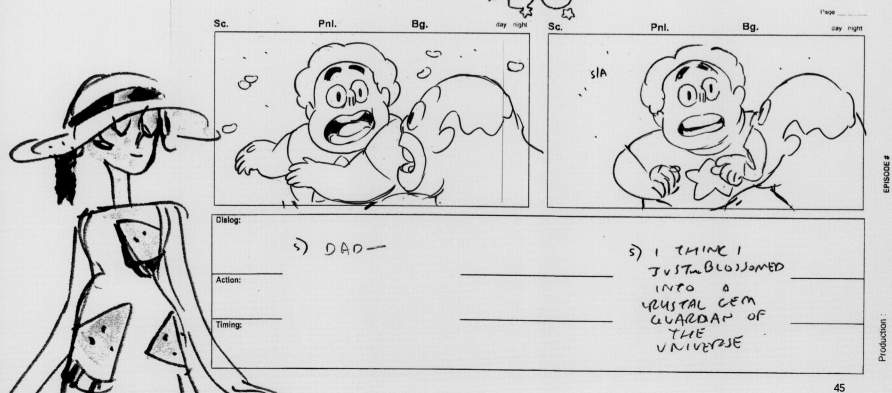

케빈 다트가 그린 초기 콘셉트 드로잉 두 점.

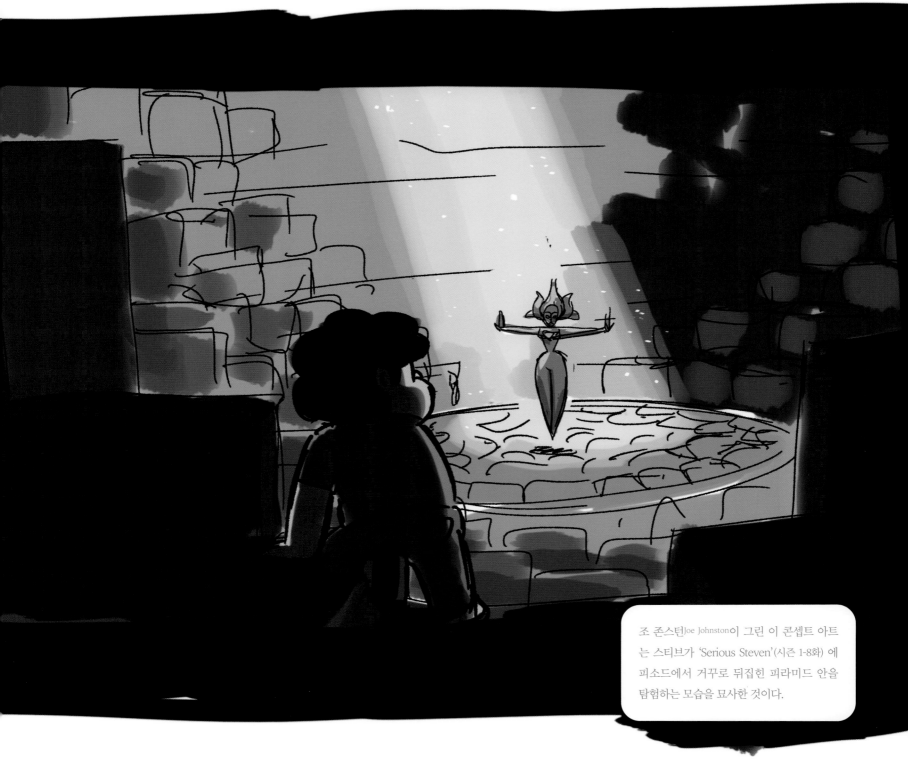

조 존스턴Joe Johnston이 그린 이 콘셉트 아트
는 스티브가 'Serious Steven'(시즌 1-8화) 에
피소드에서 거꾸로 뒤집힌 피라미드 안을
탐험하는 모습을 묘사한 것이다.

르게 숨겨져 있었죠. 젬들은 오랫동안 스티븐을 그렉의 집에 데려다줬어요. 그 보드에 묘사된 많은 것들이 시리즈 후반에 다시 채택됐죠.

레베카 펄이 90년대식 낡은 자동차를 모는데(제가 스티븐을 태웠던 오래된 토요타 코롤라를 참고한 거예요), 그것도 인간으로 위장하기 위해서였어요! 100편이 넘는 에피소드가 진행된 후에야 그 아이디어를 넣었어요. 'Last One Out of Beach City'(시즌 4-6화)에서 펄이 그렉의 90년대식 자동차를 타고 록 공연에 가죠.

이언 스티븐이 부드러운 구름 속을 뛰어다니는 꿈을 꾸는데, 로즈의 방을 디자인할 때 그걸 활용했어요.

레베카 〈스티븐 유니버스〉 베타 버전이었죠. 'The Meatball Sub Song'이라는 노래도 있는데, 중역들 앞에서 프레젠테이션을 할 때 그 노래를 직접 연주했어요. 지금은 사라진 노래가 됐지만 그 노래가 없었으면 제작 허가를 받지 못했을지도 몰라요!

레베카는 〈스티븐 유니버스〉의 운명을 결정할 중대한 아트 프레젠테이션을 앞두고 팀을 꾸릴 권한이 있었다. 가장 먼저 필요한 직책은 관리자의 짐을 덜어줄 프로듀서였다. 작품의 여러 가지 책임을 총괄하는 프로듀서는 팀원들을 관리하고 고용, 일정, 예산 등 제작과 관련된 온갖 문제를 처리한다. 그런데 우연히 그 무렵 수잔 스트롱이 일자리를 찾고 있었다.

재키 부스카리노Jackie Buscarino(프로듀서) 맡고 있던 프로젝트가 끝나서 다른 자리를 찾고 있었어요. 카툰 네트워크의 옛 상사에게 연락을 했죠. 전에 〈이상한 바다의 플랩잭Marvelous Misadventures of Flapjack〉의 작가로 일했거든요. 저한테 레베카 얘기를 해주시더라고요. 재밌었죠. 레베카는 펜들턴 워드, 애덤 무토와 함께 〈핀과 제이크의 어드벤처 타임〉의 수잔 스트롱 캐릭터를 만들었

고 제가 수잔의 성우였으니까요. 레베카를 만나 면접을 보기 전에 생각했어요. "신기하네. 수잔 스트롱이 〈스티븐 유니버스〉의 프로듀서가 될지도 모른다니."

두 사람은 잘 맞았다. 재키는 프로듀서로 2012년 9월 말 팀에 합류했다. 파일럿에 참여했던 프리랜서 중 한 명인 스티븐 슈거도 레베카에게 연락을 받았다.

스티븐 MIT의 게임 연구소에서 인턴으로 일하면서 연구 기반 비디오게임을 만들고 있었어요. 그 일도 곧 끝나서 뭘 해야 할지 고민할 때였죠.

스티븐은 배경 디자이너로 영입되었다. 다른 아티스트들이 채색을 하기 전 배경의 라인 아트 레이아웃을 디자인하고 그리는 일이었다. 그는 즉시 비치 시티의 구조와 크리스탈 젬들의 주변 환경을 상상하면서 작품 속 세계를 구축하기 시작했다. 이제 레베카에게 필요한 것은 완벽한 작가진이었다.

스티븐 레베카가 그런 얘길 했어요. 카툰 네트워크에서 〈레벨 업Level Up〉 팀에서 일했고 코미디 작가로 유명한 벤(레빈)과 맷(버넷)을 붙여주려고 했다고요. 그런데 그게 너무 웃겼대요. 벤과 맷은 레베카보다 더한 판타지 광들이었으니까요!(웃음)

레베카 운이 정말 좋았죠!

대학 시절 레베카와 벤은 서로의 팬이었다. 레베카가 SVA에 다닐 때 강사 맷 셰리든Matt Sheridan이 강의 중에 벤이 만든 애니메이션 영화 〈그 그 그 그녀는 끝내줘 She She She She's a Bombshell〉를 틀어준 적이 있었다. 당시 맷은 근처 뉴욕 대학에서 벤과 맷도 가르치고 있었다. 벤 역시 레베카가 만든 〈울지 마, 난 이미 죽었으니까〉의 팬이었다. 레베카는 면접자 명단에서 벤의 이름을 발견했고, 한 팀이던 벤과 맷은 곧 채용되었다.

BIG BULGE FROM TUCKING IN HAND ME DOWN SHIRT

BEACH CITY WALK FRIES

대니 헤인즈가 연구하던 프라이맨 가족의 캐릭터 디자인. 마커 스케치는 레베카가 했다.

파일럿에 등장한 주요 장소는 사원과 빅 도넛, 두 군데였다. 이제 도시의 다른 부분부터 스티븐의 냉장고까지 모든 곳을 상상해야 했다. 냉장고에는 어떤 자석으로 뭘 붙여놨을까? 도시 안에도 사람들을 채워야 했다. 어떻게 생긴 누가 살까? 어떤 차를 몰고 어디에서 일하며 뭘 먹을까? 레베카의 계획에 따르면 빅 도넛과 사원도 새롭게 디자인해야 했다.

이언 그때 도리야마 아키라의 〈닥터 슬럼프〉를 읽고 있었는데, 작은 마을이 근사하게 묘사돼 있었어요. 모든 인물들이 긴밀한 유대로 이어진 환경 속에서 생활하죠. 거기서 영감을 얻어 스티븐이 사는 도시를 구상했어요. 온갖 상점들이 있는 해변이 있고, 중심인물들은 그 위쪽에 살죠. 스티븐에게 해변은 인간들의 세계입니다. 작품 내내 계속 등장하는 제한적이고 구체적인 장소죠.

레베카 도시 이름을 짓는 데 굉장히 오래 걸렸는데 그 결과는 어이없게도 그냥 '비치 시티'였죠.(웃음)

팀원들은 임시로 '검은 빌딩'(카툰 네트워크의 사옥 뒤에 있는 사무용 건물로 주로 제작 팀들이 사용한다)에 자리 잡았다. 마침 같은 층에서 CGI로 제작한 〈파워퍼프걸 Powerpuff Girls〉 스페셜의 제작이 거의 끝나가고 있었다.

레베카 그게 계기였어요. 첫 아트 디렉터였던 케빈 다트를 비롯해 많은 컬러리스트들이 우리와 같은 층을 쓰는 〈파워퍼프걸〉 스페셜 팀에서 일하고 있었거든요. 그리고 스티븐이……

이언 스티븐이 그 사람들하고 아주 빨리 친해졌죠.

레베카 초기부터 함께 그림을 그려온 아트디렉터 재스민 라이와 티파니 포드도 그 팀에 있었어요. 쉬는 시간이면 다 같이 비치볼을 던지면서 놀았죠.

스티븐 저는 레베카, 이언, 캣, 벤, 맷이 각본을 쓸 때 콘셉트 디자인을 하고 있었기 때문에 티파니와 재스민과 함께 스튜디오에서 시간을 보낼 때가 많았어요. 특히 근무 시간 이후에요.

스티븐의 사근사근한 성격은 〈파워퍼프걸〉 팀에 있었던 케빈 다트, 엘 미샬카, 티파니 포드, 그리고 재스민 라이를 영입하는 데 큰 도움이 되었다. 이들 모두 〈파워퍼프걸〉 스페셜 제작이 끝나자마자 초기 〈스티븐 유니버스〉 팀의 핵심 인력이 되었다.

맷 버넷(작가) 스티븐의 유머에는 '아저씨 같은 농담을 즐기는 귀여운 젊은이'의 분위기가 있어요. 눈에 띄지 않게 슬쩍 농담을 던지죠. 옆에서 커피를 따르면서 아무렇지도 않게 말장난을 하는 거예요.

약 3개월간 시리즈 개발이 진행되는 동안 프리랜서 아티스트들이 콘셉트 디자인 등을 담당했다. 동부에 사는 대니 헤인즈가 캐릭터 콘셉트 디자인을 보내고 있었다.

대니 헤인즈(주요 캐릭터 디자이너) 최대한 많은 그림을 그렸어요. 이것저것 연구를 해 보라고 절 고용한 거니까요. 테스트를 받는 느낌도 있었어요. 이걸 잘해야 채용이 될 것 같았죠. 그래서 스티븐과 젬들을 끊임없이 그렸습니다. 도시 주민들과 괴물들의 초기 디자인을 담은 파일들도 여러 장 보냈고, 채용됐죠.

이언 대니는 특별한 디자인 감각을 갖고 있어요. 저는 SVA에 들어간 첫날 대니를 만났어요. 그 후 4년간 우리는 시각적 언어를 형성하려 애썼습니다. 만화의 추상성과 유연성을 잃지 않으면서 실제 사물의 차원도 표현하고 싶었죠. 학교를 졸업한 후 우리는 몇 년간 뉴욕에서 함께 일했어요. 대니의 디자인 감각은 점점 더 날카로워졌죠. 〈스티븐 유니버스〉의 파일럿이 만들어

비치 시티의 상점 콘셉트

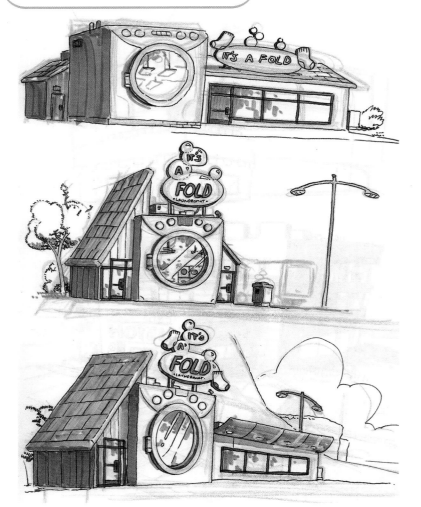

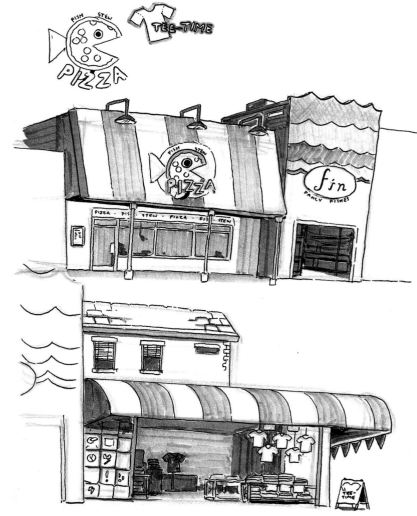

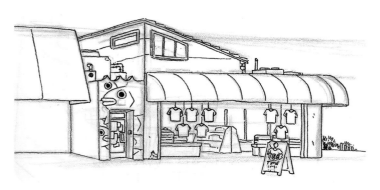

스티븐 슈거가 '잇츠 어 폴드', '빅 도넛', '피시 스튜 피자', '비치 시티워크 프라이', '콘 앤 선', '티 타임' 등 비치 시티의 주요 장소들을 그린 개발 단계의 드로잉들.

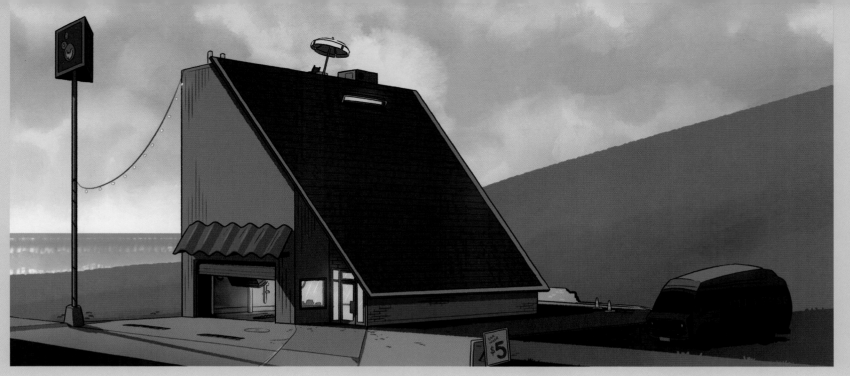

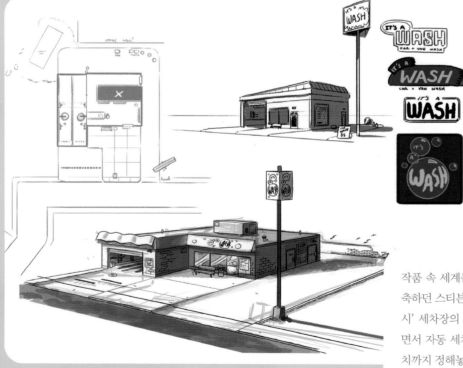

작품 속 세계를 꼼꼼하게 구축하던 스티븐은 '잇츠 어 워시' 세차장의 평면도를 그리면서 자동 세차 브러시의 위치까지 정해놓았다.

비치 시티의 캐릭터 콘셉트

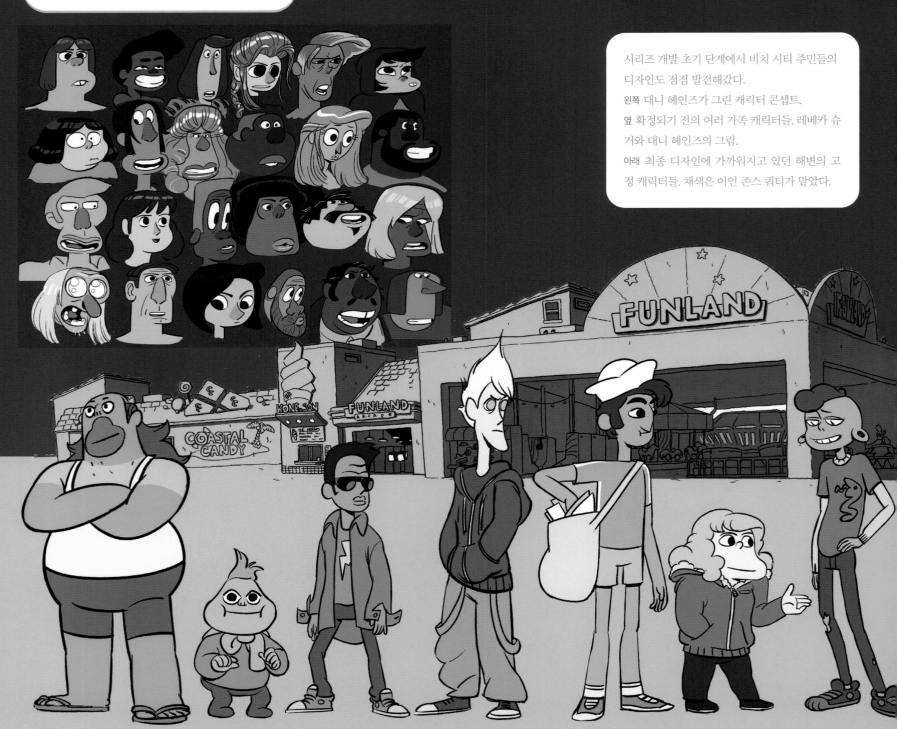

시리즈 개발 초기 단계에서 비치 시티 주민들의 디자인도 점점 발전해갔다.
왼쪽 대니 헤인즈가 그린 캐릭터 콘셉트.
옆 확정되기 전의 여러 가족 캐릭터들. 레베카 슈거와 대니 헤인즈의 그림.
아래 최종 디자인에 가까워지고 있던 해변의 고정 캐릭터들. 채색은 이언 존스 쿼티가 맡았다.

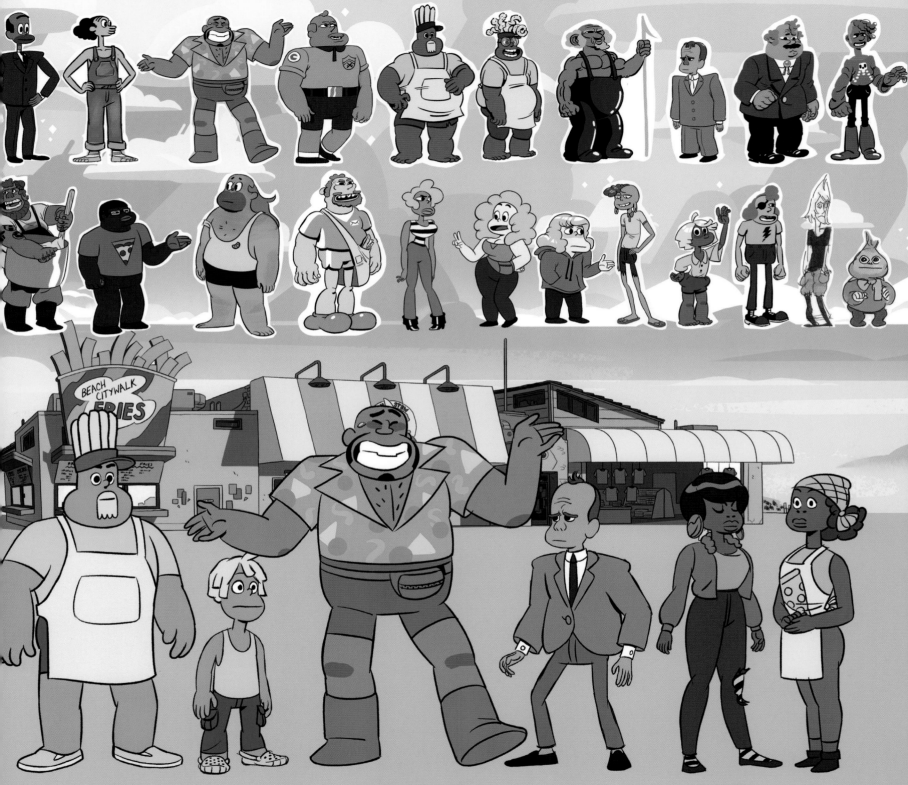

지던 무렵 대니는 제 파일럿인 〈레이크우드 플라자 터보〉에 참여했어요. 〈스티븐 유니버스〉의 팀원을 뽑을 때 대니는 딱 맞는 경험을 지니고 있었죠. 함께하지 않을 이유가 없었습니다.

레베카와 이언은 최근 '캐빈(오두막집)'이라는 애칭이 붙은 집으로 이사했다. 새로 합류한 아티스트들 중 많은 이들이 LA에 집을 구하는 동안 캐빈에서 잠시 지내곤 했다.

이언 1910년대에 지어진 낡은 통나무집이에요. 한적한 곳에 있고, 전망도 좋고, '편안하다'는 말이 딱 어울리는 곳이죠. 이사한 후 살찐 오렌지색 메인쿤 고양이 한 마리가 문으로 들어와서는 자기 집처럼 돌아다니더군요. 레베카가 라이언이란 이름을 붙여줬더니 아예 눌러앉았죠. 그때 레베카와 전 해변의 집들에 푹 빠져 있었어요. 동부 사람들은 따뜻한 지역에 살아본 적이 없어서 그런 풍경에 마음이 끌리거든요. 스티븐이 사는 집에도 그런 점이 반영됐습니다. 저희 집은 붐비는 고속도로 위쪽에 자리 잡고 있어요. 바다 근처는 아니지만 상상력을 발휘하면 멀리서 들리는 자동차 소리가 파도 소리 같기도 하죠.
레베카와 저는 캐빈이 제작팀에 새로 들어온 모든 아티스트들이 거쳐가는 장소가 되길 바랐어요. 집을 구할 때까지 몇 주 지내다가 떠나는 거죠. 폴(빌레코), 대니, 레이븐(몰리시), 라마르(에이브럼스)도 잠깐 머문 적이 있고, 다른 사람들도 많이 초대했어요. 가끔은 시끌벅적해지죠. 정크 푸드도 엄청 먹고요. 모두 함께 주방 식탁에 앉아 있던 게 기억나요. 레베카가 엄청난 양의 스파게티를 만들었고, 우린 둘러앉아서 그림을 그리고 만화 얘기를 했죠. 24시간 내내 〈스티븐 유니버스〉와 함께 산 거예요!

재키 그게 우리 크루의 특징이에요. 저도 많은 프로그램에 참여해봤지만 여기 사람들은 만나자마자 바로

마음이 맞았어요. 모두 다정한 장난꾸러기들이죠.

근무 중인 스튜디오도 똑같이 서로 도와주며 신나게 일하는 분위기였다.

캣 그 시절은 정말 자유로워서 좋았어요! 스토리보드를 만들다가 맷과 벤과 함께 스토리를 의논하기도 하고 스티븐이 '젤다의 전설: 무쥬라의 가면' 게임을 하는 걸 보면서 앞으로 어떻게 될지를 얘기하기도 하고요.

벤 레빈(작가) 미친 듯이 바빠지기 전엔 그랬죠. 레베카가 프레젠테이션이니 녹음이니 사운드 믹싱이니 편집이니 이것저것 하기 전까지는요. 점심시간에 같이 앉아서 아니메를 볼 수도 있었어요! 초반이 정말 좋았어요. 그 몇 달간은 하루 종일 작품에 대해 얘기하고 앞으로의 일을 의논했죠.

이언 둘러앉아서 스토리 얘기를 할 때가 제일 좋았어요. 하루 종일 'Serious Steven'(시즌 1-8화)의 설정을 의논했던 적도 있었어요. 사원이 작동하는 방식 등 사소한 디테일에 막혀서 진도가 나가지 않았죠. 좋은 아이디어를 들고 와도 논리적으로 생각하면 말이 안 됐어요. 하지만 그러다 갑자기 모든 게 딱 맞아떨어지면서 스토리가 살아나는 거예요! 개척자가 된 기분이었죠.

환상적인 외계인들과 온갖 기괴한 형태의 젬 몬스터들을 중심으로 전개되는 작품에서 인간들을 디자인하는 작업은 더 어렵게 느껴진다. 각각의 캐릭터들이 흥미롭게 보이려면 어떤 디자인적 특징을 부여해야 할까? 〈스티븐 유니버스〉 팀이 사용한 방법은 음식에서 영감을 얻는 것이었다. 비치 시티의 주민들인 어니언, 비달리아, 사워크림, 프라이 맨과 피자 가족 등이 그 결과물들이었다.

이언 피자 쌍둥이는 제 사촌들을 모델로 한 겁니다. 첫

옆 레베카의 스케치를 바탕으로 대니 헤인즈가
잉크 덧칠을 한 '피셔맨브로스'의 콘셉트.
옆 아래 대니 헤인즈가 그린 '재니스'와 '메일맨'의
콘셉트.
아래 대니 헤인즈가 그린 사워크림의 네 가지 콘
셉트와 레베카가 마커로 스케치한 사워크림과
어니언.

째가 저랑 같이 자랐는데, 재미있는 성격을 지녔어요.
농담이나 재치 있는 말을 약삭빠르게 잘하죠.

레베카 현실의 제니군.

이언 맞아. 나머지 피자 가족도 저희 가족들을 모델로
했어요. 제가 가나인 대가족 안에서 '미국인 아들'로
자랐거든요. 그런 관계 속에서 재미있는 상황들이 많
이 발생했죠. 그런 걸 자연스럽게 작품에 집어넣은 거
예요.

배경 디자인에 필요한 독특하고 구체적인 아이디어들
을 얻기 위해 레베카, 스티븐, 이언은 좋아하는 동부 해
안으로 여행을 다녀왔다. 휴가철이 아닌 한적하고 쓸
쓸한 겨울에는 어떤 모습일지 다시 보러 가기도 했다.
직접 가서 조사하는 것이 도움이 될 거라고 생각했다.

맷 초반에는 메릴랜드 주 오션 시티 해변에 실시간 웹
캠을 설치해놓고, 그 화면을 작가실의 컴퓨터에 띄워
놓기도 했죠.

환상적인 젬 건축물의 일부는 만화계와 엔터테인먼트
업계에서 활동하는 콘셉트 아티스트 가이 데이비스의
작품이었다. 영광스럽게도 레베카와 스티븐은 어린
시절에 좋아했던 아티스트와 일할 수 있었다.

레베카 어릴 때 가이의 만화를 많이 읽었죠. 그분과 만
나서 함께 괴물 디자인을 의논했어요. 그분이 케빈
에 와서 다 같이 바깥에 앉아 사원 얘길 하기도 했
죠. 이언, 스티븐, 벤, 맷 그리고 앤디 리스타이노Andy
Ristaino(<핀과 제이크의 어드벤처 타임>의 스토리보드 아티
스트이자 캐릭터 디자이너)도 있었어요. 그날 가이가 사
원의 앞뒤가 달랐으면 좋겠다는 아이디어를 냈어요.

스티븐 우리는 작품에서 보여줄 다양한 마법의 장소들

과 비치 시티의 모습, 주민들의 특징 같은 것에 대해
계속 브레인스토밍 중이었어요. 약 3개월간은 모든 게
가능성에 불과했죠. 계속 상점을 이리저리 바꿔 그리
고, 집 내부를 디자인하고, 도시의 지도를 만들었어요.

<파워퍼프걸> 스페셜 제작이 마무리되자마자 케빈 다
트가 제작팀에 합류했다. 케빈은 아트 디렉터로서 작
품 전체에 통일성을 주기 위해 사용할 색의 방향과 언
어 형태를 전체적으로 감독하는 일을 맡았다. 그 후 네
명의 후임이 왔지만 이 작품에 커다란 영향을 미친 것
은 케빈이었다.

스티븐 케빈 다트를 아트 디렉터로 영입했을 때 모든 것
이 바뀌었습니다. 케빈은 천재예요. 학생일 때 영감을
얻기 위해서 작업실에 그의 작품을 걸어놓았죠. 그래
서 같이 일하게 됐을 때 정말 기뻤어요. 케빈은 저와
전혀 다른 생각들을 가지고 있었어요. 그게 이 작품에
참여하면서 가장 좋았던 거예요. 케빈, 엘, 재스민, 어
맨다(빈터스타인)를 비롯한 모든 팀원들 덕분에 혼자서
는 생각하지 못했을 언어 형태와 미학적인 요소들을
만들어낼 수 있었죠.

스티븐은 꼼꼼하게 도시를 완성해 나갔고, 이 작업은
프로그램이 시작된 후에도 계속됐다.

스티븐 저는 비치 시티를 구체적으로 설계해서 시청자
들이 현실에도 있을 법하다고 생각하게 만들고 싶었
어요. 주로 젬 사원과 급수탑을 이용해 방향을 잡고,
도로나 상점의 위치가 바뀌지 않도록 애썼죠.

레베카 최종 아트 프레젠테이션의 준비 기간은 아주 재
미있는 시기였어요. 가이 데이비스와 대니, 스티븐이
서로 전혀 다른 작품들을 그리고 있었고, 저는 신이
났어요. 이질적인 그림들을 연결해주는 걸 찾고 싶었
죠. 단순하면서도 각자의 특징들을 포함하게요. 우리

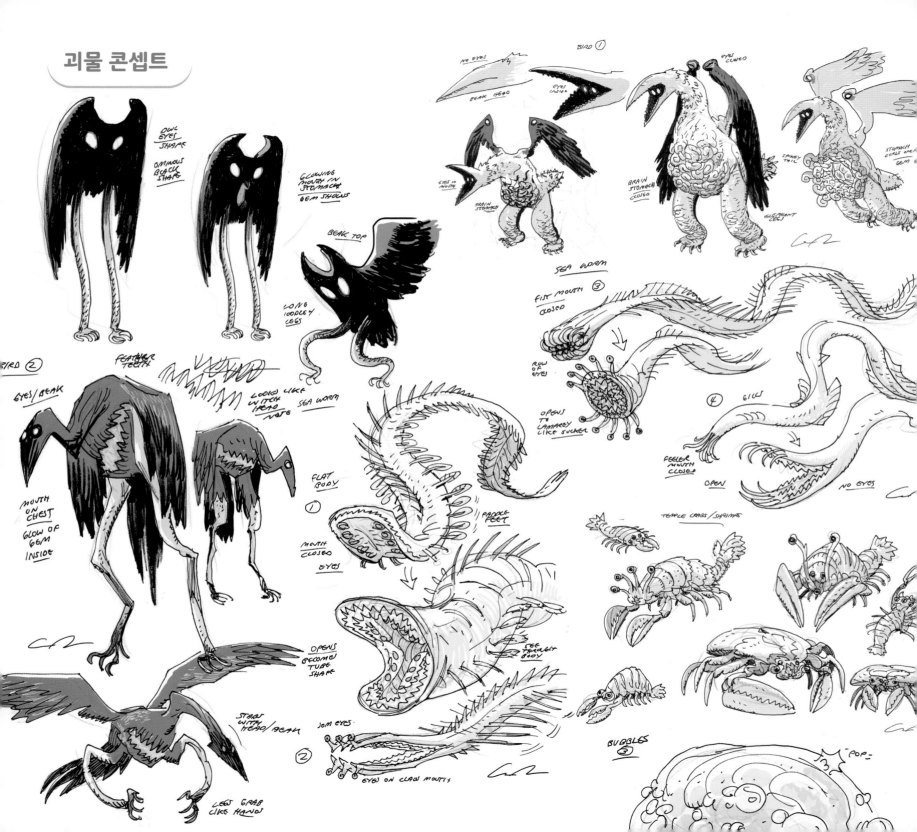

괴물 콘셉트

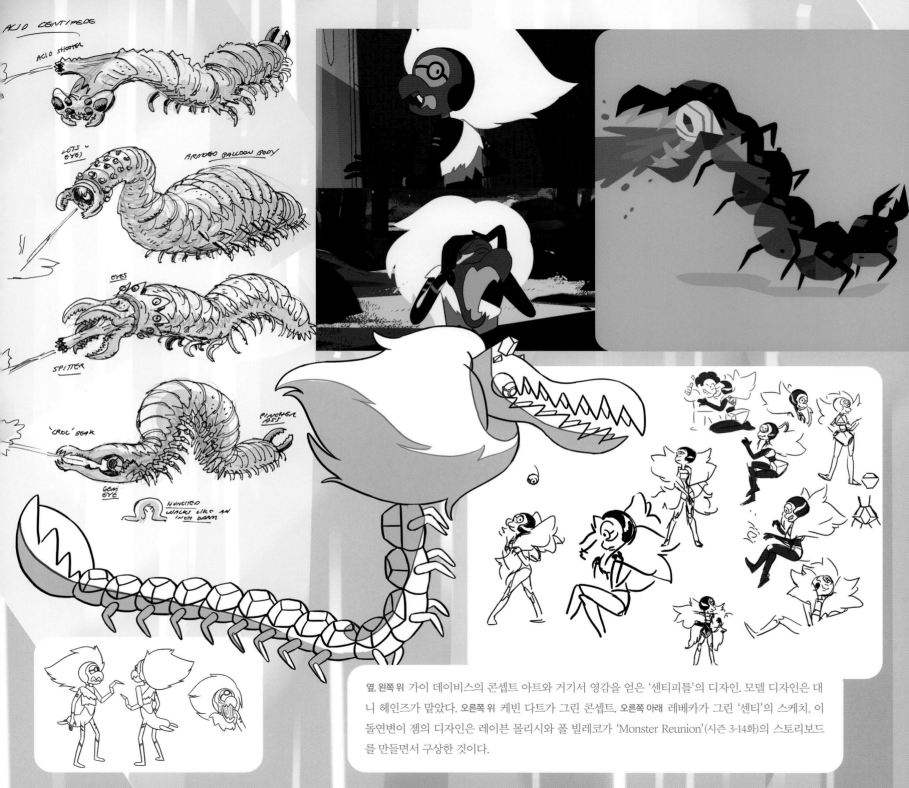

ACID CENTIPEDE

ACID SHOOTER

"LOTS" EYES?

ARMADO BALLOON BODY

EYES

SPITTER

"CROC" BEAK

PINCHER ASS

GEM EYE

HUNCHED
WALKS LIKE AN
INCH WORM

옆, 왼쪽 위 가이 데이비스의 콘셉트 아트와 거기서 영감을 얻은 '센티피틀'의 디자인. 모델 디자인은 대니 헤인즈가 맡았다. 오른쪽 위 케빈 다트가 그린 콘셉트. 오른쪽 아래 레베카가 그린 '센티'의 스케치. 이 돌연변이 잼의 디자인은 레이븐 몰리시와 폴 빌레코가 'Monster Reunion'(시즌 3-14화)의 스토리보드를 만들면서 구상한 것이다.

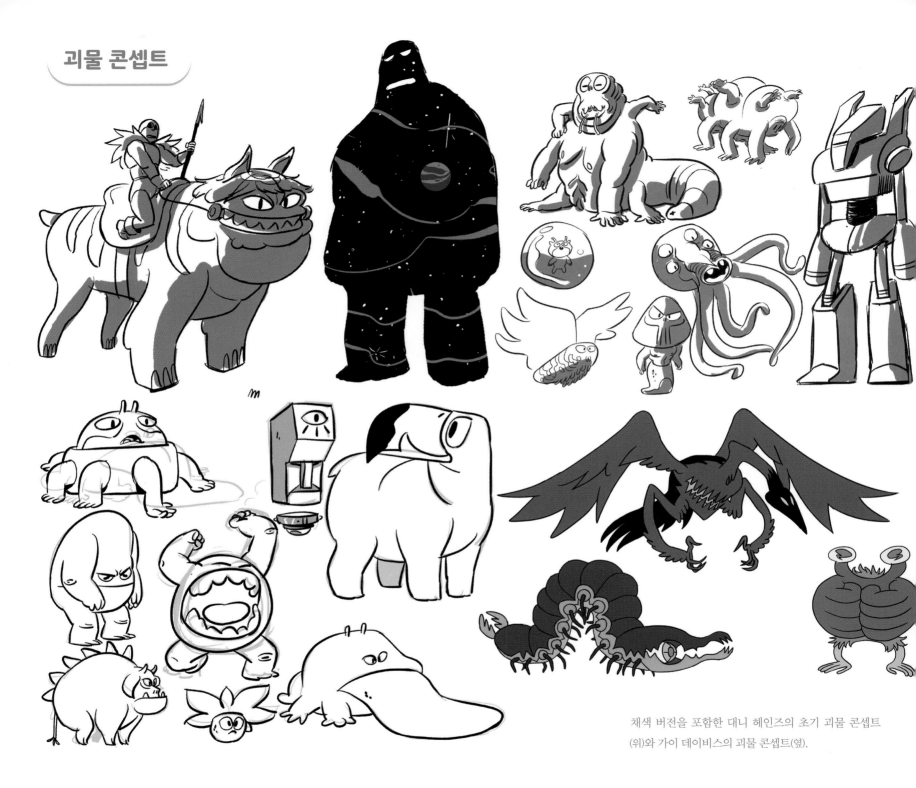

채색 버전을 포함한 대니 헤인즈의 초기 괴물 콘셉트
(위)와 가이 데이비스의 괴물 콘셉트(옆).

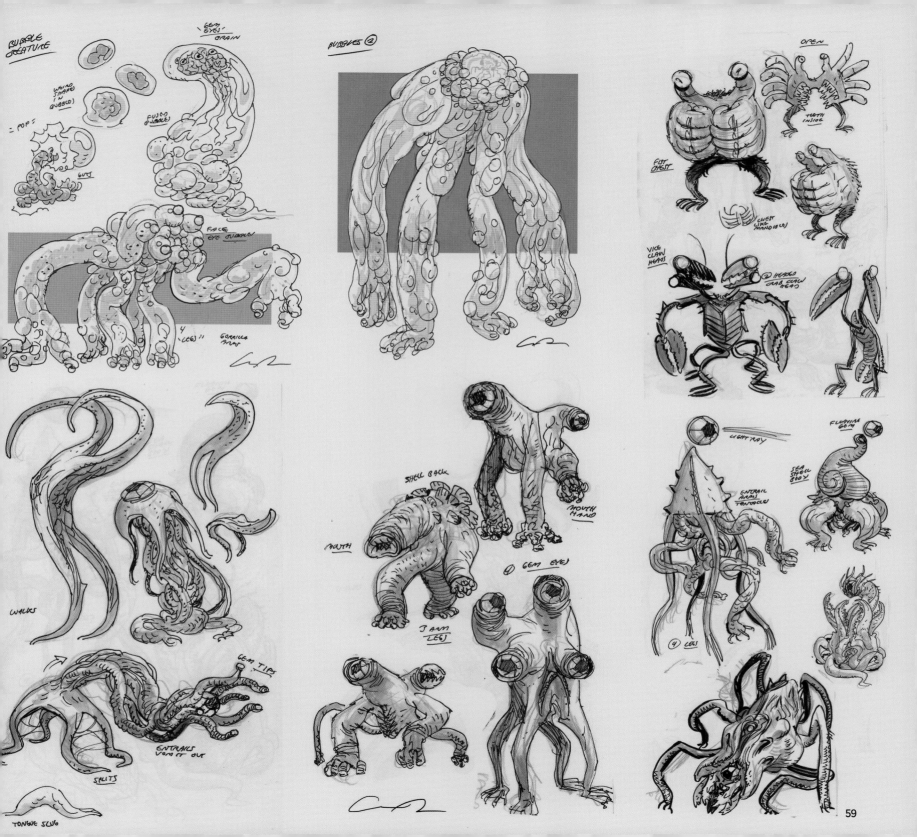

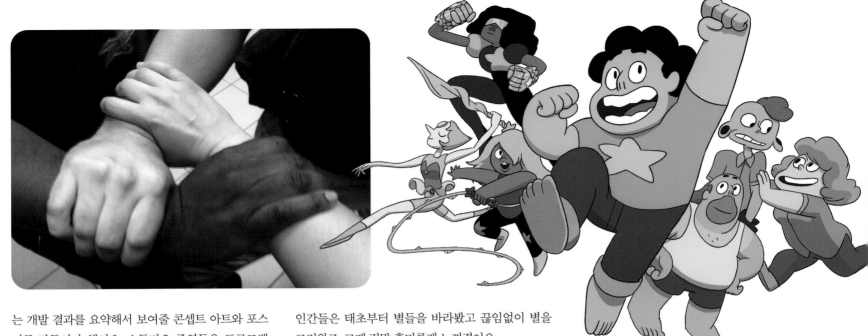

는 개발 결과를 요약해서 보여줄 콘셉트 아트와 포스터를 만들어야 했어요. 스튜디오 중역들은 프로그램이 어떤 형태인지 모르고 있었죠. 제가 파일럿을 바꾸고 있으니까요. 저는 새로운 스타일로 모두를 흥분시키고 싶어서 (나중에 아트 디렉터가 되는) 엘 미샬카와 배경 채색 방향을 새롭게 잡았어요. 아름다운 액션 코미디를 만들고 싶었어요. 예쁘고 멋지고 화려하고 근사해서 더 멋있어 보이도록요. 최종 아트 프레젠테이션을 하기 전에 로고에 별을 넣었어요. 별을 우리 작품의 상징으로 삼은 게 마음에 쏙 들었어요. 유쾌하고 톡톡 튀는 느낌도 주지만 동시에 예스럽고 마술적인 느낌도 주니까요. 성 중립적gender neutral인 긍정성의 상징이기도 하고요. 학교에서 잘하면 별 스티커를 붙여주잖아요! 저는 별의 이미지를 열심히 설명했어요. 긍정적이다! 아름답다! 애국적이다! 미국적이다! 제가 너무 열정적으로 얘기하니까 다들 웃었죠. 하지만 전 정말 그렇게 믿어요. 얼마나 다양하게 쓰일 수 있는 상징인지! 어떤 의미든 부여할 수 있고, 지금까지도 온갖 의미로 사용됐죠. 스티븐의 상징으로 사용하면 귀엽고, 크리스탈 젬의 상징으로 사용하면 강력하고 폭력적으로까지 보이죠. 우주에서 온 외계인들이잖아요. 우리

인간들은 태초부터 별들을 바라봤고 끊임없이 별을 그려왔죠. 그게 정말 흥미롭게 느껴졌어요.

아트 프레젠테이션이 끝나고 두 개의 새 에피소드 'Cheeseburger Backpack'(시즌 1-3화)과 'Together Breakfast'(시즌 1-4화)의 스토리보드 발표가 있었다. 레베카의 열정과 팀원들의 철저한 준비로 캐릭터의 시각적 스타일과 스토리가 명확하게 개선되어 있었다. 〈스티븐 유니버스〉의 제작이 공식적으로 결정되었다. 그 전에 개인적으로 허가를 받아야 할 사안이 하나 더 있었다.

레베카 개발 단계 내내 스티븐한테 그 애의 이름을 쓰는 것에 대해 계속 물어봤어요. "너 정말 괜찮아?

스티븐 맞아요, 레베카가 자꾸 물어봤어요. "늦었어! 바꾸기엔 너무 멀리 왔어!"라고 말하기 전까지요. 레베카가 만화 속에서 제 이름에 먹칠을 할 리 없다고 믿었어요.

왼쪽 위 레베카, 이언, 스티븐이 새 시리즈 작업 첫날 찍은 기념사진.
위 제작 허가를 받아낸 프레젠테이션에 사용됐던 이언 존스 쿼티의 일러스트레이션.

오른쪽 아트 프레젠테이션에서 선보인 주요 이미지 중 하나. 라인 아트는 스티븐 슈거가, 채색은 엘 미샬카가 맡았다. 아래 레베카의 스케치북에 있던 사원의 초기 드로잉.

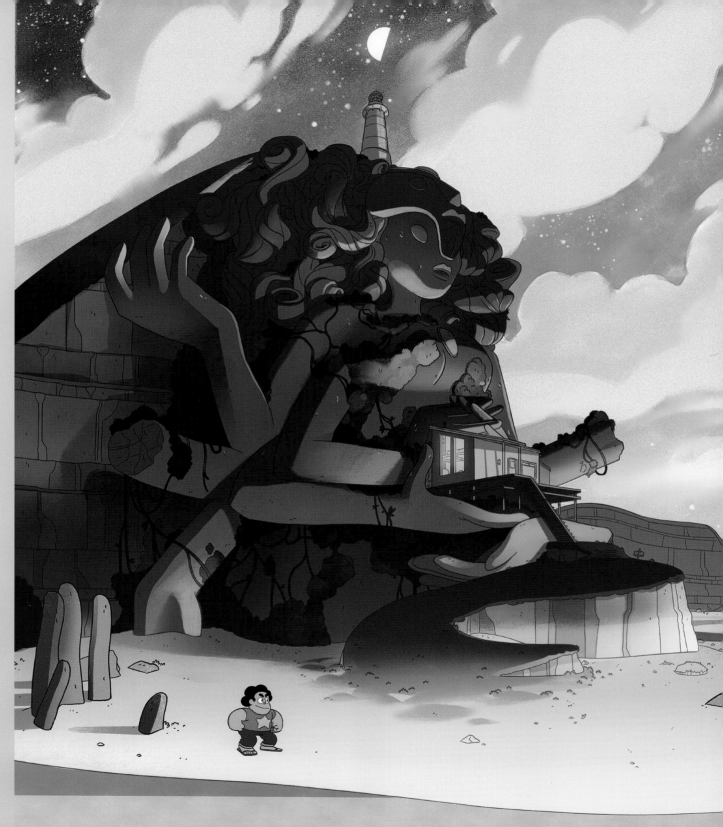

몇 달간의 개발 과정을 요약한 최종 아트 프레젠테이션에서 레베카와 크루들은 좀 더 개선된 이미지들을 선보였다. 이 회의로 첫 시즌 제작 허가가 내려졌다. 이 그림들은 레베카, 이언 존스 쿼티, 대니 헤인즈, 폴 빌레코, 스티븐 슈거가 함께 그리고 엘 미샬카가 채색했다.

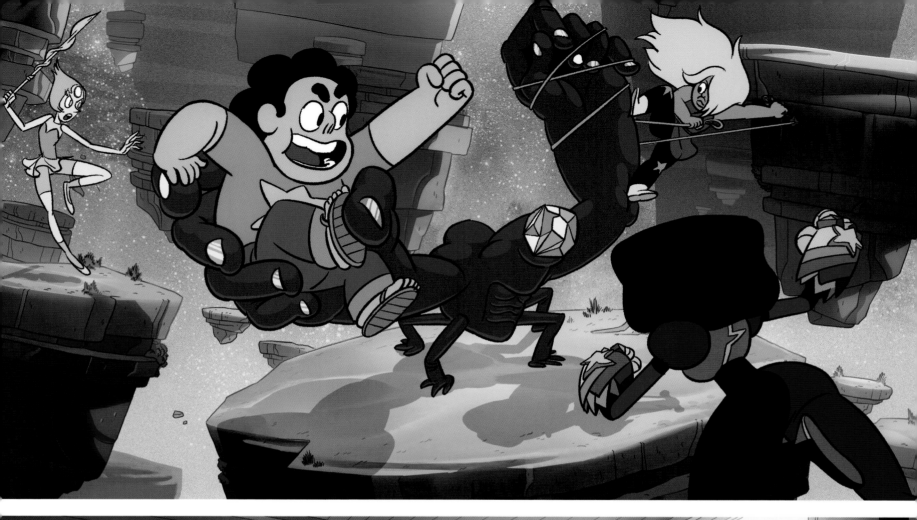
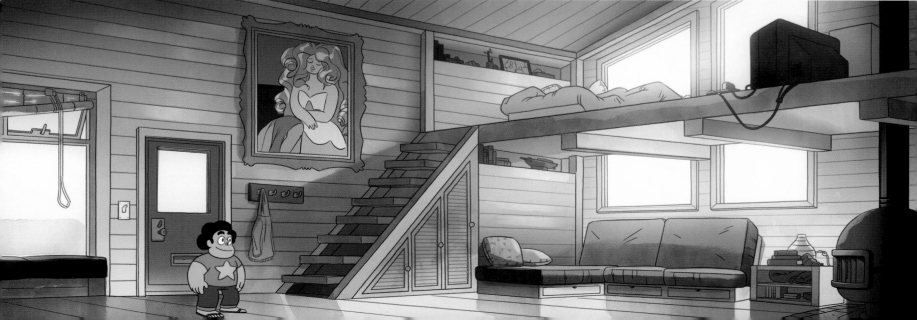

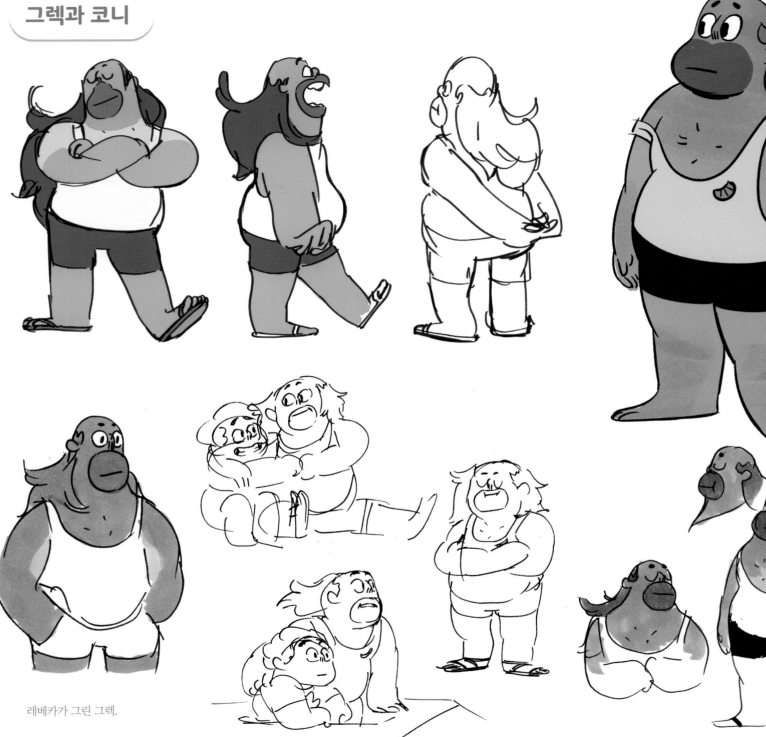

그렉과 코니

레베카가 그린 그렉.

맨 위, 아래, 오른쪽 캣 모리스가 그린 코니.
위, 가운데 레베카가 그린 코니의 초기 드로잉 중 일부.

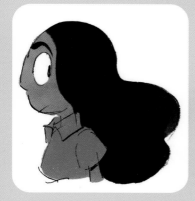

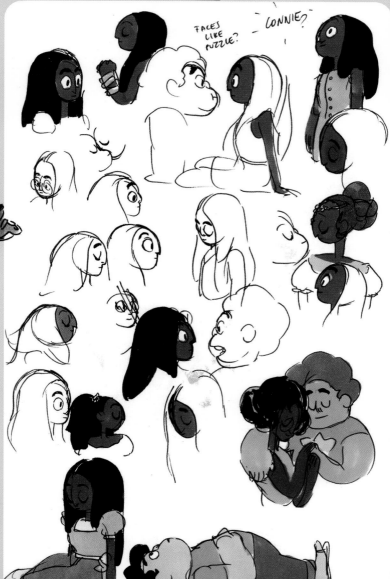

FACES LIKE PUZZLE? — CONNIE?

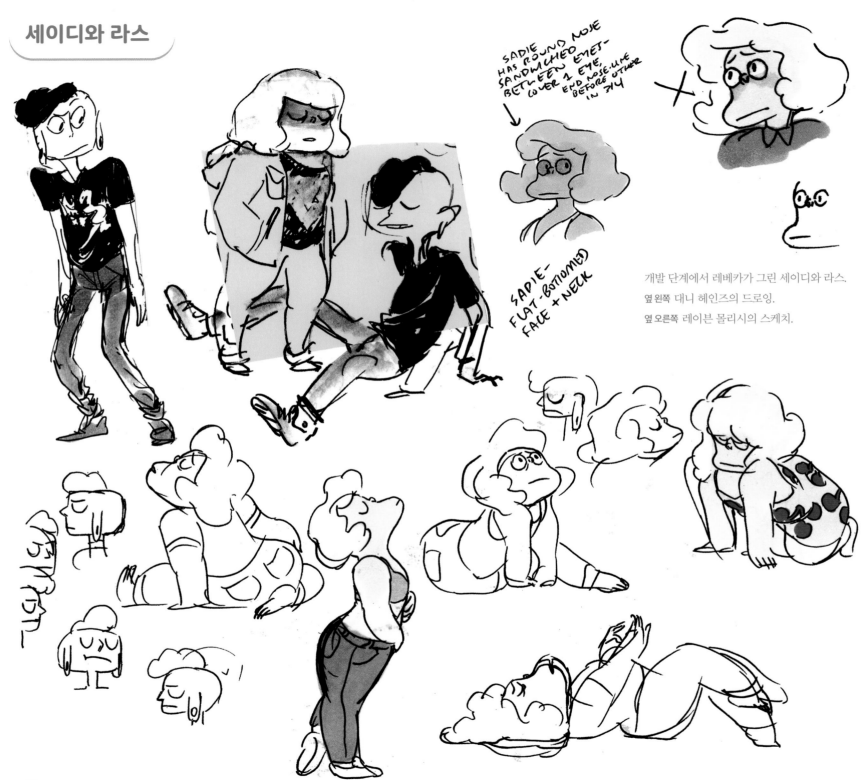

세이디와 라스

SADIE
HAS ROUND NOSE
SANDWICHED
BETWEEN EYES—
COVER 1 EYE,
END NOSE-LINE
BEFORE OTHER
IN 3/4

SADIE—
FLAT-BOTTOMED
FACE + NECK

개발 단계에서 레베카가 그린 세이디와 라스.
옆 왼쪽 대니 헤인즈의 드로잉.
옆 오른쪽 레이븐 몰리시의 스케치.

DROP

가넷

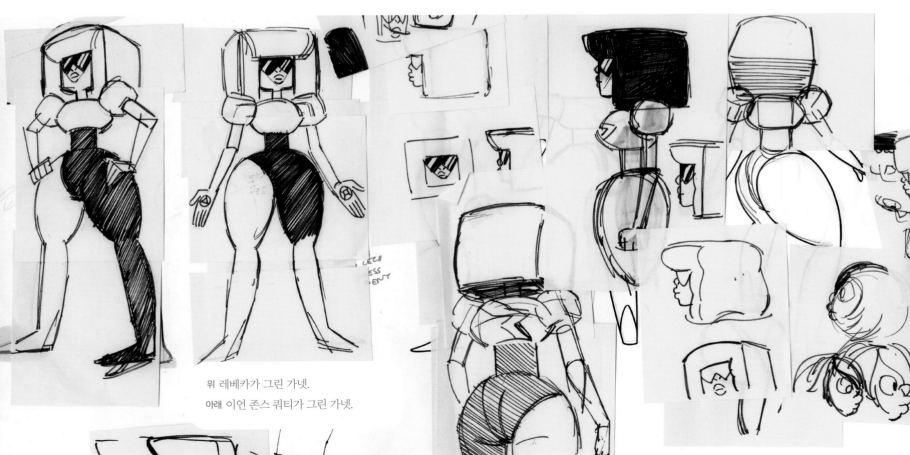

위 레베카가 그린 가넷.
아래 이언 존스 쿼티가 그린 가넷.

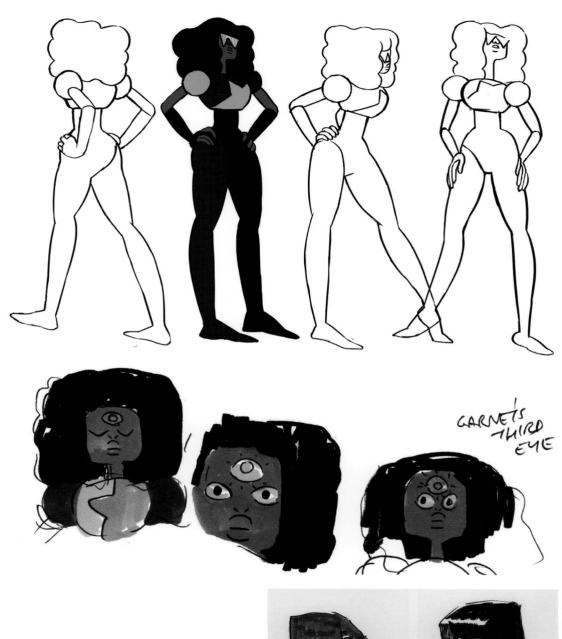

GARNET'S THIRD EYE

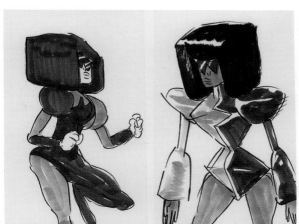

맨 오른쪽 케빈 다트가 그린 가넷.
위 레베카가 그린 가넷.
아래 콜린 하워드가 그린 가넷.

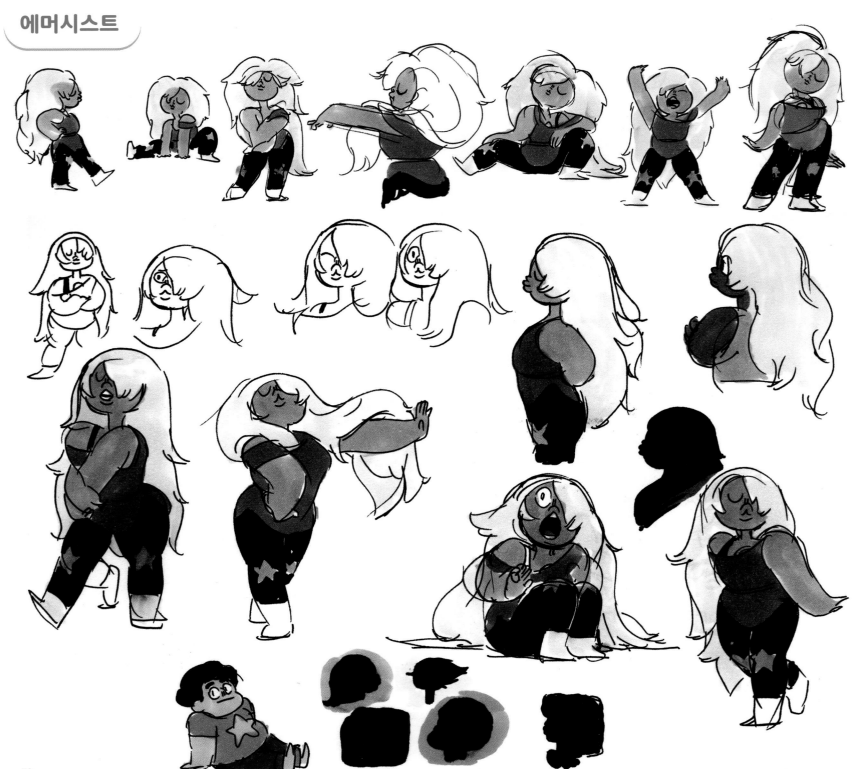

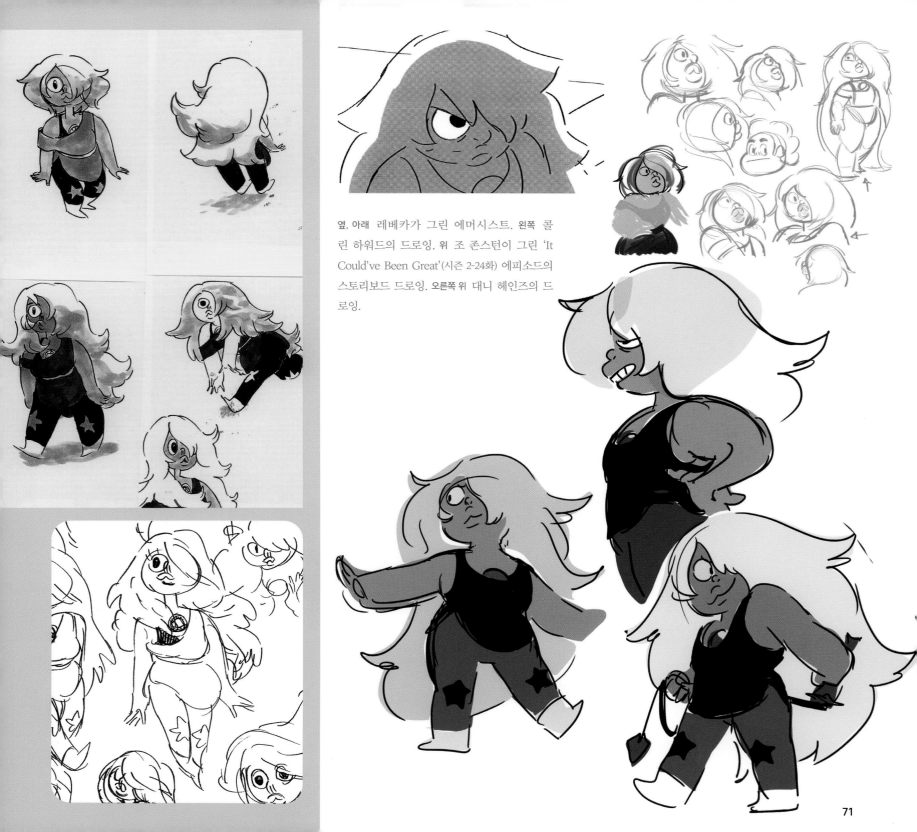

옆, 아래 레베카가 그린 에머시스트. 왼쪽 콜린 하워드의 드로잉. 위 조 존스턴이 그린 'It Could've Been Great'(시즌 2-24화) 에피소드의 스토리보드 드로잉. 오른쪽 위 대니 헤인즈의 드로잉.

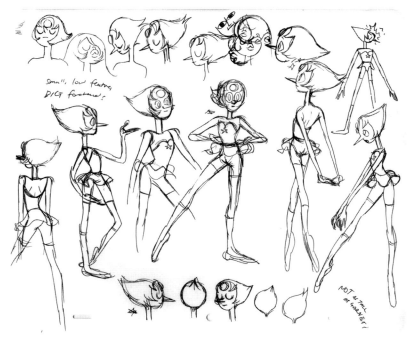

Small, low features, BIG forehead!

NOT AS TALL AS GARNET

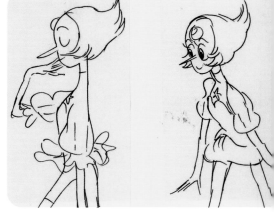

펄

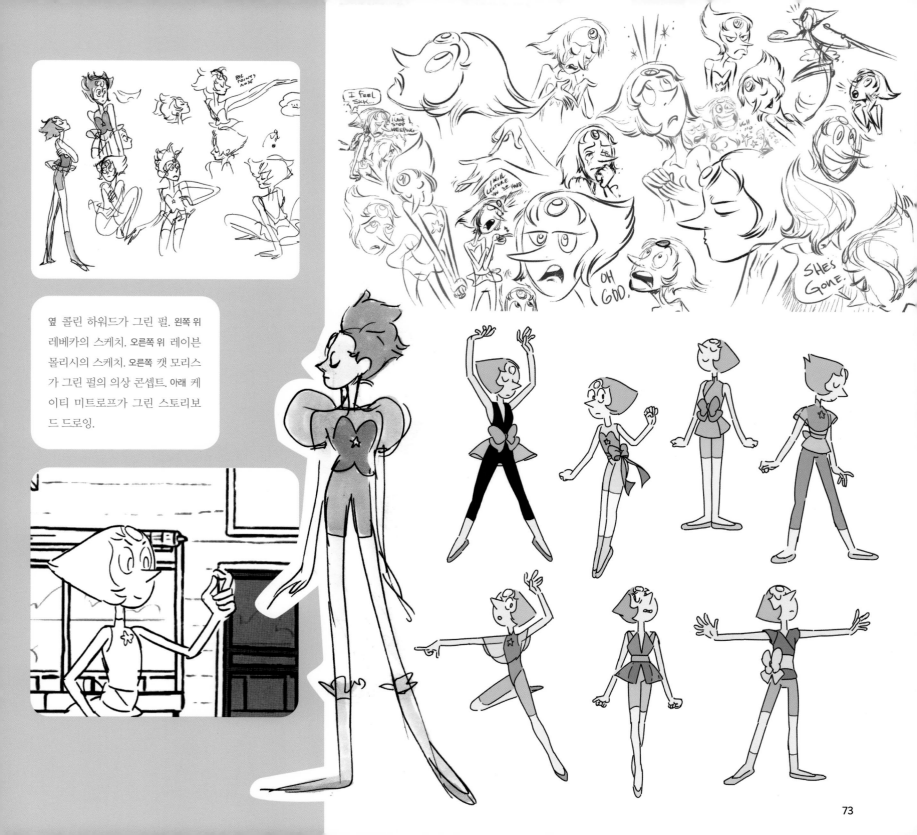

옆 콜린 하워드가 그린 펄. 왼쪽 위
레베카의 스케치. 오른쪽 위 레이븐
몰리시의 스케치. 오른쪽 캣 모리스
가 그린 펄의 의상 콘셉트. 아래 케
이티 미트로프가 그린 스토리보
드 드로잉.

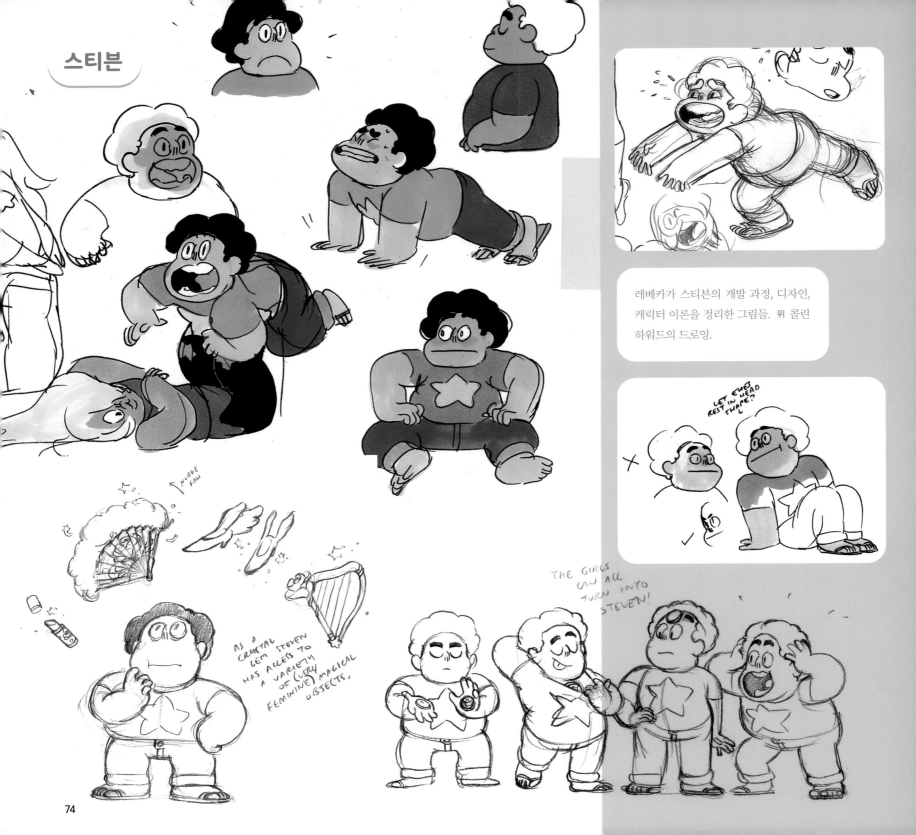

스티븐

레베카가 스티븐의 개발 과정, 디자인,
캐릭터 이론을 정리한 그림들. 위 콜린
하워드의 드로잉.

NUDGE FAN

LET EYES
REST IN HEAD
SHAPE?

AS A
CRYSTAL
GEM STEVEN
HAS ACCESS TO
A VARIETY
OF (VERY) MAGICAL
FEMININE
OBJECTS.

THE GIRLS
CAN ALL
TURN INTO
STEVEN!

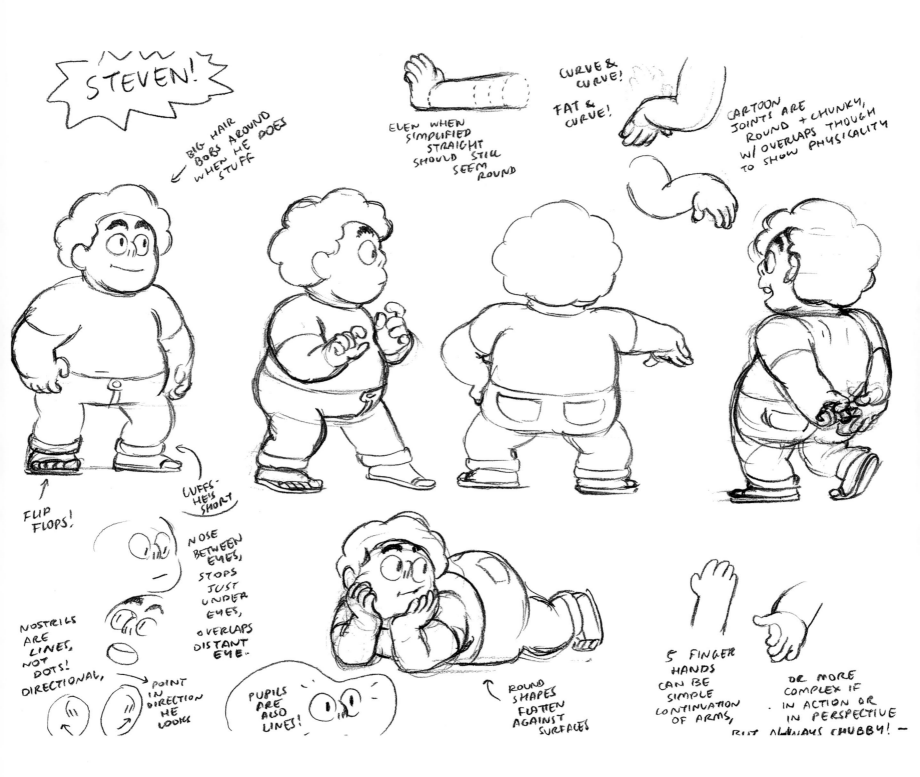

STEVEN!

BIG HAIR BOBS AROUND WHEN HE DOES STUFF

EVEN WHEN SIMPLIFIED STRAIGHT SHOULD STILL SEEM ROUND

CURVE & CURVE!

FAT & CURVE!

CARTOON JOINTS ARE ROUND + CHUNKY, W/ OVERLAPS THOUGH TO SHOW PHYSICALITY

FLIP FLOPS!

CUFFS- HE'S SHORT

NOSE BETWEEN EYES, STOPS JUST UNDER EYES, OVERLAPS DISTANT EYE.

NOSTRILS ARE LINES, NOT DOTS! DIRECTIONAL,

POINT IN DIRECTION HE LOOKS

PUPILS ARE ALSO LINES!

ROUND SHAPES FLATTEN AGAINST SURFACES

5 FINGER HANDS CAN BE SIMPLE CONTINUATION OF ARMS,

OR MORE COMPLEX IF IN ACTION OR IN PERSPECTIVE BUT ALWAYS CHUBBY! —

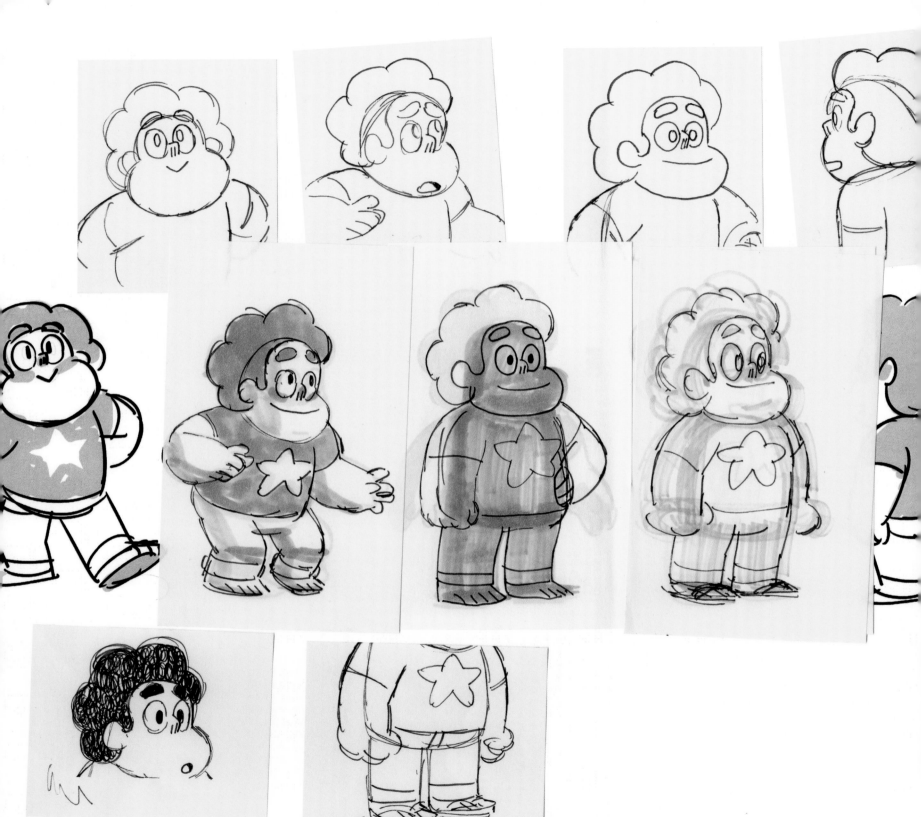

옆 대니 헤인즈의 드로잉.

3. CHARACTER DESIGN 캐릭터 디자인

회의실은 충격에 휩싸였다. 이언 존스 쿼티, 캐릭터 디자이너 대니 헤인즈, 애니메이션 디렉터 닉 드마요Nick DeMayo 등이 스토리보드를 분석하고 있을 때 대니의 휴대폰에 문자 메시지 한 통이 들어왔다.

이언 대니의 여자친구(지금은 아내가 됐죠)가 보낸 문자였어요. "온라인에서 〈스티븐 유니버스〉 파일럿을 봤는데, 그거 공개돼도 되는 거야?" 우리는 모두 의자에서 굴러떨어질 뻔했어요! 생각지도 못한 일이었죠! 저는 회의실을 뛰쳐나가 레베카를 찾았고, 우린 둘 다 숨이 막 가빠오기 시작했어요!(웃음)

2013년 5월, 카툰 네트워크가 웹 사이트와 모바일 플랫폼에 〈스티븐 유니버스〉의 파일럿을 업로드하자 신기한 일이 벌어졌다. 순식간에 팬들이 생겨난 것이다. 기대감에 부푼 사람들이 온라인에서 토론을 시작했다. 사람들은 〈핀과 제이크의 어드벤처 타임〉에 참여했던 레베카 슈거가 만든 애니메이션을 빨리 보고 싶어 했다. 카툰 네트워크는 그해 11월 첫 방영을 앞두고 파일럿을 공개하여 화제를 불러일으키려 했다. 하지만 문제가 있었다. 실제 시리즈는 파일럿과 많이 다를

것이었다. 레베카의 지휘에 따라 몇 달 동안 팀원들은 캐릭터와 배경 디자인을 좀 더 깔끔하고 단순하게 바꾸었다. 첫 방영을 앞두고 제작이 한참 진행된 상태에서 초기 파일럿이 공개된 것은 팀원들의 신경에 매우 거슬리는 일이었다.

이언 파일럿에 대한 긍정적인 반응을 볼 수 있던 건 기뻤죠. 실제 시리즈가 백배 더 나을 거라고 자신하고 있었으니까요.

하지만 새로운 디자인이 반영된 포스터가 공개되자 반발이 일어났다.

이언 얼마 되지 않던 팬들이 분노해서 들고 일어났어요! 사람들은 레베카가 자기 신념을 버렸다고 비난했어요. 카툰 네트워크가 예산을 삭감해서 2000년대 초의 플래시 애니메이션처럼 만들어질 거라는 소문도 돌았죠. 심지어 대니나 제가 일부러 디자인을 '망친' 거라고 의심하는 사람들도 있었어요. 레베카가 이 작품을 여기까지 끌고 오기 위해 얼마나 열심히 싸웠는지 알고 있는 우리에게는 믿기지 않는 일이었죠.

다시 울까 너 다시울까‥

〈스티븐 유니버스〉 크루들에게 〈크루 진〉의 창간호는 특별하다. 방영 전에 출판되어 그 무렵의 설레면서도 불안한 분위기가 담겨 있기 때문이다. 애정을 담아 자가 출판한 이 비공식 잡지에는 이런 드로잉이 여러 장 실려 있다. 이언 존스 쿼티가 엮어서 인쇄하였다.

옆, 왼쪽 위부터 시계 방향으로 콜린 하워드, 레이븐 몰리시, 티파니 포드, 이언 존스 쿼티, 레베카 슈거.

왼쪽 위부터 시계 방향으로 케이티 미트로프, 맷 버넷, 스티븐 슈거, 벤 레빈.

저는 그 파일럿 디자인이 '완성'돼 있었다고 생각하지 않아요. 캐릭터의 성격을 반영하지 못한 부분이 많았죠. 불필요한 디테일도 많았고요. 훌륭한 디자인은 첫눈에 캐릭터의 특징을 보여줘야 해요. 그렇기 때문에 제게는 수정된 디자인이 훌륭하게 느껴집니다. 중간에서 줄타기를 잘하고 있거든요. 펄은 아름다워질 수도 있고 우스꽝스러워질 수도 있어요! 레베카가 디자인을 하나하나 고민하다 자신이 찾아낸 기발한 해결책들에 감탄하던 게 기억납니다.

일부 파일럿 팬들의 생각과는 달리 새로운 〈스티븐 유니버스〉의 디자인은 카툰 네트워크의 요구가 아니라 레베카의 주도 아래 체계적으로 이루어진 결과물이었다.

레베카 저는 시각적인 기준이 있길 원했어요. 앞으로 이 작품에 참여할 사람들이 캐릭터들을 각자 다른 방식으로 그리더라도 금방 알아볼 수 있게요. 예를 들어 펄 같은 코를 가진 인물은 펄인 거예요. 뾰족한 코는 펄만의 특징이죠. 펄에겐 목표가 있고 견해가 있고 뾰족한 면도 있어요! 저는 캐릭터들이 그만의 특징을 지니면서도 융통성을 발휘할 수 있기를 바랐어요. 두 눈 사이를 조금 멀게 그리거나 가깝게 그린다고 다른 사람이 되진 않아요. 어떤 경우에도 펄을 펄로 만들어주는 장치가 있는 거죠. 가넷도 마찬가지예요. 가넷의 머리는 육면체 형태잖아요. 입술이 조금 위에 붙었든 아래에 붙었든, 안경이 눈썹처럼 휘어지든 고정돼 있든 상관없어요. 눈에 띄는 특징이 확실히 정해져 있으니 언제나 그 캐릭터라는 걸 알 수 있죠. 저는 캣이 그린 가넷과 조(존스턴)가 그린 가넷과 이언이 그린 가넷을 구분할 수 있었으면 했어요. 이언의 펄도 정말 좋아해요. 가끔 〈홈 무비Home Movies〉의 브렌든 스몰처럼 보이기도 하죠.(웃음) 모든 아티스트는 캐릭터를 다르게 그려요.

이러한 디자인적 목표에 영향을 미친 것은 레베카

가 대학 시절에 접한 개념들이었다. 대학에서 레베카는 1919년부터 1933년까지 운영된 독일의 유명한 예술 학교 바우하우스에 대해 공부했다. 추상화가이자 교사였던 바실리 칸딘스키Wassily Kandinsky는 1922년부터 이곳에서 자신의 이론을 실험했다. 그는 세 가지 기본 색상(빨간색, 노란색, 파란색)과 세 가지 기본 형태(사각형, 삼각형, 원)의 객관적으로 조화로운 조합이 존재하며, 따라서 보편적인 미학도 존재한다고 보았다.

레베카 이 작품을 만들기 시작한 후로 많은 걸 배웠어요. 처음에는 옳은 방법이라는 게 있다고 믿었죠. 그림을 그리는 데 객관적으로 훌륭한, '가장 좋은' 방법이 있다고요. 바우하우스의 디자인 이론에 관한 테스트가 하나 있어요. 육면체, 원뿔, 구가 있으면 직관적으로 어떤 것이 빨간색, 노란색, 파란색인지 알 수 있어야 한다는 거예요. 만약 그런 직관이 없다면 디자이너가 아니라는 식이었죠. 저는 대학에서 배운 그 이론을 좋아했어요. 저는 맞혔으니까요!(웃음) 원뿔은 뾰족하고 방향이 있으니 노란색이에요. 육면체는 강하고 안정적이니까 빨간색이고요. 구는 유동적이고 느슨하니까 파란색이죠. 그림을 그리는 '가장 좋은' 방식, 더 타당한 방식이 있다는 생각이 마음에 들었어요. 저는 캐릭터들을 더 적절하고 타당한 모습으로 디자인했어요. 그래서 가넷은 육면체, 에머시스트는 구, 펄은 원뿔이 됐죠. 가넷은 튼튼하고, 펄은 날카롭고, 에머시스트는 유동적이니까요.

그 후에 객관적으로 '가장 좋은' 그림이란 존재하지 않는다는 것을 깨달았어요. 그런 건 없어요. 수없이 많은 방식으로 수없이 많은 것들을 할 수 있어요. 그리고 그중 수없이 많은 것들이 훌륭하죠. 암호를 풀듯이 아무도 시도하지 않은 가장 좋은 방법을 찾아내는 건 중요하지 않아요. 사람들은 이미 세상에 존재하는 것들을 묘사할 많은 방법들을 찾아냈어요. 우리가 새로운 방법을 찾아낼 수도 있고요.

옆 위 알레스 로마닐로스가 그린 라이언의 콘셉트 아트.
아래 가이 데이비스가 그린 라이언의 콘셉트 아트.

STOCKY CELL

BALDING

FROZEN GRIN

이언 스티븐의 디자인도 그랬어요. 이것저것 고민하다가 '어떻게 하면 작고 귀여운 만화 캐릭터를 만들 수 있을까?' 하고 생각했죠.

레베카 그러다 하트 모양이 떠올랐어요. 육면체, 원뿔, 구가 있다면 스티븐은 하트인 거죠. 그래서 귀엽고 통통한 뺨을 갖게 된 거예요.

스티븐의 친구인 마법의 사자 라이언 또한 기본적인 형태로 디자인되었다. 라이언의 초기 콘셉트 디자인에 참여한 레베카, 가이 데이비스, 앤디 리스타이노(프리랜서 캐릭터 디자이너)와 그 외 팀원들은 별 모양의 갈기를 가지고 여러 시도를 했다. 나중에 캐릭터 디자이너가 된 알레스 로마닐로스는 라이언이 첫 등장한 'Steven's Lion'(시즌 1-10화) 에피소드의 스토리보드 아티스트 중 한 명이었다.

알레스 로마닐로스(캐릭터 디자이너) 레베카는 라이언의 갈기를 별 모양으로 만들려 했어요. 디자인 회의에서 누군가가 스케치를 보고 라이언의 머리가 하트 모양이라고 했죠. 스티븐과 잘 어울린다는 생각이 들었어요.

수정된 디자인의 목표 중 하나는 상징적인 디자인을 찾는 것이었다.

대니 제가 팀에 합류할 무렵 여러 개의 스토리보드가 나와 있었고 많은 사람들이 캐릭터들을 각각 다르게 그려놓은 상태였죠. 그럭저럭 괜찮았어요. 하지만 확실한 기준이 없었죠. 기준을 만드는 게 첫 과제였습니다. 지금 사용하고 있는 많은 규칙이 그 목표에서 비롯됐죠. 캐릭터 디자인의 아이콘을 만들고 싶었습니다. 미키마우스처럼요. 미키의 머리는 세 개의 원과 얼굴 형태와 눈, 코로 이루어집니다. 그 기준이 있다면 어떻게 그려도 상관없어요. 아무렇게나 그려놔도 여전히 미키마우스인 거죠. 우리는 언제나 캐릭터 디자인

을 가장 간단한 요소들로 환원시키려고 합니다. 그리기보다는 삭제하는 과정 같죠. 인물이 입은 청바지에 어느 정도의 디테일을 넣을지를 결정하는 데 많은 노력이 소모될 수도 있어요. 하지만 최종 목적은 아이콘을 만드는 겁니다. 스티븐은 머리와 뺨, 커다랗고 둥근 눈, 그리고 다섯 개의 덩어리로 이뤄져 있어요. 그걸 깨달으면 스티븐을 다 파악했다고 할 수 있죠.

알레스 제가 대니로부터 배운 가장 중요한 것은 디자인을 통한 정보 전달의 중요성입니다. 지나치게 세밀한 디자인에 얽매이지 않으려 애써요. 캐릭터는 대부분 스토리보드 안에 있지만 저는 그 캐릭터에게 중요한 요소들만 남기려 합니다. 그래서 선 하나를 수정하느라 시간을 보내는 거예요. "이 선이 캐릭터의 느낌을 전달하고 있을까, 아니면 그냥 복잡하게만 만들고 있을까?"라는 생각을 계속 하니까요.

대니 디자인을 적절하게 쳐내서 필요한 사실을 전달하는 선만 남기면 스토리에도 도움이 됩니다. 불필요한 게 없어지니까요. 집중력만 떨어뜨리는 요소는 없는 게 나아요. 한 에피소드당 디자인 시간이 2주밖에 없는 텔레비전 프로그램일 경우 힘들어도 목표는 항상 그렇게 잡습니다.

공간감이 느껴지지 않는 양식화되고 '납작한' 스타일 대신 〈스티븐 유니버스〉의 디자이너들은 견고한 부피감과 입체감이 부여된 사실적인 캐릭터들을 만들었다.

대니 저희에겐 그게 가장 이상적인 기준이에요. 40년대의 월트 디즈니, 데즈카 오사무, 도리야마 아키라, 하비 커츠먼의 고전적인 만화들처럼 느끼게 만들고 싶었어요.

이언 우리에겐 디즈니와 70년대 아니메, 그리고 한나바바라처럼 만들겠다는 목표가 있었어요. 비슷한 스

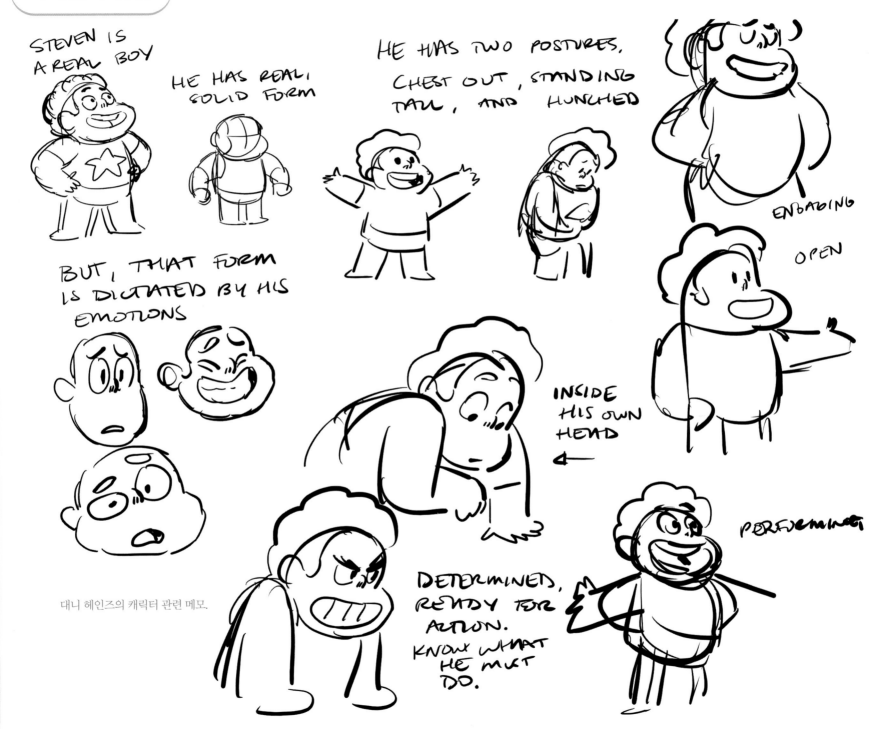

STEVEN IS A REAL BOY

HE HAS REAL, SOLID FORM

HE HAS TWO POSTURES, CHEST OUT, STANDING TALL, AND HUNCHED

ENGAGING

OPEN

BUT, THAT FORM IS DICTATED BY HIS EMOTIONS

INSIDE HIS OWN HEAD

PERFORMING

DETERMINED, READY FOR ACTION. KNOW WHAT HE MUST DO.

대니 헤인즈의 캐릭터 관련 메모.

밑그림을 보면 입체적인 형
태에서 시작해 그려나갔음
을 알 수 있다.

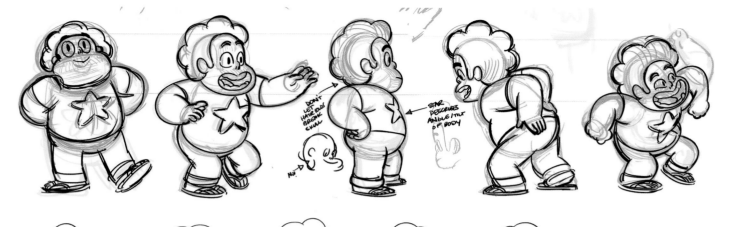

불필요한 선을 지우면 여러
각도에서 본 모델이 완성된다.

더 자유로운 선으로 각 부
위를 수정하고, 이전 단계에
서 사라졌던 에너지와 분위
기를 다시 불어넣는다.

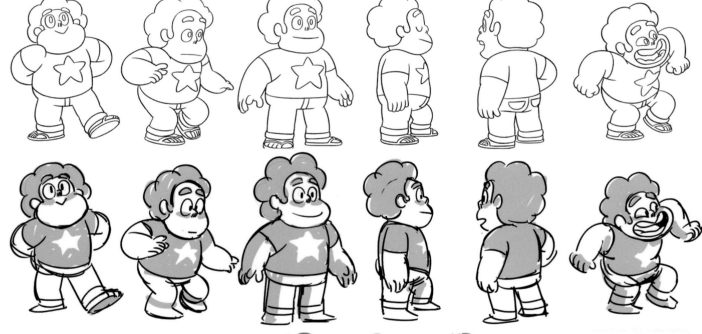

이후 디자인을 더욱 단순하
고 세련되게 변화시킨 새로
운 모델 시트를 만들었다.

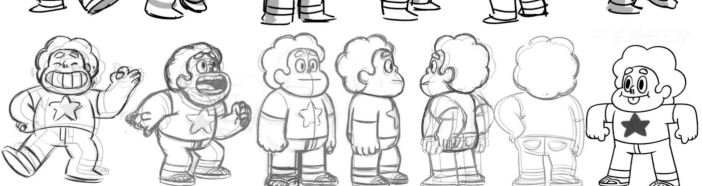

타일이죠. 대니는 그걸 이루는 법을 알고 있었고요.

레베카 단순한 모델의 장점은 유연성과 변화가 허용된다는 점이에요. 그게 저희가 원하는 바죠. 아티스트들이 서로 다른 방향으로 자유롭게 캐릭터를 실험할 수 있길 바랐어요. 복잡한 디자인과 불필요한 디테일들에 방해받지 않고요. 캐릭터의 외형을 분류하는 데 중요한 건 모델 시트예요. 모델 시트는 캐릭터 디자인 팀이 만들어서 해외 애니메이션 스튜디오에 참고용으로 보내죠. 중립 자세의 캐릭터들을 여러 각도에서 그려서 전체적인 디자인을 한눈에 볼 수 있습니다. '온 모델on model'이나 '오프 모델off model'이라는 말은 이런 시각적 기준을 얼마나 정확하게 따랐는지를 말하는 거죠. 〈스티븐 유니버스〉는 플라이셔, 테리툰즈, 워너브라더스 등에서 만든 극장용 단편 방식을 따랐어요. 모든 그림이 모델과 일치하기를 요구하기보다는 스토리보드 아티스트들이 캐릭터를 변형시키는 것을 허용하는 거죠.

이언 대니가 포즈 시트를 만드는 방식은 워너브라더스나 디즈니의 고전적 만화들과 비슷해요. 모델을 캐릭터의 역동적인 포즈들로 구성하는 거죠.

레베카 포즈 시트에는 캐릭터가 어느 정도까지 변화될 수 있는지를 보여주는 그림도 있어요. 스티븐의 모델 시트가 그 예죠. 여러 자세의 스티븐이 늘어서 있는데, 맨 끝에 있는 이언의 스티븐은 나머지와 전혀 달라요. 그래도 여전히 스티븐이죠. 키도 더 작고 비율도 다르고 얼굴도 다르지만 그건 실수가 아니에요. 다양성이죠.

대니 애니메이션 제작 스튜디오에도 모델을 그대로 쓰지 말고 새로운 표현을 추가하라고 분명히 말해요. 모델은 움직이고 변화시키라고 만든 거예요.

캐릭터의 모델 시트뿐 아니라 애니메이션 제작 스튜디오가 참고할 수 있도록 소품과 특수 효과도 디자인해야 했다.

앤지 왕(소품 디자이너) 소품 디자이너는 캐릭터가 손에 쥐는 모든 것을 그려요. 마요네즈 병이나 자동차, 보드게임, 혹은 연기나 폭발, 나비가 내는 빛의 효과 같은 것도요. 간단해요. 뭘 디자인해야 하는지를 보고 정해진 스타일로 라인 아트를 그려요. 예를 들면 렌치, 들것, 더플 백, 샌드위치, 별 같은 것들이죠. 레베카는 소품 디자인이 구체적이었으면 좋겠다고 했어요. 그냥 음료수가 아니라 애플 시드라Apple Sidra, 만화 같은 렌치가 아니라 사실적인 렌치, 그냥 치즈볼이 아니라 UTZ 치즈볼, 그냥 자동차가 아니라 1988년형 볼보, 이런 식으로요. 제 기억에서 많은 소품을 가져왔어요. 스토리보드 아티스트들도 그렇게 하죠. 그런 게 〈스티븐 유니버스〉의 세계를 사실적이고 탄탄하게 만들어요.

이 직책에는 전문적인 그림 실력과 더불어 열린 마음과 협동 정신이 필요하다.

앤지 머릿속에서 사물을 상상한 뒤 모든 각도에서 볼 수 있어야 해요. 이 일을 하고 싶다면 전문적인 그림 실력이 있는 게 도움이 될 거예요. 비디오게임 등의 콘셉트 아트를 그리는 실력도요. 제 일은 대부분 기술적인 드로잉에 상상력과 감정을 넣은 것이에요.

자기 고집이 없는 편이 도움이 되지만 적극적으로 아이디어들을 낼 필요도 있어요. 자기 고집이 없다는 건 기꺼이 수정 요청을 받아들이고, 내가 그림을 정확히 보고 있지 않다는 점을 이해하는 거예요. 수석 디자이너와 아트 디렉터, 레베카가 내 그림의 단점을 찾아낼 수도 있죠. 제가 첫 시즌에 내놓았던 디자인 초안을 보면 알게 돼요. 그게 얼마나 안 어울렸는지 그때는 몰랐어요. 하지만 대니는 알았죠. 스토리보드에 있는 뭔가를 보고 '이걸 더 재밌게 바꾸고 싶군'이라고 생각하거나 배경을 더 풍성하게 만들어줄 아이디어를 낼 때도

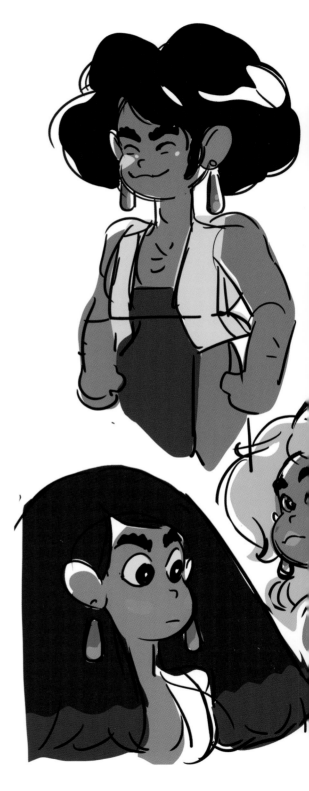

ZUMANS

인간 동물원에 갇혀 있던 '주맨'을 그린 레베카의 콘셉트.
오른쪽 케빈 다트가 그린 펄의 콘셉트.

BIG EARS, LONG NECKS, BIG SMILES

있어요. 레베카와 대니가 그 결과물에 기뻐할 때도 많고요. 적극적이되, 융통성을 가져야 해요.

소품과 효과 디자인이 끝난 후 컬러리스트들이 컬러 레이어를 씌우면 모델 디자인이 완성된다. 곧 지구 반대편의 애니메이터들이 2차원 존재들에게 생명력을 불어넣을 것이다. 상징적으로 디자인된 그들의 얼굴에는 시청자들에게 전달될 감정과 유머가 실릴 것이다. 만화는 생각을 전달하기에 이상적인 매체다. 만화의 추상성은 시청자들이 무의식적이고 보편적인 차원에서 자신의 모습을 반영하는 단순하고 이상화된 인물에게 감정을 이입하게 만든다.

라마르 사람들은 만화를 볼 때 경계심을 내려놓습니다. 어떤 사람들은 처음부터 "이건 재미있고 신날 거야. 심각한 일은 일어나지 않을 거야!"라고 생각하죠. 그래서 펼쳐지는 일들을 더 잘 받아들이게 되는지도 모릅니다. 시청자의 인식이나 사고방식을 뒤흔들 수 있다면 그건 좋은 만화입니다.

맷 만화는 현실에 비해 시각적 요소나 배경 세계가 생략되어 있습니다. 따라서 현실적인 문제를 얘기해도 엔터테인먼트의 영역에 속하죠. 경찰이 교실에 들어와 마약이 든 가방을 보여주면서 이걸 먹으면 죽는다고 말한다면? 이상하고 무섭겠죠. 제대로 된 메시지를 얻을 수는 없습니다. 하지만 좋아하는 만화 캐릭터들이 만화 속에서 마약은 나쁜 거라고 가르친다면? 여전히 이상하긴 해도 집중해서 보게 되겠죠.

제프 리우(스토리보드 아티스트) 만화가 재미있는 건 시청자들이 상상하여 감정 이입을 하도록 만들기 때문입니다. 시각적인 환영인 캐릭터에게 이입하려면 열린 마음이 필요하죠. 만화로 상상력을 깨우는 동시에 허구 속 인물의 고통도 이해하게 되면 실제 삶에도 도움이 됩니다. 만화를 통하면 감수성도 재밌어지죠!

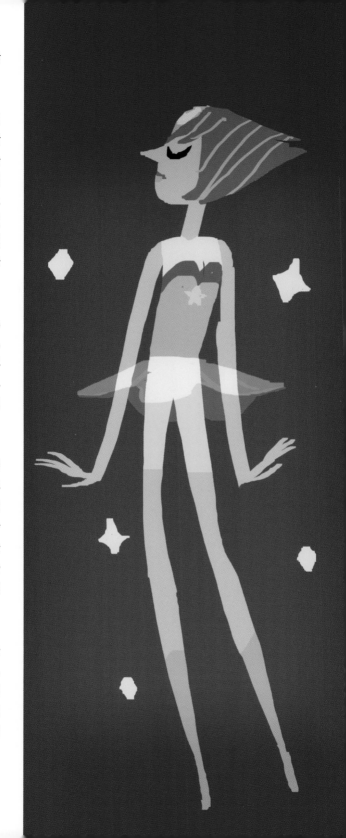

메인 모델, 색상 모델, 원거리 모델

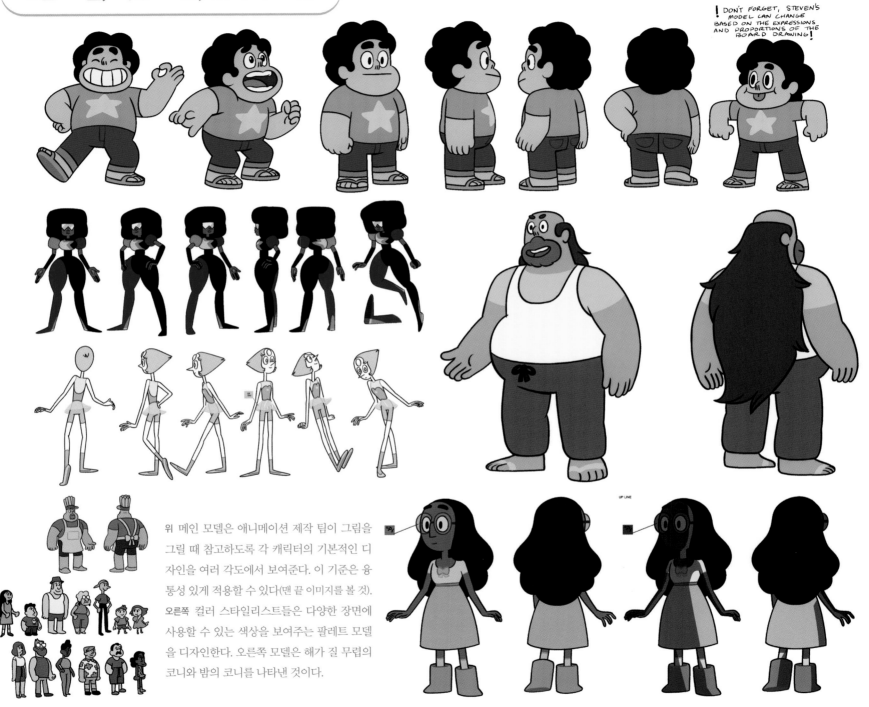

! DON'T FORGET, STEVEN'S MODEL CAN CHANGE BASED ON THE EXPRESSIONS AND PROPORTIONS OF THE BOARD DRAWING!

UP LINE

위 메인 모델은 애니메이션 제작 팀이 그림을 그릴 때 참고하도록 각 캐릭터의 기본적인 디자인을 여러 각도에서 보여준다. 이 기준은 융통성 있게 적용할 수 있다(맨 끝 이미지를 볼 것). 오른쪽 컬러 스타일리스트들은 다양한 장면에 사용할 수 있는 색상을 보여주는 팔레트 모델을 디자인한다. 오른쪽 모델은 해가 질 무렵의 코니와 밤의 코니를 나타낸 것이다.

DISTANCE CHARACTER GUIDELINES

when a character is drawn at 1/5th the height of the screen or smaller, details of their character models should be dropped so there are less lines and details drawn at a smaller size:

NORMAL SIZE

DISTANCE

EXAMPLES FOR SIZING ONLY - INK LINE NOT FINAL
only refer to inking guide for ink line reference

DETAIL DRAWING GUIDE:

MAINTAIN COLOR AND PROPORTION WHEN DRAWING CHARACTERS IN DISTANCE!

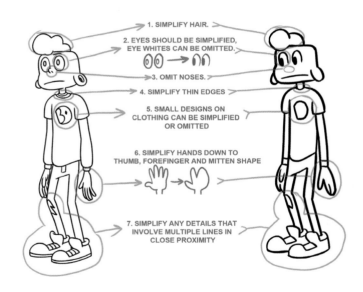

1. SIMPLIFY HAIR.

2. EYES SHOULD BE SIMPLIFIED, EYE WHITES CAN BE OMITTED.

3. OMIT NOSES.

4. SIMPLIFY THIN EDGES

5. SMALL DESIGNS ON CLOTHING CAN BE SIMPLIFIED OR OMITTED

6. SIMPLIFY HANDS DOWN TO THUMB, FOREFINGER AND MITTEN SHAPE

7. SIMPLIFY ANY DETAILS THAT INVOLVE MULTIPLE LINES IN CLOSE PROXIMITY

DISTANCE CHARACTER EXAMPLES:
(not final line- follow for drawing style only)

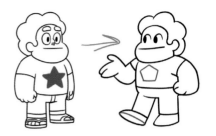
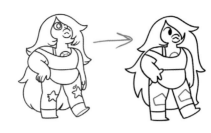

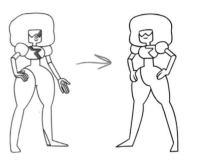

위 원거리 모델은 캐릭터가 멀리 있는 느낌을 주고 싶을 때 사용하도록 단순하고 생략된 버전을 보여준다. 이언 존스 퀴티 그림.

오른쪽 비디오게임 〈스티븐 유니버스: 어택 더 라이트!〉에 사용하는 메인 캐릭터를 디자인할 때도 같은 원칙을 활용했다. 게임 속 캐릭터는 화면에 전신이 다 나오고 크기가 작기 때문에 단순화가 필요하다. 8비트나 16비트 그래픽으로 표현돼도 식별이 가능하도록 단순하게 디자인했던 고전 비디오게임 캐릭터 스타일을 참조했다. 이언 존스 퀴티 디자인.

특수 포즈 모델

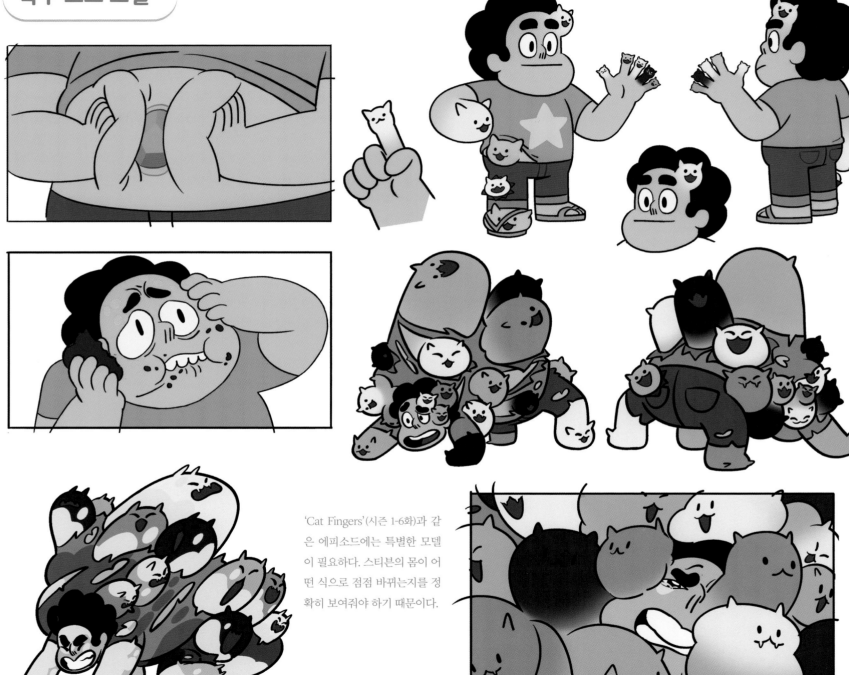

'Cat Fingers'(시즌 1-6화)과 같은 에피소드에는 특별한 모델이 필요하다. 스티븐의 몸이 어떤 식으로 점점 바뀌는지를 정확히 보여줘야 하기 때문이다.

특수 포즈 모델은 애니메이션 스튜디오가 참고할 수 있는 독특한 디자인들을 보여준다. 극단적인 표정, 캐릭터가 변신한 모습 등과 더불어 추가적인 새로운 디자인도 포함된다.

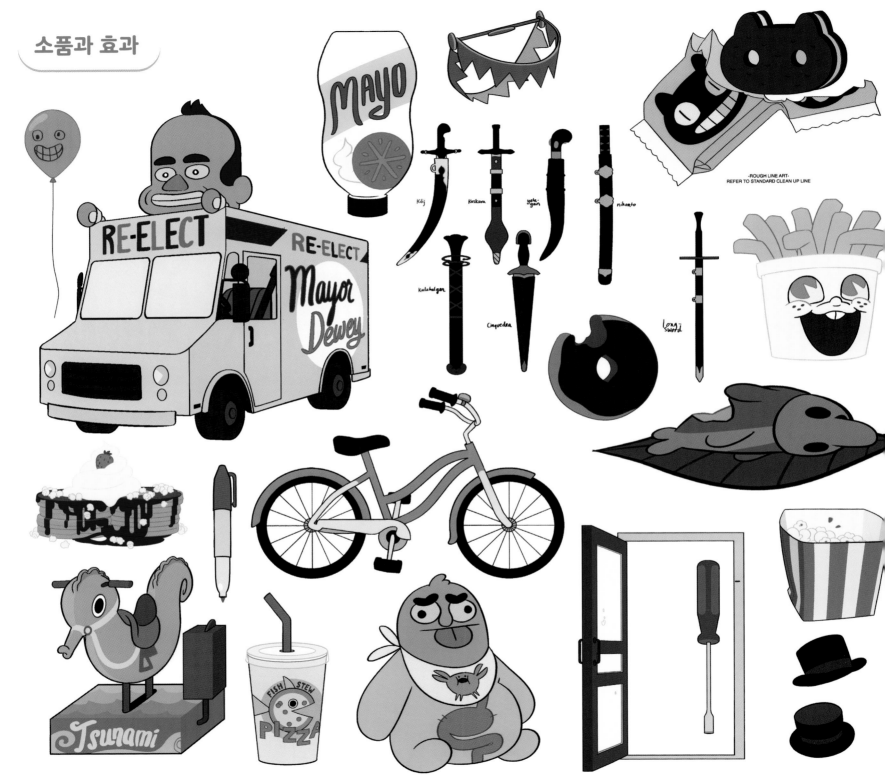

Kilij

Kaskara

yata-gan

nihonto

Kalzhalgar

Cinquedea

long sword

-ROUGH LINE ART-
REFER TO STANDARD CLEAN UP LINE

RE-ELECT

RE-ELECT

Mayor Dewey

MAYO

FISH STEW PIZZA

Tsunami

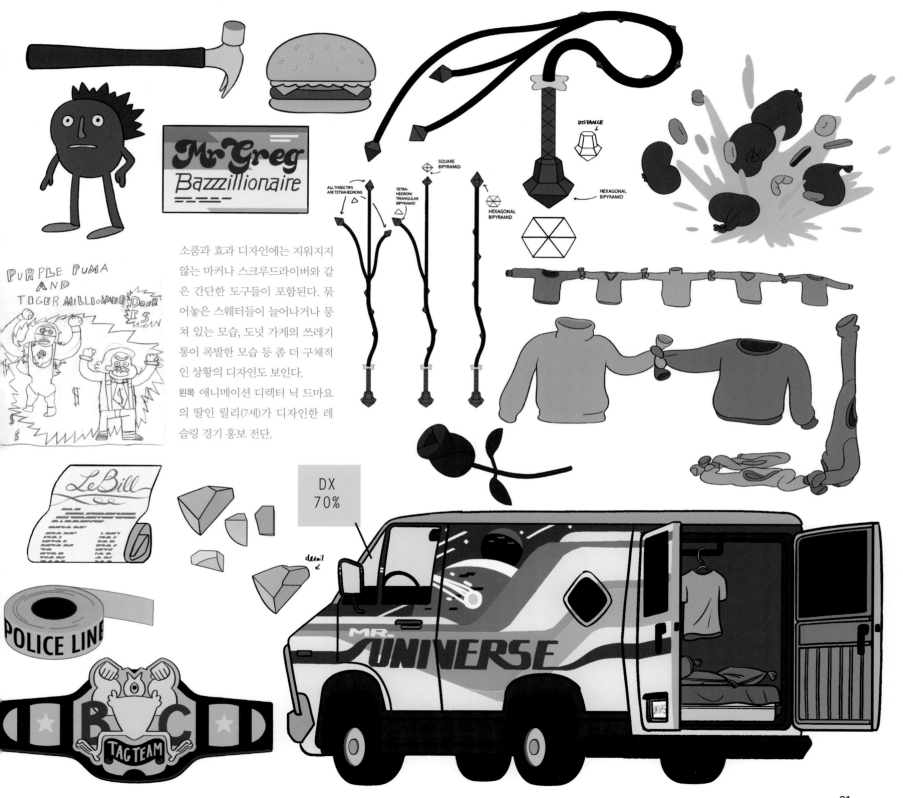

PURPLE PUMA
AND
TIGER MILLIONAIRE DOCK
£5

소품과 효과 디자인에는 지워지지 않는 마커나 스크루드라이버와 같은 간단한 도구들이 포함된다. 묶어놓은 스웨터들이 늘어나거나 뭉쳐 있는 모습, 도넛 가게의 쓰레기통이 폭발한 모습 등 좀 더 구체적인 상황의 디자인도 보인다.

왼쪽 애니메이션 디렉터 닉 드마요의 딸인 릴리(7세)가 디자인한 레슬링 경기 홍보 전단.

캐릭터 드로잉 가이드

크루들과 애니메이션 제작 스튜디오가 활용할 수 있는 다양한 가이드들.

왼쪽, 오른쪽 아래 이언 존스 쿼티의 가이드

아래 중간 대니 헤인즈의 가이드.

오른쪽 위 레이븐 몰리시가 마커로 그린 펄.

GARNET'S HAIR IS __NOT__ A FLAT SHAPE!

NO!

NOPE...

WHY?

IT IS A 3-D SHAPE!

HEY...

ALRIGHT!

NOT BAD!

PRACTICE WITH CUBES!

IT'S LIKE A SMOOSHED CUBE!

CUBEY!

DRAW WITH VOLUME!

IT'S __FUN__!

FLAT & FLOPPY...

FULL & FIERCE!

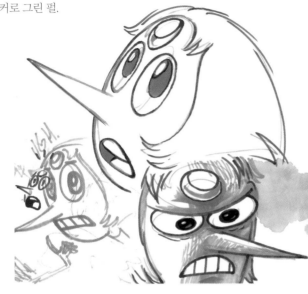

MORE DO'S AND DONT'S:

Straight-on views for Garnet, Amethyst and Pearl:

MORE DO'S AND DONT'S:

Please connect eye lines so there are no gaps:

change to:

change to:

Please follow board and add eyebrows when needed.

EVEN IF THERE ARE NO EYEBROWS ON MODEL!

Eyebrows can pop on for expressions with no inbetweens if need be.

THE MANY FACES OF
STEVEN ★ UNIVERSE

A GUIDE TO DRAWING STEVEN FROM THE BOARDS

MORE DO'S AND DONT'S:

Guidelines on drawing lips applying to GARNET and AMETHYST:

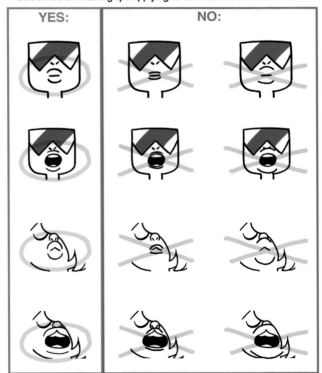

YES:	NO:

위 이언 존스 퀸티의 가이드.
오른쪽 대니 헤인즈의 가이드.

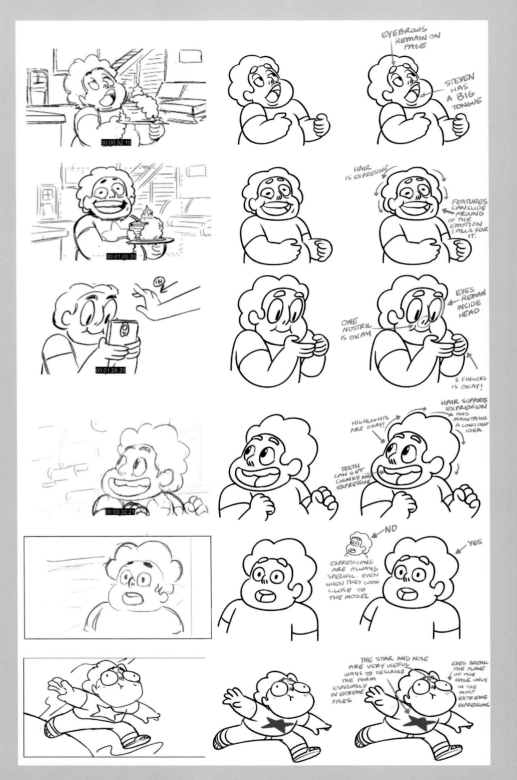

홈월드 젬의 콘셉트

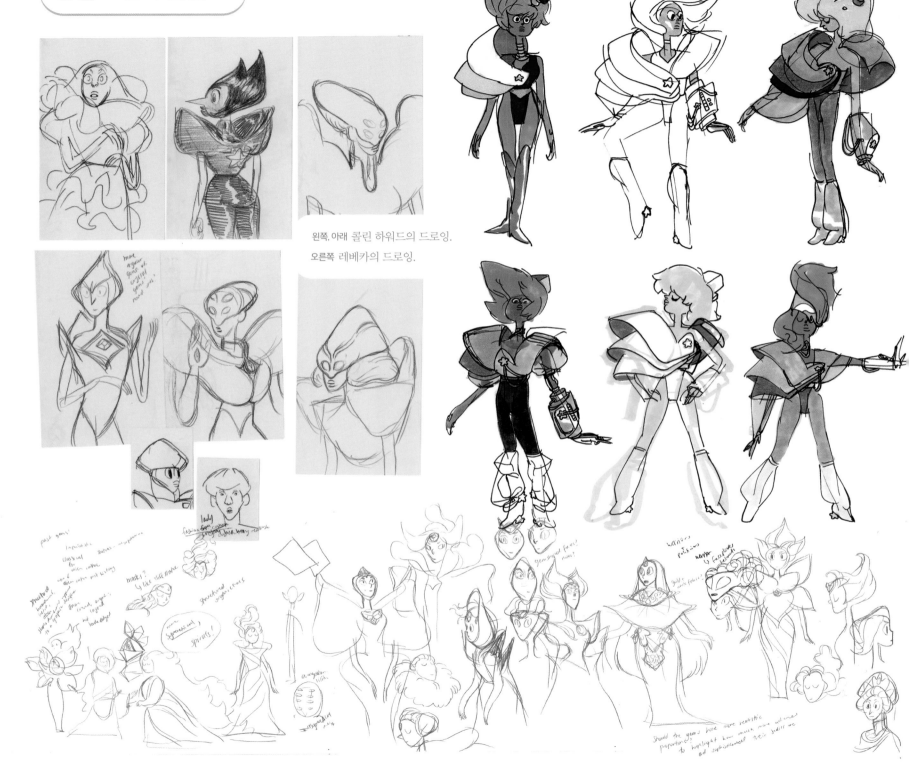

왼쪽, 아래 콜린 하워드의 드로잉.
오른쪽 레베카의 드로잉.

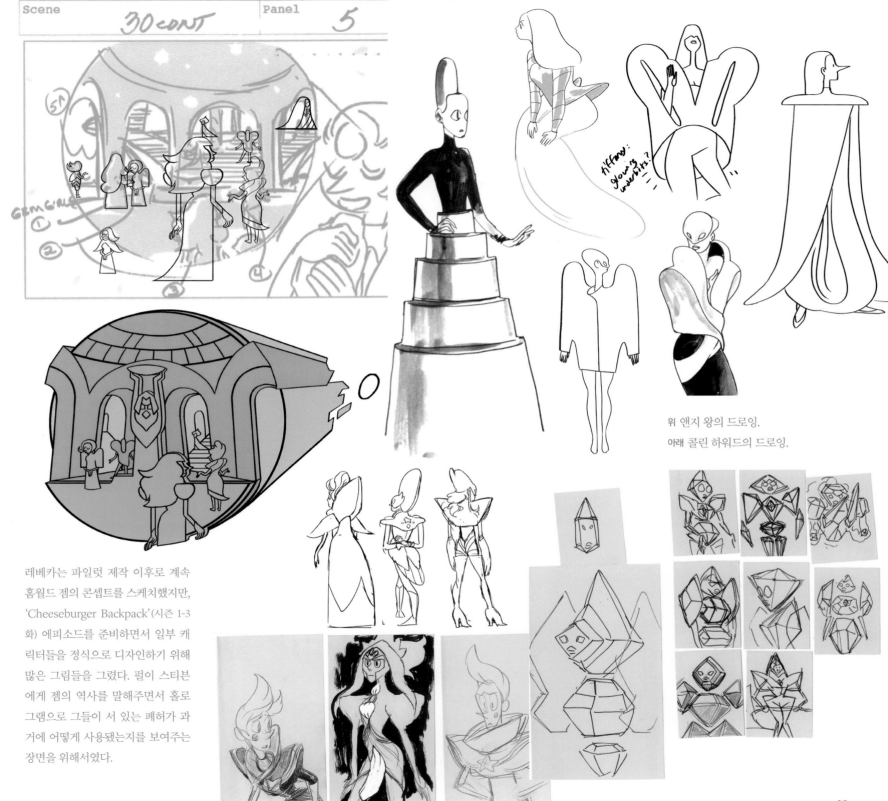

Panel 5

5A

GEM GIRLS
①
②

Tiffany: glowing underbites?

위 앤지 왕의 드로잉.
아래 콜린 하워드의 드로잉.

레베카는 파일럿 제작 이후로 계속
홈월드 젬의 콘셉트를 스케치했지만,
'Cheeseburger Backpack'(시즌 1-3
화) 에피소드를 준비하면서 일부 캐
릭터들을 정식으로 디자인하기 위해
많은 그림들을 그렸다. 펄이 스티븐
에게 젬의 역사를 말해주면서 홀로
그램으로 그들이 서 있는 폐허가 과
거에 어떻게 사용됐는지를 보여주는
장면을 위해서였다.

왼쪽 'Alone at Sea'(시즌 3-15화) 에피소드의 라피스. 캣 모리스와 힐러리 플로리도Hilary Florido의 스토리보드. 오른쪽 로렌 주크Lauren Zuke가 그린 라피스. 아래 라마르 에이브럼스의 드로잉.

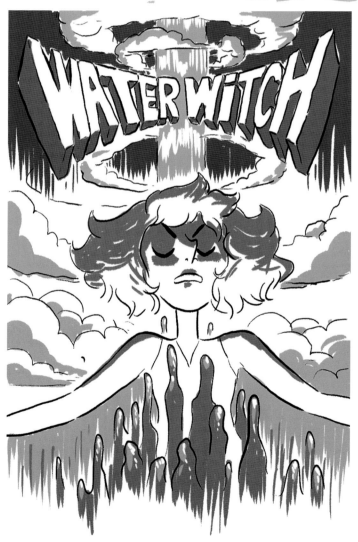

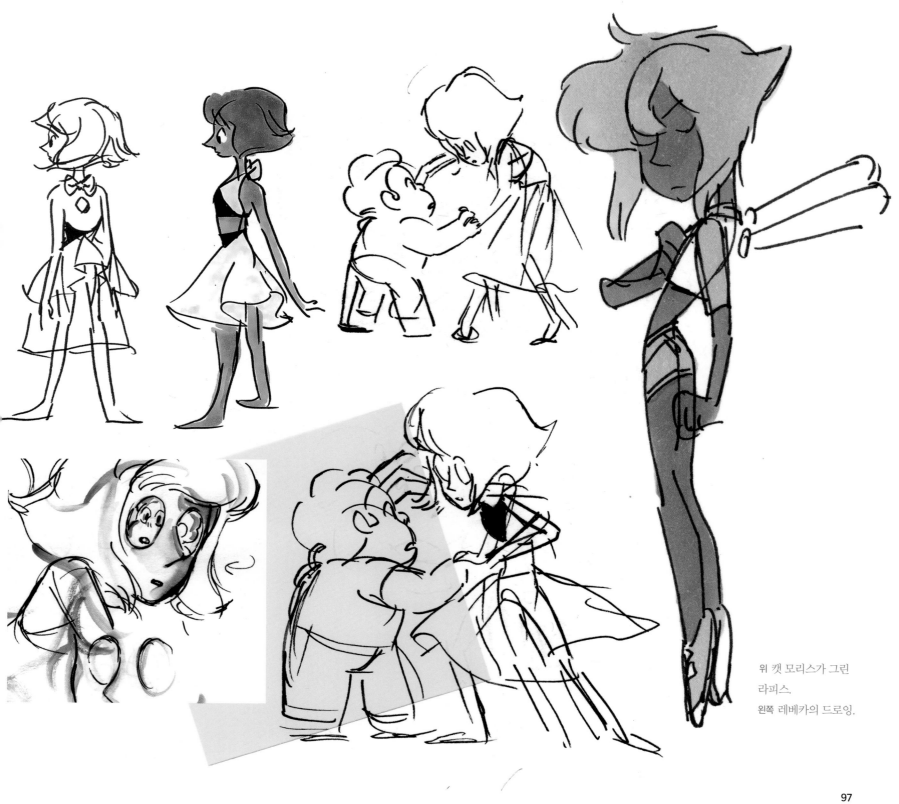

위 캣 모리스가 그린
라피스.
왼쪽 레베카의 드로잉.

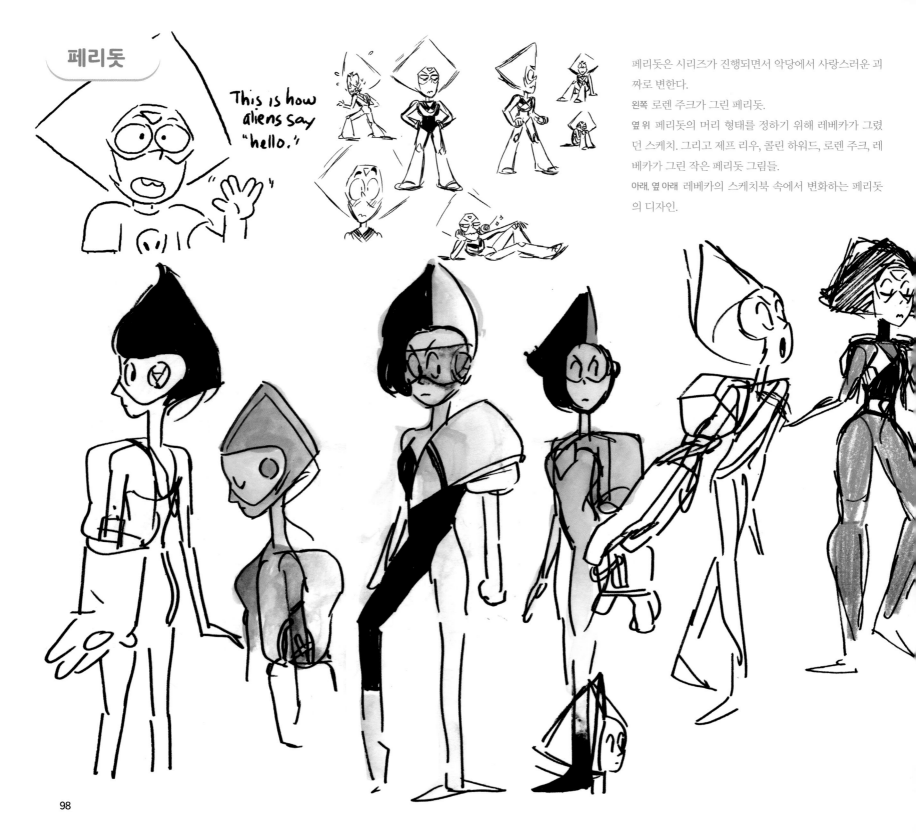

This is how aliens say "hello."

페리돗은 시리즈가 진행되면서 악당에서 사랑스러운 괴짜로 변한다.
왼쪽 로렌 주크가 그린 페리돗.
옆 위 페리돗의 머리 형태를 정하기 위해 레베카가 그렸던 스케치. 그리고 제프 리우, 콜린 하워드, 로렌 주크, 레베카가 그린 작은 페리돗 그림들.
아래. 옆 아래 레베카의 스케치북 속에서 변화하는 페리돗의 디자인.

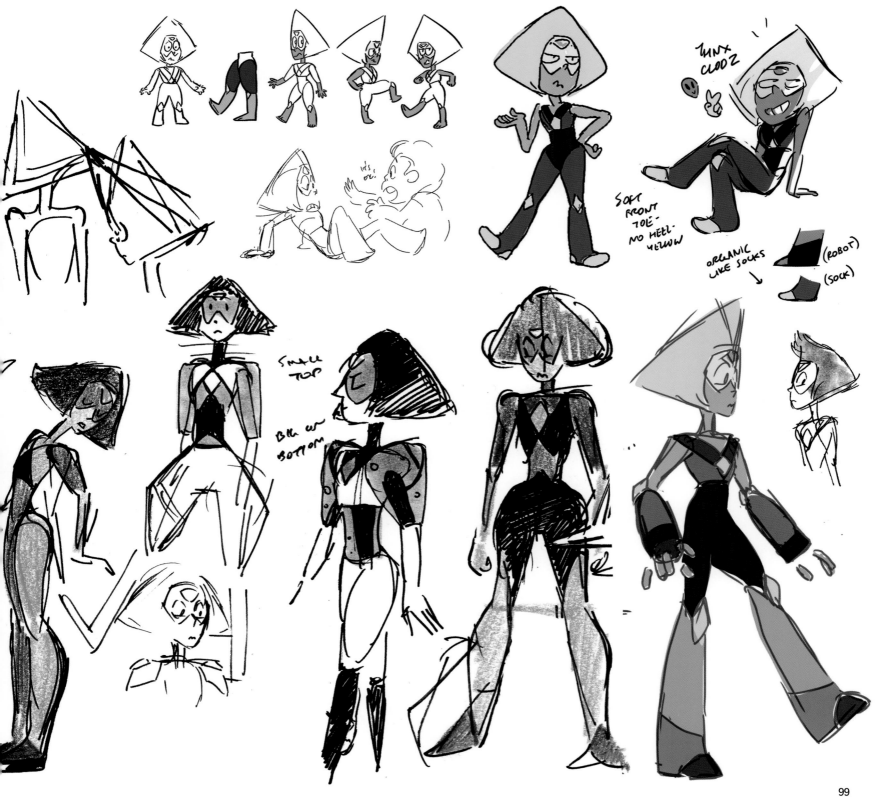

THNX CLODZ

SOFT
FRONT
TOE -
NO HEEL
YELLOW

ORGANIC
LIKE SOCKS (ROBOT)
↓ (SOCK)

SMALL
TOP

BLK OR
BOTTOM

재스퍼

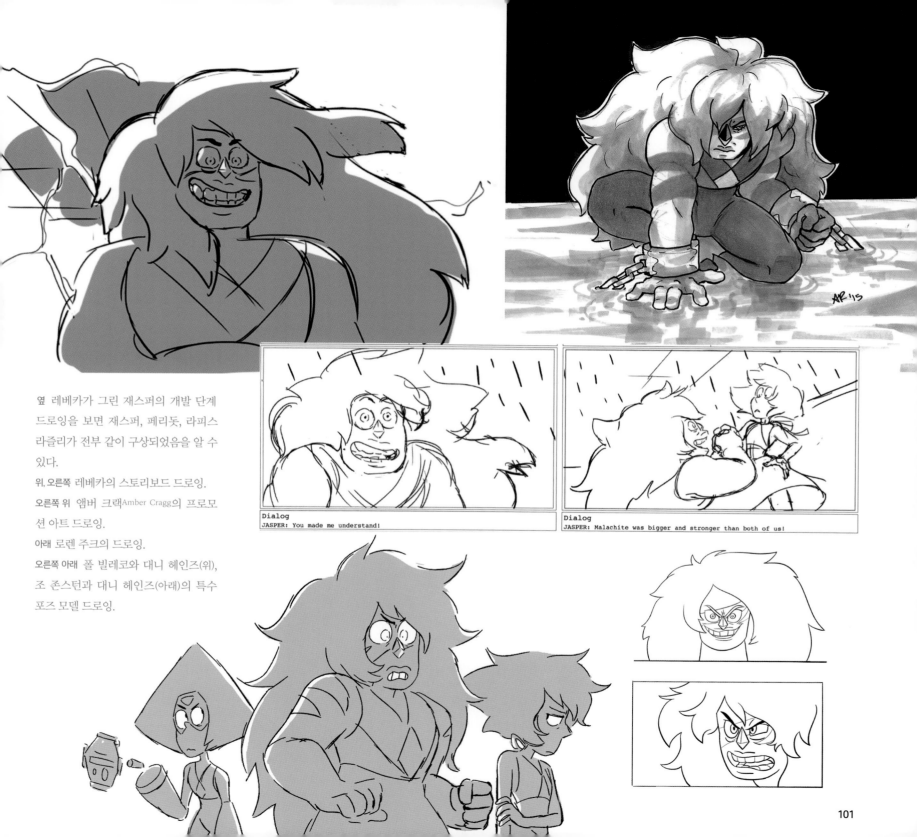

옆 레베카가 그린 재스퍼의 개발 단계 드로잉을 보면 재스퍼, 페리돗, 라피스 라줄리가 전부 같이 구상되었음을 알 수 있다.

위.오른쪽 레베카의 스토리보드 드로잉.

오른쪽 위 앰버 크랙Amber Cragg의 프로모션 아트 드로잉.

아래 로렌 주크의 드로잉.

오른쪽 아래 폴 빌레코와 대니 헤인즈(위), 조 존스턴과 대니 헤인즈(아래)의 특수 포즈 모델 드로잉.

Dialog
JASPER: You made me understand!

Dialog
JASPER: Malachite was bigger and stronger than both of us!

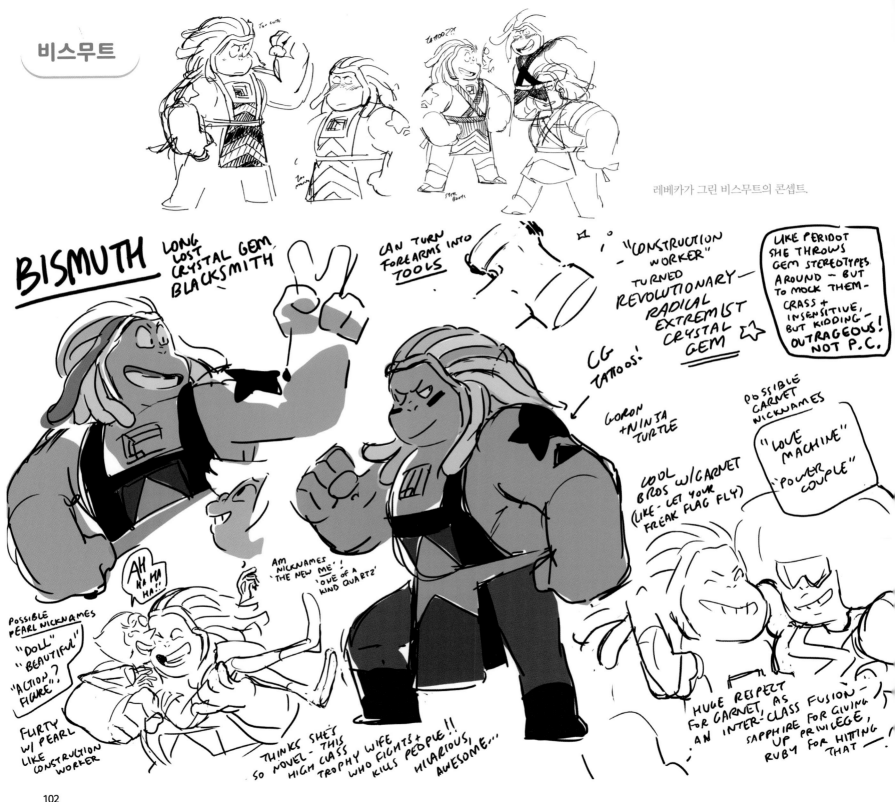

레베카가 그린 비스무트의 콘셉트.

BISMUTH — LONG LOST CRYSTAL GEM BLACKSMITH

CAN TURN FOREARMS INTO TOOLS

TOO CUTE

TATTOO?!

STEEL BOOTS

"CONSTRUCTION WORKER" TURNED REVOLUTIONARY — RADICAL EXTREMIST CRYSTAL GEM ☆

LIKE PERIDOT SHE THROWS GEM STEREOTYPES AROUND — BUT TO MOCK THEM — CRASS + INSENSITIVE, BUT KIDDING — OUTRAGEOUS! NOT P.C.

CG TATTOOS!

GORON + NINJA TURTLE

COOL BROS W/ GARNET (LIKE - LET YOUR FREAK FLAG FLY)

POSSIBLE GARNET NICKNAMES

"LOVE MACHINE"
"POWER COUPLE"

AH HA HA HA!!

AM NICKNAMES 'THE NEW ME' 'ONE OF A KIND QUARTZ'

POSSIBLE PEARL NICKNAMES

"DOLL"
"BEAUTIFUL"
"ACTION FIGURE"?

FLIRTY W/ PEARL LIKE CONSTRUCTION WORKER

THINKS SHE'S SO NOVEL - THIS HIGH CLASS TROPHY WIFE WHO FIGHTS + KILLS PEOPLE!! HILARIOUS, AWESOME...

HUGE RESPECT FOR GARNET, AS AN INTER-CLASS FUSION — SAPPHIRE FOR GIVING UP PRIVILEGE, RUBY FOR HITTING THAT —!

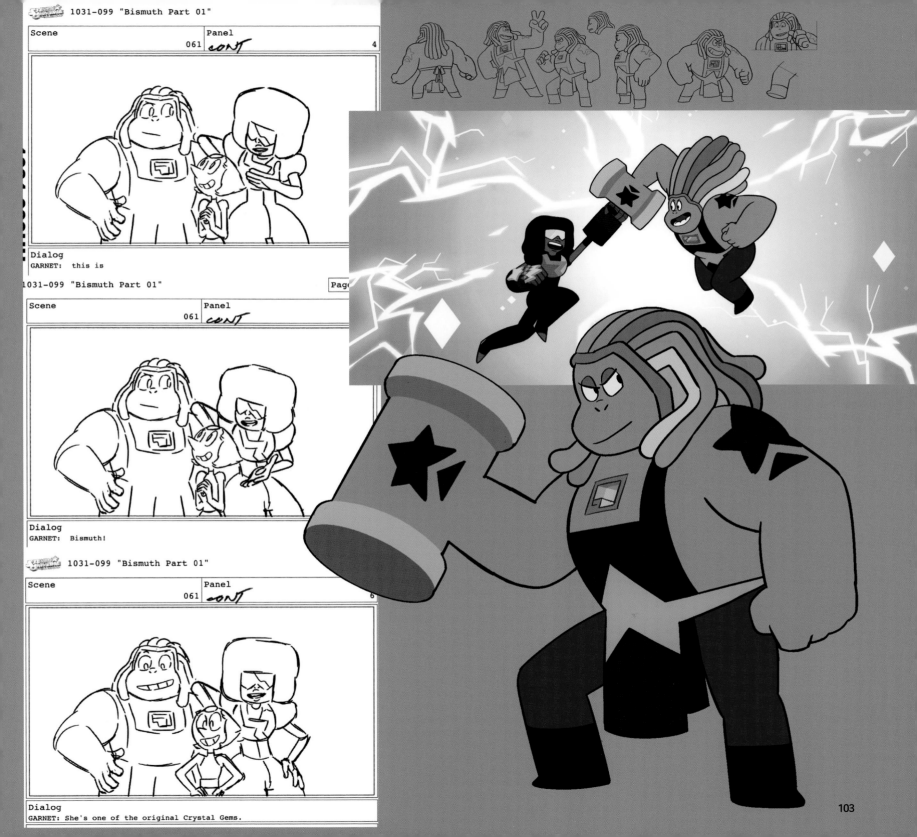

1031-099 "Bismuth Part 01"

Scene		Panel	
	061	CONT	4

Dialog
GARNET: this is

1031-099 "Bismuth Part 01" Page

Scene		Panel	
	061	CONT	

Dialog
GARNET: Bismuth!

1031-099 "Bismuth Part 01"

Scene		Panel	
	061	CONT	6

Dialog
GARNET: She's one of the original Crystal Gems.

103

4: WRITING & STORYBOARDING

각본과 스토리보드

스토리보드와 각본 집필 과정

〈스티븐 유니버스〉에 관한 무한한 지식을 품고 있는 유물이 있다. 이 유물은 수천 년 전의 과거와 수천 년 뒤의 미래를 한눈에 볼 수 있는 레베카의 연표다. 인쇄물 몇 장을 테이프로 연결해서 만든 연표에는 2만 년에 걸친 홈월드 젬과 지구의 장엄한 역사가 펼쳐져 있다. 그 위에 연도별로 중요한 사건들이 표시되어 있다. 확정된 설정을 시각화한 뼈대로, 작품에 적용하려면 살을 붙여야 한다. 너무 많은 정보가 담겨 있기 때문에 그대로 실을 수는 없지만, 이 연표에는 꼼꼼한 세계관 구축 과정과 그에 따른 풍부한 스토리텔링의 가능성이 담겨 있다.

맷 전체 스토리가 향하는 목적지가 있긴 하지만 거기까지 가는 경로는 즉흥적으로 만들어왔죠. 우리가 정한 스토리라인은 확실히 어떤 결과로 이어지지만 그게 결말이라고 생각하진 않아요. 지금까지 긴 스토리라인을 지닌 작품들을 만들 때마다 그랬듯, 작품과 캐릭터를 진화시키는 새로운 동력이 생겨날 겁니다.

캣 집필 과정이 대단하다고 생각하는 이유는 '없애버리고 다시 시작하자'라는 정신 때문이에요. 우리 스스로를 끊임없이 궁지로 몰아넣는다는 게 겁나긴 하지만 작가들의 창의력과 유연성 때문에 버틸 수 있죠. 더 나은 결과를 위해서요.

벤 결정된 26개 에피소드 후에도 계속할 수 있을지 확신하지 못했어요. 새로운 젬인 라피스가 등장해서 바다를 훔쳐간다는 아이디어를 냈는데, 이게 중요한 발견으로 이어지거든요. 젬들이 영웅들이 아니라 우주에서 온 종족이라는 것을 스티븐이 알게 되는 거죠. 이 엄청난 발견을 13번째 에피소드에 집어넣을 생각도 했어요. "지금 이 얘기가 나와야 해. 26개 에피소드밖에 없으니까!" 하지만 곧 냉정을 되찾고, 그렇게 서두르면 애써 알아낸 느낌이 없을 거라는 걸 깨달았어요. 그래서 더 많은 에피소드를 만들어 희망을 걸기로 했죠. 결국 13번째 에피소드에는 스티븐이 나이 든 유태인으로 변하는 이야기가 들어갔어요. 'So Many Birthdays'(시즌 1-13화) 에피소드였죠.

레베카의 〈스티븐 유니버스〉 연표가 얼마나 큰 힘을 갖고 있는지 모르는 고양이 라이언이 그 위에 앉아 있다.

<스티븐 유니버스> 회의실 벽에는 약 2.5미터짜리 스티로폼 판이 세워져 있고, 그 위에 각 에피소드 제목이 적힌 카드들이 붙어 있다.

조 존스턴(슈퍼바이징 디렉터) 이 회의실 안을 둘러보면 몇 년째(웃음) 그대로인 물건들이 있어요. 에피소드 제목이 적힌 저 보드처럼요. 여기에 3년 반 정도 있었죠.

이 카드들은 팀원들이 앞으로의 에피소드를 의논할 때 지도 역할을 한다. 에피소드 카드의 배열과 재배열을 통해 전체적인 플롯 속도를 한눈에 파악하고, 가벼운 소재와 무거운 소재를 전략적으로 조화시켜 각 시즌의 분위기와 리듬을 최적화한다.

벤 <스티븐 유니버스>의 한 시즌을 쓴다는 건 퍼즐을 맞추는 거예요. 지구를 주제로 한 감동적인 퍼즐이죠. 우리는 퍼즐이 어떤 모양으로 맞춰져야 하는지 압니다. 쓰고 싶은 결말이나 전체적인 스토리 전개에 대한 아이디어가 있으니까요. 하지만 그와 상관없는 임시 아이디어들도 많습니다. 모든 게 어떻게 맞춰질지는 확실치 않죠. 그래서 함께 의논도 많이 하고 스스로에게도 물어봅니다. "이 멋진 아이디어가 말이 되려면 이 캐릭터의 어떤 면을 보여줘야 할까?" 그렇게 각 에피소드의 스토리보드가 완성될수록 더 많은 의문이 생겨나고 캐릭터도 점점 발전합니다. 그러다 "저걸 하나의 에피소드로 만들어야 해!" 하는 순간 마침내 퍼즐이 맞춰지는 겁니다.

우리는 스티븐에 초점을 맞추면서도 주요 인물들과의 균형을 유지하려 합니다. 마법의 젬에 관련된 에피소드와 해변 주민들이 나오는 에피소드의 균형도 맞추려고 하죠. 레베카는, 스티븐이 반은 인간이고 반은 젬이니, 자신의 마법적인 부분뿐 아니라 인간적인 부분도 멋지다고 여기는 게 중요하다고 생각했죠.

어떤 사람들에겐 젬 신화가 가장 중요하겠지만, 저는 그 이야기들이 매력적인 캐릭터 시점으로 제시되지 않았다면 지금만큼 흥미롭지 않았을 거라 봅니다. 작품 내 극적인 사건들도 마찬가지예요. 진심과 나약함을 보여주는 걸 두려워하지 않는 작품에 참여한 것은 멋진 일입니다. 하지만 모든 에피소드에서 감정적인 폭로가 일어난다면 단조롭고 지루하겠죠. 감정적으로 무거운 부분과 가벼운 부분의 균형을 맞추는 것도 중요해요. 펄이 흐느끼는 장면이 나왔다면 가끔 로날도도 나와야 하는 거죠. 로날도를 홍보하는 겁니다.

캣 로날도는 벤과 맷의 자아가 투영된 캐릭터예요.

맷 아티스트로서 다른 것을 묘사하고 싶은 마음도 있지만 단순한 계산이기도 해요. 방정식 같은 거예요. 한쪽 변이 시즌 마지막 에피소드라면, x값과 y값은 등식이 성립하는 데 필요한 에피소드의 수죠. 'Ocean Gem'(시즌 1-26화)에는 어떤 내용이 들어가야 할까? 그동안 본 괴물들이 사실은 또 다른 젬들이었다는 것, 라피스의 젬이 손상됐다는 것, 그가 과거의 어떤 전쟁에서 살아남았다는 것, 그리고 스티븐이 마법의 힘으로 그의 젬을 치유할 수 있다는 것, 젬들은 원래 우주에서 온 존재라는 것 등등이죠. 우리는 에피소드 전까지 모든 것을 미리 설정해둬야 합니다. 해답 에피소드에서 또 다른 의문이 생기지 않게요. 'Steven the Sword Fighter'(시즌 1-16화)에서는 젬의 본질이 각자 지니고 있는 보석이고, 그들의 신체는 보석을 바탕으로 형성된 것이며 변형될 수 있다는 사실을 알려줍니다. 'Monster Buddies'(시즌 1-23화)에서는 괴물들을 다른 관점에서 보여주죠. 우리는 괴물들이 젬이 변질되어 신체가 변형된 것임을 알게 됩니다. 'An Indirect Kiss'(시즌 1-24화)에서는 손상된 젬의 의미와 스티븐의 치유 능력에 대해 설명합니다. 'Serious Steven'(시즌 1-8화)은 대규모의 전쟁터를 배경으로 진행하며, 과거에 큰 전쟁이 있었음을 몇 가지 힌트로 암시하죠. 이 에피소드들을 기반으로 마지막 에피소드에서 의문이 풀리게 됩니다. 독립된 작은 이야기가 들어갈 여

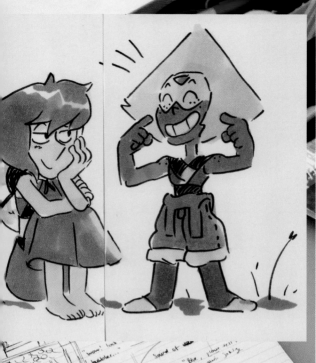

유도 생기고요.

그림이 그려진 포스트잇과 종이들이 벽과 탁자, 구석에 놓인 상자를 가득 채우고 있다. 수많은 회의 끝에 나온 결과물이다. 상당수는 스토리보드 발표 회의에서 나오지만 시즌 전체의 아이디어를 의논하러 떠난 여행에서 나온 것들도 있다. 시즌 2의 클라이맥스 중 하나는 클러스터의 등장과 저지 과정이다. 홈월드 젬들이 변질된 젬 조각들을 인공적으로 퓨전시켜 만든 무기인 클러스터는 이런 회의에서 만들어졌다.

벤 스토리보드 중심의 작품(스토리보드 아티스트들이 작가들이 짠 개요에 맞춰 집필하는 형태의 애니메이션)을 만들 때는 집필에 참여하는 팀원들이 모여 스토리를 의논하는 시간을 하루 정도 가져야 합니다. 제작이 시작되어 스토리보드 팀이 에피소드를 짜는 동안 우리는 새로운 설정과 개요를 만들죠. 스토리보드 발표가 끝나면 다 같이 해당 에피소드에 대해 이야기하지만 앞으로의 계획만 의논하지는 않아요. 그래서 시즌이 시작될 때마다 전부 모여서 그동안 의논해왔던 아이디어들을 발표한 후, 모두의 생각을 들어보고 캐릭터와 각자가 원하는 전개에 관해 이야기하죠.

레베카 처음 열린 전체 작가진 회의에서 '유치원' 아이디어가 나왔어요. 에머시스트와 맞아 떨어지는 아이디어였죠.

이언 모든 게 그것으로 설명되는 기이한 순간이었어요. "그렇군. 그래서 우리가 에머시스트를 그렇게 썼던 거야."

벤 '쓰기 게임'이라는 걸 하면서 3분 만에 말도 안 되는 바보 같은 이야기들을 써내기도 했어요.

작가들이 활용한 이 게임은 초현실주의자들이 사용

하던 '우아한 시체exquisite corpse' 기법을 변형한 것이다. 참가자들이 각자 이야기의 한 단락씩 쓰거나 혹은 그림의 한 부분씩 그려서 예상치 못한 결과를 얻어내는 방법이다. 작가들은 종이의 맨 위에 작품의 캐릭터들이 등장하는 짧은 시나리오를 그린 후 다음 사람에게 넘겼다. 다음 사람은 전달받은 그림에서 영감을 얻은 이야기의 1막을 묘사한다. 그 종이를 다음 사람에게 넘긴다. 한 명당 그림 한 장과 3막짜리 이야기 하나가 나올 때까지 반복한다. 대부분의 결과는 웃기고 기괴하고 쓸모없었지만 가끔 에피소드의 영감을 제공할 때도 있었다. 'Island Adventure'(시즌 1-30화)도 그렇게 나온 에피소드다.

벤 회의 중에 이런 아이디어가 있었어요. '라스와 세이디가 키스를 한다. 사귀는 사이는 아니지만.' 우리 모두 원하던 일이었죠. 스티븐과 코니가 순수한 종류의 사랑을 상징한다면 불안한 십 대인 세이디와 라스는 온갖 감정적 롤러코스터를 타게 만들 생각이었죠. 'Onion Friend'(시즌 2-13화) 에피소드는 '우아한 시체' 게임에서 나온 '어니언의 세계'라는 이야기에서 시작됐어요. 라마르가 그렸거나 쓰자고 주장했던 이야기 같은데, 이런 내용이었죠.

어니언의 세계-스티븐은 식료품점에 갔다가 집으로 돌아가는 길에 사워크림을 만납니다. 그리고 어니언과 사워크림이 가족이라는 사실을 알게 되죠! 두 사람의 집에 간 스티븐은 샬롯 할머니가 어니언의 이상한 행동(접시를 던지는 등)을 대수롭지 않게 넘기는 것을 보죠. 그러다 어니언이 샬롯 할머니의 지갑을 훔쳐서 스티븐이 쫓아가지만, 알고 보니 어니언은 지갑을 옐로우 테일에게 가져가서 할머니가 쓸 돈을 받아오려던 것뿐이었죠. 샬롯 할머니는 어니언이 그냥 기운 넘치는 남자애일 뿐이라고 말하죠. 스티븐은 사워크림과 어니언과 함께 비디오 게임을 합니다.

이 이야기는 에머시스트와 비달리아의 우정 이야기

포스트잇은 제작 과정에서 중요한 역할을 한다.
위 앰버 크랙의 드로잉.
아래 캣 모리스의 드로잉.

쓰기 게임은 친목 활동이면서도 예상 밖의 에피소드들을 만들어 낼 수 있는 그룹 창작 활동이다.

가끔 이 게임에서 쓸 만한 아이디어가 나오기도 한다. 아래의 두 가지 이야기가 결합되어 'Future Boy Zoltron'(시즌 4-5화)이 되었다.

ACT 1:

While Steven is at Funland, he witnesses a surprise meeting between Mr. Smiley and an unknown tattoed man. Steven is too far away to hear their conversation but he can see that Mr. Smiley is simultaneously ashamed yet tremulously thrilled at meeting this man. Mr. Smiley eventually runs away from the conversation, clearly evading the man's pleas, and the man seems sincerely sad. Steven vows to get to the bottom of it. What if the Tattoed Man knows a 'dangerous' secret from Smiley's past!??

After a brief and cryptic conversation w/ Mr. Smiley Steven goes home, ~~Steven follows the man for a day~~ He munches on his funnel cake, deep in confusion. The next day, on the Boardwalk, Steven sees the man again buying something.

He follows him throughout the day, until he finally reaches his home & sees a picture of Mr. Smiley & him 2gether

THEY WERE BOTH ON STAGE - A COMEDY DUO CALLED "TWO SMILING FACES"! THEY DID THE STAND UP CIRCUIT IN THE 80's! TWO CLEAN COMICS TAKING ON THE WORLD - STEVEN CAN'T BELIEVE IT, AND RUSHES TO REUNITE THEM. NOW THEY ARE TWO SAD FACES, BUT THEY DON'T HAVE TO BE - THEY CAN MAKE EACH OTHER LAUGH AGAIN! ~~THEY WERE~~ ALSO ~~~~ THEY WERE CLEARLY LOVERS AND STEVEN REMINDS THEM THAT LOVE & LAUGHTER CONQUER ALL...!!!

"THE BEACH CITY WITCH PROJECT"

Connie brings some books about magic and the occult to Steven's house. ~~Steven~~ Steven gets an idea to set up a fortune telling tent at funland with Garnet using her future vision! They set up their booth.

ONCE THE booth is set up, Boardies start coming to have their futures told... But GARNET is blunt with humans and keeps SCARING people with haunting and SAD predictions about their fate. She's working people into a panic.

STEVEN TRIES TO GET GARNET TO BE A LITTLE SOFTER WHEN TALKING TO PEOPLE BUT GARNET SAYS 'YOU CAN'T PUT TRIGGER WARNINGS ON THIS KIND OF REALNESS. STEVEN IS AT A LOSS. THERE'S NOTHING TO DO BUT CLOSE DOWN THE BUSSINESS. THERE'S NO FUTURE IN FORTUNE TELLING WHEN GARNET'S FUTURE IS BEING A BADASS ALL THE TIME.

GARNET! PEACE OUT!

정식 집필 과정에서 주요 캐릭터의 발전과 숨겨진 뒷얘기에 관한 아이디어는 무게 있게 다뤄지지만, 쓰기 게임에는 제한이 없기 때문에 중대한 내용도 거침없이 다뤄진다.

ACT 1

GREG HAPPENS UPON A KISS BETWEEN STEVEN & CONNIE, GREG STARTS OUT TO GIVE THEM 'THE TALK.' THEY START ASKING UNCOMFORTABLE (AND MAGIC) QUESTIONS. SO OVER— WHELMED, GREG ~~IS~~ GIVES UP AND TELLS THEM ABOUT HOW THE GEMS INTRODUCED HIM TO FUSIONS...

YOUNG GREG HAPPENS UPON A DANCE BETWEEN PEARL AND AMETHYST; THEY START TO GLOW, AND SOMETHING ALMOST HAPPENS, BUT GREG MAKES NOISE AND SURPRISES THEM. ROSE AND GARNET RETURN FROM A MISSION, AND GIVE GREG "THE TALK". Ⓟ AND Ⓐ ARE PRACTICING FUSION BECAUSE Ⓐ IS STILL LEARNING HOW TO COMBINE w/ OTHER GEMS. GREG STARTS ASKING UNCOMFORTABLE QUESTIONS...

Rose joins the conversation. Greg says that he wishes he could fuse. It was so beautiful seeing Pearl and Amethyst synchronize together. Rose laughs. Maybe there are other ways for greg to synchronize... (with Rose??? ... make A BABY) ???!

A NEW QUARTZ

Garnet is the newest member of the Crystal Gems. She is getting used to her new existence as a permanent fusion of Ruby and Sapphire. She's thankful that ~~she~~ she is safe from Homeworld persecution, living under Rose's protection. Rose is fascinated by Garnet's fusion made of love, rather than Homeworld's usual purpose of fighting. Her curiosity gets the better of her and she asks Garnet. "Will you fuse with me?!" Pearl watches from the shadows.

GARNET HESITATES. HER RELATIONSHIP AS A FUSED RUBY AND SAPPHIRE IS STILL SO NEW, SHE DOESN'T WANT TO MESS THAT UP. ~~AND SHE TELLS~~ GARNET TELLS ROSE SHE'S GOING TO NEED SOME TIME (ROSE IS TOTALLY CHILL WITH THAT) PEARL IS SUPER RELIEVED AT FIRST UNTIL GARNET TELLS ROSE TO CHECK IN WITH HER NEXT WEEK TO SEE HOW SHE FEELS ABOUT IT THEN. PEARL THINKS THAT'S SUPER SHADY.

Pearl is mad. Why would she want to fuse with Rose? Rose is AWESOME. She confronts Garnet. Garnet admits she's scared. Pearl suggests maybe if steven and Rose were fused too it would be easier. Garnet doesn't fully understand that logic but Pearl is being pushy about it. Garnet agrees and they all fuse, Rose, Pearl and Garnet. They make "A NEW QUARTZ".
But it's totally weird and they unfuse immediately. Maybe it Pearl ~~was~~ had just chilled out this wouldn't have been so uncomfortable. Oh well, ~~maybe~~ they'll try again someday???

와 결합되면서 많은 것이 변하고 샬롯 할머니도 없어졌지만, 핵심은 그대로 유지됐죠.

맷 함께 작가실에서 에피소드를 만들어나가는 전통적인 방식을 원하지만, 스토리보드 중심 작품은 제작 흐름상 불가능합니다. 자주 함께 떠났던 작가 여행이 중요한 역할을 했어요. 에피소드의 연속성이 강해질수록 스토리보드 단계에서 즉흥적인 시도나 재구상이 불가능하기 때문이죠. 이후 에피소드를 위해 이전 에피소드들의 개요를 특정 전개에 맞춰 짜는 경우도 있습니다. 스토리보드 아티스트들은 여행하는 동안 스토리의 초기 단계에서 자기 생각을 이야기할 수 있었죠. 전체 시즌의 여러 요소들이 확정되기 전에 수정을 할 수 있게요. 또한 진행 중인 이야기 밖에서도 재미있고 독특한 에피소드들을 계속 만들 수 있게 해줬습니다.

레베카 스티븐이 인간들과 퓨전할 수 있다는 아이디어를 레이븐(몰리시)이 낸 것도 전체 작가진 회의에서였어요. 그게 '스티보니'가 됐죠. 이런 회의들에서 나온 아이디어가 작품의 큰 부분을 차지했어요. 하지만 채택되지 않은 아이디어도 많았죠. 수 세기 전 젬 기술에 의해 지구의 대륙 중 하나가 공중에 뜨게 됐다는 아이디어도 논의됐어요. 사람들이 거기에 아직도 살고 있고, 몇 년에 한 번씩 그 대륙이 떠가는 걸 볼 수도 있다고요. 우린 그걸 '에어스트레일리아'라고 불렀어요.

작가 회의에는 '젬 디자인'과 '젬 기술 디자인' 그리기 게임도 있었다. 에피소드 내용에 얽매이지 않고 새로운 캐릭터와 콘셉트를 만들어내기 위해서였다. 스티븐이 지닌 힘과 홈월드 젬들의 기술은 스티븐과 시청자들에게 신중히 공개되었다. 새로운 요소들이 흥미진진하면서도 자연스럽게 느껴지도록 말이다. 시리즈가 진행될수록 스티븐의 힘도 커졌지만 제작팀은 이 시리즈가 슈퍼히어로물이 되지 않도록 애썼다. 마법의 힘을 지니고, 칼싸움을 하고, 몸을 변형시키며,

치유 능력이 있는 힘을 지닌 스티븐이 악당들과 싸우며 조력자인 라이언의 도움을 받아 지구를 구하는 작품이 되지 않도록 말이다. 심지어 스티븐은 사원 안에 상상하는 대로 이루어지는 방(《스타 트렉》 시리즈의 홀로덱Holodeck과 비슷하다)까지 있다.

맷 스티븐이 강력한 힘을 가진 액션 영웅으로서 계속 지구를 위기에서 구하는 버전도 있을 수 있지만 그렇게 만들 리는 없습니다. 저는 가장 훌륭한 TV 프로그램을 만드는 사람들은 스스로 즐겁기 위해 만드는 사람들이라고 생각해요. 이 프로그램에는 우리 크루들을 즐겁게 만드는 요소들이 반영되어 있죠. 모험이 등장하는 에피소드에 대한 기대를 부풀리기 위해 자제할 때도 있어요. 시청자들도 그때쯤 그 에피소드가 나온다는 걸 알기 때문에 단서들을 제공하며 호기심을 갖게 하는 거죠. 정말 신나는 에피소드가 나왔을 때 볼거리뿐만 아니라 감정 이입도 제공할 수 있게요.

힐러리 플로리도 〈스티븐 유니버스〉에 등장하는 액션과 마법은 서사의 절정을 시각적으로 보여줍니다. 그 규모가 크든 작든 새로운 발견이나 고난, 혹은 개인적으로 얻은 통찰을 뒷받침하죠. 물론 아티스트로서 여러 가지를 계획해서 스토리보드를 짜는 건 재밌는 도전이지만, 물질적인 묘사가 스토리와 관련이 없다면 극적인 재미를 잃게 됩니다. 싸움의 여파나 마법의 힘을 갖게 되는 것의 결과를 시청자가 신경 쓰지 않게 되죠.

벤 스티븐은 반은 인간 세계에, 나머지 반은 젬 세계에 있는 인물이에요. 하지만 작품이 지나치게 젬 위주가 되지 않도록 스티븐의 힘과 작품 분량을 조절할 방법들을 고민했습니다. 대규모의 우주 전쟁을 갑자기 일으키지 않고도 옐로우 다이아몬드 같은 중요한 캐릭터들을 소개할 수 있는 방법을 생각해내는 건 쉽지 않았죠. 비치 시티와 멀어지지 않아야 합니다. 그러면 스티븐의 인간적인 면과도 멀어지니까요. 스티븐의 힘

라마르 에이브럼스가 'Lars and the Cool Kids'(시즌 1-14화)의 스토리보드를 준비하면서 그린 벅, 제니, 사워크림, 그리고 스티븐.

에는 언제나 그 힘을 상쇄시킬 요소가 공존하도록 합니다. 스티븐은 로즈의 방에 내킬 때마다 들어갈 수도 있지만 그때마다 〈환상 특급The Twilight Zone〉 에피소드 같은 일들이 벌어집니다. 스티븐의 치유력은 감정에 기초한 것이기에 믿을 만한 것은 못 되죠. 그리고 스티븐이 라이언의 갈기 속에서는 숨을 쉬지 못하게 만들었습니다. 나쁜 일이 일어날 때 그 안에 숨지 못하게 요. 무엇보다 레베카가 중시한 원칙은, 스티븐은 마법의 젬과 관련된 일만큼이나 일상적이고 인간적인 일들에도 즐거워해야 한다는 거예요. 그 원칙에 따라 스토리를 통제하죠.

스토리 회의를 거쳐 큰 그림이 정해지면 작가인 맷과 벤이 사무실에서 에피소드 개요를 쓴다. 개요는 3막 구조를 따른다. 개요의 일부는 더 큰 스토리라인에 포함되기도 하고 어떤 것은 비치 시티의 모래밭에서 놀다가 벌어지기도 한다.

맷 벤과 저는 작가지만 이 작품의 특성상 거의 기술자에 가깝습니다. 많은 이야기와 감정과 주제를 11분짜리 구조 안에 집어넣어야 하죠. 사실 작품 방향이 뚜렷한 지금도 그렇지만, 초기에는 레베카가 그냥 와서 말하곤 했어요. "아이디어가 있어. 스티븐이 거대한 버섯 숲 안에 있었으면 좋겠어."(웃음) 그러면 우린 "그래, 하지만 그건 스토리가 아닌데."(웃음) 버섯 숲에서 어떤 일이 일어날 수 있지?

레베카 그 버섯 숲 문제는 결국 해결하지 못했어요. 전 그냥 버섯이 자라난 나무들의 형태가 마음에 들어요.

다른 에피소드인 'Cat Fingers'(시즌 1-6화)의 시작도 비슷했다. 영감을 준 것은 낙서 한 장이었다.

레베카 제가 고양이 손가락이 달린 스티븐을 그렸거든요. 고양이 한 마리는 포도를 먹고 있었죠. 그래서 "이

걸 굉장히 소름 끼치게 만들어보자"라고 생각한 거예요. 그 포도 아이디어는 정말 끔찍했죠!(웃음)

맷 우리는 "와, 손가락 안으로 들어가네" 하고 생각했지만, 맞아요. 끔찍했죠…….

이언 'Ocean Gem'(시즌 1-26화)은 순조롭게 만들어졌어요. 물의 탑이 우주로 뻗어나가는 아이디어를 초기부터 갖고 있었죠.

캣 무슨 꿈 해몽처럼 들리죠.

레베카 저는 대부분 그런 식이에요. 멋진 이미지나 혹은 '가넷이 노래를 부르면서 싸운다' 같은 아이디어가 떠오르는 거예요. 그러면 '그걸 어떻게 말이 되게 만들까' 고민하는 거죠. 'Mindful Education'(시즌 4-4화)의 아이디어는 명상을 한 후에 나왔어요. "11분 동안 스티븐이 아이들에게 명상을 지도할 수 있을까?" 스토리 없이 그냥 스티븐이 카메라를 보면서 말하는 거예요. "자, 다들 앉아. 천천히 숨을 쉬면서 날 따라해 봐." 벤과 맷은 말했어요. "좋아, 먼저 아이들의 흥미를 끌어야 해. 명상 이야기를 어떻게 재미있게 만들 수 있을까? 명상이 캐릭터들에게 어떤 효과를 발휘하는지 아이들이 보고 싶게 만들려면 어떻게 해야 할까?"

조 재미있는 건 이미 작품이 한참 진행됐을 때 아이디어가 나온다는 거예요. 그럼 우리는 "여기 집어넣을 수 있겠다"라고 생각하죠. 'Mindful Education' 에피소드도 그렇게 들어갔어요. 스티븐이 마음의 응어리로 괴로워할 때 적절하게 나온 에피소드죠. 더 일찍 넣을 수는 없었을 거예요.

레베카는 '시리즈가 진짜 시작되는 건 시즌 2부터'라고 말했다. 첫 26편의 에피소드는 스티븐, 그렉, 크리스탈 젬들, 그리고 친구들과 이웃들의 성격과 관계를

'젬 디자인'과 '젬 기술 디자인'

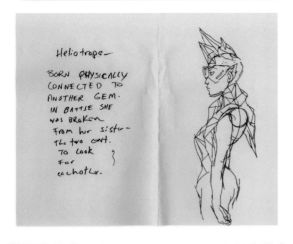

Heliotrope-

BORN PHYSICALLY CONNECTED TO ANOTHER GEM. IN BATTLE SHE WAS BROKEN FROM HER SISTER. THE TWO CONT. TO LOOK FOR EACHOTHER.

SLATE

SMALL REALLY BAD IS GOOD AT BRAWLING & HEAVY LIFTING COLLECTS SEA SHELLS

TSUNDERITE

After being estranged by her mother/caretaker Tsunderite developed a tough, spiky exterior. The closer she gets to others, the more ferocious and spiky her exterior becomes. Beneath the surface she is very fragile (and loving).

앞서 말했듯 크루들은 각 시즌이 시작될 때 워밍업을 위한 그룹 활동을 한다. '젬 디자인' 게임에서는 온갖 다양한 젬들이 만들어지는데 이 중에는 우스꽝스러운 결과물도 많다. 이런 젬들은 웃고 넘어갈 낙서들에 불과하지만 아티스트들에게 그런 말은 하지 말자.

TOPAZ
HAS A GEM ON THE TOP OF HER HEAD BUT KEEPS IT COVERED.

SHE HAS NO TOLERANCE FOR FAILURE! IS VERY INTIMIDATED BY FUSIONS, DOESN'T LIKE TO FUSE HERSELF, FINDS IT DISTASTEFUL.
SHE HAS AN ARMY AND NEVER LETS THE MEMBERS FUSE.

TIGER'S EYE
"TIGER"

• LIVES IN THE JUNGLE
• CAN COMMUNICATE WITH ANIMALS / CONTROL THEM

WEAPON:

WOLVERINE CLAW THINGS

WALKS LIKE THIS

ROCK CRYSTAL-
WEAPON IS PLATEMAIL ARM AND SHORT SWORD (CARRIED ON RIGHT ARM)
STRAIGHT FORWARD AND A LITTLE NAIVE, SORT OF LIKE BRIENNE IN "GAME OF THRONES"
LIKES FRUIT

Punkisite-

Rogue Gem who ditched the empire to become a space pirate. Rides around on a space motorcycle. Gem is her lip ring, which she drilled a hole through. Probably has like a space monkey sidekick with pink and purple space fur.

BOWLDER

BOWLDER IS AN EARTH GEM SURVIVOR THAT CAN MANIFEST A HUGE ROUND ROCK TO HIT PEOPLE WITH - SHE CAN ALSO ROLL IT FOR LONG DISTANCE ATTACKS.

SHE'S MORE PRECISE THAN JASPER

112

Alternate angle. Steven accidentally eats the pizzow. He finds it in Amethyst's junk pile and thinks it's leftovers. The Gems go on a quest to a magical gem stream and make Steven drink it so it washes the pizzow out of his body. (The pizzow also makes his stomach hurt, it was used to trick humans. Owwwch.)

PIZZOW

FINGER TIPLER

Grants the ~~wearer~~ the ability to extend their fingertips to an infinite length.

Steven uses it to grow his fingers through the atmosphere to grab some rocks off the surface of the moon.

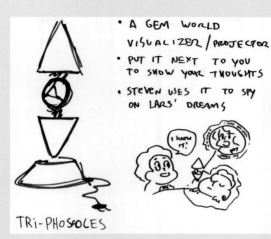

- A GEM WORLD VISUALIZER / PROJECTOR
- PUT IT NEXT TO YOU TO SHOW YOUR THOUGHTS
- STEVEN USES IT TO SPY ON LARS' DREAMS

TRI-PHOSPOLES

- I HAVE NO IDEA!
- A HELMET THAT MAKES YOU CRAZY!
- CREATES A SUPER AGGRESSIVE TRAINING WORLD FOR THE WEARER
- USED TO TRAIN GEM SLAVES FOR COMBAT
- DRIVES WEARER BERZERK
- EVENTUALLY ERODES BRAIN
- STEVEN ~~PUTS~~ PUTS IT ON AND BECOMES THE BEST FIGHTER... THEN HE ~~OVER~~ USES IT AND BECOMES MINDLESS ☹

GEMINATOR REX

Corrupted Gem collar

a collar for controlling corrupted Gems on the battle field

The Spyzer Visor

This obviously lets you see a gem's power level. But! it also lets you see how sad someone is. with this information you can fight them physically AND emotionally.

INSIDE VIEW

"SHATTER WAND"

A light is cast thru the Bottom AND CONVERTED INTO A POWERFUL RAY THAT I CAN SHATTER GEMS ON CONTACT.

SPREADS EVERYWHERE AND

GEM DISINTEGRATOR

A device used to execute ~~accused~~ criminal Gems.

Once placed inside, the Gems are magically pulverized into dust and float in a beautiful but morbid way out of the top.

'젬 디자인'과 '젬 기술 디자인' 게임은 '우아한 시체' 게임을 응용한 것으로, 한 아티스트가 캐릭터나 마법의 물건을 그리면 다른 아티스트가 그 특성을 묘사한다.

113

소개한다.

벤 검은 빌딩에서 일할 때 레베카에게 온갖 아이디어들이 있던 게 기억나요. 세계관 구축에 관한 아이디어 하나를 놓고 이렇게 말해요. "옛날 옛적에로 시작하는 내레이션과 모든 걸 알려주는 긴 자막 없이 이 아이디어를 설명할 수 있는 에피소드는 뭘까."

레베카 맞아요, 한 에피소드당 그런 아이디어를 하나씩 집어넣곤 했죠.

이언 그러다 'Lion 2: The Movies'(시즌 1-17화)에서는 너무 많다는 생각이 들었죠. 새로운 것이 너무 많이 등장했어요. 라이언이 워프를 하고, 비밀의 방이 등장하고, 로봇 괴물이 나오고, 칼이 나오고 등등! 그 에피소드가 자랑스러우면서도 한편으론 '뭔가 재미가 없는데' 하는 느낌도 들었어요. 너무 많은 게 나오니까요. 따로 보면 흥미진진하지만 그 새로운 아이디어들을 감상할 시간이 없었어요. 다섯 개의 에피소드에 들어갈 아이디어들이 한 에피소드에 들어갔으니까요!

레베카 거기 나온 설정 중에 아직 수습 못한 것도 많아요.(웃음) 초기에는 부모님 얘기와 퓨전, 형상 변환, 검술, 그리고 사라졌다가 다른 형태로 나타나는 능력 등의 설정이 정해져 있었어요. 이 모든 요소를 보여주고 난 후에는 로보노이드와 홈월드 기술, 그리고 크리스탈 젬들이 지구에 고립됐다는 사실을 알려주는 게 또다른 난관이었죠. 'Marble Madness'(시즌 1-44화)의 워크프린트에서 젬들이 로보노이드와 함께 유치원으로 들어가는 장면을 볼 때 제일 재미있었어요. 벤과 맷이 함께 보면서 "대체 이 프로그램은 뭐지?" 하고 농담했죠. 화면에 나오는 모든 것이 미리 설정된 것이었어요. 아무것도 모르는 상태로 보면 혼란스럽겠죠.(웃음) 그게 〈스티븐 유니버스〉라는 비밀 클럽에 푹 빠지게 되는 이유예요. 그 안에서 함께 살면서 시간을 보내다 보

면 모든 것이 이해되는 거예요. 지식이 쌓이는 거죠. 그 점이 마음에 들어요. 이걸 보는 아이들이 스스로 똑똑하다고 느꼈으면 좋겠어요.

조 초기에도 그런 얘기를 했던 게 기억나. 사람들이 스스로 알아내게 하자고.

맷 '생각도 못했는데'보다는 '그럴 줄 알았어!'가 더 낫죠. 훨씬 보람 있는 경험이니까요.

〈스티븐 유니버스〉의 시청자들에게는 많은 것을 스스로 알아낼 기회가 주어진다. 실제로 많은 시청자들이 이전 에피소드에서 힌트가 주어졌지만 아직 밝혀지지 않은 요소들에 관한 가설을 세운다.

레베카 가넷이 알고 보니 퓨전된 젬이었다는 사실도 좋아했죠. 처음부터 결정된 거였어요. 파일럿에도 힌트가 나오죠.

이언 우리는 단서를 명확히 줬어요. 팬들도 알아냈지만 곧 "아냐, 그럴 리가 없어"라고 생각했죠.

맷 아닐 거라고 애써 믿은 거죠.

레베카 일부 팬들은 반대했어요. 언젠가 가넷이 사라지고 새로운 두 캐릭터가 남을 수도 있다고 생각해서요. 우리가 숨겨둔 건 퓨전을 하게 된 이유였어요. 간단해요! 사랑하기 때문이죠! 우리는 'Fusion Cuisine'(시즌 1-32화)에 많은 단서를 미리 넣어놨어요. 세 개의 크리스탈 젬이 퓨전된 알렉산드라이트가 분리될 때 딱 한 프레임 동안 루비와 사파이어가 함께 붙어 있는 윤곽이 나와요. 그리고 다시 퓨전되어 가넷이 되죠.

맷과 이언 그것도 들켰죠!

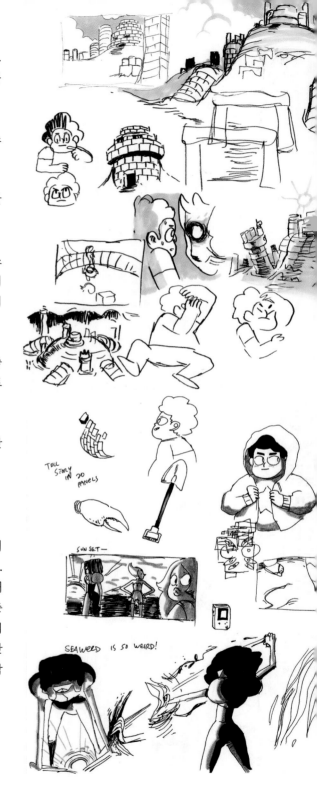

라마르 에이브럼스의 스케치북 속 그림.

이언 파일럿에서는 가넷이 빨간색과 파란색의 커다란 보석 위에 서 있어요.

조 'Arcade Mania'(시즌 1-11화)에서 가넷의 세 번째 눈이 나와요. 그때 "이제 들통 났군. 사람들도 다 알게 될 거야"라고 생각했죠.

레베카 'Jail Break'(시즌 1-52화)에서 감옥에 간힌 루비를 보자마자 사람들이 알아챌 줄 알았어요.

이언 제작 허가가 떨어지기 전에 있었던 일이에요. 파일럿이 만들어진 후 레베카가 지저분한 집에 살고 있는 젬들을 묘사하면서, 방에 들어가면 시리즈에 굉장히 중요한 물건들이 바닥에 그냥 흩어져 있을 거라고 했어요. 그러면 사람들이 지난 에피소드를 다시 보다가 생각하겠죠. "맙소사, 꼭 필요한 물건이 처음부터 저기 있었군." 저는 그게 멋진 아이디어라고 생각했어요. 처음부터 단서들을 투명하게 보여주는 거예요.

서서히 공개하는 방법이 성공하려면 시점이 중요하다. 스티븐이 크리스탈 젬들의 역사와 부모님, 그리고 자신의 힘에 관해 알아가는 과정은 항상 그의 시점에서 진행된다. 시청자들은 스티븐과 함께 복잡한 세계에 관한 지식을 점점 넓혀간다. 이것은 세계의 위험과 복잡함을 깨달으면서 성장하는 모든 아이들의 이야기이기도 하다.

레베카 제가 흥미롭게 생각하는 부분은 신나는 모험 중이라고 믿고 있던 스티븐이, 세상은 그렇지 않다는 것을 깨달으면서 변하기 시작하는 거예요. 저는 처음부터 젬의 세계를 어른들의 세계와 비슷하게 묘사하려 했어요. 스티븐은 주변의 어른들이 자신은 이해할 수 없는 일들을 겪고 있다고 느끼죠. 하지만 자신이 성장하면서 그게 뭔지를 깨닫는 거예요. 모든 게 변함없이 스티븐의 시점에서 진행됩니다. 스티븐이 보지 못하거나 인식하지 못하는 일은 우리도 볼 수 없죠. 그 원칙을 어기는 것이 허용될 때는 스티븐이 방이나 어떤 장소에서 나간 후에도 장면이 계속될 때뿐입니다.

이언 맞아요. 스티븐이 방에 들어오기 직전 혹은 나간 직후에요.

레베카 금기 사항이기 때문에 우리가 그렇게 하는 경우는 드물어요. 'Jail Break' 에피소드에서는 가넷이 재스퍼와 싸우는 장면이 나오는데 그 자리에 스티븐은 없어요. 하지만 스티븐은 스크린을 통해 보고 있어서 무슨 일이 일어나는지 알죠. 왜 가넷 노랫소리까지 들리는지 알 수 없지만 그 정도는 허용할 수 있어요. "가넷이 이기리라는 걸 스티븐이 아니까, 이 정도는 괜찮아." 이런 거죠. 하지만 사람들이 좋아할 만한 장면, 이를테면 홈월드에서 옐로우 다이아몬드가 번즈 씨(애니메이션 〈심슨 가족The Simpsons〉의 등장인물―옮긴이)처럼 손가락을 까딱이는(웃음) 장면으로 넘어가는 일은 절대 있을 수 없죠.

맷 이 원칙은 시청자들과 우리에게 완벽한 안전장치 역할을 합니다. 시점이 정해져 있으면 에피소드의 가장 중요한 주제, 즉 인물들이 겪는 감정 변화에만 집중할 수 있게 되죠.

벤 주인공이 시청자들과 함께 배우면, 시청자들이 궁금해하는 것을 주인공이 질문할 수 있고, 또 시청자들에게 지나치게 자세한 정보를 주는 걸 막을 수 있죠. 만약 〈스티븐 유니버스〉의 첫 번째 에피소드에서 크리스탈 젬들이 약 5분 동안 스티븐에게 크리스탈 젬의 반란과 변질된 젬, 스티븐의 어머니에 대해 설명했다면 스티븐은 집 앞에 앉아 머리를 감싸 쥐고 "나 너무 혼란스러워……"라고 했을 겁니다. 시청자들도 같은 심정이었겠죠.

스티븐의 시점은 시청자들의 나이도 고려한 것입니

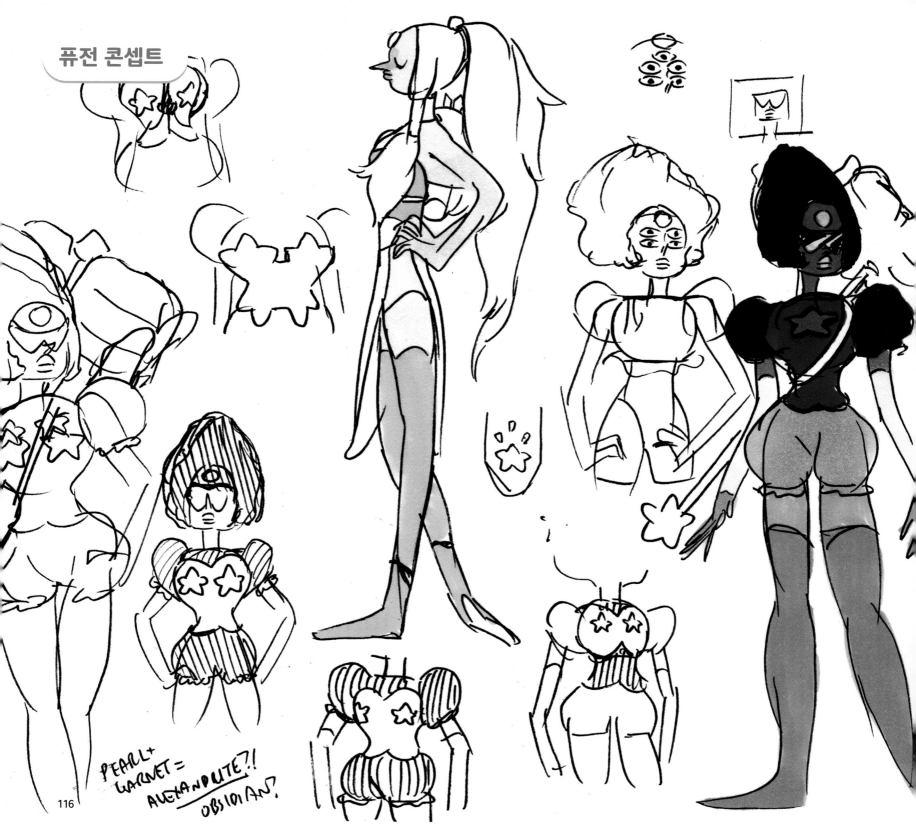

PEARL +
GARNET =
ALEXANDRITE?!
OBSIDIAN?

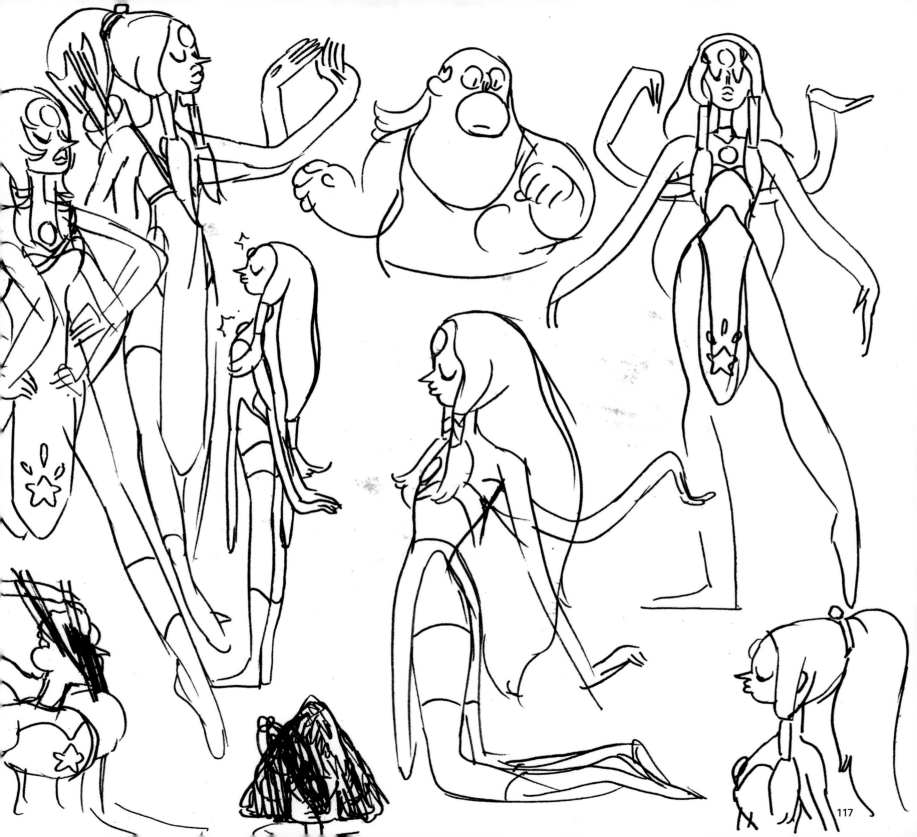

다. 스티븐 주변의 인물들은 여러 가지 복잡한 문제와 감정들을 겪고 있죠. 이 프로그램을 보는 아이들도 같은 경험을 하고 있거나 주변의 누군가가 그런 경험을 하는 것을 보았을지 모릅니다. 모든 것을 스티븐의 시점에서 진행시키면 아이들도 이해할 수 있는 방식으로 복잡함을 이야기할 수 있죠. 대표적인 예가 'Onion Friend'(시즌 2-13화)입니다. 우리는 이 이야기에서 에머시스트가 옛 친구 비달리아와 만나 시내에서 하룻밤을 보내도록 하고 싶었습니다. 문제는 스티븐이 두 사람과 함께할 이유가 없다는 것이었죠. 그래서 스티븐과 에머시스트가 저녁 식사 초대를 받았고, 어른들이 얘기하는 동안 스티븐은 어니언과 놀아야 한다는 아이디어를 냈죠. 모든 아이들이 겪는 일이잖아요. 낯선 사람 집에 끌려가서 부모님이 대학 시절을 회상하는 동안 잘 모르는 아이와 놀아야 하는 거죠. 그 설정이 원래 아이디어의 핵심은 유지하면서도 에피소드를 훨씬 현실적이고 공감하기 쉽게 만들었다고 생각해요.

〈스티븐 유니버스〉의 11분짜리 스토리보드는 두 명이 한 팀을 이뤄서 그린다. 이 팀은 대사 쓰기와 그림을 반씩 맡아 미리 짜인 에피소드의 내용을 만화책처럼 칸을 나눠 그린다. 두 인물이 서서 얘기를 나누고 있는 칸은 얼핏 보면 간단해 보인다. 하지만 이 한 장면이 만들어지기까지 수많은 결정이 내려진다. 어떤 배경이 들어가야 하는지, 분위기를 전달하기에 가장 좋은 구도는 무엇인지, 인물들의 위치, 동작, 표정은 어때야 하는지 등. 스토리보드 중심의 작품에서 스토리보드 아티스트들은 이런 결정들을 내리는 동시에 라이브 액션 카메라맨, 세트 디자이너, 배우, 작가, 감독 역할도 해야 한다. 첫 번째 단계는 섬네일 스토리보드다. 시각적 정보만 담은 작은 섬네일을 그리는데, 그 전에 파트너와 함께 에피소드 내용을 의논하고, 어떤 부분을 그릴지 선택한 뒤 개요에 맞춰 아이디어 스케치를 해야 한다. 이 단계에서 스토리보드 아티스트들의 개

인적인 경험이 특정 캐릭터의 특징과 대사에 반영된다. 예를 들어 레베카는 〈스티븐 유니버스〉의 본질적인 정서를 어린 시절 동생 스티븐과 놀던 느낌으로 묘사한다.

라마르 스티븐이 어른이나 새로운 젬과 소통하는 장면을 쓸 때, 제가 어렸을 때 존경하는 어른들을 만나면 기분이 어땠는지를 생각합니다. 어른이 나와 동등한 입장에서 이야기를 나누는 건 기분 좋은 일이죠. 자신감을 심어주고요.

맷 어릴 때 내가 하는 일이 가장 중요하게 느껴지고, 한번 시작하면 거기에만 몰두하던 느낌을 떠올렸어요. 아이들은 별것 아닌 일에도 쉽게 마음을 빼앗겨서 '앞으로 난 평생 이것만 할 거야'라고 결심하죠. 스티븐이 한 가지에 집중하면서 시작된 이야기가('내 손가락을 고양이로 만들었어!' '론리 블레이드가 되고 싶어!' '우주선을 만들자!') 다양한 방향으로 뻗어나가는 게 좋아요.

로렌 주크(스토리보드 아티스트) 저는 괴롭힘을 당했던 경험을 떠올려요. 또 그런 일이 생기면 어떻게 대처하고 싶은지도요. 어렸을 때는 잘 모르니까 어떤 사람들이 나를 때리고 싶어 한다는 사실을 그냥 받아들이잖아요. 그래서 괴로워하고요. 하지만 나이가 들면서 무엇이 사람들을 그렇게 만드는지, 내 한계가 어디인지를 배우게 되죠. 그래서 전 아이들이 서로 존중하는 법을 어떻게 배웠으면 하는지 생각해요. 그걸 배우기에는 많은 상처가 따르죠. 우리 프로그램에서 하는 얘기들이 그런 성장통을 완화해줬으면 좋겠어요. 아, 무릎이 까진 적이 한번 있는데 그 일도 떠올려요.

앰버 크랙(스토리보드 리비저니스트) 출근하면 젬들과 함께 지내는 스티븐이 된 기분이에요. 저에게 영감을 주고 경험이 많은 사람들에 둘러싸여 있으니까요. 이 프로그램

'Hit The Diamond'(시즌 3-5화) 에피소드를 위해 그린 그림들.
위 레베카의 드로잉. 아래 로렌 주크의 드로잉.

을 만드는 동안 많이 배웠고 인간적으로도 변했어요. 스티븐처럼요!

캣 저는 어릴 때 언니와 많은 시간을 보냈어요. 그래서 어른들을 따라잡아서 그들 못지않다는 걸 증명해야 한다는 느낌이 뭔지 잘 알아요. 빨리 어른이 되고 싶다는 생각을 하면서 보냈죠. 지금 내 모습 그대로도 괜찮다는 걸 배우는 데 오래 걸렸어요. 남들 시선에 맞추는 걸 멈추자 제 존재가 새롭게 열렸죠. 그래서 저는 스티븐이 어른들도 자신만큼 혼란스럽고 두려워한다는 사실을 알게 되는 순간들, 어른들의 보호와 자신의 이상 때문에 길을 잃었다고 느끼는 순간들에 공감이 가요. 그럴 때마다 마음을 단단히 먹고 긍정적으로 생각하면서 자기 역할을 찾으려고 애쓰는 모습도요. 그런 점이 스티븐을 더 나은 사람으로 만들어주죠.

스토리보드 아티스트들은 완성된 섬네일 스토리보드를 모든 크루 앞에서 발표한다. 피드백에 따라 크게 수정하기도 한다. 아티스트들은 동료들의 비판이 좋은 작품을 만들기 위한 것임을 알고 있다. 레베카의 철학에 따라 자연스럽게 형성된 운영 방식 덕분에 〈스티븐 유니버스〉 팀은 서로 돕고 지지하며 열정적으로 일한다. 모든 팀원들의 목소리가 존중받고, 자신의 생각을 자유롭게 이야기한다. 하지만 의견이 충돌할 때…….

레베카 의견이 맞지 않을 때마다 합의점을 찾으려 해요. 모든 면에서 다른 사람의 관점을 이해하려고 노력하는 거죠. 우리 작품이 그 결과물이에요.

캣 항상 스스로에게 '물처럼 되자'고 다짐해요. 〈스티븐 유니버스〉는 다 함께 만들어요. 레베카가 우리에게 와서 "난 이거 싫어, 이렇게 하고 싶어"라고 말하는 일은 없어요. 서로 계속 대화를 해요. 스토리를 담당하는 모든 사람이 자기 아이디어를 소중히 여기기 때문에

다른 사람 생각에 맞춰 바꾸게 하는 건 매우 힘들죠. 저는 바위 사이를 흘러가는 물처럼 유연하고 싶어요. 쉬운 일이 아니에요. 저도 언제나 그러진 못하고요.(웃음) 하지만 그게 이 작품에 참여하면서 깨달은 교훈이에요.

레베카 저는 '제3의 무언가'를 찾으려고 할 때가 많아요. 두 의견의 장점을 모두 지닌 제3의 뭔가가 있을 거라고 생각하고, 그걸 찾으려 애쓰죠.

이언 혹은 그 세 가지보다 더 나은 네 번째가 있을 수도 있죠.

캣 맞아요. 그렇게 고민하지 않았으면 찾지 못했을 새로운 아이디어를 얻기도 하고.

조 원래 로즈는 'Lion 3: Straight to Video'(시즌 1-35화)가 아니라 'Story for Steven'(시즌 1-48화)에서 처음 등장할 계획이었는데 제가 반대했어요. 그렇게 되면 로즈가 스티븐의 시점이 아니라 회상을 통해 첫 등장하게 되니까요. 작품이 스티븐의 시점에서 진행되는데, 이 작품에서 두 번째로 중요한 인물인 로즈를 다른 방식으로 시청자들에게 소개한다는 것은 잘못된 일이라고 느꼈어요. 제프와 저는 'Story for Steven'의 개요를 받은 후, 'Lion 3'가 먼저 나오도록 순서를 바꾸자고 주장했어요. 제가 이 작품에서 목소리를 내야 했던 유일한 순간이었고, 곧 받아들여졌죠.

레베카 'Lion 3'를 먼저 만들자는 주장은 설득력이 있었어요. 하지만 개요가 확정되지 않은 상태여서 일정이 아슬아슬해졌어요. 에피소드의 많은 것이 바뀌었죠. 특히 엔딩은 원래 로즈가 스티븐에게 이야기하고 있는 모습을 그렉이 찍은 화면이었는데, 로즈가 그렉을 찍은 화면으로 바뀌었죠. 그렉을 너무 사랑하니까요. 근사한 아이디어였어요. 단순하면서도 작품의 주제를 보

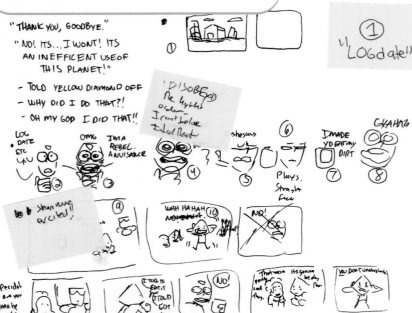

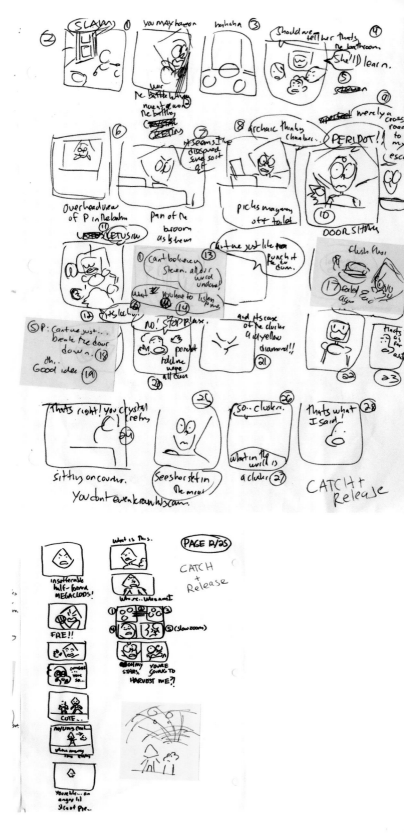

ACT 1

- Peridot is excited.
- Her and garnet are close– how did they get + here.

- PERIDOT doesnt want recorder anymore.

Life is experiences.
Sometimes sad, sometimes happy.
But we're living it together.
Sometimes there's no right or wrong, there's just.. being.

LOG DATE

ACT 2.

- First run in V with Garnet.~ HATE She doesn't like here her here~ she's always fused.

- Second run in. doesnt understand Garnet. CONFUSION

SHARING EXPERIENCES + EMOTIONAC OPENESS

END.

- STEUEN GIVES RECORDER BACK.

ACT 3

- Third run in ~ Sees opal. Garnet explains~ sharing the experience.

- "They're both so they want to share. lessen the load, or make things brighter.

- You want understand.. you cant fuse. → I can!! They try to fuse.

- GARNET is kind with Peridot. "Sharing Experiences, Huh." sort of deal.

- "Do you.. want to make a recording with me.

G: U SHOULD SHARE

G4) TRY to FUSE: FAIL

G:B) P: SHARE ANOTHER WAY.

120

옆 스토리보드 준비 단계에서 로렌 주크가 한 메모들.
오른쪽 러프 스토리보드 제작을 위해 라마르 에이브럼스가 그린 섬네일 스케치들.
아래 조 존스턴이 'Jail Break'(시즌 1-52화) 에피소드에서 자신의 스토리보드를 준비하며 그린 루비와 사파이어의 그림.

PAN UP. GARNETS SHADOW COMES OVER STEVEN

G: MMM

G: BOOP!

S: IS IT MORNING ALREADY?

G: IT'S MIDNIGHT!

G: HAPPY BIRTHDAY STEVEN!!

S: OH, MAN!

S: ARE YOU FINALLY GONNA TELL ME THAT YOU'RE A FUSION OF THE GEMS RUBY & SAPPHIRE?

G: YOU ALREADY KNOW THAT STEVEN

S: SIGH IT'S TRUE

BUUT YOU DON'T KNOW HOW RUBY AND SAPPHIRE FIRST MET

섬네일 스토리보드

섬네일 스토리보드는 한 에피소드를 처음으로 완전히 시각화한 형태다. 스토리보드 아티스트들은 이 섬네일 스토리보드를 발표하여 크루들의 피드백을 받는다. 아래 라마르 에이브럼스가 그린 'Monster Buddies'(시즌 1-23화)의 일부분.

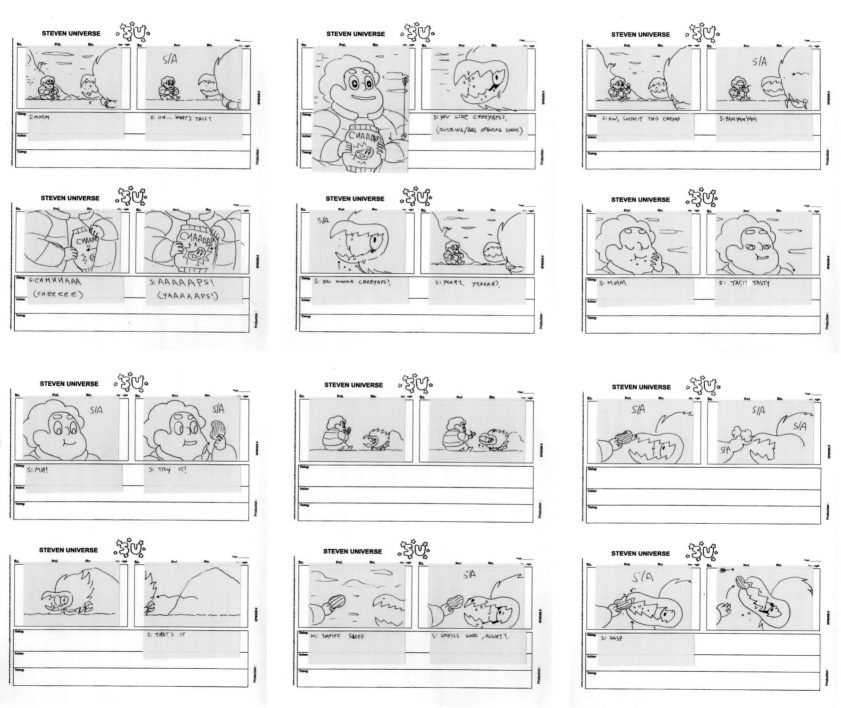

이언 존스 쿼티가 그린 'Cheeseburger Backpack'(시즌 1-3화)의 초기 섬네일 스토리보드, 우체부 제이미가 처음 등장하는 에피소드다.

여주는 장면이었죠. 로즈는 인간과 인간의 삶에 매료되어 그렉과 사랑에 빠진 거예요. 훨씬 더 강렬해졌죠.

맷 저도 캣처럼 행동합니다. 이 작품에 대한 레베카의 비전을 신뢰하고 있기 때문에 그가 이끄는 방향을 따르려 하죠. 제 의견을 주장하기보다는 방향에 맞추고요. 'Gem Drill'(시즌 3-2화)의 경우 제가 처음 내놓은 버전에는 액션이 더 많았어요. 그런데 레베카가 더 지적인 이야기를 원해서 수정했죠. 'Message Received'(시즌 2-25화)도 마찬가지였어요. 제가 쓴 개요에서는 다이아몬드 통신기를 가지고 도망치는 페리닷을 젬들이 요란하게 추격했어요. 저는 그 장면이 자랑스러웠어요. 머릿속에 또렷하게 그려졌죠. 하지만 스토리보드는 다르게 나왔고, 전체적인 맥락에서 필요한 요소는 다 있었기 때문에 제 버전을 포기했어요. 스토리가 이미 명확한데 스토리보드 아티스트들이 굳이 10여 장의 새로운 드로잉을 그려야 할 이유는 없으니까요. 작품의 비밀을 지켜야 할 때는 저도 단호합니다. 앞으로 있을 일에 대한 힌트나 언급이 일찍 들어갔다고 느껴지면 난리를 쳤죠. 예를 들어 원래 젬들이 달 기지를 첫 방문했을 때 보는 다이아몬드들의 초상화는 더 상세했어요. 하지만 저를 비롯한 몇몇 사람이 반대했죠.

캣 제가 무슨 일이 있어도 지키려고 하는 두 가지 원칙이 있어요. 첫째, 가넷은 절대 질문을 하지 않는다. 둘째, 우리는 스티븐이 보고 듣는 것만 보고 들을 수 있다. 누군가가 이 원칙을 어기려고 하면 열띤 논의가 벌어지죠. 우리는 에피소드를 쓰고자 하는 방식이 각기 달라요. 하지만 〈스티븐 유니버스〉의 매력은 스스로 정한 규칙을 지키는 점에 있다고 생각해요. 규칙은 자유를 제한함으로써 평소와는 다른 창의적인 방식을 찾아내도록 만들죠. 내가 원하는 결과를 얻지 못해도 노력하면 더 좋은 방법을 찾을 수 있어요.

팀원들에게 피드백을 들은 후 스토리보드 아티스트들은 문제점을 수정하고 보충한 새로운 스토리보드를 그린다. 그리고 섬네일 스토리보드의 드로잉을 일반 크기로 그리는데, 소프트웨어를 사용하여 모니터/태블릿 위에 스타일러스 펜으로 종이 위에 그리듯 그린다. 수정된 섬네일 스토리보드는 한 번 더 팀원들에게 공개하여 다시 다듬는다. 스토리보드가 확정되면, 마침내 캐릭터들이 각자 성격에 맞게 교류하는 자연스러운 스토리가 완성된다. 그런데 서로 다른 아티스트들이 어떻게 레베카의 개인적인 경험에 기초한 주제들을 가지고 함께 작업하는 걸까?

맷 모두의 경험은 보편적이고, 그 강도만 조금 다릅니다. 이를테면 어딘가에 적응하기 힘든 기분 같은 거요. 저도 느껴본 적 있습니다. 하지만 그 느낌은 다른 사람들이 경험한 것과 다르죠.

레베카 긍정적으로 보면 모두가 특별한 거라고 말할 수도 있겠지.(웃음)

맷 누군가가 개인적인 경험을 작품에 끌어들일 때는 그런 식으로 대처하면 됩니다. 언제나 공감대를 찾아낼 수 있습니다. 반드시 "저것과 관련된 내 경험을 넣어야지"라고 생각할 필요는 없습니다. 그보다는 "저거 어떤 느낌인지 알아"에 가깝죠. 그리고 경험들을 줄여서 감정만 남깁니다. "이건 스티븐이 스스로의 부족함을 느끼는 이야기야." 이런 식으로요. 그러면 모든 사람이 이해할 수 있는 이야기가 되죠. 그게 우리 작품의 힘입니다. 복잡한 주제와 많은 소재들이 판타지 세계와 캐릭터들의 필터로 걸러지면 누구나 공감할 수 있는 보편적인 메시지가 되죠.

주제와 캐릭터의 발전

〈스티븐 유니버스〉의 플롯이 어디로 흘러가든, 기본적

'The Answer'(시즌 2-22화)에서 루비와 사파이어가 만나는 시퀀스를 그린 이언 존스 퀴티의 섬네일 콘셉트 드로잉.

인 주제는 변함없이 사랑과 가족이다. 레베카와 크루들은 각 에피소드를 만드는 데 많은 개인적·감정적 에너지를 쏟아붓는다. 따라서 시즌이 진행되면서 발전한 중심 주제는 개인으로서, 그리고 아티스트로서 크루들의 발전이 반영되어 있다고 할 수 있다.

레베카 자연스럽게 그렇게 됐어요. 스티븐에 관한 이야기였으니 가족이 가장 큰 주제일 수밖에 없었죠. 제가 사랑하는 이언과 함께 만드니 사랑도 중요한 주제였고요. 그런 것들이 저를 지탱했죠. 처음 프로그램이 시작될 때 저를 움직인 동기는 '훌륭한 롤모델이 될 거야, 스티븐이 내가 해내는 걸 보고 멋지다고 생각하도록!'(웃음)이었어요. 그런데 일을 하면 힘드니까 그게 무너져요. 캐릭터들도 무너지고요. 그때 스티븐이 그들을 지켜줘요. 스튜디오 안의 우리에게도 스티븐이 있고요.

시리즈의 주제를 가장 잘 드러내는 소재는, 둘 이상의 젬이 합쳐져 각자 정체성을 잃지 않으면서도 하나의 신체와 의식을 공유하는 존재가 되는 퓨전이다. 이것은 풍부한 은유를 지닌 SF적 요소다. 홈월드 젬의 사회에서는 같은 종류의 젬들 사이에서만 퓨전이 허용된다. 다섯 명의 루비가 퓨전해서 몇 배의 힘을 지닌 메가 루비가 되어 경호 임무를 수행하고, 임무가 끝나면 퓨전이 풀린다. 다른 용도의 퓨전은 배척당하고 범죄로 간주된다. 하지만 지구에 남은 크리스탈 젬들은 홈월드의 억압적이고 보수적인 관점을 버렸다.
가넷이 퓨전이라는 사실은 시리즈가 한참 진행된 후에야 밝혀진다. 'The Answer'(시즌 2-22화)에서 가넷은 스티븐에게 퓨전으로 자신이 탄생한 이야기를 들려준다. 5750년 전 지구에 온 희귀 젬인 사파이어를 경호하던 루비는 크리스탈 젬의 공격에서 사파이어를 지키기 위해 뛰어들었다가 의도치 않게 그와 퓨전이 된다. 그리고 주변 사람들(그를 공격한 로즈 퀴츠와 펄까지)이 경악하는 가운데 퓨전이 다시 풀린다. 블루 다이아몬드

가 이들을 부수겠다고 위협하자 루비와 사파이어는 지구로 도망치고, 그곳에서 그들은 미래가 불확실해도 서로에 대한 감정이 계속 살아가야 할 강력한 이유임을 깨닫게 된다. 그들은 함께 'Something Entirely New'라는 노래를 부르고 한 번 더 퓨전하여 가넷이 된다.

우리는 어디로 갔을까?
우리가 무슨 짓을 한 거지?
우리는 완전히 새로운
뭔가를 만들었던 것 같아
그건 나도 아니고
그렇다고 너도 아냐
그건 완전히 새로운
누군가였던 것 같아

"질문은 그만. 더는 의문을 갖지 마. 네가 이미 그 해답이니까." 다시 만난 로즈 퀴츠는 그들의 사랑을 격려해주며 이렇게 말한다.

레베카 가넷은 이언과 저를 닮았어요. 우리는 이 작품을 만들면서 떨어진 적이 없거든요. 하루 종일 함께 일을 하다가 퇴근해도 밤새 함께 있어요. 한집에 사니까요. 힘들면서도 동시에 보람이 있었죠. 그 경험이 가넷을 처음 만들 때 영감을 줬어요. 가넷이 말하는 끊임없는 소통과 솔직함, 감정과 이성 사이의 균형은 바로 우리에게 필요한 자질이에요. 우리가 이 작품을 만들면서 관계를 계속 유지할 수 있는 방법은 그것뿐이었죠. 많은 걸 배웠어요.

이언 재미있죠. 루비와 사파이어의 이야기는 서로 사랑하면서 어쩔 수 없이 함께 일해야 하고(웃음) 절대 떨어지지 못하는 두 사람의 이야기거든요.

레베카 그리고 여러 사람들과 함께 힘든 시간을 보내고

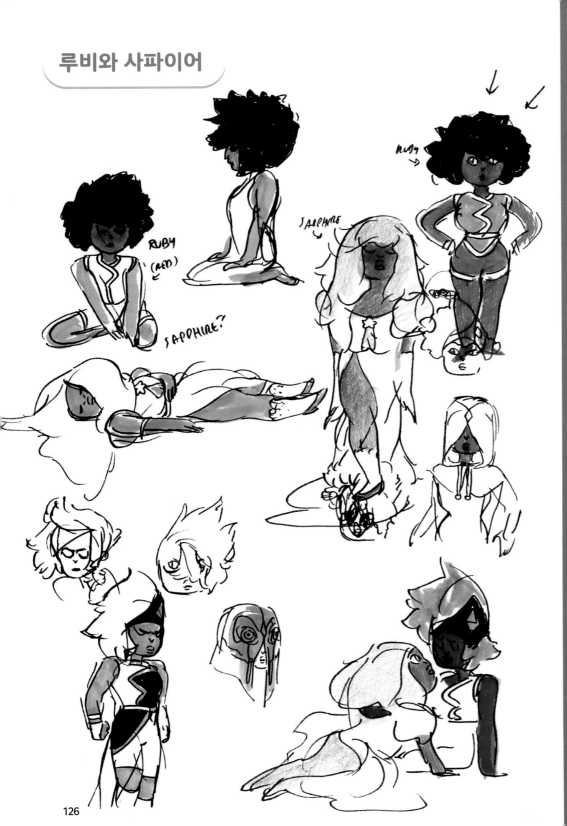

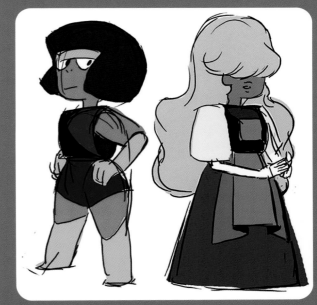

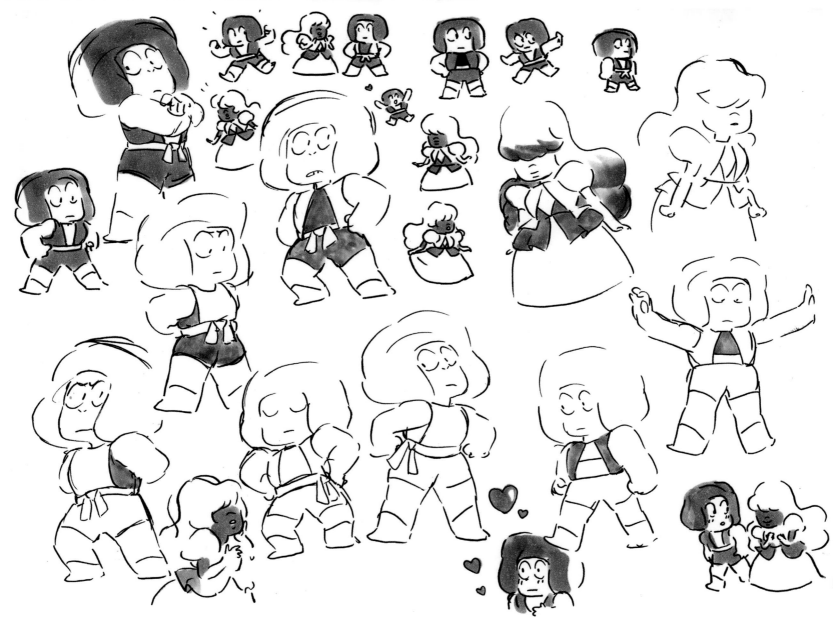

레베카가 개발 단계에서 그린 드로잉.
옆 스토리보드 아티스트들이 루비와 사파이어가 처음 등장하는 에피소드를 그릴 때 참고했던 스케치들.

레베카 저는 만화에서 '천생연분'인 두 캐릭터를 똑같이 그리는 게 웃기다고 생각해요. 같은 종의 동물인데 하나는 '정상적'이고 다른 하나는 리본과 속눈썹이 달려 있죠! 그 둘이 한 쌍이 되어야 한다는 걸 누구나 알 수 있게요! 저는 그와 반대면서도 한눈에 알아볼 수 있는 커플을 만들고 싶었어요. 함께 있는 모습만 봐도 완벽한 한 쌍이라는 걸 알 수 있게요. 루비와 사파이어의 관계를 납득할 수 있는 건 지난 52편의 에피소드 동안 가넷의 형태로 그들을 봐왔기 때문이죠.

있고요.

이언 맞아요.

스티븐 초기에는 루비와 사파이어가 로즈의 죽음으로 인한 트라우마 때문에 항상 퓨전되어 있는 거라는 설정이 있었어요. 하지만 더 현실적이고 공감 가는 방향으로 바꿨죠. 둘은 그냥 함께 있고 싶었던 거예요.

레베카 맞아요, 그쪽이 현실적이죠.

퓨전을 관계의 은유로 사용하는 〈스티븐 유니버스〉는 큰 힘을 얻을 수 있는 긍정적인 관계를 보여주지만, 상처를 주고, 판단력을 흐리게 하며, 누군가를 원치 않는 모습으로 바꿔놓는 부정적인 관계도 제시한다.

레베카 퓨전은 온갖 관계를 다 상징할 수 있어요. 가넷이 연인 관계라면 스모키 쿼츠는 남매 관계, 맬러카이트는 유해한 관계죠. 관계를 통해 캐릭터를 만들 수 있다는 게 재밌어요. 아이들에게 긍정적인 관계의 강력하고 동적인 힘을 보여줄 수 있다는 것도 신나고요. 관계뿐 아니라 다채로운 SF적 표현을 통해 LGBTQIA+를 포함하는 다양한 정체성과 체형, 피부색을 보여주고 있죠.

캣 그런 시도가 자연스럽게 이루어지는 게 마음에 들어요. 종종 일반적이지 않은 옷차림이나 행동을 통해 캐릭터의 성격을 묘사하기도 하죠. 동료들이 그런 시도를 응원해줘서 고마워요.

라마르 스티븐이 모든 것을 보이는 대로 받아들이는 게 좋아요. 새로운 인물을 만나면 그 사람이 젬이든 퓨전이든 그냥 받아들이죠. 숨겨진 의미를 찾거나 보이지 않는 부분이 있을 거라고 의심하지 않는 게 정말 좋아요. 저는 캐릭터들이 주변을 있는 그대로 받아들이는

것이 중요하다고 생각합니다.

맷 제 생각에 우리 작품은 젠더의 탐구 측면에서 야심 차요. 바람직한 세계의 모습을 보여주죠. 편견을 지닌 캐릭터들도 있지만 스티븐은 신경 쓰지 않고, 다른 사람들도 신경 쓰지 않도록 도와줍니다. 저는 이런 문제들을 다루는 것이 중요하다고 생각하지만, 때로는 우리가 그냥 멋진 일과 근사한 모험을 하는 다양한 캐릭터들을 보여준다는 게 좋습니다. 누구도 무시하지 않고, 개인의 수많은 존재 방식을 이상하지 않은 것으로 묘사하죠.

로렌 젬이 퓨전하면 자신을 잃지 않으면서도 또 다른 존재가 됩니다. 젠더의 표현이나 정체성과 관련하여 논의할 때 퓨전은, 어떤 사람들에겐(물론 전부는 아니지만) 자신의 젠더를 찾고 받아들이는 일이 하나의 경험이자 여정이라는 걸 상징해요. 적어도 제겐 그래요. 개인적으로는 "퀴어로서 내 경험에 기초한 캐릭터를 쓰고 있어"라고 생각하지 않아도 돼서 기뻐요.(웃음) 그건 정말 힘들 거예요! 전 그냥 제 관점에서 쓰는 거고, 우연히 퀴어일 뿐이에요. 그런 점이 작품을 자연스럽게 만든다고 생각해요. 사람들이 존재를 알 수 있도록 뭔가를 정의하는 것도 중요하지만 자연스럽게 보여주는 것, 그래서 '퀴어 미디어'라는 상자 안에 갇혀 있지 않게 하는 것도 중요하죠.

퓨전은 다른 것도 의미한다. 가넷은 두 젬의 사랑을 기초로 퓨전되었지만, 그를 비롯한 다른 크리스탈 젬들도 더 큰 힘이 필요하면 여러 조합으로 퓨전한다. 거대한 쿼츠 병사인 재스퍼는 크리스탈 젬들이 너무 약해서 자신과 싸우려면 퓨전을 해야만 한다고 비웃는다. 그러나 재스퍼 자신도 'Jail Break'(시즌 1-52화)에서 싸움에 지자 라피스 라즐리와 억지로 퓨전하여 맬러카이트가 되는데, 라피스는 자신의 모든 에너지를 사용하여 이 불쾌한 퓨전 젬을 바다 밑에 가둬버린다.

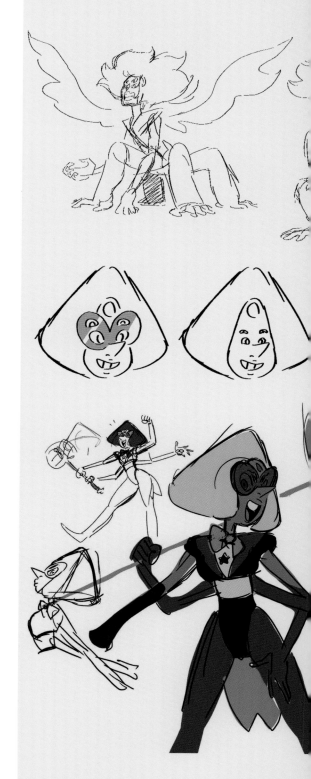

레베카와 조 존스턴이 그린 콘셉트 드로잉들. 재스퍼와 라피스 라즐리의 퓨전인 맬러카이트(맨 위), 가넷과 펄의 퓨전인 사르도닉스(왼쪽), 가넷, 에머시스트, 펄의 퓨전인 알렉산드라이트(위).

'Earthlings'(시즌 3-23화)에서도 재스퍼는 스티븐과 에머시스트가 퓨전된 스모키 쿼츠를 상대하기 위해 젬 괴물과 퓨전한다. 그러나 이기는 대신 괴물과 닿았던 몸이 변질되기 시작한다. 가장 인상적인 퓨전은 전쟁터 밖에서 일어난다. 'Alone Together'(시즌 1-37화)에서 스티븐은 인간 친구인 코니와 해변에서 춤을 추다가 우연히 퓨전되어 스티보니로 변해 크리스탈 젬들을 놀라게 만든다.

레베카 'Alone Together'에서 제 목표는 합의의 중요성이었어요. 파트너를 존중하고 존중받는 것이 얼마나 멋진 일인지, 그리고 어떻게 하면 새로운 시도를 하면서도 서로 편안할 수 있는지 재미있는 은유로 보여주고 싶었죠. 그래서 케빈을 부정적인 요소로 넣었어요. 케빈은 스티보니에게 지나치게 가까이 접근하고, 스티보니의 말에는 귀를 기울이지 않아서 그를 불편하게 만들죠. 저는 시청자들이 스티보니의 입장이 되어 그게 얼마나 끔찍한지를 깨달았으면 했어요. 케빈처럼 하면 안 된다! 스티보니처럼 해야 한다! 자신을 존중하고 서로를 존중해야 한다는 메시지였죠.

프로그램 초반의 'Giant Woman'(시즌 1-12화) 에피소드에서 젬들은 스티븐도 언젠가 퓨전할 거라고 생각했지만, 인간과 퓨전하리라고 생각해본 적은 없었다. "젬이 인간과 퓨전을 한다는 건…… 불가능해! 아니, 최소한 부적절한 일이지." 펄은 이렇게 말하면서 인간과 젬의 관계에 대한 자신의 편견을 드러낸다. 하지만 가넷은 격려를 아끼지 않으며 스티보니에게 설명한다. "너는 두 사람도 아니고 한 사람도 아냐. 너는 경험이야. 좋은 경험이 되도록 하렴. 이제 가서 즐겨!" 키가 크고 자신감 넘치는 청소년의 모습을 한 스티보니는 십 대 소년소녀들의 주목을 한몸에 받는다. 스티븐과 코니의 퓨전은 우정과 함께 서로를 좋아하고 있을 가능성도 보여주지만 제작팀은 그들의 관계를 계속 '순수'한 것으로 남겨두기로 했다. 스토리 회의에서 종종

나오는 '어린아이들의 순수한 사랑'이라는 문구는 레베카와 이언이 브루클린에서 살 때 좋아했던 애니메이션 〈미래 소년 코난〉의 11살짜리 주인공 코난과 라나에게서 영감을 얻었다. 이 작품에서 코난과 라나의 사랑은 낭만적인 관계로 발전하지만 끝까지 '순수함'을 잃지 않는다.

이언 스티븐과 코니는 어른들과는 다른 순수한 방식으로 서로를 사랑하죠.

레베카 무엇이든 이겨낼 수 있는 영원한 사랑이에요.

캐릭터들은 발전하고, 관계도 변한다. 새로운 것들을 알아갈수록 스티븐의 세계는 진화하고, 스티븐이 고수하고 있던 단순한 이상들도 도전을 받는다.

제프 작품 초반 스티븐은 크리스탈 젬에 대해 아는 것이 없어요. 그냥 완벽한 능력을 지닌 수호자들로서 그들을 존경하죠. 작품이 진행될수록 스티븐은 가넷과 에머시스트, 펄의 완벽해 보이는 외면 뒤에 큰 약점이 있음을 알게 됩니다. 그들 사이의 역학 관계가 변하면서 스티븐이 품은 존경심도 복잡해지죠. 크리스탈 젬들을 완벽한 존재로서 존경하기보다는 그들의 약점 또한 이해하게 됩니다. 그들과 자신의 약점을 받아들이면서 스티븐은 더 강한 영웅으로 성장하기 시작하죠.

맷 스티븐의 낙관주의를 시험하는 것이 작품 후반부입니다. 세계는 복잡하죠. 하지만 복잡한 게 나쁜 건 아닙니다. 그저 처리해야 하는 정보가 많을 뿐이죠. 무엇에 초점을 맞추고 무엇을 위해 싸울지는 자신에게 달려 있습니다. 스티븐이 알게 된 복잡한 세계 속에서 무엇을 택하느냐가 이 작품이 궁극적으로 대답해야 할 부분이 될 겁니다.

라마르 아이들이 클수록 불행하거나 괴로워해야 한다

레이븐 몰리시 그림.

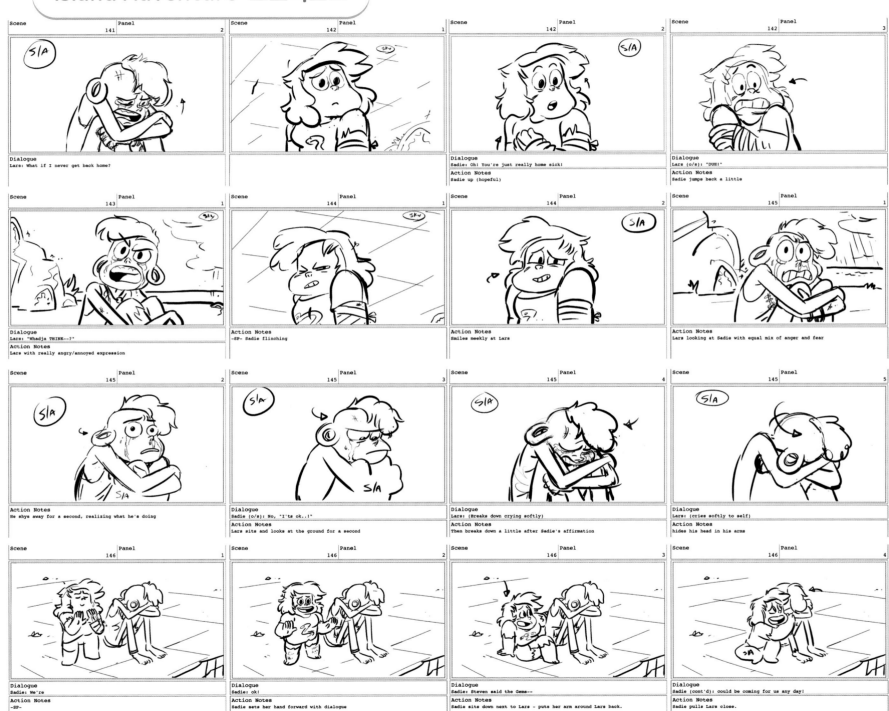

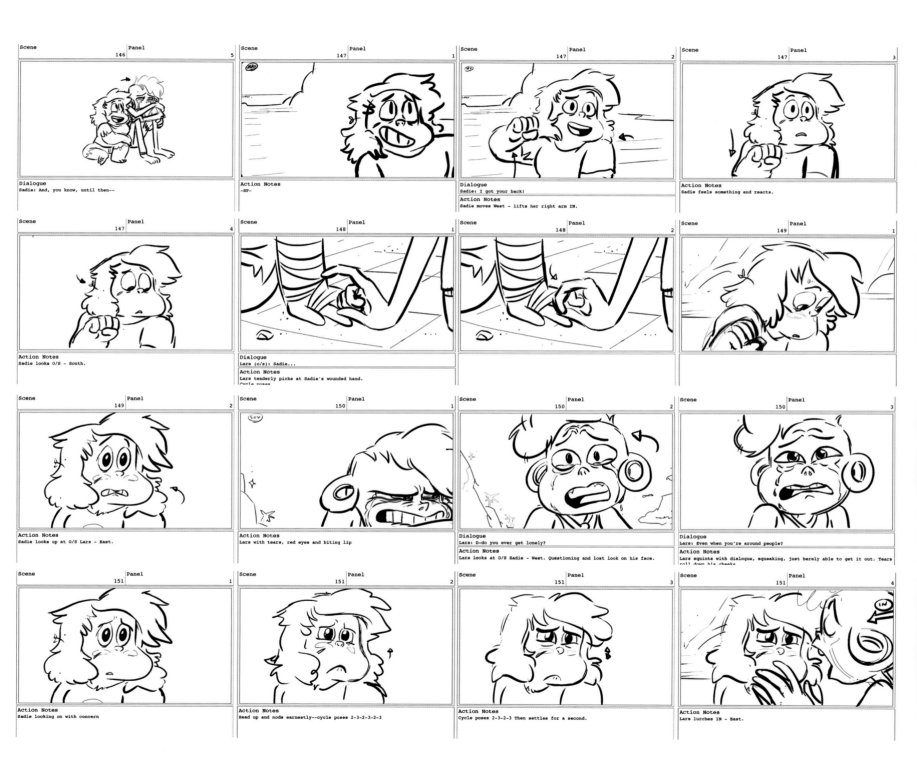

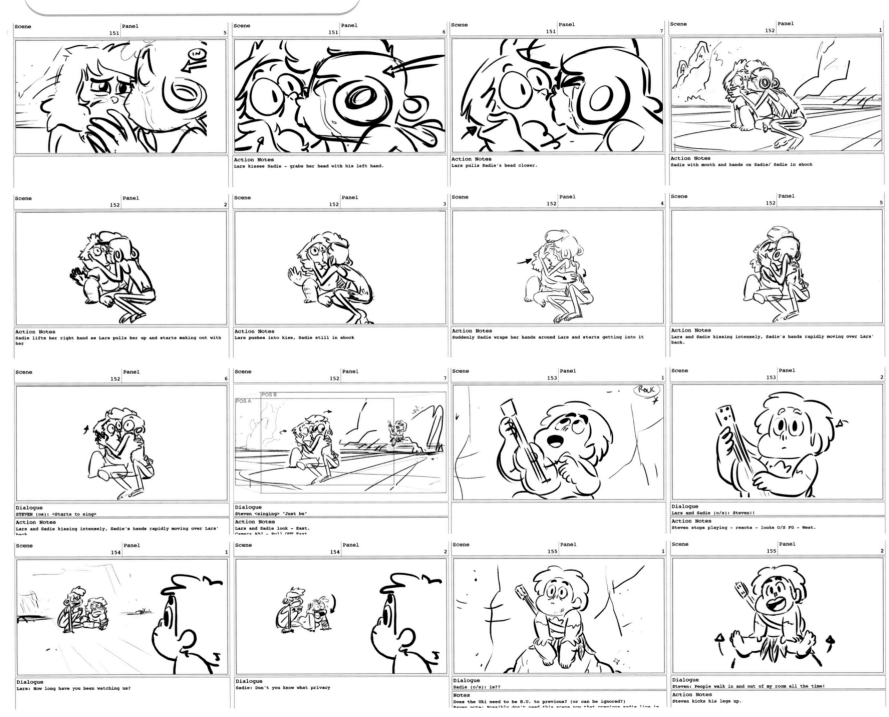

라마르 에이브럼스의
스케치북 속 그림들.

133

는 생각이 있는 것 같은데요. 경험은 아이를 더 명확한 세계관을 가진 어른으로 성장시킵니다. 스티븐은 자신에게 편한 방식으로 세상에 대처합니다. 새로운 정보에 적응할 수 있는 한 스티븐은 괜찮을 겁니다.

벤 라마르는 삶을 긍정적으로 바라보는 사람이죠.

앰버 스티븐의 놀라운 점은 삶을 다시 긍정적으로 돌려놓는다는 겁니다. 자신과 젬에게 힘든 상황이 닥치면 그에 따라 반응하고, 겁을 먹고, 화를 내고, 상처를 받죠. 하지만 모든 게 끝난 후에는 나쁜 일을 겪은 뒤에도 삶은 계속된다는 사실을 이해하고 다른 사람들에게 전할 수 있죠.

사실 스티븐은 언제나 결핍을 받아들이며 살았다. 스티븐은 어머니인 로즈 쿼츠를 한 번도 만난 적이 없다. 로즈가 스티븐을 낳기 위해 물리적인 형태를 포기했기 때문이다. 그러나 스티븐과 시청자들이 로즈를 조금씩 알아갈수록 그의 캐릭터도 점점 발전한다. 처음 로즈는 모든 생명체에 대한 공감과 연민으로 가득한, 사랑하고 지켜주는 존재, 상처의 치유자, 정의로운 전사, 미덕의 여신 등 이상화된 어머니의 모습이다. 'Lion 3: Straight to Video'(시즌 1-35화)에는 로즈가 미래의 아들을 위해 녹화해둔 낡은 비디오테이프를 통해 처음으로 스티븐이 어머니를 만나는 감동적인 장면이 등장한다.

정말 놀랍지 않니, 스티븐? 이 세상은 수많은 가능성으로 가득해. 모든 생명은 각자 다른 경험을 하지. 그들이 보는 것, 그들이 듣는 것. 그들의 삶은 복잡하고, 동시에 단순해! 너도 빨리 그들과 함께했으면 좋겠다. 스티븐, 우리 둘은 공존할 수 없어. 내가 너의 반쪽이 될 거야. 부디 알아주렴. 네가 네 자신을 사랑하는 모든 순간마다 나도 너를 사랑하고, 너로서 살아가는 것을 사랑하고 있는 거야. 왜냐하면 너

는 아주 특별한 존재가 될 테니까. 너는 인간이 되는 거야.

로즈의 부재는 솟아나는 불안과 그리움, 그리고 크리스탈 젬들의 마음속에 숨겨져 있는 원망의 원인이기도 하다.

맷 제게는 두 명의 로즈가 있습니다. 첫 두 시즌 동안 다른 사람들이 묘사하는 완벽한 여신 같은 로즈, 그리고 결점이 있던 실제의 로즈죠. 저는 회상 속 로즈의 장난기 넘치는 모습이 스티븐과 비슷해서 좋습니다. 스티븐은 그렉을 닮은 것 같지만 사실 많은 부분 로즈에게 물려받았죠. 젬들은 그들이 생각하는 것보다 더 인간적이라는 사실을 보여주는 게 가장 중요한데, 그런 점에 있어서 로즈는 훌륭한 소재입니다. 누군가의 이상화된 기억을 만든 후, 그것을 서서히 변화시켜 "이 사람도 항상 완벽하진 않았군" 하고 깨닫게 만드는 것은 중요한 고민거리를 던져주죠. 그런 약점들 때문에 그에 대한 등장인물들과 시청자들의 감정도 변화하는지, 모든 인간이 살면서 보여주는 복잡함과 모순을 받아들이는 법을 배우게 되는지 등등.

로렌 로즈는 복잡한 존재예요. 스티븐이나 다른 젬들이 생각하는 것처럼 완벽하지 않죠. 스티븐에게 중요한 것은 로즈를 길잡이로 삼지 않고 자기 자신을 찾는 법을 배우는 거예요. 작품 내 모든 것이 윤리적인 모호함을 지니고 있거든요. 로즈가 어머니와 관련된 모든 선하고 강한 면들을 압축한 존재면 실제 인간이 지니는 다양한 모습을 지우게 됩니다. 상처를 주거나 갈등을 겪고, 치유될 수 없거나 치유를 원하지 않는 사람들…… 로즈는 그런 사람들에 대해 몰랐을 겁니다. 스티븐은 알게 될지도 모르죠. 로즈는 누군가의 이상적인 모습을 존경할 때 일어나는 일을 보여주는 예입니다.

힐러리 저는 언제나 로즈를 부모의 모습으로 바라봤어

요. 스티븐의 시점에서 작품을 만들기 때문에 초기에는 시청자들도 로즈를 어린아이들이 어른을 보듯 바라보죠. 로즈는 무엇을 어떻게 해야 옳은지 알고 있는, 강한 존재였어요. 하지만 아이들은 성장하죠. 결국엔 (스포일러 경고!) 부모도 평범한 인간이라는 사실을 배우게 됩니다. 로즈가 '스티븐의 엄마'나 '반란군의 지도자'라고 해도 그가 나름대로 힘들었던 개인이라는 사실이 사라지진 않죠. 중요한 건 스티븐과 시청자가 시간과 이해, 공감을 통해 이 사실을 깨닫는 겁니다.

젬들은 지구에서의 삶을 통해 변화를 겪었다. 그들은 수천 년 동안 지구를 지키며 인간들 속에서 살아왔다. 스토리보드 아티스트들과 작가들은 지구가 젬들에게 미친 영향을 상상하기 위해 지구인으로서의 자신들을 떠올린다.

로렌 우리는 모두 지구인이죠(저는 그렇게 생각해요). 그래서 젬들도 지구인스러워진 거예요. 하지만 페리돗은 지금까지 썼던 캐릭터 중 가장 제멋대로예요. 그래서 아이디어를 제게서 얻었죠. 트위터, '쉬핑shipping(허구 속 캐릭터들의 로맨틱한 관계를 상상하는 것)', 텔레비전에 대한 집착, 모든 게 소재죠. 다른 행성에 살다가 우리 세상에 갑자기 던져진 캐릭터를 사실적으로 만들기 위해 제가 현재 좋아하는 것들을 소재로 삼아요. 페리돗을 통해 지나치게 활동적이거나, 뭔가에 집착하거나, 불안해하거나, 사회적 관계에 어려움을 겪거나, 이상한 습관과 생각을 가지고 있어도 솔직하고 마음이 열려 있다면 사랑하고 사랑받을 수 있다는 걸 보여주고 싶었어요. 그게 제가 지구에서 배운 것이죠.

이언 페리돗이 만들어지기 전부터 제가 주장했던 게 있어요. 저는 미디어 속 외계인들이 단조로운 목소리로 "좋아, 이제 내가 너희 지구인들의 역겨운 음식을 먹어보겠다"라는 식으로 말할 때를 좋아하거든요. 진부한 이미지의 외계인을 등장시키고 싶었어요.

레베카 페리돗의 많은 부분은 어렸을 때 유태인이어서 겪었던 경험에서 가져왔어요. 많은 아이들은 아무렇지도 않게 "네가 믿는 건 전부 틀렸어"라고 말했죠. 하지만 그 애들이 다정하지 않았다든가 친구가 될 수 없었던 건 아니에요. 다르게 자라서 다른 것들을 믿었던 것뿐이었죠.

저는 페리돗이 처음엔 크리스탈 젬들이 믿는 모든 것에 반대하는, 주말 만화 속 우스꽝스러운 악당처럼 등장하지만 알아갈수록 여러 가지 면을 보게 된다는 아이디어가 마음에 들었어요. 페리돗은 광적이거나 오만하지 않고 겸손해요. 자신이 옐로우 다이아몬드를 섬기기 위해 존재한다고 믿고 있고, 맡은 일을 잘하고 싶어 하고, 자신이 보기엔 합리적이고 모두에게 유익한 체제를 크리스탈 젬들이 방해하고 있어서 불만을 느끼죠. 하지만 왜 펄과 에머시스트, 가넷이 그 체제에 실망했는지를 깨닫고 그들의 진정성을 존중하면서 다 함께 살 수 있는 세상에 대해 생각하기 시작합니다. 그래서 옐로우 다이아몬드에게 주장하죠. 다른 생명체들과 공존하면서 그들의 다른 관점을 유익하게 이용하는 게 더 낫지 않겠느냐고요. 하지만 한 번도 반대 의견을 듣지 않고 살아온 이를 어떻게 설득하겠어요?

이언 거기서 페리돗의 유명한 대사인 "이 돌덩어리!"가 나오죠. 우리는 누군가의 마음을 움직이는 방법에 대해 이야기했습니다. 예를 들어 칼 세이건은 우주와 존재의 경이로움에 대한 자신의 감정을 긍정적으로 표현했죠. 그는 진화를 영적인 느낌으로 묘사합니다. 잘난 척하는 천재가 "진화는 진짜야, 이 돌덩어리야!"라고 외치는 것과는 다르죠.(웃음) 그 단어는 한동안 저의 캐치프레이즈가 됐습니다.

레베카 맞아요! 이언이 툭하면 그 말을 해서 배꼽이 빠지도록 웃곤 했죠.

로렌 물론 라피스에게도 지구에서의 삶이 영향을 미치

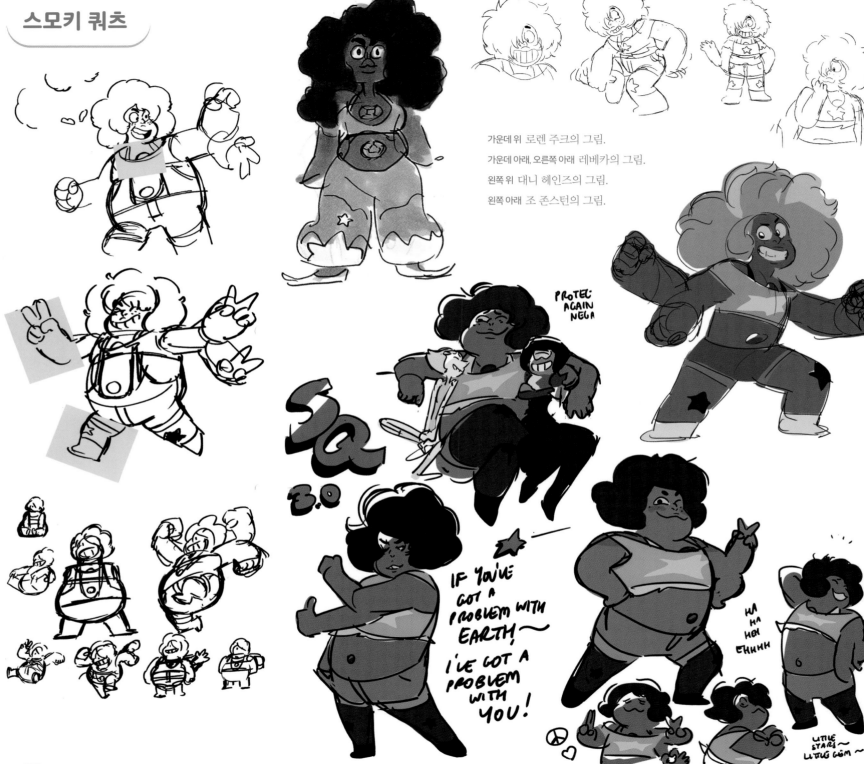

스모키 쿼츠

가운데 위 로렌 주크의 그림.
가운데 아래, 오른쪽 아래 레베카의 그림.
왼쪽 위 대니 헤인즈의 그림.
왼쪽 아래 조 존스턴의 그림.

PROTEC
AGAIN
NEGA

SQ
3.0

IF YOU'VE
GOT A
PROBLEM WITH
EARTH,~
I'VE GOT A
PROBLEM
WITH
YOU!

HA
HA
HA
EHHHH

LITTLE
STARS~
LITTLE GEM~

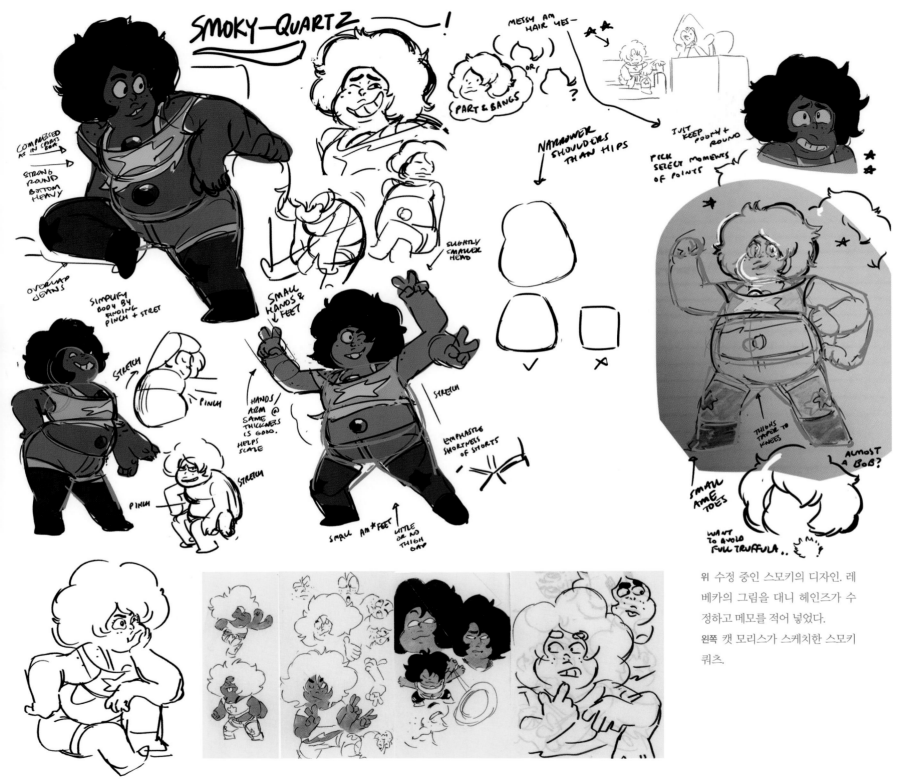

위 수정 중인 스모키의 디자인. 레베카의 그림을 대니 헤인즈가 수정하고 메모를 적어 넣었다.
왼쪽 캣 모리스가 스케치한 스모키 퀴츠.

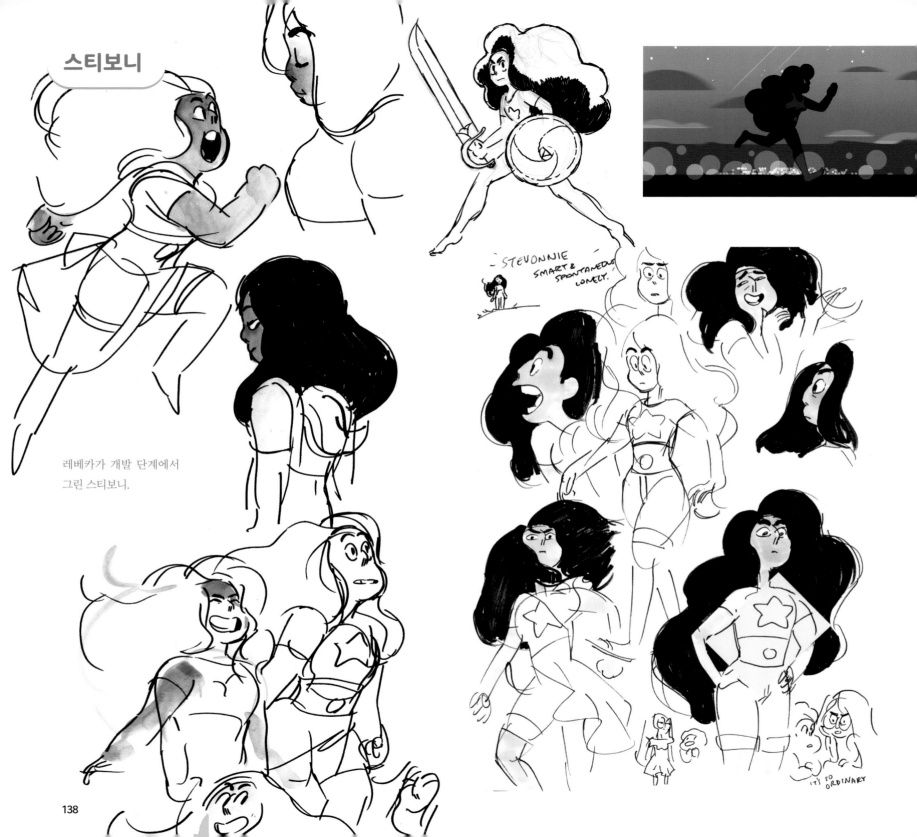

스티보니

레베카가 개발 단계에서
그린 스티보니.

STEVONNIE
SMART &
SPONTANEOUS
LONELY.

IT'S SO
ORDINARY

138

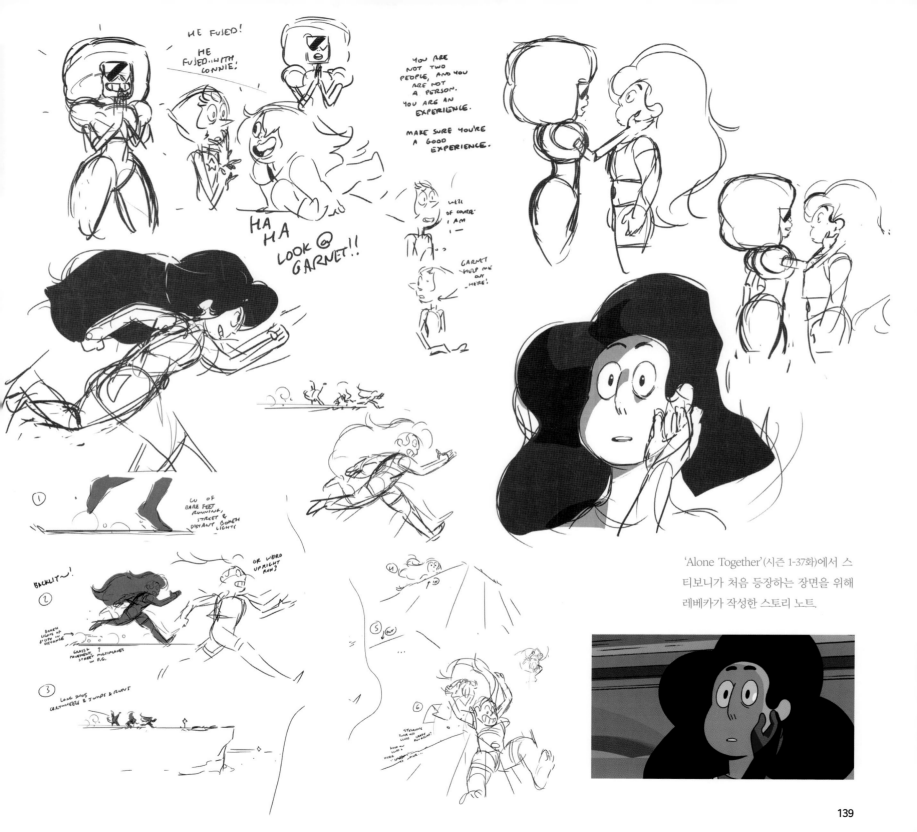

'Alone Together'(시즌 1-37화)에서 스
티보니가 처음 등장하는 장면을 위해
레베카가 작성한 스토리 노트.

139

기 시작했어요. 페리돗과 함께 지내면서 TV를 보거나 예술품을 만드는 지구인의 습관을 익혔지만 자기 주관도 확실해요. 라피스니까요. 페리돗이 외향적이라면 라피스는 내향적이죠. 저는 가만히 앉아 자신에만 집중하고 싶을 때를 떠올리면서 라피스 이야기를 써요. 그래도 괜찮다는 걸 보여주고 싶어요! 페리돗과 라피스는 지구에서의 삶의 두 가지 버전이죠. 저는 라피스, 페리돗, 펄, 가넷, 에머시스트에게서 우리 모습을 봐요. 그래서 캐릭터들이 사실적으로 느껴지는 것 같아요. 아, 하지만 미카엘라 디에츠Michaela Dietz(에머시스트 역의 성우)는 에머시스트 그 자체예요.

맷 펄과 에머시스트는 실제 성우들과 비슷해요. 디디 매그노 홀(펄 역의 성우)과 미카엘라는 자신이 맡은 캐릭터와 꼭 닮았죠. 디디가 흥분한 엄마처럼 말하는 모습을 상상하면 펄의 대사를 떠올릴 수 있어요. 라피스는 언제나 시무룩하고 걱정 많은 십 대의 모습을 최대한 과장해서 상상해요. 하지만 더 현실적인 모습으로 그리죠. 'Same Old World'(시즌 3-3화)에서 라피스는 스티븐이 나쁜 일이 있을 때만 만나게 돼서 슬프다는 대사에 이렇게 대답합니다. "내 삶이 원래 그래." 그 대사가 저는 웃겼어요. 너무 극적이잖아요! 그만 좀 해, 라피스.

로렌 하하! 전 그 대사 좋아해요. 그게 라피스의 재미있는 점이죠. 항상 심각한 모습을 존중해요. 라피스에겐 매일이 월요일이죠.

캣 저는 모든 캐릭터를 저처럼 써요. 대사를 구상할 때는 제가 그 상황에서 어떻게 느끼고 뭐라고 말할지를 상상하죠. 저는 펄처럼 완벽주의자일 수도 있고, 에머시스트처럼 무례할 수도 있고, 가넷처럼 조용하면서 당당할 수도 있어요. 누구도 한 가지 모습만 갖고 있진 않아요! 한계가 있을지도 모르지만 그게 제 방식이에요.

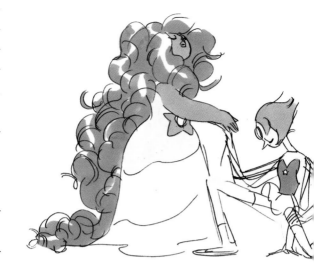

힐러리 캣, 난 당신이 솔직하게 쓰는 게 좋아. 저도 비슷하거든요. 저의 모습에서 영감을 얻죠. 아는 걸 쓰는 거예요. 그래서 제가 가넷의 대사를 쓰는 걸 어려워하나 봐요. 제겐 그런 쿨함이 없거든요. 대사를 쓰고 나면 성우가 말하는 것을 상상하면서 한 번 더 점검해요. 캐릭터와 해당 성우의 목소리는 하나처럼 느껴져서 성우가 말하는 걸 상상하면 그 대사가 괜찮은지 알 수 있죠.

케이티 미트로프(스토리보드 아티스트) 젬들에 관해 쓸 때 캐릭터 유형을 생각해요. 그런 유형을 이해할 사람들의 예상을 벗어나려 노력하죠. 이런 유형에 공감하는 사람이라면 이 캐릭터의 어떤 새로운 면을 보여줬을 때 깜짝 놀랄까?

레베카 재스퍼는 악당이지만 속으로는 자신이 잘못된 건 아닌지 두려워하고 있죠. 그래서 자존심을 위해 다른 젬들을 쓰러뜨리고 우위에 서야 해요. 정체성 문제가 항상 그를 괴롭혀요. 지구에서 만들어진 최고의 쿼츠 전사라는 명성을 지니고 있어서 다른 젬들은 그가 대단하다고 생각하지만 자신은 만족하지 못해요. 항상 뒤처진 느낌이 들고, 앞으로 나아가려는 욕구를 채우려 하죠.

이언 젬들은 엄격한 질서와 위계가 존재하는 사회에 살고 있고, 재스퍼도 거기에 세뇌되었기에 자신의 가치를 그것과 연관시켜 생각하죠. 명예, 싸움, 이름을 날리고 승리하는 일을 너무나 사랑하여 이기기 위해서 금기까지 어기죠. 자기파괴적입니다. 자신의 우월함을 증명하는 것에 비극적으로 집착하는 캐릭터예요.

최종 스토리보드가 확정되면 해당 에피소드를 만들 준비가 끝난다. 이제 성우, 작곡가, 에디터, 사운드 디자이너가 대사, 노래, 신시사이저가 결합된 〈스티븐 유니버스〉의 우주적 사운드스케이프를 만들어야 한다.

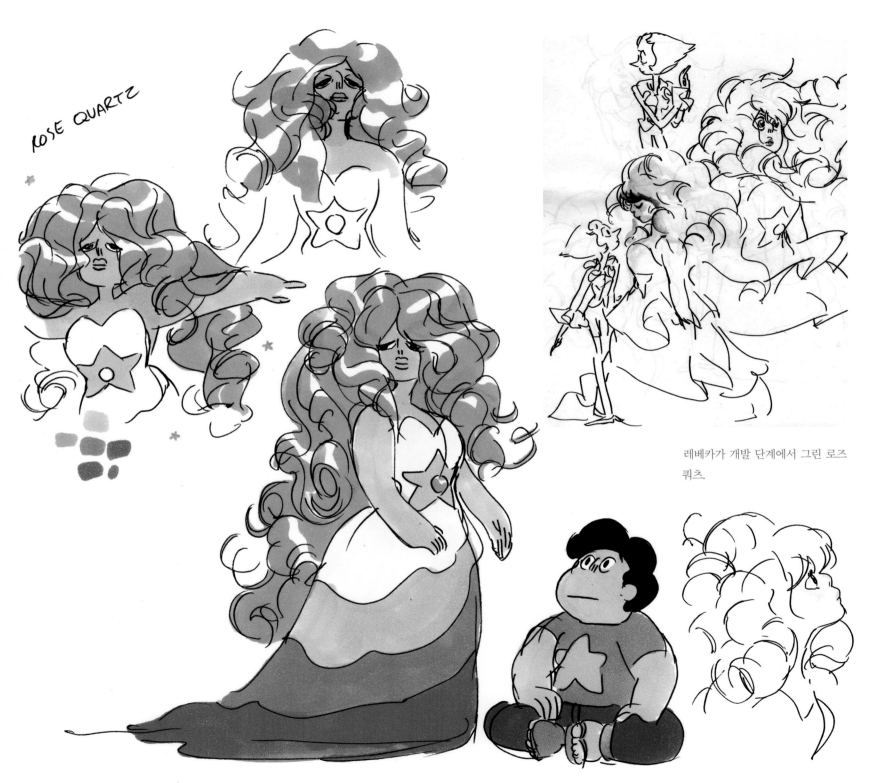

ROSE QUARTZ

레베카가 개발 단계에서 그린 로즈
쿼츠.

141

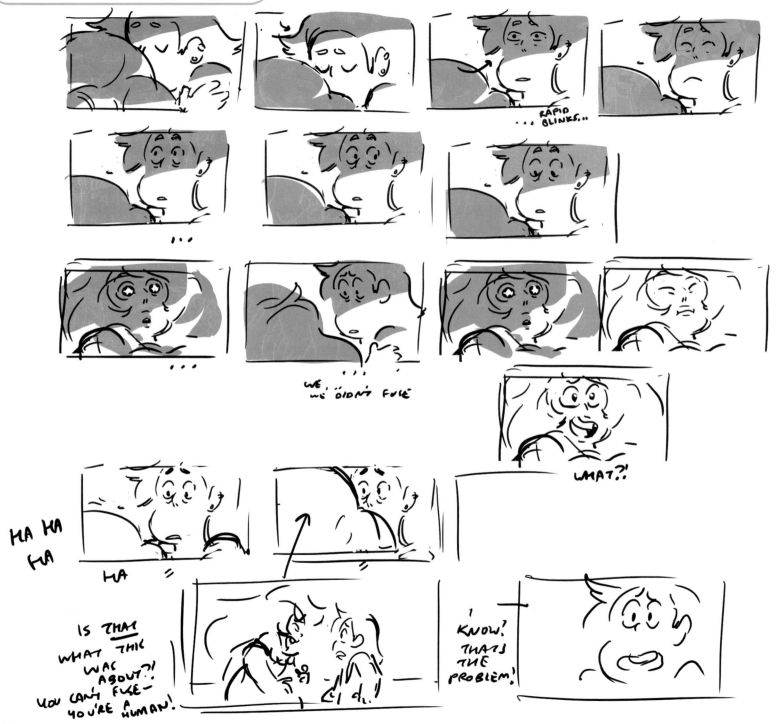

142

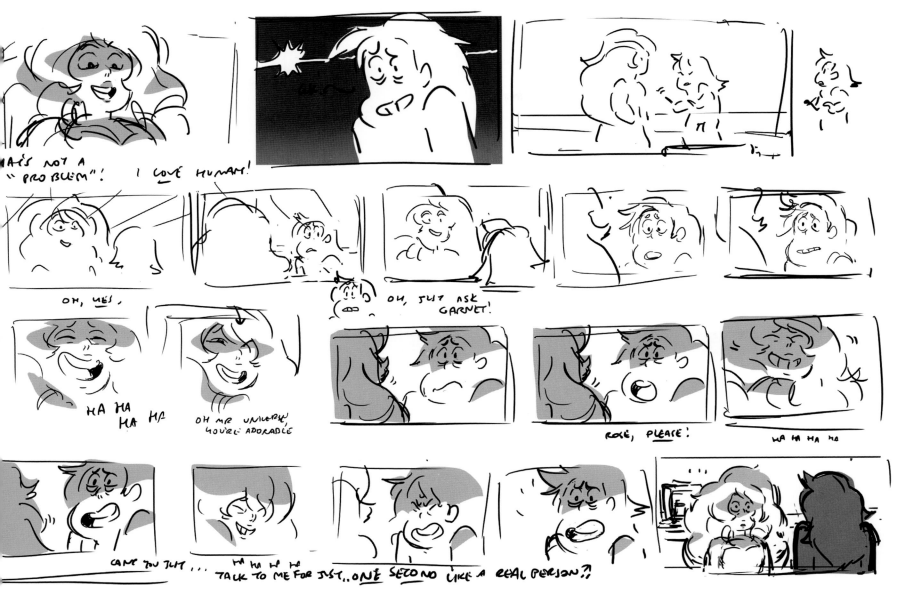

'We Need to Talk'(시즌 2-9화)의 스토리보드는 힐러리 플로리도와 케이티 미트로프가 그렸다. 레베카는 섬네일 스케치에서 로즈와 그렉 사이의 감정적 교류가 드러나도록 팀원들에게 구체적인 방향을 미리 제시해주었다.
오른쪽 케이티 미트로프가 그린 최종 스토리보드의 일부.

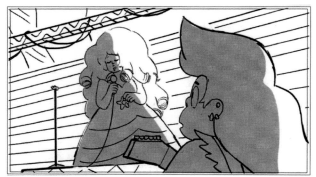

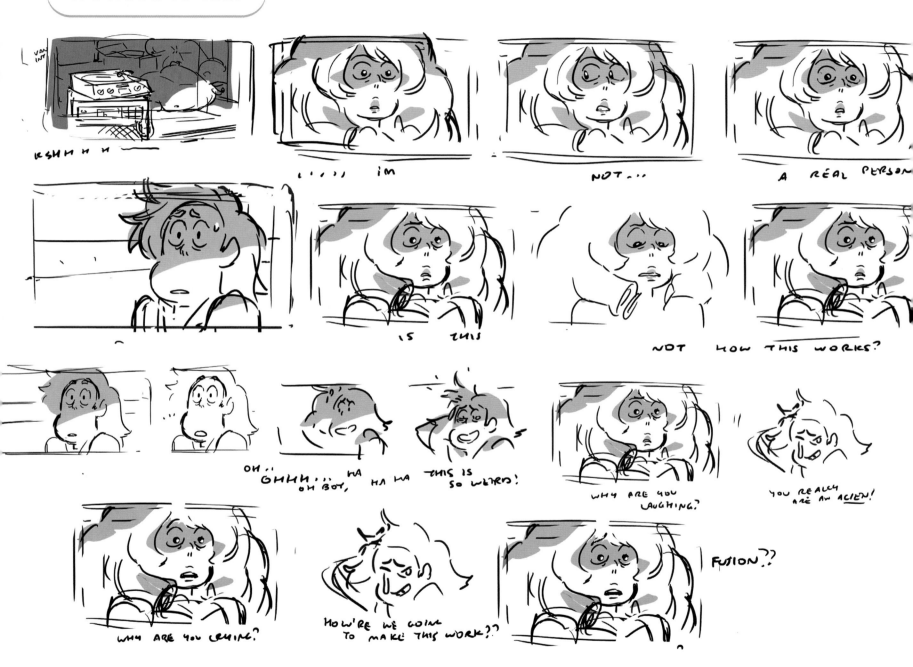

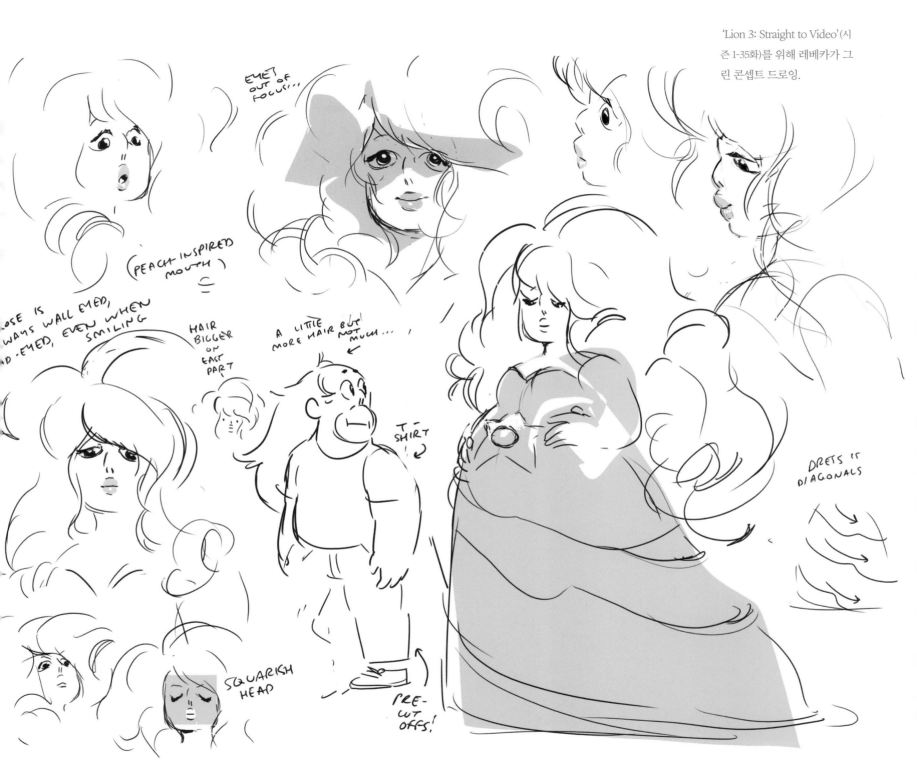

'Lion 3: Straight to Video'(시즌 1-35화)를 위해 레베카가 그린 콘셉트 드로잉.

EYES OUT OF FOCUS...

(PEACH-INSPIRED MOUTH)

...OSE IS ...WAYS WALL EYED, ...D-EYED, EVEN WHEN SMILING

HAIR BIGGER ON EAST PART

A LITTLE MORE HAIR BUT NOT MUCH...

T-SHIRT

DRESS IS DIAGONALS

SQUARISH HEAD

PRE-CUT OFFS!

클러스터

작가 회의에서 논의 끝에 나온 클러스터의
콘셉트는 플롯상의 중요한 전환점이 되었다.
옆 조 존스턴의 그림.
위 제프 리우의 그림.

우스꽝스러운 만화 캐릭터

이언 젬들은 신적 존재인 동시에 익살스럽고 우스꽝스러운 만화 캐릭터로 디자인되었습니다. 젬에서 뭔가를 소환하는 모습은 벅스 버니 같은 캐릭터들이 등 뒤에서 뭐든 꺼내드는 모습을 참고했죠. 젬들이 변신하는 모습은 오래된 만화 속 캐릭터들이 웃음을 주기 위해 몸을 늘리고 줄이거나 변화시키는 모습과 비슷하고요. 고전 만화 캐릭터의 방식을 슈퍼 파워로 바꾸면 어떨까 하고 생각했던 거죠.

젬들처럼 강한 힘을 지닌 캐릭터들은 웃기기가 어렵습니다. 우리 목표는 강력한 영웅인 캐릭터들을 재미있고 특이하게 표현하는 것이었죠.

힐러리 플로리도

이언 존스 쿼티

벤 레빈

콜린 하워드

헬렌 조

| Scene | 106 | Panel | 1 |
| Scene | 106 CONT | Panel | 2 |

B6

B6

1020·002

1020·002

Dialogue
PEARL: Don't ever do that again.

이언 존스 쿼티

| Scene | | Panel | |
| | | 121 CONT | 4 |

1031-056

Action Notes
Steven's shirt rises up revealing his glowing gem
Light shines from Gem
Sparkles appear

Slugging
ADJ: 1.11

제프 리우

Scene		Panel	
		061 CONT	5
Scene		Panel	
		061 CONT	6

1031-056

1031-056

Slugging
0.09

Slugging
1.04

조 존스턴

제프 리우

Scene		Panel	
		027 CONT	2
Scene		Panel	
		027 CONT	3

1031-064

1031-064

Dialog
PEARL: <SNIFF>

Slugging
1.08

Dialog
PEARL: <mumble>

Slugging
1.08

조 존스턴

SIA

레베카 슈거

149

우스꽝스러운 만화 캐릭터

이언 제작 초기부터 '생생한' 캐릭터를 만드는 것을 중시했습니다. 그러기 위해서는 애니메이션의 캐릭터 모델을 융통성 있게 만들어야죠. 스티븐이 신났을 때와 괴로울 때의 얼굴이 똑같아선 안 됩니다. 이런 과장은 이 작품에서 가장 재미있는 부분이죠. 작품이 무미건조하게 보이지 않도록 해주고요. 스티븐과 젬들은 처음부터 웃기는 만화 캐릭터로 디자인됐어요.

스티븐의 기분은 수시로 변하고, 스토리의 목적과 분위기도 스토리보드 아티스트들에 따라 바뀝니다. 몇몇 에피소드만 훑어봐도 레베카의 펄과 라마르의 펄, 조의 펄, 제프의 펄이 모두 다르게 그려졌다는 걸 알 수 있어요. 캐릭터를 융통성 있게 디자인해서 다른 아티스트가 그리더라도 알아볼 수 있죠.

레이븐 몰리시

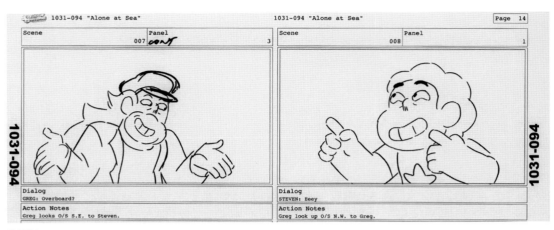

캣 모리스

케이티 미트로프

로렌 주크

Scene	036	Panel	1

Action Notes
-BEAT-

Scene	036	Panel	2

Dialog
GARNET: We look awesome.

로렌 주크

Scene	025	Panel	3

Dialog
SFX: <Noise from Wailing Stone>

Action Notes
BWOOOOOAAAOOOOOO!!!! (noise from waling stone)

Slugging
2.03

라마르 에이브럼스

Scene	046 CONT	Panel	3

Dialogue
STEVEN: Wooo

Scene	046 CONT	Panel	4

Slugging
0.15

레이븐 몰리시

Scene	31	Panel	1

폴 빌레코

Scene	110	Panel	6

Dialog
Sadie: ..am I on yet?

Slugging

Scene	110	Panel	7

Slugging
1.02

레이븐 몰리시

1031-073

1031-073

CONT

Dialogue

폴 빌레코

Steven Universe Storyboard Test

Thank you so much for taking the Steven Universe storyboard test!

This show revolves around Steven--a goofy real kid--in contrast to his teammates/allegorical "older sisters" Garnet Amethyst and Pearl, the magical Crystal Gems. Steven drags the Crystal Gems down to his level--the realness of their relationships to each other each other is what will bridge the comedy and the fantasy in the show. *LIKE 3 ZELDAS AND A MARIO*

I'd like to use magic to represent the adult world just at your fingertips when you're a kid. Magic should feel serious, scary and sublime in this show, like something unattainable/incomprehensible that Steven is seeing just a fraction of. Magic should feel anceint and futuristic at the same time, like it has always existed outside of time! The more intensely fascinating the magic is the funnier Steven's interactions with it/interpretations of it will be! BE CONCEPTUAL!!!

The storyboard portion of this test must demonstrate funny/sweet/subtle/naturalistic interactions between Steven and the Gems, extraordinarily interseting ideas for magical creatures/items and the effects of such, technical storyboarding skills, hilarious jokes, dramatic action--hilarious action and dramatic jokes!!!

Garnet, Amethyst, Pearl and Steven are walking along the beach searching for a magic object. Steven has a shovel to dig with and is super excited even though he doesn't know what they're looking for.
Garnet, Amethyst and Pearl can sense something underground. Steven, eager to help, gets excited and starts to dig into the sand. Suddenly, out of the hole comes a bizarre ancient creature. Garnet, Amethyst and Pearl get ready to fight, but Steven flips out and starts smacking it with the shovel. He defeats it without their help! Garnet steps forward, and rips the monster open. She reaches into it's guts and pulls out the magical object they were originally looking for- the monster's heart! Garnet decides that Steven deserves to have it. But Steven is really grossed out.

Please feel free to change the outline-paragraph, this is a wire frame to build off of! What the creature is and what it does is up to you, please be creative with it!!! Feel free to change what the item is, pick a time of day and have it matter, inject meaning into any details.

THANK YOU SO MUCH AGAIN!!! -REBECCA

(Please complete in about 40 panels or less- ½ as boards, ½ as thumbs)

〈스토리보드 유니버스〉의 스토리보드 아티스트 지원자들은 이런 테스트를 받는다.
위 레베카의 드로잉. **오른쪽** 이언 존스 쿼티의 드로잉.

그리기 게임

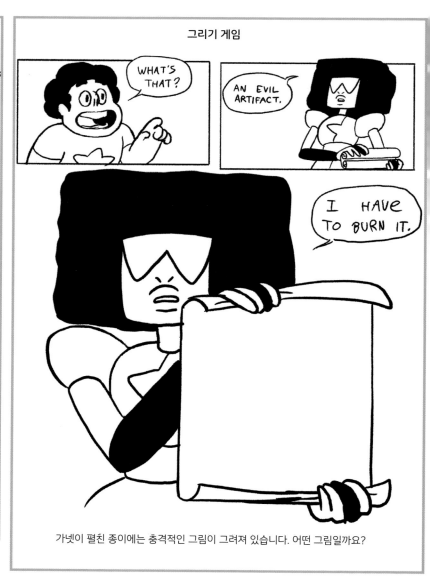

가넷이 펼친 종이에는 충격적인 그림이 그려져 있습니다. 어떤 그림일까요?

보너스 그리기 게임:

가넷, 에머시스트, 펄 중 한 명을 굉장히 인상적인 자세로 그리시오.
그리고 그 자세를 흉내 내는 스티븐을 그리시오.

쓰기 게임:

스티븐이 에머시스트를 웃기기 위해 노래를 부른다.
펄이 그 노래를 이해하지 못하자 에머시스트와 스티븐이 설명해주려 애쓴다.
1번 풍선 안에 스티븐이 부르는 노래 가사를, 2~5번 풍선 안에 위의 내용이 담긴 재미있는 대사를 쓰시오.

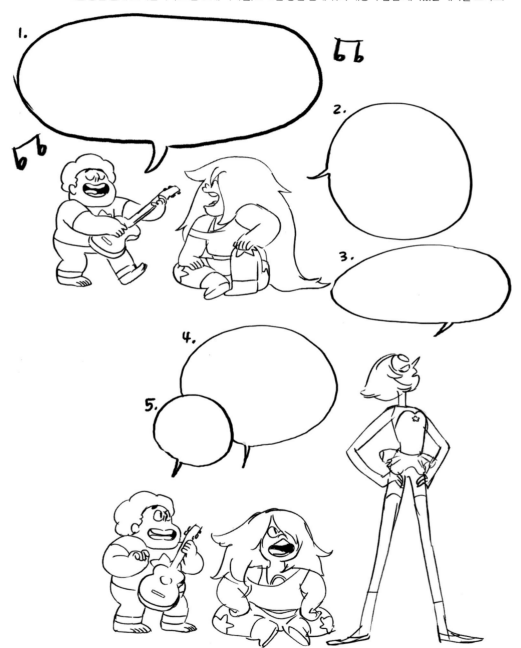

왼쪽 레베카의 드로잉.
아래 로렌 주크의 드로잉.

5: SOUND & VISION

사운드와 영상

사운드는 중요하다. 영상에서 오디오를 지우면 몰입도가 떨어진다. 애니메이션의 사운드 믹스에는 대개 성우의 목소리와 음악, 효과음이 섞여 들어간다. 이 과정을 담당하는 디자이너와 에디터는 프레임 단위로 세밀하게 작업한다. 일례로 수박이 깔끔하게 썰릴 때의 소리가 적절한지를 24분의 1초 길이의 프레임 하나하나가 좌우하기 때문에 영상에 맞춰넣는 사운드트랙은 각 장면에 다양한 분위기와 느낌을 더한다. 특히 성우의 대사가 아닌 끙끙거리거나 꿀꺽거리거나 비명을 지르거나 명랑하게 웃거나 하는 등의 연기는 중요하다. 때문에 시리즈를 이끌기에 적합한 목소리를 찾는 것이 필수적이다.

〈스티븐 유니버스〉의 성우들은 대부분 레베카가 직접 관여한 오디션을 거쳐 뽑혔다. 톰 샤플링Tom Scharpling의 라디오 쇼/팟캐스트인 〈더 베스트 쇼The Best Show〉의 오랜 팬이던 레베카는 그의 목소리를 작품 속에 넣고 싶어서 그렉 역을 제안했다. 초기 드로잉에서 그렉의 원래 이름은 톰 유니버스였다. 그러나 톰이 부담스러워할까 봐 레베카는 보여주기 전에 이름을 바꿨다. 루비와 사파이어의 등장 시점에서 레베카는 샬린 이Charlyne Yi가 루비(그리고 그 외 모든

루비들)의 목소리에 어울린다고 생각해, 그에게 그림을 그려 넣은 편지를 보냈다. 잭 캘리슨Zach Callison은 오디션을 통해 스티븐 역을 맡았다. 오디션에서 그는 파일럿에 나오는 테스트용 대사 10개를 녹음하고 주제곡을 불렀다. 녹음실에서 잭을 다시 만난 레베카는 반은 젬, 반은 인간인 주인공 역에 적합한 목소리를 찾았다는 것을 알았다.

잭 캘리슨(스티븐 역의 성우) 레베카에게 이 작품이 특별하다는 걸 바로 알 수 있었습니다. 녹음 과정에 적극적으로 관여했고, 작품의 비전은 명확했죠. 팀원들도 놀랍도록 헌신적이었죠. 한 사람 한 사람 모두 전력을 다해 작품을 만들고 있어요. 함께 있으면 저도 힘이 납니다! 색다른 작품이 되리라는 건 처음부터 알 수 있었지만 제가 '성우의 양식'이라고 부르는 강렬한 감정적 깊이와 캐릭터의 다채로운 발전, 그리고 진짜 '연기'를 할 수 있는 장면과 스토리라인으로 꽉 찬 대본을 이렇게 많이 받게 될지는 몰랐죠. 이게 놀라운 이유는 11분짜리 형식에 있습니다. 이 모든 것을 짧은 시간 안에 집어넣는 것은 어려운 일인데, 이 팀은 그걸 매번 해내거든요.

〈스티븐 유니버스〉의 주인공들인 잭 캘리슨(스티븐), 에스텔(가넷), 미카엘라 디에츠(에머시스트), 그리고 디디 매그노 홀(펄)은 거의 모든 에피소드에 출연한다. 따라서 일주일에 서너 시간, 한 달에 3주, 일 년에 10개월간을 스튜디오에서 보낸다. 톰 샤플링(그렉)은 두 달에 한 번 뉴욕에서 약 서너 시간 동안 녹음을 한다. 성우들은 일정에 따라 함께 녹음하기도 하고 따로 녹음하기도 한다. 여러 개의 에피소드를 한 번에 녹음할 때도 많다. 새로운 에피소드와 더불어 전에 녹음한 에피소드에 추가된 대사나 바뀐 대사도 재녹음한다.

사운드 부스에는 최대 6명의 성우들이 들어갈 수 있을 만한 공간에 대본 스탠드와 헤드폰, 마이크가 갖춰져 있다. 성우들 앞에는 레코드 보드(성우 녹음에 맞게 구성된 스토리보드 최종본)를 볼 수 있는 모니터가 있다. 이 모니터에는 맥락을 파악할 수 있도록 스토리보드가 두 칸씩 뜬다. 캐릭터의 자세와 표정을 볼 수 있기 때문에 성우들의 연기에 도움이 된다. 벽과 천장은 방음이 되어 있다. 부스 안에 들어가면 소리가 차단된다. 이런 환경에서 성우의 목소리를 녹음하면 대사를 믹싱할 때 기초가 되는 소리를 일정하게 잡을 수 있다. 오디오 편집 소프트웨어의 디지털 이펙트를 이용하기도 한다.

부스 밖에서는 사운드 엔지니어 로버트 설다^{Robert Serda}가 컴퓨터와 조정 장치를 운용한다. 그의 앞에 있는 마이크는 토글 스위치로 조정하여 사운드 부스 안의 성우들에게 필요할 때만 목소리를 전달한다. 로버트가 테이크 번호를 부르면 성우들이 각 대사를 강세와 억양을 바꿔서 여러 번 반복한다. 녹음을 하는 동안 레베카는 조정실에서 보이스 디렉터 켄트 오스본^{Kent Osborne} 옆에 앉아 있다. 레베카와 켄트는 때때로 성우들에게 '좀 더 지친 듯이 약하게'라든가 '그게 뭔지는 모르지만 바보 같다고 생각하는 느낌으로'와 같이 지적한다. 각 테이크에 번호를 매기는 제작 보조가 통과된 테이크에 표시를 한다. 이 표시된 테이크(각 대사별로 가장 잘 나온 테이크)는 나중에 애니매틱 에디터가 에피소드 가편집본에 넣는다.

미카엘라 디에츠(에머시스트 역의 성우) 녹음할 때 레베카가 스토리보드를 훑어보면서 각 장면에 살을 붙여줘요. 각 시퀀스와 캐릭터의 의도, 관계를 설명할 때의 레베카는 언제나 첫 녹음 때처럼 신나 있죠.

켄트 오스본(보이스 디렉터) 제 일은 굉장히 쉬워요. 그냥 이 버튼만 누르면 되거든요.(웃음) 레베카는 대사를 직접 읽거나 어떻게 읽으라고 지시하지 않으면서도 장면을 생생하게 묘사해요. 내용을 잘 아니까 이야기할 수 있는 거죠. 레베카는 성우들에게 대사를 여러 가지 다른 버전으로 말해요.

제작진이 의도를 잘 전달하기 위해 대사를 직접 연기하는 것은 성우가 요청하지 않는 한 금기시되어 있다. 연기 지도에 중요한 것은 그 장면과 의도를 이해할 수 있도록 충분히 설명한 후 뒤로 빠지는 것이다.

녹음 전후로 성우들은 레베카와 이야기를 나누고, 스토리의 새로운 변화에 관해 열정적으로 토론한다. 녹음하기 전에는 스토리보드를 몇 장씩밖에 볼 수 없기 때문이다.

디디 매그노 홀(펄 역의 성우) 함께 녹음할 때는 웃음이 넘쳐요! 서로 도와주고, 조언을 얻고, 녹음 사이사이에 농담을 주고받고, 어떤 감정이나 효과를 표현할 때 우스꽝스러운 표정을 짓고…… 그래서 같이 녹음하는 걸 좋아해요.

미카엘라 때로 녹음이 끝나면 레베카가 우리에게 앞으로 나올 에피소드의 클립들을 보여줘요. 애니메이션화하면서 겪었던 어려움을 설명하거나 새로 만든 노래를 들려주면서 무슨 생각을 하면서 만들었는지 얘기하기도 하죠. 그만큼 우리에게 신경을 써줘요! 제작 과정에 대한 관심이 저희에게도 전달돼요. 전 레베카

위 이언 존스 퀴티가 그린 수박 스티븐.

가 제작에 참여하는 모든 이들을 소중하게 생각하고 모두를 작품의 일부라고 생각하는 점을 존경해요.

성우들은 자신이 맡은 캐릭터와 실제 자신이 닮았다는 사실을 발견한다. 작가들과 성우들이 가까워질수록 더욱 그렇다. 현실과 판타지가 서로 결합되는 것이다.

디디 녹음을 하면서 가까워질수록 작가들은 캐릭터 속에서 드러나는 우리의 성격과 주관을 알아차리게 돼요. 펄로서 내는 목소리는 진짜 제 목소리예요. 제 아이들은 처음 작품을 보자마자 펄의 목소리가 엄마 목소리라는 걸 알아차렸어요. 막내아들이 화면을 한 번 보고 다시 저를 한 번 보고 하는 게 재미있었죠. 제가 스티븐의 안전과 행복을 걱정할 때의 말투는 아이들을 대할 때와 비슷해요. 캐릭터의 사연이나 동기도 과장하지 않아요. 제 목소리에 담긴 이 특별한 아이에 대한 애정은 자연스럽게 나오는 거예요. 저는 스티븐의 성우인 잭 캘리슨에게도 같은 감정을 느껴요. 지난 몇 년 동안 잭이 성장하는 모습을 지켜봤고, 잭을 볼 때면 어린 두 아들이 생각나거든요!

미카엘라 얼마 지나지 않아 디디와 저는 펄과 에머시스트가 스티븐을 대하듯이 잭을 대하게 됐어요. 잭의 연애라든가 '요즘 쿨한 애들은 어떤 걸 하는지'에 관해서 꼬치꼬치 캐묻고, 지난번보다 키가 컸다고 추켜세우곤 했죠. 잭을 칭찬하는 건 쉬운 일이었어요. 영리한 아이였고, 이제 훌륭한 청년이 됐으니까요.
디디와 저는 금방 친해졌어요. 디디는 재능 있고 다정할 뿐 아니라 제가 아는 사람들 중 가장 웃겨요. 처음에 저하고 디디, 잭은 에스텔과 따로 녹음을 했어요. 하지만 다 같이 녹음할 때 보니 에스텔에겐 가넷과 같은 존재감이 있었어요. 정말 멋있어요! 에스텔이 무슨 말을 하면 반드시 귀를 기울여요. 로즈 퀴츠 역을 맡은 수잔 이건Susan Egan과 처음 녹음한 날엔 제가 멀쩡했길 바랍니다. 흥분해서 떠들어대지 않으려고 속으로 안

간힘을 쓰고 있었거든요.(웃음) 크리스탈 젬들의 관계는 실제 성우들의 관계와 비슷한 셈이죠.

미카엘라는 그가 맡은 캐릭터와 비슷하다는 농담을 자주 듣는다(예를 들어 140페이지에서처럼). 미카엘라는 에머시스트와 자신이 목소리와 기묘하고 무심한 태도뿐 아니라 내면에 품은 괴로움도 비슷하다고 느낀다.

미카엘라 제가 '현실의 에머시스트'라는 말을 여러 번 들었다는 사실이 놀랍고 기뻐요. 전 정말 연기를 하고 있어요! 유머와 풍자는 깊은 근심을 감춰주죠. 태생에 관한 불안감과 싸우면서 어디에도 속하지 못한다고 느끼는 에머시스트에게 공감하는 건 쉬웠어요. 저는 입양된 한국계 미국인으로 백인들이 많은 지역의 백인 가정에서 자랐거든요. 에머시스트처럼 저도 저를 사랑하고 격려해주는 사람들, 제 가족인 사람들에게 둘러싸여 자랐어요. 물론 그들을 사랑하고요! 하지만 평생 지니고 살아온 공허함도 있어요. 나를 낳아준 부모와 왜 지금의 내가 되었는지를 알고 싶은 열망 말이에요. 'On the Run'(시즌 1-40화)의 대본을 읽고 울었어요. 에머시스트를 꼭 안아주고 싶었죠. 그렇게 큰 상처를 받고, 자신이 누군가의 실수라고 느껴질 때는 선의의 말도 도움이 되지 않죠. 에머시스트에게 너는 운 좋은 입양아 가족의 일원이라고 말해주고 싶었어요. 핏줄로 이어져 있진 않지만 우리는 더 중요한 것을 공유하고 있죠. 우리는 혼자가 아니라는 사실에 대한 이해 말이에요.

'크루니버스'의 다른 멤버들도 중간중간 등장하는 단역들의 목소리 연기를 위해 녹음실을 찾곤 했다.

재키 레베카가 고맙게도 저와 라마르가 더빙에 참여할 수 있게 해줬어요. 저는 비달리아를, 라마르는 시장의 아들 벅 듀이의 목소리를 맡았죠. 이언도 시리즈 초반에 연기를 했어요. 레베카가 주변 동료들의 재능을 찾

위 녹음 준비 중인 매튜 모이(라스). 가운데 레베카와 켄트 오스본이 대사를 지도하고 있다. 아래 디디 매그노 홀(펄), 미카엘라 디에츠(에머시스트), 잭 캘리슨(스티븐 유니버스)가 'Say Uncle'(시즌 2-3화)의 대사를 녹음하고 있다. 옆 미카엘라 디에츠, 잭 캘리슨, 콜튼 던Colton Dunn(스마일리 씨)이 'Tiger Philanthropist'(시즌 4-19화) 에피소드의 대사를 녹음하는 모습을 조정실에서 지켜보고 있다.

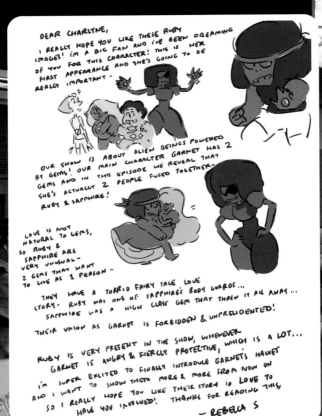

DEAR CHARLYNE,
I REALLY HOPE YOU LIKE THESE RUBY IMAGES! I'M A BIG FAN AND I'VE BEEN DREAMING OF YOU FOR THIS CHARACTER! THIS IS HER FIRST APPEARANCE AND SHE'S GOING TO BE REALLY IMPORTANT.

OUR SHOW IS ABOUT ALIEN BEINGS POWERED BY GEMS! OUR MAIN CHARACTER GARNET HAS 2 GEMS AND IN THIS EPISODE WE REVEAL THAT SHE'S ACTUALLY 2 PEOPLE FUSED TOGETHER! RUBY & SAPPHIRE!

LOVE IS NOT NATURAL TO GEMS, SO RUBY & SAPPHIRE ARE VERY UNUSUAL - 2 GEMS THAT WANT TO LIVE AS 1 PERSON -

THEY HAVE A TORRID FAIRY TALE LOVE STORY - RUBY WAS ONE OF SAPPHIRE'S BODY GUARDS... SAPPHIRE WAS A HIGH CLASS GEM THAT THREW IT ALL AWAY...

THEIR UNION AS GARNET IS FORBIDDEN & UNPRECEDENTED!

RUBY IS VERY PRESENT IN THE SHOW, WHENEVER GARNET IS ANGRY & FIERCELY PROTECTIVE, WHICH IS A LOT...

I'M SUPER EXCITED TO FINALLY INTRODUCE GARNET'S HALVES AND I WANT TO SHOW THEM MORE & MORE FROM NOW ON SO I REALLY HOPE YOU LIKE THEIR STORY & LOVE TO HAVE YOU INVOLVED! THANKS FOR READING THIS,
- REBECCA S

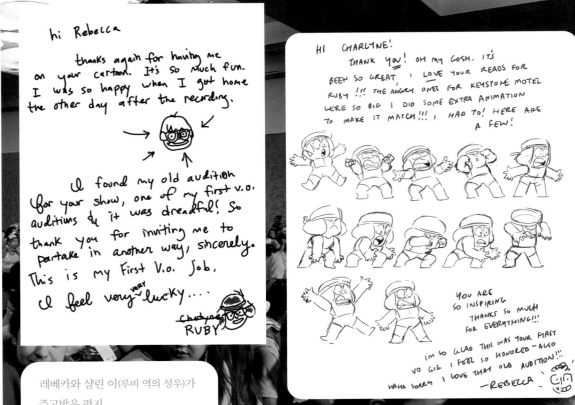

hi Rebecca
thanks again for having me on your cartoon. It's so much fun. I was so happy when I got home the other day after the recording.

I found my old audition for your show, one of my first v.o. auditions & it was dreadful! So thank you for inviting me to partake in another way, sincerely. This is my First V.O. Job, I feel very very lucky....
Charlyne RUBY

레베카와 샬린 이(루비 역의 성우)가 주고받은 편지.

HI CHARLYNE!
THANK YOU! OH MY GOSH. IT'S BEEN SO GREAT. I LOVE YOUR READS FOR RUBY!!! THE ANGRY ONES FOR KEYSTONE MOTEL WERE SO BIG I DID SOME EXTRA ANIMATION TO MAKE IT MATCH!!! I HAD TO! HERE ARE A FEW!

YOU ARE SO INSPIRING THANKS SO MUCH FOR EVERYTHING!!!

I'M SO GLAD THIS WAS YOUR FIRST VO GIG I FEEL SO HONORED - ALSO HAHA SORRY I LOVE THAT OLD AUDITION!!!
- REBECCA

오른쪽 위 녹음실 벽에는 노래를 작곡할 때 참고할 수 있도록 '아이비 앤 스라슈Aivi & surassu'가 작성해놓은 메모들이 붙어 있다.

아래 〈스티븐 유니버스〉의 팬들과 출연진, 제작진들에게 샌디에이고 코믹콘의 하이라이트는 삽입곡들로 이루어진 라이브 공연이었다.

아내는 건 멋진 일이라고 생각해요.

레베카 많은 성우들에게 이 작품이 첫 작품이에요. 저는 그 점이 자랑스러워요. 디디(펄)도, 샬린 이(루비)도, 톰 샤플링(그렉)도, 그리고 패티 루폰Patti Lupone(옐로우 다이아몬드)도 더빙 연기가 처음이에요. 모두 다른 배경을 지닌 사람들이라는 게 좋아요. 우리 작품의 주제가 완벽하게 반영된 거죠.

에스텔이 이 작품의 성우를 맡은 유일한 뮤지션은 아니다. 펄 역의 디디 매그노 홀은 밴드 '더 파티The Party'의 리드 싱어이며 여러 편의 뮤지컬에도 출연했다 (〈미스 사이공〉의 킴 역으로 가장 유명하다). 제니퍼 파즈 Jennifer Paz(라피스 라줄리)도 〈미스 사이공〉에 출연했다. 게스트 성우로 출연한 전문 연기자/뮤지션으로는 에이미 만Aimee Mann(오팔), 니키 미나즈Nicki Minaj(수기라이트), AJ 미샬카AJ Michalka(스티보니), 알렉시아 카딤Alexia Khadime(사르도닉스), 리사 해니건Lisa Hannigan(블루 다이아몬드), 그리고 브로드웨이의 전설 패티 루폰(옐로우 다이아몬드)이 있다. 하지만 레베카는 노래를 통한 스토리텔링에 관심이 있기 때문에 주요 등장인물은 전문 보컬리스트가 아니어도 한 번은 노래를 부른다.

레베카 뮤지컬 배우들을 영입하고 싶었어요. 뮤지컬 연기는 대담하고 극적인데 이게 만화에도 완벽하게 어울리거든요.

레베카는 〈스티븐 유니버스〉의 오리지널 곡 대부분을 작곡했다. 그는 밤낮과 장소를 가리지 않고 언제든 데모를 녹음해둔다.

레베카 주중 제작 일정 사이에는 시간을 낼 수가 없어요. 그래서 따로 시간을 투자하죠. 오래 이동해야 할 때 우쿨렐레를 갖고 다니며 곡을 썼어요.

시간을 최대한으로 활용하는 레베카는 LA 국제공항의 보안 검색대 줄에서 〈스티븐 유니버스〉 주제곡의 확장 버전을 작곡했다.

레베카 신발을 벗으면서 "우리가 사실 어떤 존재인지 안다면!"(레베카가 2015년 샌디에이고 코믹콘에서 같은 제목의 단편을 통해 공개한 〈스티븐 유니버스〉 주제곡의 풀 버전 'We are the Crystal Gems'의 가사 중 일부) 하고 노래를 불렀어요.

가넷이 부를 노래의 작곡을 위해 레베카는 목소리의 주인공에게서 조언과 영감을 얻었다.

레베카 'Jail Break'(시즌 1-52화)의 'Stronger Than You' 시퀀스를 처음 구상할 때 'Go Gone'(에스텔이 2005년에 발표한 싱글)을 많이 들었어요. 본격적으로 노래를 쓰면서 에스텔에게 'Jail Break'의 내용을 들려주고 조언을 구했죠. 루비와 사파이어가 강제로 분리되어 감옥에 갇혔다가 탈출하여 서로를 찾은 후 다시 퓨전하여 가넷이 된다는 내용이에요. 재회하여 가넷이 된 것이 기쁜 둘은 자신들이 이기리라는 걸 확신하며 사랑의 노래이자 전투의 노래, 승리의 노래를 부르죠. 에스텔이 듣자마자 몇 가지 아이디어를 줬어요. 스팬다우 발레Spandau Ballet의 'Gold'를 전화로 몇 소절 불러주고 영화 〈페임Fame〉(1980)의 주제곡 얘기도 했죠! 그 두 곡을 반복해서 들으면서 'Stronger Than You'를 썼어요. 에스텔은 'Mindful Education'(시즌 4-4화)의 'Here Come a Thought'를 작곡할 때도 조언해주고 참고 자료를 보내줬어요. 우리는 빠르면서도 차분한 노래를 만드는 방법에 관해 의논했죠.

음악적 재능이 있는 레베카는 작곡과 노래뿐 아니라 우쿨렐레와 옴니코드 연주도 한다. 옴니코드는 스즈키 사에서 만든 일렉트릭 오토하프다. 크루 중에도 작곡과 악기 연주를 하는 사람들이 있다. 벤 레빈은 베

이스를 연주하고 가사를 쓰며 'Empire City'와 'Full Disclosure'의 작곡을 도왔다. 제프 리우도 'On The Run'과 'Steven and the Stevens' 등 많은 곡을 작곡했다.

조 여러 번 합주도 했어요. 그렉이 부르는 'Comet'(시즌 1-48화 'Story for Steven')는 80년대 애니메이션 디렉터 닉 드마요의 밴드 곡을 수정한 거예요. 작품 속 연주가 사실적이도록 신경을 많이 쓰죠. 뮤지션 출신이니까요. 재미있는 사실을 알려드릴게요. 그렉의 성은 사실 드마요랍니다. 닉의 성을 딴 거죠.

벤 스티븐 슈거도 아코디언을 연주해요. 아직 작품에서 들려준 적은 없지만요. 크루니버스 밴드를 만들어서 카툰 네트워크 장기자랑에서 연주한 적은 있어요. 닉 드마요가 기타를 치고 조가 바이올린, 스티븐이 아코디언, 그리고 제가 베이스를 맡았죠.

최종 스토리보드를 참고하여 더빙을 마치면 이제 애니메틱을 만든다. 목소리와 이미지(그리고 때로는 데모나 최종 버전의 음악)를 결합하여 에피소드의 가편집본을 만드는 것이다. 애니메틱은 스토리의 일관성을 유지하거나 특정한 분위기를 설정하는 데 필수적이다. 애니메틱을 이용해 전체 스토리를 통제한다. 에피소드 전체의 첫 번째 편집본인 애니메틱을 통해 제작진은 처음으로 영상과 소리를 합친 결과물을 보게 된다. 스토리보드를 전체 화면으로 재생하는 영상에 맞춰 더빙된 목소리를 튼다. 애니메틱 타이머 로렌 헥트Lauren Hecht는 11분의 러닝 타임 내에서 모든 것이 자연스럽게 흘러가도록 하는 어려운 일을 맡고 있다. 레베카와 슈퍼바이징 디렉터 캣과 조는 애니메틱을 보면서 타이밍과 연기를 수정하고, 그 외 다른 문제는 없는지 살펴본다. 마지막으로 모든 것이 만족스러우면 타이밍을 확정하고(각 장면들의 길이를 이제 바꿀 수 없다) 작곡가에게 오리지널 스코어를 맡긴다.

THE FAMETHYST

(EARTH GEMS IN BLUE @ THE HUMAN ZOO)

위 레베카의 콘셉트 아트.
아래 레베카가 공개 행사용 사인지에
넣기 위해 그린 러프 드로잉 두 점.

레베카 타이밍 확정이 중요해요. 모든 게 완전히 결정되기 전에는 효과음이나 음악을 만들 수 없거든요. 불필요한 대사나 늘어지는 부분을 잘라낼 마지막 기회죠. 사운드도 생각해야 해요. 때로는 직접 소리를 내면서 시간을 가늠하죠. 코니가 스티븐의 집 앞으로 달려가는 장면에서는 "탁 탁 탁 탁 탁!" 소리를 내면서 "발걸음 소리에는 이 정도 시간이 필요해!" 하는 거예요. 코미디의 타이밍을 재보기도 해요. "여기서 뜸을 좀 더 들여야 해…… 잠깐만…… 8프레임만 더. 좋았어. 이게 더 웃기다." 사운드는 놀라운 역할을 합니다. 사운드가 훌륭하면 애니메이션이 훨씬 근사해지죠.

캣 음악이 들어갈 부분을 결정하는 데는 직관력과 시행착오가 필요합니다. 그림과 연기에 어울리는 음악은 특정한 분위기를 전달하죠. 그래서 우리는 시청자들에게 어떤 감정을 느끼게 하고 싶을 때 음악을 넣습니다. 추격 장면은 긴박해야 하고, 쉬는 장면은 포근하고 유쾌해야 하죠. 모호한 느낌을 원할 때는 아예 음악을 넣지 않습니다. 모든 장면에 음악을 넣지 않도록 주의해야 합니다. 모든 사람의 감정을 표현하면 우스꽝스러워지거든요. 〈스티븐 유니버스〉에 나오는 대부분의 장면에는 경쾌한 배경 음악이 깔립니다. 고전 비디오게임의 효과음과 스타일을 활용한 '칩튠chiptune'이지만 전체 사운드는 피아노, 현악기, 영화 사운드트랙의 영향을 받은 풍성한 사운드의 레이어가 혼합되어 있죠. '아이비 앤 스라슈'라는 팀으로 활동하는 아이비 트란Aivi Tran과 스티븐 벨레마Steven Velema가 작곡을 맡았습니다.

스라슈(시리즈 음악 작곡가) 2013년에 이 작품의 음악을 맡았을 때는 우리 둘 다 영화나 텔레비전 프로그램의 음악을 작곡해본 적이 없었습니다. 스토리보드 아티스트 제프 리우가 인디 게임 '크라이어모어Cryamore'에서 아이비의 곡을 듣고 레베카에게 알려줬다고 합니다. 그래서 레베카가 아이비에게 오디션을 제안했죠. 그때

우리는 함께 작업한 〈블랙 박스The Black Box〉라는 앨범을 발표한 후였어요. 이 일도 함께한다면 훨씬 다양한 결과가 나올 거라고 생각했죠. 둘 다 초보로서 느끼는 부담도 덜 수 있고요. 그래서 아이비가 같이 오디션을 봐도 되냐고 물었죠.

우리는 무명이었기 때문에 그런 행운이 찾아온 걸 믿을 수 없었어요. 카툰 네트워크는 우리가 어린 시절을 보낸 태국과 네덜란드에서도 유명했기에 들뜬 동시에 언제든 꿈에서 깰 준비를 하고 있었죠. 테스트는 'Gem Glow'(시즌 1-1화)에 들어가게 될 애니메이션 클립의 배경 음악을 작곡하는 것이었습니다. 우리는 작품을 위해 최선을 다해서 다양한 음악 스타일을 보여줄 수 있는 트랙들을 작곡했습니다. 완성된 결과물을 레베카에게 보내고 조마조마해하고 있었는데 좋은 소식이 들려왔어요. 〈스티븐 유니버스〉 크루가 우리에게 음악을 맡긴 것이었죠.

아이비(시리즈 음악 작곡가) 우리는 처음부터 각각의 크리스탈 젬들을 악기로 표현할 생각이었어요. 각 캐릭터별로 다른 사운드 팔레트를 부여하여 그들의 성격을 더 잘 표현하고 다양한 상황에 유연하게 대응할 수 있도록 했죠. 〈스티븐 유니버스〉는 캐릭터들과 그들의 관계를 중심으로 돌아가기에, 정해진 테마보다는 사운드 팔레트가 인간의 변화하는 속성을 더 잘 반영할 거라고 생각했습니다. 또 작품에 등장하는 특정한 장소, 물건, 추상적인 개념에 대한 모티프와 팔레트도 정하기로 했죠.

우리는 크리스탈 젬들의 성격을 기초로 악기들을 선택했습니다. 함께 연주할 때 어떻게 어울릴지도 생각했죠. 작곡가의 관점에서 볼 때 젬들은 전자 음악이 곁들여진 재즈 쿼텟입니다. 가넷은 밴드의 기초인 베이스, 에머시스트는 추진력을 실어주는 드럼, 펄은 반주와 장식을 맡는 피아노죠. 그리고 스티븐은 칩튠입니다. 전통적인 악기와 짝을 이루는 일이 드문 젊고 독특한 사운드죠. 음악 스타일이 확립되면서 규칙이 더 복

잡해졌지만, 새로운 캐릭터가 있으면 그들의 성격과 사연을 반영하면서도 이 구조에 맞는 스타일의 음악을 만들려고 노력합니다.

아이비 앤 스라슈의 창작 방향은 첫 트랙을 만들 때부터 정해져 있었다. 두 사람이 예전에 만들던 음악 스타일을 따랐지만 〈스티븐 유니버스〉에서는 특별히 캐릭터별 테마의 구성에 서사적 요소들을 집어넣었다. 각 에피소드의 상황에 맞춰 테마를 수정하기도 한다. 젬들이 형태를 잃었다가 빛과 함께 다시 형성될 때는 곡의 구성이 미묘하게 변한다. 시리즈가 진행되면서 변해가는 캐릭터들에 맞춰 테마의 음악적 요소들도 함께 변화시킨다.

스라슈 페리돗이 (시즌 2-18화 'Catch and Release'에서) 팔다리 강화기를 빼앗겼을 때는 기계적인 소리들을 뺐습니다. 'Jail Break'(시즌 1-52화)에서 가넷의 몸이 재형성될 때는 베이스를 더 역동적으로 변화시켜 냉정하고 신비로운 느낌이 줄어들도록 했죠. 젬 사회의 권위적인 지도자들인 네 명의 다이아몬드에게도 특별한 테마가 있습니다. 각각 다이아몬드를 상징하는 F# 메이저, B 메이저 7, E 메이저 7, A 메이저 7의 코드로 이루어진 시퀀스죠. 다이아몬드들을 서로 다른 음 높이와 코드로 표현하는 것은 레베카의 아이디어였습니다. 레베카가 그 코드들을 우리에게 연주해줬어요. 레베카가 가사가 있는 노래가 아닌 연주곡 아이디어를 적극적으로 내놓은 건 흔치 않아요.
캐릭터의 배경이 사운드 팔레트 구성에 영향을 주기도 합니다. 예를 들어 재스퍼와 에머시스트는 둘 다 지구에서 만들어진 쿼츠 전사니 둘의 테마를 연결시키려 했습니다. 우리가 생각해낸 것은 두 테마에 다양한 드럼을 넣는 것이었죠. 에머시스트의 테마에는 경쾌한 타악기의 샘플들을 사용한 반면 재스퍼의 테마에는 강렬하고 변덕스럽고 예측 불가능한 사운드를 많이 넣었습니다. 재스퍼의 테마는 그의 위협적이고 전

투적인 성격을 드러냅니다. 불길하게 진행되는 곡의 속도감은 크리스탈 젬들이 그를 이길 수 없다는 사실을 암시하죠.

아이비와 스라슈는 샌프란시스코에서 제작 일정에 맞춰 체계적으로 음악 작업을 한다.

스라슈 더빙과 편집이 끝나고 모든 타이밍이 확정된 영상을 받으면 그날 저녁 6시에 레베카, 크리에이티브 디렉터와 함께 영상 채팅을 합니다. 첫 크리에이티브 디렉터는 이언이었지만 지금은 조와 캣이 맡고 있죠. 우리는 에피소드에 관해 이야기를 나누면서 서로의 의견을 듣고 메모합니다. 그런 후 일주일 동안 우리 둘이 곡을 완성하고 뮤지션들과 계약하여 프로그래밍과 연주 녹음을 마친 뒤 프리뷰를 보내죠. 그리고 다시 통화하면서 수정할 부분과 다음 에피소드를 논의하면 그 과정이 다시 반복돼요. 주마다 지난주에 만든 음악의 수정할 부분과 다음 에피소드 음악에 관한 의논을 하는 겁니다. 그리고 모든 스템 파일(완성된 음악을 목소리, 효과음과 함께 방송용 최종 사운드 믹스에 넣기 위해 스테레오 파일로 저장한 것)을 버뱅크에 있는 세이버 미디어 스튜디오Sabre Media Studios로 보냅니다. 그곳에서 우리가 보낸 음악에 맞춰 사운드 디자인을 한 후 모든 소리를 합쳐서 최종 믹스를 만들죠.

아이비 11분짜리 프로그램의 음악을 일주일 안에 작곡해야 하기 때문에 둘이 함께하는 게 도움이 돼요. 젬들이 편안하게 시간을 보낼 때의 배경 음악 같은 건 빨리 완성되지만 서정적인 곡의 편곡이나 격렬한 감정이 실린 장면의 음악은 시간이 걸리죠.

곳곳에 들어가는 노래들은 뮤지컬처럼 감정의 변화를 강조하고 갈등이나 분위기를 표현하며 이야기를 진행시키는 역할을 한다. 크루들이 녹음한 데모 트랙을 보내면 아이비 앤 스라슈가 그것을 재해석하여 최종 음

위 복잡한 애니메틱 편집 화면이 떠 있는 로렌 헥트의 모니터. 뮤지컬 에피소드인 'Mr. Greg'(시즌 3-8화)을 제작하고 있었기 때문에 수많은 레이어의 영상과 목소리, 음악을 편집해야 했다.
아래, 오른쪽 레베카의 드로잉.

악을 녹음한다.

아이비 레베카의 데모를 가지고 작업할 때는 그의 아이디어가 발휘될 수 있도록 신경을 쓰면서도 우리가 작품을 위해 잡아놓은 음악 스타일과 각 캐릭터별로 발전시킨 음악적 특징들을 집어넣으려고 해요. 처음 아이디어를 고민할 땐 누구나 쉽게 알 수 있는 장르만 참고했어요. 예를 들면 (시즌 1-20화 'Coach Steven'에 나오는) 'Strong in the Real Way'는 원래 록 오페라와 뮤지컬 스타일로 만들 생각이었어요. 나중엔 더 야심 찬 시도를 해서 노래가 더 복잡해지고 스타일이 난해해졌죠. 우리는 전문가들이니 노래를 들으면 다른 악기 연주 버전을 상상할 수 있어요. 하지만 가끔 우리가 원하는 구체적인 예를 찾지 못해 레베카와 그 '느낌'에 대해서만 얘기할 때도 있죠. (시즌 4-4화 'Mindful Education'에 나오는) 'Here Comes a Thought'도 그렇게 작업했어요. 그런 창작적 자유와 유연성이 있다는 점이 좋습니다. 레베카는 늘 자유롭게 작업하라고 격려해주고 본인도 그 결과에 즐거워해요.

전 세계의 팬들이 기뻐할 〈스티븐 유니버스〉 최초의 뮤지컬 에피소드가 마침내 시즌 3에 등장했다. 바로 'Mr. Greg'(시즌 3-8화)이다. 자기 성찰적이고 슬프면서도 재미있는 이 에피소드는 그렉, 스티븐 그리고 펄 사이에 얽힌 복잡한 감정에 초점을 맞춘다. 스티븐은 그렉이 저작권료로 하루아침에 백만장자가 된 것을 자축하기 위한 여행에 펄이 동행하기를 원한다. 그러나 펄은 로즈의 삶이 끝난 원인과 함께 시간을 보내는 게 내키지 않는다. "같이 가요, 우린 다 가족이잖아요. 재미있을 거예요!" 스티븐은 그렉에게 순진하고 열렬하게 외친다. "아빠하고 저하고 펄 셋이서요. 그리고 물론 엄마도요!" 스티븐이 셔츠를 걷어 올려 배꼽에 있는 로즈 쿼츠 젬을 보여주자 그렉과 펄은 움찔한다. 나중에 스티븐은 가족들 사이에 생긴 균열을 메우고 싶었던 자신의 의도를 설명한다. "두 사람 다 나를 사랑하

고 나도 두 사람을 사랑해요. 두 사람 다 자신이 겪고 있는 일을 이해해줄 사람이 필요하다는 걸 알아요."

벤 우리 작품에는 음악이 큰 역할을 하는데, 어떻게 뮤지컬을 시도하지 않을 수 있겠어요? 뮤지컬만으로 이루어진 에피소드를 준비할 때도 스토리보드를 만들 시간은 5주뿐이었어요. 다른 스토리보드와 달리 성우들이 녹음을 하기 전에 에피소드의 타이밍을 마쳐야 했죠. 노래가 계속 이어지니 시간이 초과되면 잘라낼 수 없으니까요.

처음부터 전부 뮤지컬로 만들 생각은 아니었어요. 하지만 노래로만 구성하기로 결정한 후에는 3페이지짜리 개요를 노래 목록으로 간추렸죠. 이 곡들로 어떻게 이야기를 진행시킬지에 관한 메모 몇 줄만 덧붙여서요. 제프와 조가 타이밍을 정확하게 잡아야 했지만 그래도 여전히 유동적이었어요. 개요를 쓰면서 저는 'Empire City'와 'Mr. Greg'의 앞부분을 구상했죠. 'Mr. Greg'을 팀원들 앞에서 발표할 때는 무반주로 불렀는데 모두 즐거워해서 채택됐어요. 제프와 제가 데모 버전을 녹음했죠. 제프가 재즈 기타를 연주했어요. 원래 1절만 있고 그 후에 나오는 연주에 맞춰 스티븐과 그렉이 탭댄스를 추게 되어 있었어요. 개요에서는 그렉이 음악에 너무 취해서 펄에게 춤을 추자고 제안하지만 펄이 거절하면서 두 사람이 친해지려면 멀었다는 걸 보여주죠. 제프와 제가 조에게 데모를 보여주자 조가 그러더군요. "펄의 입장에서 부르는 2절이 필요할 것 같아." 그래서 펄이 엠파이어 시티를 점점 좋아하게 되면서도 여전히 그렉이 불편한 마음을 노래하는 2절을 함께 썼죠.

아이비 이 에피소드의 사운드트랙은 저희와 레베카, 벤 레빈, 제프 리우, 그리고 제프 볼Jeff Ball의 바이올린, 스테미지Stemage의 일렉트릭 기타, 크리스틴 나이거스Kristin Naigus의 클라리넷과 플루트, 제시 놀스Jesse Knowles의 트럼펫 등 모두가 힘을 합친 결과였어요. 대규모의

왼쪽 이언 존스 퀴티의 드
로잉.
오른쪽 스티븐과 페리돗
이 클러스터와 만나는
장면.

작업이었지만 즐거웠습니다. 우리 모두 자랑스럽게
생각해요.

뮤지컬로만 이루어진 에피소드라 해도 제작 일정과
마감 기한은 같다. 모든 에피소드가 제작 과정에서 각
기 다른 어려움에 부딪친다. 클러스터를 설득할 때의
배경 음악을 만들 때가 가장 힘들었다.

스라슈 'Gem Drill'(시즌 3-2화)의 음악을 만드는 일이
힘들었어요. 그 장면들에서 두드러지는 감정을 표현
하는 게 어려웠거든요. '그래뉼라 합성granular synthesis'
이라는 실험적인 방법을 사용하려 했는데 기술적으로
힘들었어요. 그래뉼라 합성은 새로운 기술인데, 사운
드를 수많은 조각으로 나눈 다음 그 조각들을 음의 높
이, 위치, 타이밍을 무작위로 변화시키면서 빠르게 연
주하는 겁니다. 기이하고 예측하기 힘들죠.

아이비 'Inside the Cluster'라는 트랙은 사흘 동안 작업
했어요. 중요한 장면이었거든요. 몇 개의 에피소드에

걸쳐 진행된 이야기의 클라이맥스였죠. 영상에는 음
악을 진행시킬 움직임이 없었어요. 아무 액션 없이 격
렬한 감정적 고통을 음악으로 전달해야 했죠. 거대하
고 무시무시하고 우주적인 동시에 작고 아름답고 은
밀한 느낌의 음악이어야 했어요. 지금까지 만든 것 중
에서 가장 까다로웠죠.

스코어와 효과음, 그리고 믹싱 작업이 끝나면 최종 사
운드 디자인을 통해 모든 소리를 합친다. 한국에서 만
들어진 애니메이션이 돌아오면, 디자이너와 채색가들
은 모든 장면을 아름답게 담아낼 배경 작업을 마무리
한다.

음악 팔레트

라이트모티프leitmotif는 특정한 인물이나 상황과 관련되어 반복적으로 등장하는 테마를 뜻한다. 아이비 앤 스라슈는 〈스티븐 유니버스〉에서 각 캐릭터의 라이트모티프를 작곡하고 나아가 캐릭터의 특징을 보여주기 위해 고유의 음악 팔레트를 정했다.

에머시스트 다양한 드럼(보조: 일렉트릭 베이스 기타, 에머시스트의 신스 벨)

사파이어 사파이어의 신스 패드

스티븐 칩튠/삼각파(보조: 젬 파워와 공감 능력에 관한 부분은 로즈의 팔레트, 인간적 신체 능력에 관한 부분은 호른)

펄 피아노(보조: 하프, 일렉트릭 피아노)

루비와 사파이어의 사랑 일렉트릭 피아노

가넷 가넷의 신스 베이스(보조: 가넷의 신스 벨)

루비 음질이 살짝 낮은 사각파

(다른 사람들이 기억하는) 로즈 현악기(보조: 피아노, 로즈의 신스 벨)

코니 코니의 신스 벨(보조: 싸움 장면은 피아노)

페리돗 신스 웨이브(보조: 페리돗의 벨, 페리돗의 드럼)

센티피틀 신스 가믈란

그렉 그렉의 신스 벨(보조: 일렉트릭 기타)

재스퍼 다양한 드럼(보조: 신스 콰이어)

라이언 모든 젬들이 다정한 가족일 때마다 사용하는 특별한 신스 벨(보조: 로즈의 팔레트)

라피스 첼레스타(보조: 팀파니, 피아노, 어쿠스틱 기타)

비스무트 리버스 일렉트릭 기타

다이아몬드들 스라슈가 하모넷과 현악기를 결합하고 신시사이저로 가공하여 만든 합성 사운드

6: BACKGROUND DESIGN & PAINTING

배경 디자인과 채색

빛은 물과 만나면 굴절되며 반짝인다. 다이아몬드 형태로 작게 반짝이는 빛은 〈스티븐 유니버스〉 배경의 특징적인 요소다. 시즌 1에서 아트 디렉터 케빈 다트가 처음 확립한 이 시각적 스타일(세심한 관찰과 빛과 공기의 양식화된 묘사)은 재스민 라이, 엘 미샬카, 그리고 리키 코메타Ricky Cometa 같은 후임자들에 의해 점점 발전했다. 이 스타일은 스티븐 슈거의 레이아웃 팀이 신중히 묘사한 세계에 적용된다.

재스민 라이(전 아트 디렉터) 작품 초기, 레베카는 컬러에 대해서 마법 물건들은 정말 마법의 물건처럼 보이게 하고, 맛있는 음식은 맛있게 보이도록 하자고 했어요. 그럴듯하게 보이는 것이 중요했죠. 최근에는 초기에 비해 다이아몬드 형태의 빛이 많이 줄어들었어요. 원래 이 다이아몬드는 '크리스탈'이라는 소재에 맞는 빛과 반짝임의 느낌을 그래픽으로 표현하려던 것이었어요. 하지만 이 반짝이는 빛이 너무 많이 들어가서 인물이 그 앞을 지나가도 아무 영향이 없는 게 이상했죠. 그래서 지금은 반짝이는 빛을 사용해도 인물들에게 영향을 미치지 않을 위치에만 넣어요.

배경 디자인은 대부분 스토리보드의 러프 드로잉에서

케빈 다트가 그린 초기 사원 콘셉트 드로잉.

시작된다. 스토리보드 아티스트들이 배경이 되는 장소들을 스케치하는데, 구체적인 정도는 그때그때 다르다.

스티븐 우리 작업량은 전적으로 스토리보드에 달려 있습니다. 그레이트 노스나 엠파이어 시티 같은 곳은 디자인을 시작할 때부터 어느 정도 정해져 있습니다. 달기지는 스토리보드 단계에서 결정돼 있었죠. 하지만 어니언의 집이나 비스무트의 대장간, 인간 동물원 같은 곳은 모든 부분이 디자인 팀에게 맡겨졌습니다. 저희가 자유롭게 만들 수 있었죠.

수석 배경 디자이너 스티븐이 하는 일은 스토리보드에 제시된 것을 바탕으로 시리즈에 등장하는 장소들을 사소한 부분까지 명확하게 보여주는 흑백 라인 아트를 그리는 것이다.

스티븐 저는 세세하고 구체적인 것들에 매료됩니다. 이를테면 스티븐이 사는 집 안팎의 디테일들, 그 집이 지어진 방식, 콘센트나 전선의 위치 같은 것들이요. 혹은 비치 시티의 도로 표지판과 보도블록 같은 것들을 어떻게 디자인할지 고민하죠. 만화 속 도시에 사실적인

세계 구축을 위한 지도 만들기

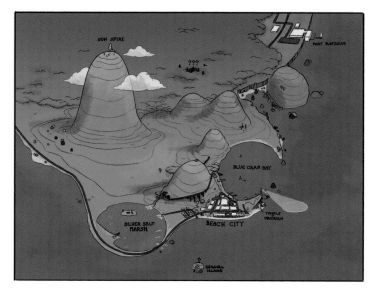

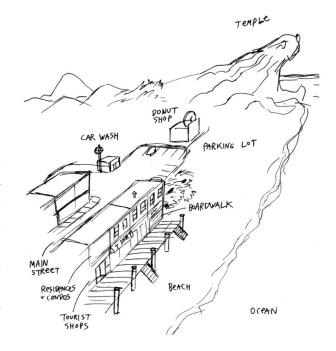

왼쪽, 아래 개발 단계에서 스티븐 슈거가 비치 시티를 둘러싼 넓은 지역을 상상하며 그린 지도. (아래의 지도는 조 존스턴의 스케치를 기초로 한 것이다.)

오른쪽 이언 존스 쿼티가 해변 도로를 그린 오리지널 스케치. 옆 비치 시티와 그 안의 익숙한 장소들을 내려다본 조감도.

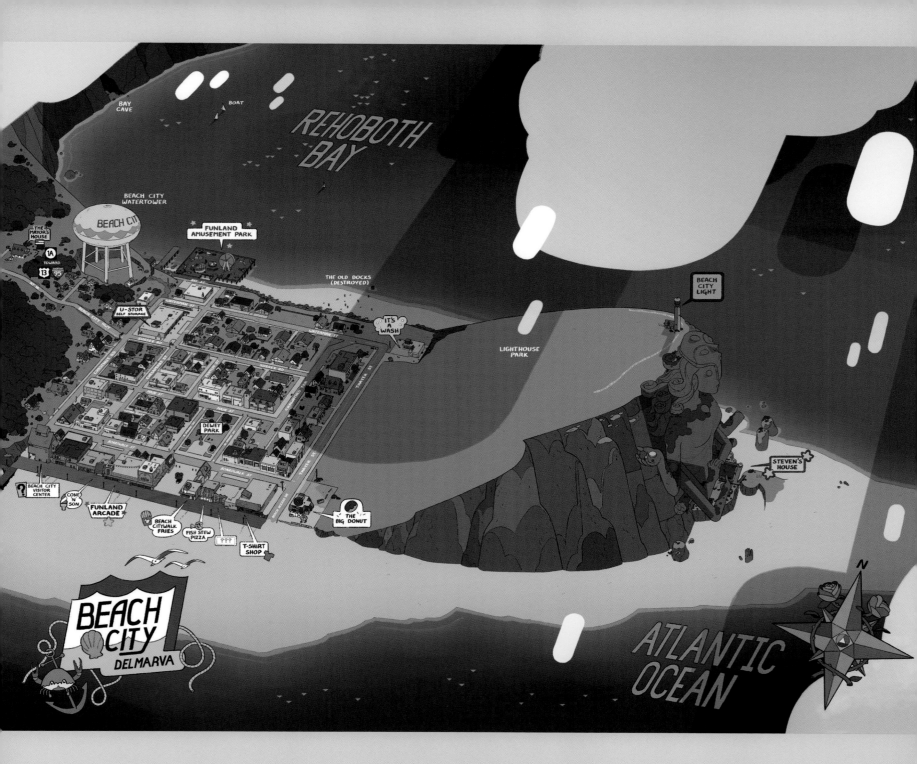

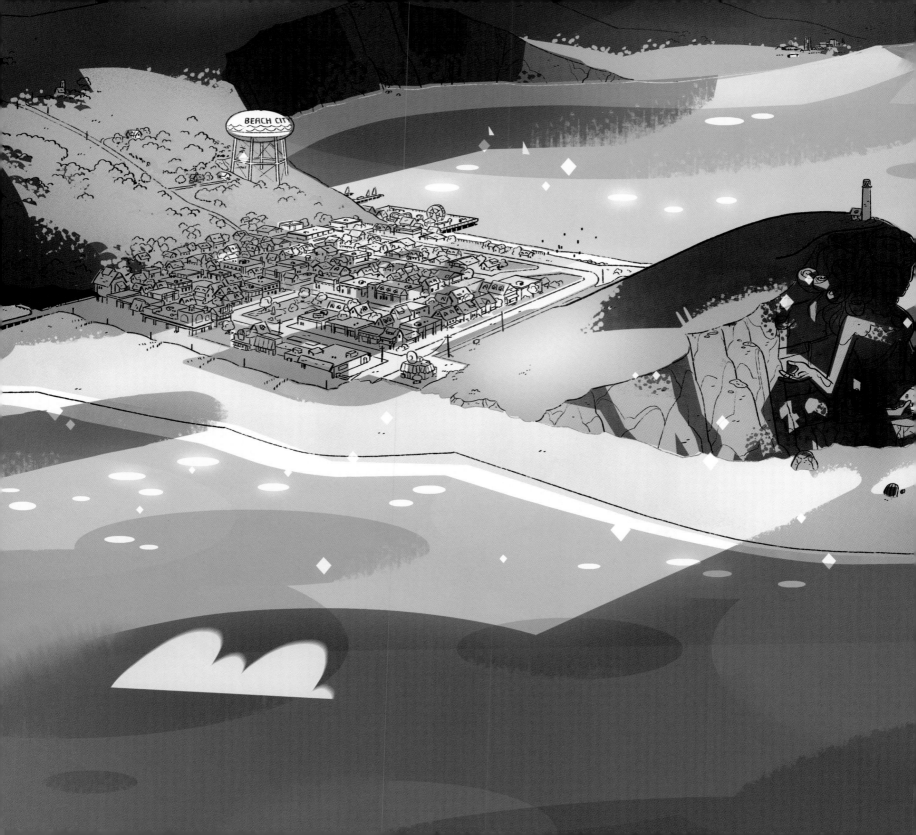

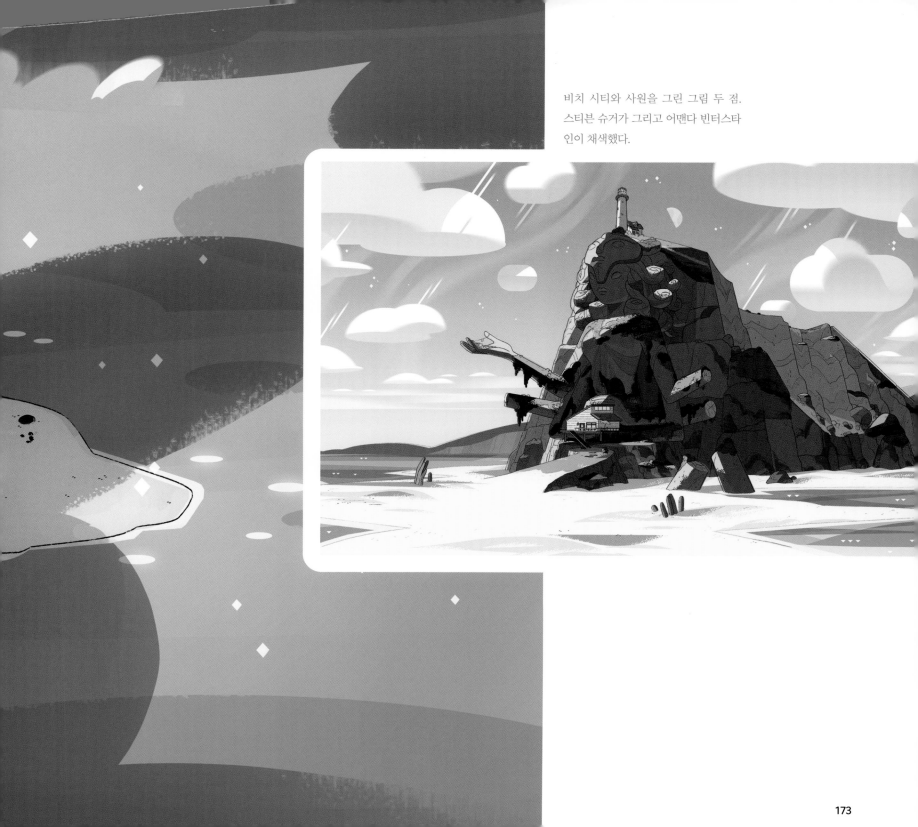

비치 시티와 사원을 그린 그림 두 점.
스티븐 슈거가 그리고 어맨다 빈터스타
인이 채색했다.

요소들을 넣는 걸 좋아합니다.

확정된 스토리보드가 아트 디렉터에게 넘어오고 샷 리스트shot list 평가가 끝나면 배경 디자인이 시작된다. 캐릭터들이 예전에 나왔던 장소를 다시 방문해도 배경을 수정하고 업데이트한다. 계속 변화하는 현실적인 세계 같은 느낌을 주는 동시에, 캐릭터의 행동이 미친 영향을 반영하기 위해서다.

스티븐 우리는 언제나 홈월드와 젬 사회에 관련된 모든 것은 아름답고 완벽하면서도 약간 오싹해야 한다고 생각했어요. 완벽할 필요는 없다고 생각해요. 완벽한 게 좋은 것은 아니니, 불완전함도 보여줘야 한다고요. 그래서 비치 시티나 인간들과 관련된 것을 그릴 때는 불완전한 면들을 강조해요. 역겹거나 추하다고 생각하는 것들이요. 그것들을 조롱하거나 외면하게 만들려는 것이 아니라 그 자체를 보여주는 거죠.

레베카는 언제나 과거의 흔적과 이후 스토리에서 중요한 역할을 할 수도 있는 물건들이 배경에 흩어져 있어야 한다고 주장했다.

스티븐 항상 배경에 뭔가를 숨기려 해요. 이스터 에그 같은 것만 아니라 실제로 이야기와 관련된 것들을요. 그게 세계 구축의 핵심이라 생각해요. 모든 것에 일관된 구조가 숨어 있고, 시청자들은 이야기가 일어나는 전체 세계에서 선택된 일부만 볼 수 있어요. 그러니까 비치 시티에서는 상점들이 문을 닫거나 열기도 하고, 울타리나 사원이 있는 언덕의 패인 자국 같은 변화가 계속 생기고, 예전에 등장한 물건이 재등장하기도 하죠. 대부분은 디자인 단계에서 넣는 거예요!

레베카 맞아요! 'An Indirect Kiss'(시즌 1-24화)에서 펄은 에머시스트가 절벽에서 떨어진 것이 속상해서 울타리를 만들어야겠다고 말하죠. 그때부터 그 자리엔 계속

울타리가 있어요! 손 모양의 우주선이 사원 언덕에 떨어졌을 때 생긴 흔적도 계속 남아 있고요. 바뀐 요소가 유지되는 게 중요해요. 그래야 사실적으로 느껴지거든요. 저는 특히 울타리를 좋아해요. 농담으로 나왔던 건데 정말 울타리를 만들어서 그 후로 계속 거기 있거든요.

배경 디자인의 라인 아트가 완성되면 채색가들이 나설 차례다. 채색가들은 아트 디렉터와 레베카와 상의하고 스토리보드를 참고하며 배경의 맥락을 파악한다. 레이아웃 아트의 선이 구조와 디테일을 다룬다면 채색가들은 색과 형태로 빛과 공기의 느낌을 전달한다. 채색가들의 주된 목표는 스토리와 관련된 해당 장면을 완성하는 것이지만(색을 통해 배경의 시간과 날씨를 알 수 있다) 동시에 분위기와 구도를 강조할 수도 있다. 〈스티븐 유니버스〉만의 스타일이 있기 때문에 이 과정은 단순히 색을 칠하는 일이 아니다.

엘 미샬카(전 아트 디렉터) 레베카와 저는 처음에 파일럿을 만들면서 액자에 넣을 수 없는 숭고한 예술에 대해 얘기했어요. 바넷 뉴먼과 피에트 몬드리안의 작품을 보고 화면 밖에 있는 것들을 암시하는 힌트를 넣고 싶어졌죠. 광원이나 어둠 같은 것들이요. 또 우리는 〈도덕경〉에서 강조하는 빈 공간의 중요성에 관해 이야기했고 배경이 그런 역할을 했으면 했어요. 우리는 작품 속 세계를 파편적으로 그리잖아요. 그 장소들은 화면 밖에는 존재하지 않죠. 그리고 폴 세잔이 그림을 그리는 방식도 생각했어요. 구성에서 덜 중요한 부분은 대충 그리는 것도 허용하지만, 대신 중요한 부분은 수많은 디테일을 축적해서 대상을 사실적으로 보이게 하죠. 우리도 그런 효과를 내려 했어요. 선을 묘사의 뼈대로 삼고 색은 느슨하게 칠했죠. 그런 특징을 강조하기 위해 선과 살짝 어긋나게 칠하기도 하고요.
전체적으로 파스텔 색조와 보라색을 사용해 마법 소녀물 같은 느낌을 줬어요. 강조할 부분에는 작은 다

위 샘 보스마Sam Bosma의 라인 아트, 재스민 라이가 채색.
아래 'Jail Break'(시즌 1-52화)에 등장하는 우주선 내부.
스티븐 슈거의 라인 아트, 재스민 라이가 채색.

이아몬드 형태로 반짝이는 빛을 넣었지만 'Alone Together'(시즌 1-37화) 같은 특별한 에피소드에는 '소녀 만화'(십 대 소녀들을 타깃으로 제작되는 일본의 만화 장르)에서 볼 수 있는 보케bokeh(사진이나 영상의 배경에서 얕은 피사계 심도를 이용해 초점이 흐려진 부분에 생기는 시각 효과)를 넣었죠. 마술적이면서도 살짝 키치한 분위기와 잘 어울렸어요.

느슨한 채색 방법을 고민하던 초기에는 수채화 텍스처를 겹쳐서 사용했어요. 하지만 번거로워서 포기하고, 포토샵으로 쉽게 할 수 있도록 과정을 간소화했죠. 일정이 빠듯한 TV 프로그램을 만드는 과정은 능률적이어야 해요. 먼저 선 안에 큼직하게 색을 채운 다음 디테일들을 넣죠. 단색에 가깝게 색을 최소화한 뒤 몇 가지 색만 추가합니다. 이론은 단순하지만 그 단순한 결과를 얻기 위한 여러 구체적인 결정들을 내리는 데 많은 노력이 들어가죠. 어맨다와 재스민은 적절하면서 흥미로운 색 조합들을 잘 찾아냈어요. 아트 디렉터인 케빈의 놀라운 감각 덕분에 모든 것이 일관성을 지니게 됐어요. 케빈이 한 시도들을 통해 우리 모두가 작품의 가능성을 볼 수 있게 됐죠.

1차 배경 채색이 끝나면 컬러 스타일리스트가 어울리는 색들을 선택하여 캐릭터와 소품의 모델 시트에 적용한다.

재스민 흑백의 모델 시트를 컬러 스타일리스트에게 보냅니다. 그러면 컬러 스타일리스트는 스토리보드와 배경을 참고하여 채색하죠. 그 전에 배경 채색이 완성되어 전체적인 분위기와 색조를 잡아줘야 합니다. 그래야 컬러 스타일리스트가 배경색을 참고하여 소품, 효과, 인물의 색상을 디자인할 수 있으니까요. 소품, 효과, 인물이 어떤 배경에서 움직이는지를 알아야 합니다. 그래야 전체 장면이 명확해지죠. 배경에서 대상이 적절히 두드러져야 그럴듯하게 보입니다.

소품, 효과, 인물의 선에 색을 넣는 건 특별한 경우뿐

입니다. 빵의 윤곽선은 밝고 연한 갈색 선일 때 더 먹음직스럽게 보이죠. 윤곽선을 없애서 빛의 효과를 나타낼 수도 있습니다. 반짝이는 물체의 윤곽선을 부드러운 빛으로 대체하면 더 밝고 환하게 빛나는 것처럼 보이거든요.

초기 에피소드들의 컬러는 아직 실험 단계였습니다. 후반 작업 중에 인물과 배경이 어긋나는 문제가 있곤 했어요. 밝게 빛나는 인물이 어둠 속으로 걸어 들어가는데도 그 영향을 전혀 받지 않았고, 배경상의 위치 때문에 인물의 색이 이상하게 보이기도 했죠. 원래 제작 준비 단계에서 신중한 계획과 검토를 통해 이런 일을 방지해야 하지만 그래도 실수는 하기 마련이죠. 그런 일들을 겪으면서 많은 걸 배웠어요!

각 장면의 첫 배경 아트는 버뱅크에서 제작되지만 2차 배경(주로 사전에 정해진 배경을 클로즈업한 것이다)을 완성하는 것은 한국의 아티스트들이다.

리키 코메타(전 아트 디렉터) 주요 배경과 아이디어는 우리가 담당하지만 흑백 라인 아트는 스티븐이 한국의 애니메이터들에게 직접 설명합니다. 채색도 같은 방식이죠. "바닥에 떨어진 옷의 디테일 묘사가 필요합니다" 혹은 "이 나무껍질을 클로즈업한 디테일이 필요합니다"처럼 요청하면 그쪽에서 완성합니다.

레베카는 팀원들을 공통된 비전 아래 단합시켜 배경 디자인, 소품 디자인, 컬러 스타일링, 채색이 모두 동일한 시각적 언어로 표현되도록 한다. 스튜디오에서 자연스럽게 일어나는 창의적인 교류가 작품에 도움이 된다.

스티븐 대니(헤인즈, 주요 캐릭터 디자이너)와 **앤지(왕, 소품과 효과 디자이너)**와 함께 캐릭터와 소품 디자인 아이디어를 배경에 어떻게 적용할지 얘기했습니다. 두 사람은 일상적인 물건들이 어때야 하는지, 그것이 건축

옆 에밀리 월러스Emily Walus의 라인
아트, 어맨다 빈터스타인이 채색.
옆 아래, 위 샘 보스마의 라인 아트,
어맨다 빈터스타인이 채색.
오른쪽 샘 보스마의 라인 아트, 재
스민 라이가 채색.
아래 엘 미샬카가 그린 우주 배경.

스티븐 슈거의 라인 아트,
어맨다 빈터스타인이 채색.
옆 위, 아래 샘 보스마의 라인
아트, 엘 미샬카가 채색.

위 스티보니가 참석하는 창고 파티의 색채와 분위기를
보여주는 엘 미샬카의 컬러 키. 맨위 스티븐 슈거의 라인
아트. 오른쪽 'Alone Together'(시즌 1-37화)의 이미지들.

재스민 라이 컬러 키는 크루들이 소품, 효과, 인물, 배경의 컬러 팔레트를 정할 때 추가 가이드 역할을 해요. 스토리에 따라 특정한 메시지나 감정을 전달하기 위해 컬러 팔레트에 변화를 줘야 할 때 이런 가이드라인이 유용하죠.

왼쪽 재스민 라이의 컬러 키, 에밀리 월러스의 라인 아트(아래에서 두 번째), 스티븐 슈거의 라인 아트(맨 아래). **위** 'Message Received'(시즌 2-25화)의 컬러 키를 사용해 그린 이미지.

과 조각에 어떤 영향을 미치는지에 대해 천재적인 생각들을 해냈죠. 젬 디자인과 형태에 관해서도 천재적인 아이디어들을 내놓았습니다. 대니는 제게 '움직임의 조짐'이라는 이론에 관해 얘기했습니다. 셀(셀룰로이드의 약자. 이 투명한 시트 위에 한 프레임씩 손으로 직접 그리고 채색하여 애니메이션을 만든다. 요즘은 대부분 디지털 방식으로 대체했다) 위에 그리듯이 디자인하고 채색한 디테일들로 세계를 채우자는 아이디어였죠. 시청자들은 무의식적으로 셀 위에 그린 그림이 움직인다는 걸 알기 때문에, 실제로 움직이지 않아도 움직이는 듯한 환영을 만들어낼 수 있다는 겁니다!

이러한 부서 간 협력으로 더 완벽한 허구 세계가 만들어졌다. 이 모든 디테일이 쌓여 시청자들이 들어가고 싶어 하는, 구체적이면서도 완전하게 불완전한 장소가 생겼다.

스티븐 온라인의 글들을 보다가 '나도 비치 시티에 살고 싶다'는 코멘트가 보이면 정말 기뻐요. 우리가 사람들에게 중요한 의미를 지니는 세계를 만들었다는 뜻이니까요. 골목길과 건물을 그린 수백 장의 배경 이상을 사람들이 보고 있다는 거죠.

오른쪽 엘 미샬카가 그린 'The Answer'(시즌 2-22화)의 배경 아트.

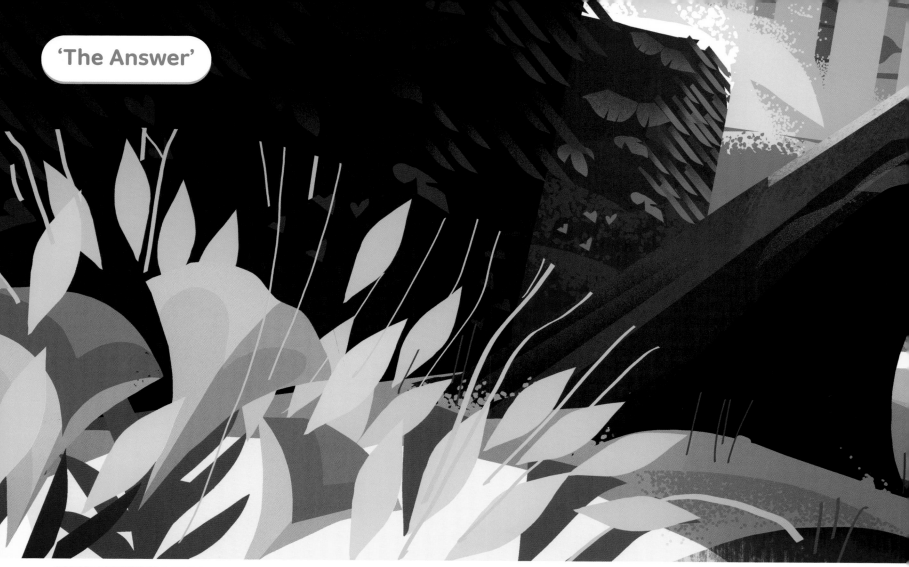

'The Answer'

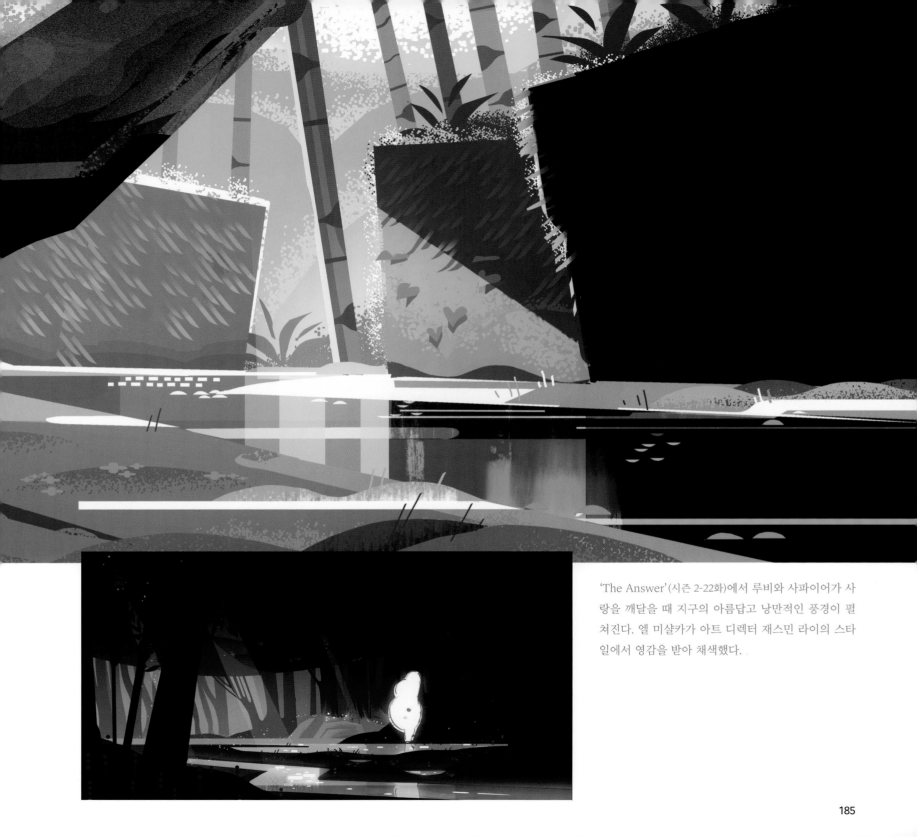

'The Answer'(시즌 2-22화)에서 루비와 사파이어가 사랑을 깨달을 때 지구의 아름답고 낭만적인 풍경이 펼쳐진다. 엘 미샬카가 아트 디렉터 재스민 라이의 스타일에서 영감을 받아 채색했다.

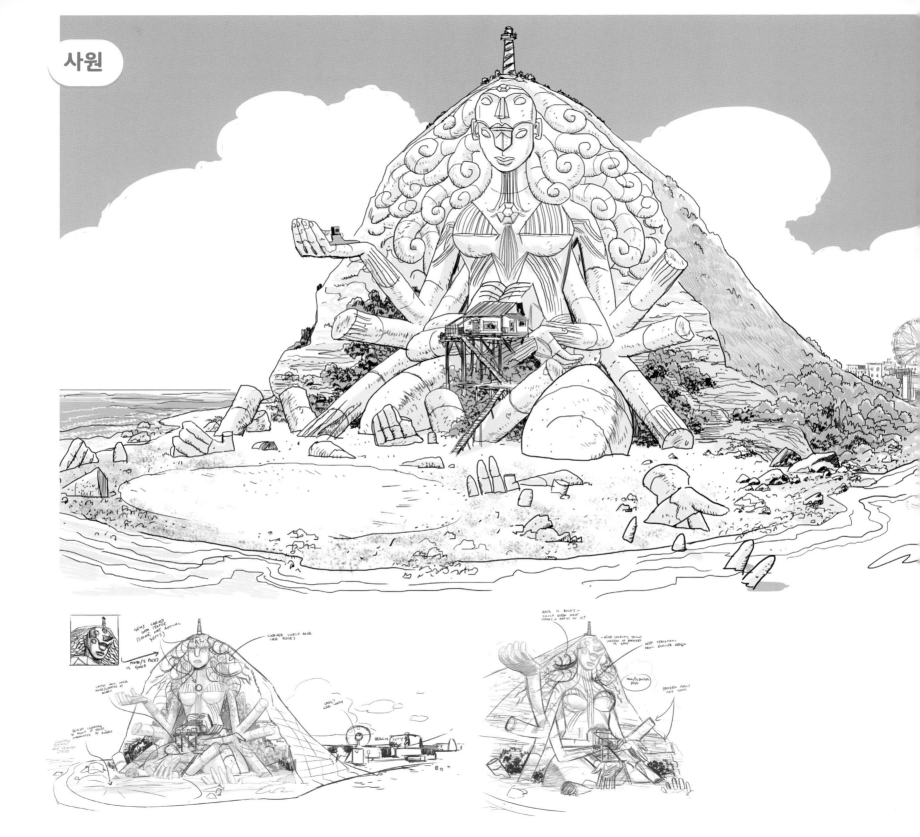

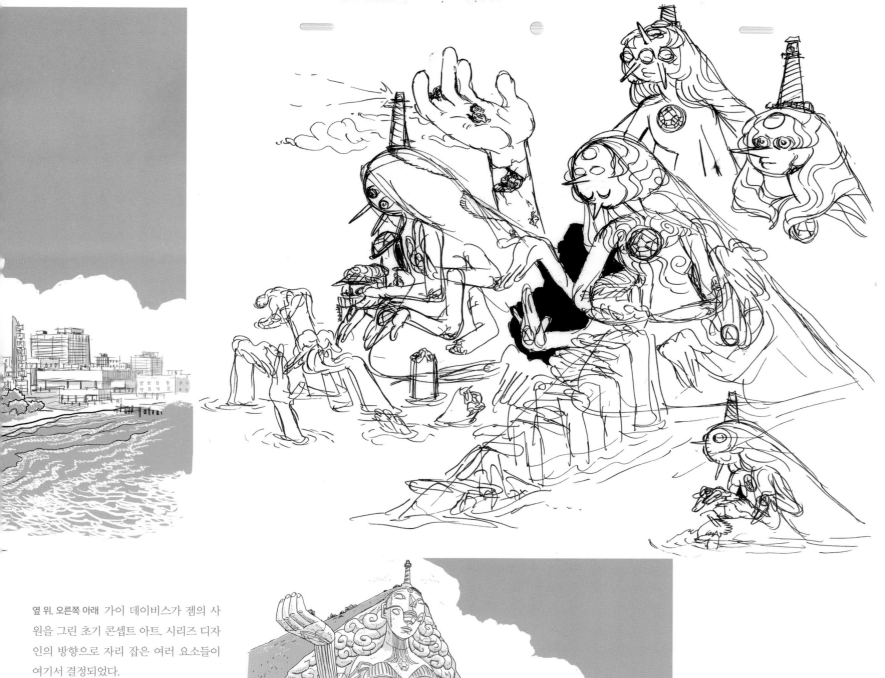

옆 위, 오른쪽 아래 가이 데이비스가 젬의 사원을 그린 초기 콘셉트 아트. 시리즈 디자인의 방향으로 자리 잡은 여러 요소들이 여기서 결정되었다.
왼쪽 아래 가이 데이비스의 콘셉트 아트 위에 적힌 메모들.
오른쪽 위 콜린 하워드의 콘셉트 아트.

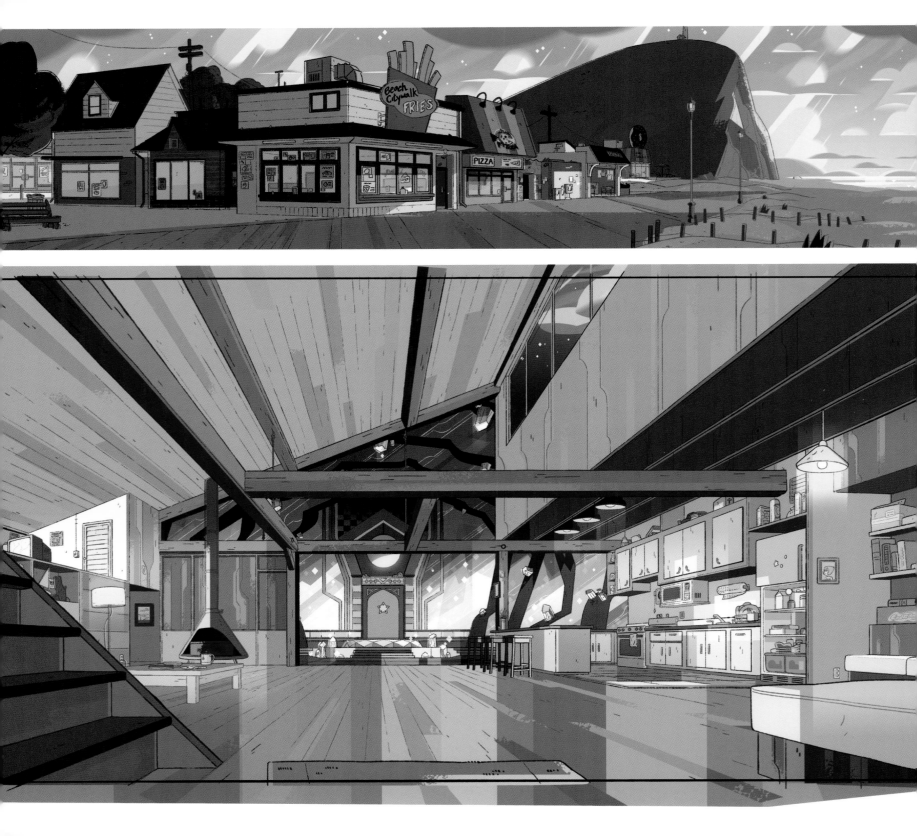

옆 위 스티븐 슈거의 라인 아트,
어맨다 빈터스타인이 채색.
옆 아래 스티븐 슈거의 라인 아트,
엘 미샬카가 채색.
오른쪽 'Steven and the Stevens'
(시즌 1-22화) 중에서. 제이크 와
이어트Jake Wyatt의 라인 아트, 어
맨다 빈터스타인이 채색.

'Island Adventure'

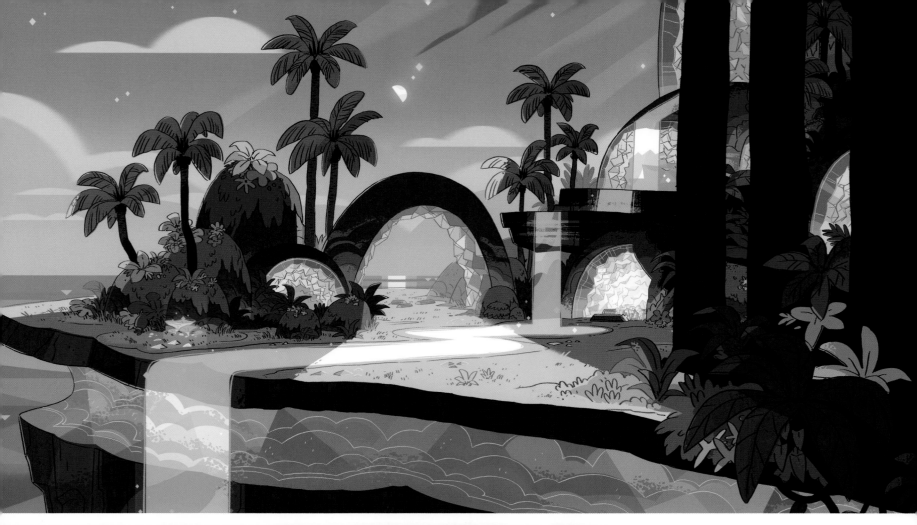

'Island Adventure'(시즌 1-30화)의 배경 아트.
샘 보스마의 라인 아트.
옆 위, 옆 아래 왼쪽, 아래 어맨다 빈터스타인 채색.
옆 아래 오른쪽, 위 재스민 라이 채색.

에밀리 월러스의 라인 아트. 옆 아래 오른쪽 리키 코메타
채색. 나머지 엘 미샬카 채색.

샘 보스마의 라인 아트, 어맨다 빈터스타인 채색.

스티븐 슈거의 라인 아트, 엘 미샬카 채색.

선민 이미지 픽처스의 애니메이션 팀이 그린 'Mr. Greg'(시즌 3-8화) 중 펄의 애니메이션 드로잉.

7: ANIMATION & POST 애니메이션과 후반 작업

BY KAT AND ALETH! TONIGHT @ 8 on CN

캣 모리스의 프로모션 아트 드로잉.

〈스티븐 유니버스〉의 애니메이션 최종본이 만들어지는 곳은 카툰 네트워크 스튜디오가 아니다. 사전 개발 단계는 작가, 프로듀서, 디자이너, 컬러리스트, 작곡가, 에디터들이 하나의 에피소드를 만들기 위해 꼼꼼한 계획을 세우는 과정이다. 제작 단계에서는 지구 반대편의 아티스트들이 종이에 한 프레임씩 그림을 그려 계획을 실현한다. 대개 제작비 절감을 위해 미국보다는 외국의 스튜디오에 아웃소싱을 한다. 대부분의 TV 애니메이션이 그렇게 만들어졌다. 최근에는 한국의 스튜디오들이 수준 높은 애니메이션 제작으로 유명한데, 〈스티븐 유니버스〉도 한국의 선민 이미지 픽처스 컴퍼니('메가스 XLR^Megas XLR' 같은 액션 애니메이션 제작으로 명성을 얻은 곳이다)와 애니메이션의 명가인 러프 드래프트 코리아(〈핀과 제이크의 어드벤처 타임〉, 〈심슨 가족〉, 〈네모바지 스폰지밥〉 등 다수의 애니메이션을 제작했다)에서 만들어진다. 애니메이션 제작에는 끊임없는 의사소통이 필요하다.

재키 제작팀은 해외 스튜디오 두 곳과 정보를 주고받습니다. 매일 이메일이 오가죠. 신경 쓸 부분이 많은 에피소드일 경우 영상 채팅을 하면서 레베카나 우리 쪽 슈퍼바이저가 지침과 세부 사항을 전달합니다.

에피소드의 타이밍이 확정되고, 제작 준비가 된 디지털 파일을 한국의 스튜디오로 보낼 때 애니메이션 디렉터 닉 드마요와 팀원들은 애니메이터들을 위해 더 상세한 계획서를 만든다.

닉 드마요(애니메이션 디렉터) 저는 스토리보드와 애니메이션 사이를 잇는 역할을 합니다. 먼저 확정된 애니메틱을 검토해요. 세부 사항 조정부터 최종 애니메이션에 어울리지 않는 요소들의 수정까지 여러 가지를 의논하죠. 그 후에는 팀원들과 함께 '타이밍'이라 부르는 작업을 합니다. 익스포저 시트^exposure sheet(프레임 단위로 칸을 나누고 애니메이터와 카메라 기사가 따라야 할 지시 사항을 적어 넣는 표)를 작성해 애니메이터들에게 발걸음, 동작, 연기 효과 등 각각의 액션이 일어나는 데 걸리는 정확한 시간을 알려주죠. 트랙 리더^track reader들이 대사를 분석해 각 단어의 음가를 기록하면 우리는 익스포저 시트에 립싱크의 지시 사항을 추가하여 입 모양을 언제 어떻게 그려야 할지를 전달합니다.

애니메이션 제작 스튜디오 중 한 곳에 파일을 보낼 때, 디지털 파일의 형태로 흑백 자료를 먼저 보내고 그 뒤에 컬러 자료를 보낸다.

크리스티 코헨(프로덕션 코디네이터) 먼저 보내는 흑백 자료에는 최종 스토리보드, (대사와 타이밍이 확정된) 애니메틱, 에피소드의 오디오 트랙, (애니메이션 제작에 관한 지시 사항들이 기록된) 익스포저 시트, 리드 시트lead sheets(각 장면의 길이를 기록한 목록, 흑백 배경 참고 목록(각 장면에 어떤 배경을 사용하거나 참고해야 하는지를 기록한 목록), 그리고 모든 배경, 캐릭터, 소품, FX(특수 효과를 어떻게 그려야 하는지를 보여주는 예)의 흑백 라인 아트 디자인이 담긴 모델 팩이 포함됩니다. 모델 팩에는 이전 에피소드에서 만들어 재사용하는 디자인과 해당 에피소드를 위해 새롭게 만들어진 디자인이 모두 들어가죠. 몇 주 후 컬러 자료를 보냅니다. 여기에는 컬러 참고 목록(각 장면별 컬러 팔레트, 각 장면에서 어떤 색의 배경을 사용하거나 참고해야 하는지를 정리한 목록)과 해당 에피소드에 필요한 배경, 캐릭터, 소품, FX의 채색 버전을 넣은 모델 팩이 들어갑니다.

미국의 제작 팀과 해외 프로덕션 크루 사이의 친밀도는 시리즈마다 다르다. 애니메이터 출신인 레베카 슈거는 지구 반대편에 있는 제작 팀이 꼭 필요한 파트너라는 사실을 알기에 개인적으로도 가깝게 지낸다.

레베카 한국 스튜디오에 두 번 가봤어요. 카툰 네트워크에서 여러 작품의 총괄 프로듀서들을 보내줘서 기회가 생기면 가죠. 처음 갔을 때는 실무적이었어요. RDK(러프 드래프트 코리아)에서 그곳의 디렉터들, 팀원들과 함께 그림을 그리고 질문을 받았죠. 인물들의 머리 모양, 허리를 숙일 때의 형태, 펄의 긴 발과 에머시스트의 작은 발가락의 차이 등의 가이드를 그렸어요. 선민에서는 'Giant Woman'(시즌 1-12화)의 작업을 하고 있었어요. 함께 앉아 그림을 그리고 스토리에 관한 질문에 대답했죠. 선민 직원들에게는 색다른 일이었어요. 액션 작품을 주로 만들다가 갑자기 웃기고 귀여운 그림들을 그리게 됐으니까요. 저는 한나 바바라와 아니메가 만난 '한나 바바니메Hanna-Barbanime'를 만든다는 사실에 들떠 있었어요. 선민의 디렉터인 배기용 씨는 경험이 많고 아니메와 서양 애니메이션을 모두 만들었기에 바로 이해했죠.

두 번째 방문했을 때는 달랐어요. 친해졌기에 다시 만나 반가웠고 새로 들어온 팀원들을 만날 수 있어서 즐거웠어요. 팀원 중 한 명이 해변에 있는 '찜질방'을 권해서 다녀왔죠. 제가 일을 너무 많이 한다고 걱정하더라고요. 자기 삶이 없으면 소재도 떨어질 거라고요. 선민에는 우쿨렐레 클럽이 생겼어요! 지브리 영화에 나오는 노래를 우쿨렐레로 연주했대요. 제가 한국어로 'It's Over'를 부르게 통역자가 도와줬죠. 'Mr. Greg'(시즌 3-8화)을 만들 때 디렉터들과 많이 의논했어요. 애니메이션이 아름답게 만들어졌죠. 박진희 디렉터가 노래가 나오는 시퀀스의 멋진 그림들을 전부 그렸어요. 펄을 가장 잘 그리는 사람이에요. 눈물이 흐르는 장면 하나를 위해서 약 70장의 그림을 그렸죠. 선민과 RDK의 팀장들이 LA를 방문해서 함께 만날 때도 많아요. 저는 그들에게 앞으로의 에피소드 계획과 어떤 에피소드가 특별할지를 얘기하고 팀원들이 전해준 질문에 대답하죠.

한국 스튜디오들은 지금 같은 디지털 도구와 소프트웨어의 시대에도 모든 애니메이션을 종이에 연필과 잉크로 직접 그린다.

레베카 종이에 그리면 가장 높은 해상도의 드로잉이 가능해요. 수천 장의 그림을 그리는 건 디지털로 그리든 전통적인 방식으로 그리든 똑같이 힘들어요. 그림은 그림이죠. 어떤 디지털 애니메이션 프로그램은 드로잉을 구부리고 변형시켜서 동화in-between(키 드로잉들 사이를 부드럽게 이어주는 중간 그림)로 연결한 것처럼

보이게 해주죠. 매력적이에요. 캐릭터들이 느슨해지고 휘어지면서도 모델을 정확히 따르고 일관성이 유지된다면 애니메이션이 더 완벽해 보이고요. 하지만 전 완벽함이나 일관성에는 관심 없어요. 디지털로 작업해도 여전히 모든 동화를 따로 그리고, 모델과 일치하지 않는 리미티드 애니메이션limited animation을 만들 거예요. 대학에서 애니메이션을 만들 때도 저는 종이에 그림을 그리고 스캔해서 디지털로 채색했어요. 많은 사람들이 제가 디지털로 작업했을 거라고 생각해요! 하지만 아니에요. 지금 제 작품을 만드는 방식으로 만든 거예요.

디즈니와 같은 고전 장편 애니메이션은 캐릭터들이 자연스럽게 움직이는 풀 애니메이션full animation 방식을 추구했지만 보통 텔레비전 애니메이션은 경제적인 이유로 리미티드 애니메이션으로 제작되었다. 〈고인돌 가족 플린스톤The Flintstones〉부터 〈핀과 제이크의 어드벤처 타임〉까지 리미티드 애니메이션의 뚝뚝 끊기는 타이밍과 캐릭터의 동작은 그 자체로 예술이며, 표현이 풍부하고 독특한 키 드로잉은 리미티드 애니메이션의 장점이다.
버뱅크의 스튜디오에서 사전 제작 결과물이 오면 애니메이션 제작 스튜디오의 디렉터와 아티스트들이 작업을 시작한다. 연필로 러프 드로잉을 하고 테스트한 뒤 불필요한 선을 지우고 잉크로 덧칠한다. 잉크 드로잉은 선의 질감에 신경 쓰면서 완성한다. 붓펜을 사용하면 선의 굵기를 다양하게 변화시킬 수 있다.

레베카 애니메이션 스튜디오들은 표현과 비율은 스토리보드를 따르고, 캐릭터의 디테일은 모델 시트를 참고합니다. 예를 들어 스티븐의 상의에는 언제나 별이 그려져 있는데(평소와 다른 옷을 입을 때를 제외하면) 스토리보드에는 그런 디테일이 언제나 들어가 있진 않죠. 가장 까다로운 것은 '감정을 보여주는 머리카락'이에요. 인물의 표정과 동작이 다양하게 바뀌는 작품에서도 디테일로 간주된 머리카락은 거의 고정되어 있지요. 하지만 우리는 머리카락도 구체적으로 요청했어요. 레이븐은 펄의 머리카락을 패배했다고 느낄 때는 축 처지게 그리고, 놀랐을 때는 삐죽삐죽 서게 그려요. 에머시스트의 머리카락은 그리는 사람에 따라 달라지죠. 특히 로렌은 거칠고 풍성하게 그려요. 많은 캐릭터들이 스트레스를 받으면 머리카락이 흐트러지고요. 이것이 머리카락을 통한 감정 표현이라는 점을 전달하는 것이 중요했죠. 우리가 한 디자인은 캐릭터의 디폴트 버전이지만 캐릭터들은 디폴트 버전과 언제나 다를 거예요. 다만 캐릭터의 표현과 비율이 다양하게 바뀔 때도 입고 있는 옷은 유지되죠.

각 장면들의 애니메이션이 완성되면 스캔해서 디지털로 채색한다. 이것을 미국으로 보내면 애니메이션과 사운드를 결합한 첫 번째 편집본인 워크 프린트가 나온다.

닉 해외 애니메이션 스튜디오에서 첫 번째 애니메이션이 도착하면 마지막 일이 시작됩니다. 레베카와 디렉터들과 함께 워크 프린트를 검토하면서 실수는 없는지 확인하죠. 애니메이션부터 컬러나 구성 부분까지 다양한 실수가 있죠. 이 수정 사항들을 기록하고 정리해서 해외 스튜디오나 후반 작업 부서에 보냅니다.

스티븐 애니메이션이 도착한 후에 '잠깐만. 배경이 한여름이어야 하는데' 하고 깨달았던 적이 있었어요. 그래서 비치파라솔 등을 그려 넣었죠. 디자인이 원하는 대로 나오지 않으면 우리가 수정하기도 합니다. 가끔은 레베카가 일부 애니메이션을 그리죠. 캐릭터의 표정이 마음에 들지 않거나 시선 방향이 잘못됐거나 하면 직접 수정합니다.

수정 작업 외에 크루들이 애니메이션을 전부 제작할 때도 있다. 이언은 'An Indirect Kiss'(시즌 1-24화)에서

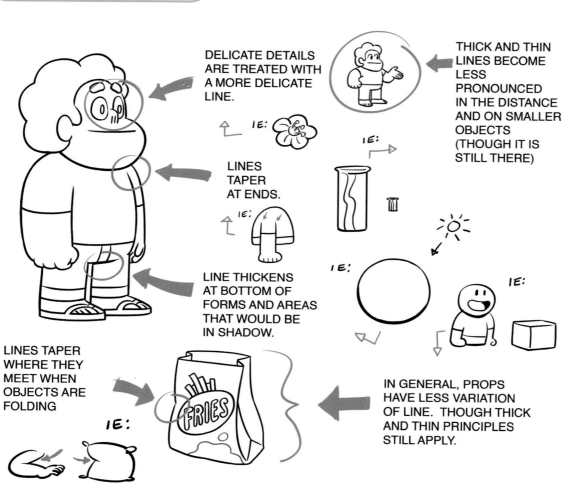

DELICATE DETAILS ARE TREATED WITH A MORE DELICATE LINE.

IE:

LINES TAPER AT ENDS.

IE:

THICK AND THIN LINES BECOME LESS PRONOUNCED IN THE DISTANCE AND ON SMALLER OBJECTS (THOUGH IT IS STILL THERE)

IE:

IE:

IE:

LINE THICKENS AT BOTTOM OF FORMS AND AREAS THAT WOULD BE IN SHADOW.

LINES TAPER WHERE THEY MEET WHEN OBJECTS ARE FOLDING

IE:

IN GENERAL, PROPS HAVE LESS VARIATION OF LINE. THOUGH THICK AND THIN PRINCIPLES STILL APPLY.

위 대니 헤인즈의 그림.
아래, 오른쪽 레베카의 그림.

PEARL'S SHOES

NO

Pearl's shoes are not squared off in the front

YES

Pearl's shoes are rounded in the front, as indicated in her model.

INKING FOR CLOSE·UP

These inks have no line variation.

These inks are varied, even in close-up.

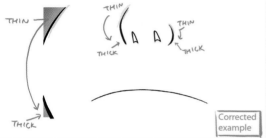

Corrected example

These inks are too uniformly thick, and not directional.
Thick lines should fall on the undersides of shapes.

These inks are not too thick, and are varied.

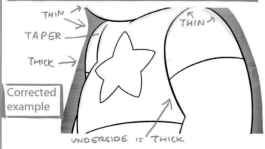

Corrected example

UNDERSIDE IS THICK

위 이언 존스 쿼티와 레베카의 그림.

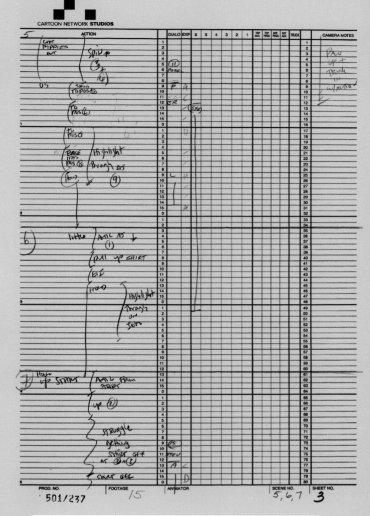

왼쪽 〈스티븐 유니버스〉의 캐릭터들을 그리는 방법에 관한 팁. 한국의 애니메이션 제작 스튜디오들이 각각의 프레임을 그릴 때 참고하기 위한 것이다.

위 애니메이션 디렉터 닉 드마요가 애니메이션 스튜디오에 구체적인 지침을 전달할 때 사용하는 익스포저 시트의 샘플 페이지. 액션의 타이밍과 캐릭터가 대사를 말할 때 그려야 할 입 모양에 대한 지침이 포함된다.

눈물방울이 튀는 장면을 만들었다. '엉클 그랜파'와의 크로스오버 에피소드 'Say Uncle'(시즌 2-3화)에서 스티븐과 엉클 그랜파가 하는 64비트 비디오게임의 애니메이션도 이언의 작품이다. 또 매회 에피소드 끝에 나오는 카툰 네트워크 스튜디오의 범퍼도 이언이 만든 것이다.

레베카 애니메이션이 마음에 들지 않으면 우리가 수정할 수 있어요. 그림 몇 장을 빼서 속도를 빠르게 할 수도 있죠. 끝까지 실험을 해볼 여지가 있어요. 변화를 주더라도 장면의 길이가 바뀌지 않아 확정된 타이밍의 사운드와 일치하기만 하면요. 사운드만 맞으면 효과를 추가하거나 수정을 할 수 있어요. 카메라가 흔들

리는 효과를 넣을 수도 있죠! 수정이 끝나면 드디어 모든 게 맞아떨어져요. 캣(모리스), 조(존스턴)의 지휘와 매태니아(애덤스)의 편집, 아이비 앤 스라슈의 음악, 그리고 토니(오로즈코)의 사운드 디자인 덕분이죠!

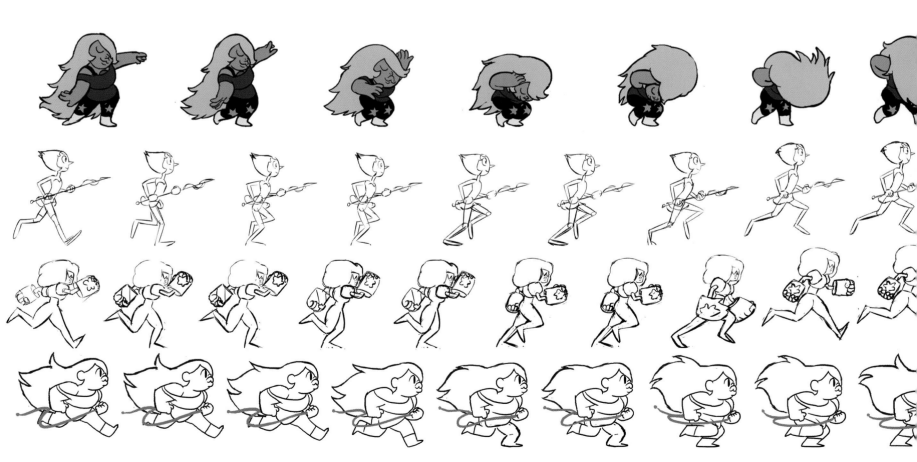

때로는 버뱅크의 크루니버스가 애니메이션을 일부 제작하기도 한다. 아래는 이언 존스 쿼티가 '스매시 브로스' 게임을 하는 장면에서 텔레비전 화면을 애니메이션으로 만든 것이다. 그 아래는 오프닝 크레디트에서 에머시스트가 머리를 넘기는 장면을 제프 리우가 그린 것이다. 맨 아래 펄과 가넷이 달리는 장면의 루프 애니메이션은 조 존스턴이, 에머시스트가 달리는 장면의 애니메이션은 이언 존스 쿼티가 그렸다.

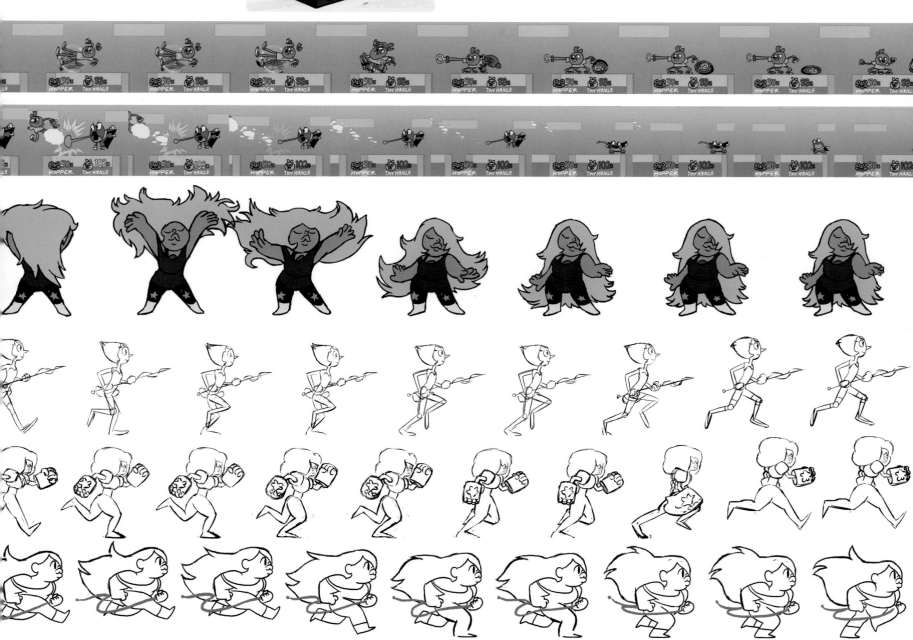

C.L.O.D.S., Vol. 1

CREWNIVERSE LOVES OVER-DRAWING SCENES

CLODS

VOL. 1

rough storyboards and
animation collection

"Catch and Release"
Hilary Florido

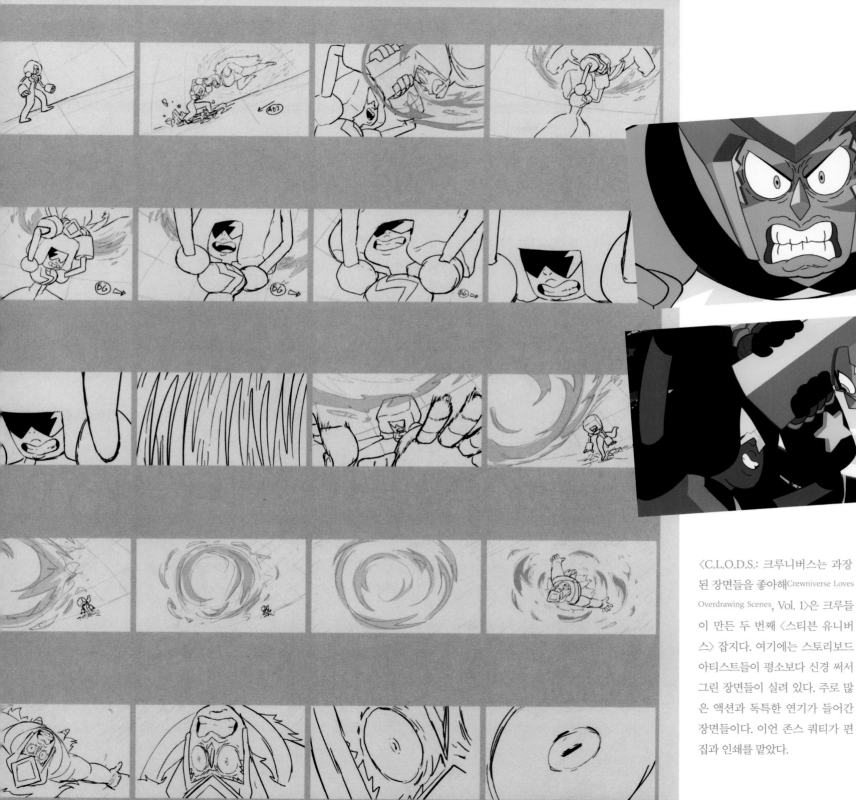

〈C.L.O.D.S.: 크루니버스는 과장된 장면들을 좋아해Crewniverse Loves Overdrawing Scenes, Vol. 1〉은 크루들이 만든 두 번째 〈스티븐 유니버스〉 잡지다. 여기에는 스토리보드 아티스트들이 평소보다 신경 써서 그린 장면들이 실려 있다. 주로 많은 액션과 독특한 연기가 들어간 장면들이다. 이언 존스 쿼티가 편집과 인쇄를 맡았다.

"Jailbreak" - Jeff Liu

레베카가 'Keystone Motel'(시즌 2-12화) 에피소드에서 루비와 사파이어가 화해의 포옹을 하는 장면의 키 드로잉을 그린 것이다. 스티븐은 레이븐 몰리시와 이언 존스 퀴티가 그렸다.

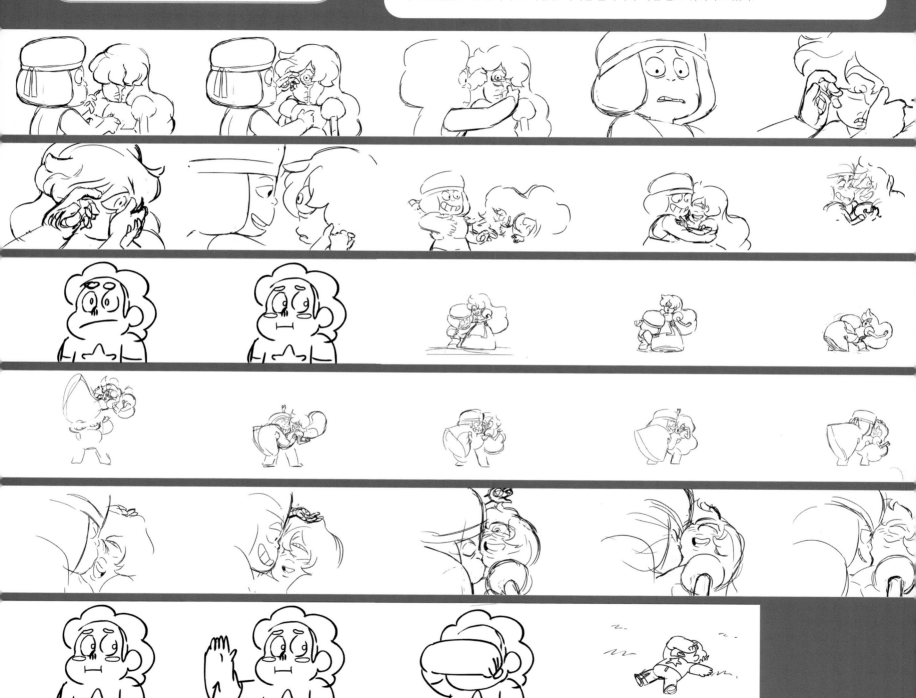

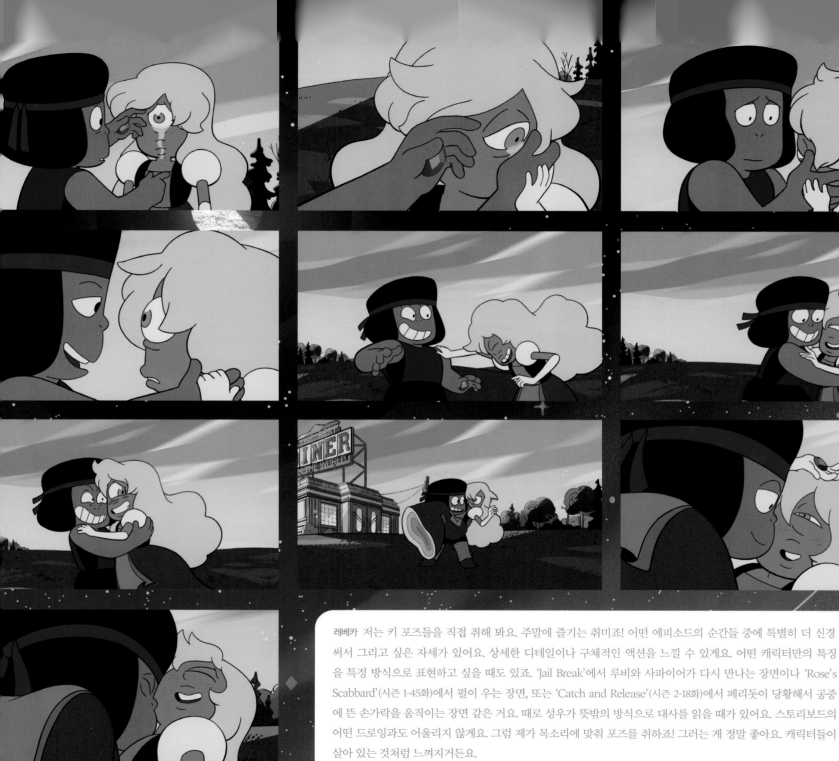

레베카 저는 키 포즈들을 직접 취해 봐요. 주말에 즐기는 취미죠! 어떤 에피소드의 순간들 중에 특별히 더 신경써서 그리고 싶은 자세가 있어요. 상세한 디테일이나 구체적인 액션을 느낄 수 있게요. 어떤 캐릭터만의 특징을 특정 방식으로 표현하고 싶을 때도 있죠. 'Jail Break'에서 루비와 사파이어가 다시 만나는 장면이나 'Rose's Scabbard'(시즌 1-45화)에서 펄이 우는 장면, 또는 'Catch and Release'(시즌 2-18화)에서 페리돗이 당황해서 공중에 뜬 손가락을 움직이는 장면 같은 거요. 때로 성우가 뜻밖의 방식으로 대사를 읽을 때가 있어요. 스토리보드의 어떤 드로잉과도 어울리지 않게요. 그럼 제가 목소리에 맞춰 포즈를 취하죠! 그러는 게 정말 좋아요. 캐릭터들이 살아 있는 것처럼 느껴지거든요.

이언 존스 쿼티가 포스트잇 위에 그린 애니메이션. 스티븐이 축구공처럼 이리저리 던져지는 모습을 묘사한 것으로 각 에피소드의 크레디트 후에 나오는 엔드 태그용으로 만들었다.

로즈가 태어나지 않은 스티븐을 위해 비디오테이프를 녹화하는 중요한 장면의 방향을 잡기 위해 레베카가 그린 스케치. 옆 이 스케치를 키 레이아웃 드로잉으로 바꿔서 최종 애니메이션을 만드는 스튜디오가 참고하도록 했다. 대니 헤인즈의 드로잉.

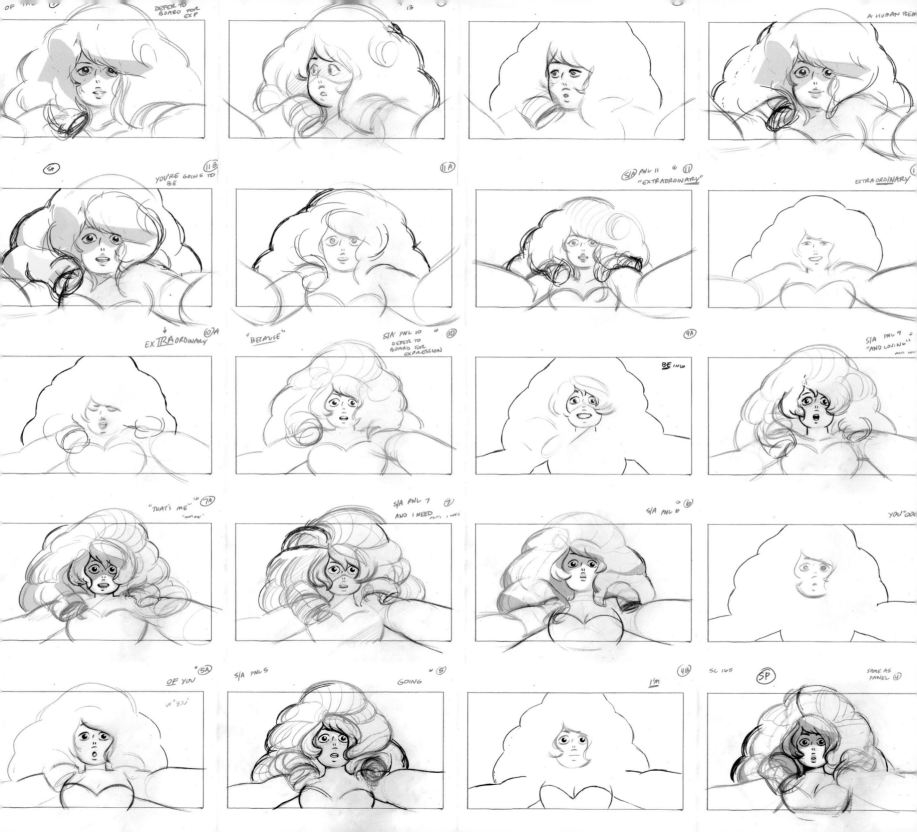

호리 다카후미의 레이아웃 드로잉

〈스티븐 유니버스〉크루들은 'Mindful Education'(시즌 4-4화)의 몇몇 시퀀스를 위해 일본의 스튜디오 트리거의 작업으로 유명한 호리 다카후미Takafumi Hori를 게스트 애니메이터로 초빙하여 공동 작업을 했다.

제프 호리 다카후미와 일할 수 있었던 건 영광이었어요! 저는 레베카가 녹음한 'Here Comes a Thought'의 데모를 가지고 이 노래가 나오는 시퀀스의 스토리보드 작업을 했습니다. 호리 씨가 그 스토리보드를 꼼꼼하게 마무리하고 애니메이션에 들어갈 추가 동작들을 그려 넣었죠. 제 파트너인 콜린 하워드가 그린 스토리보드의 액션 시퀀스도 훌륭하게 완성해주었습니다. 선민 이미지 픽처스에서 이 드로잉들을 전달받아 애니메이션화하고 채색하여 최종 결과물을 만들어냈죠.

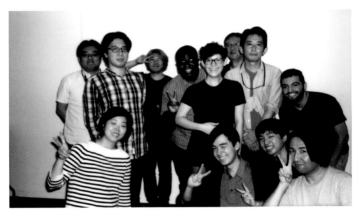

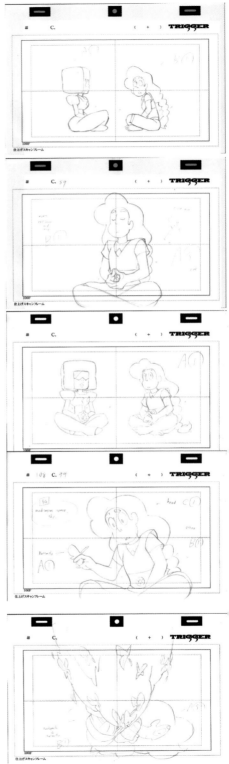

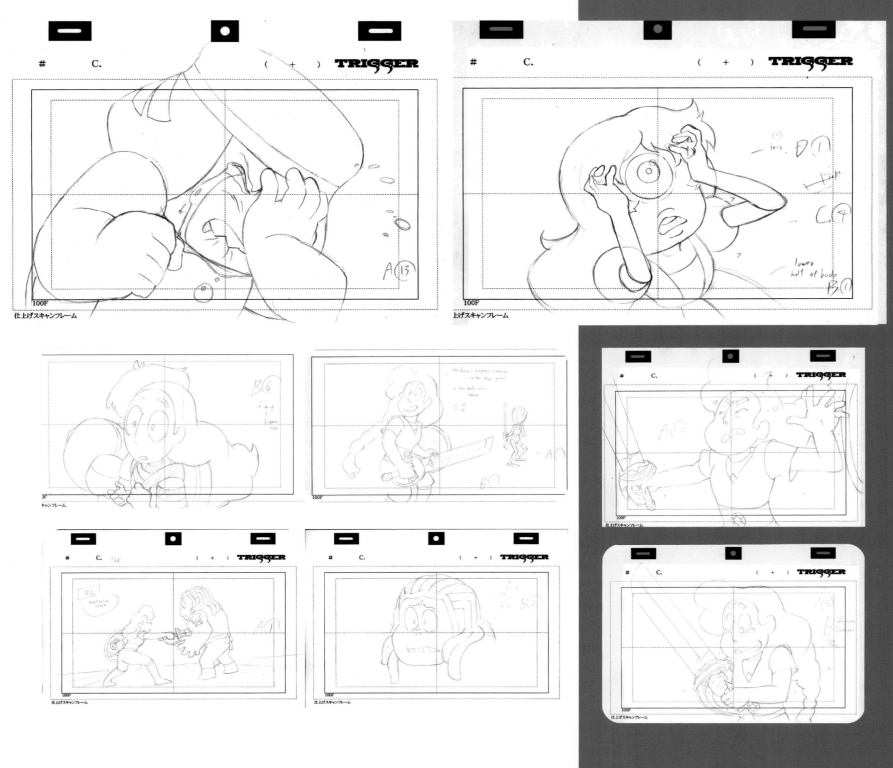

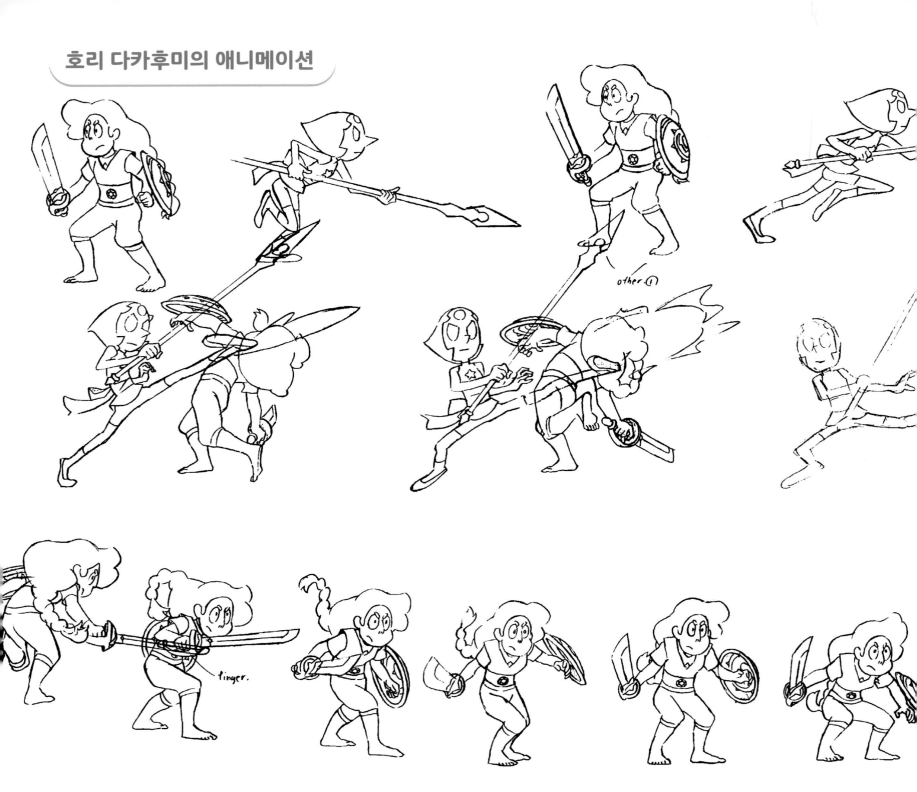

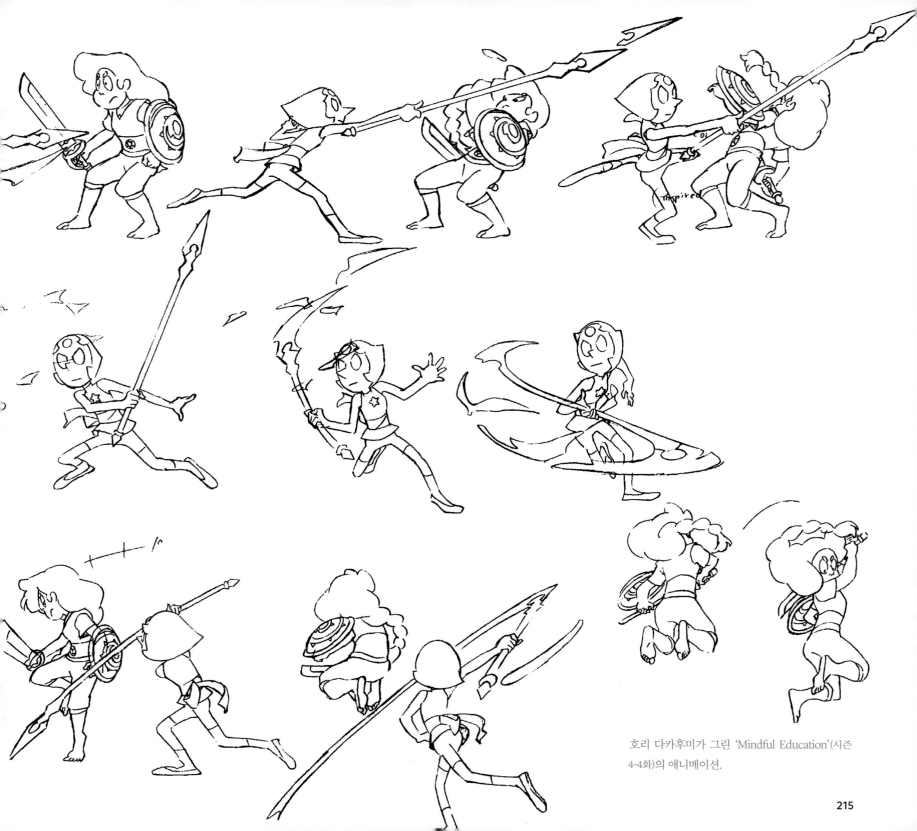

호리 다카후미가 그린 'Mindful Education'(시즌 4-4화)의 애니메이션.

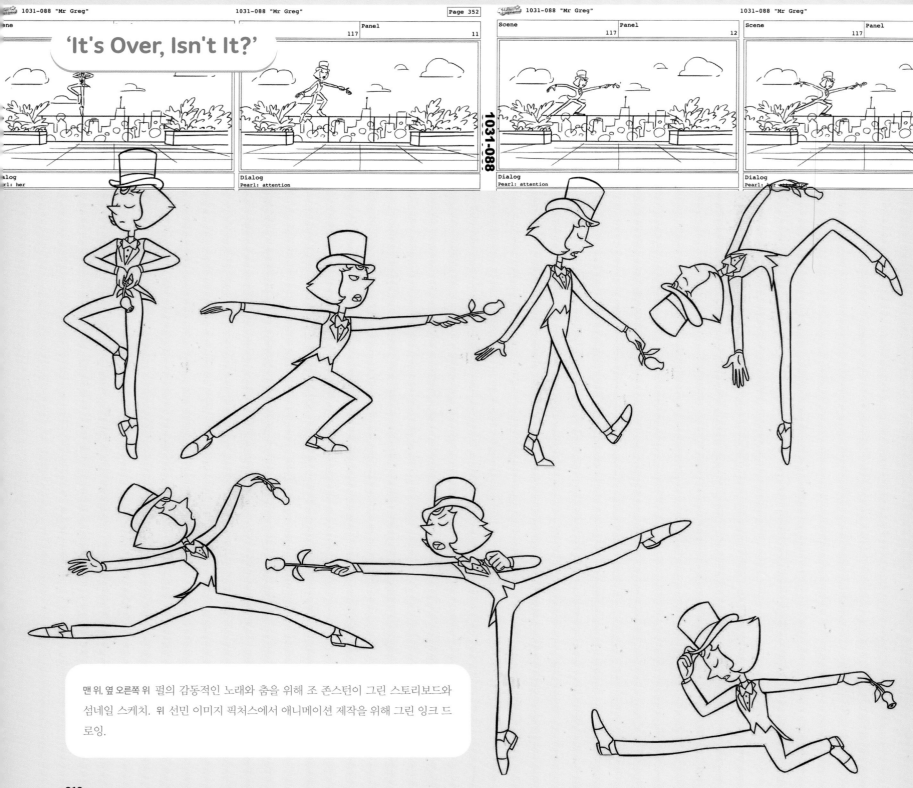

'It's Over, Isn't It?'

Dialog
Pearl: her

Dialog
Pearl: attention

Dialog
Pearl: attention

Dialog
Pearl: her attention

1031-088

맨 위, 옆 오른쪽 위 펄의 감동적인 노래와 춤을 위해 조 존스턴이 그린 스토리보드와 섬네일 스케치. 위 선민 이미지 픽처스에서 애니메이션 제작을 위해 그린 잉크 드로잉.

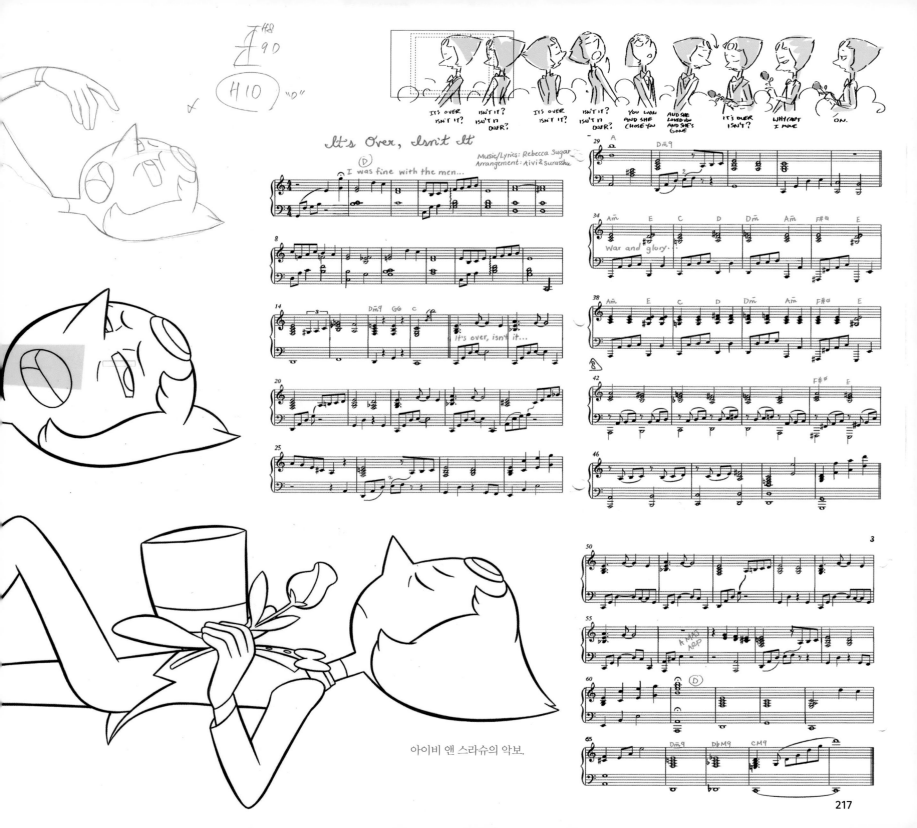

아이비 앤 스라슈의 악보.

'Mr. Greg'의 춤 장면 참고 자료

셀비 라바라Shelby Rabara(페리돗 역의 성우)가 키 포즈를 그리는 데 참고하도록 카메라 앞에서 직접 춤을 췄다. 셀비의 남편인 해리 슘 주니어Harry Shum Jr.도 함께 커플 댄스를 추었다. 스토리보드는 조 존스턴이 그렸다.

8: ONWARD 전망

조 존스턴의 그림.

변화를 감지하는 속도가 느린 미디어 기업들도 세상이 다양한 목소리로 들려주는 이야기에 목말라 있다는 사실을 깨닫기 시작했다. 최근 시청자들이 다양한 프로그램을 수용하면서 방송국들도 그런 프로그램을 계속 만들게 되었다. 더 폭넓은 텔레비전 프로그램을 추구하는 트렌드 속에 〈스티븐 유니버스〉가 있다.

레베카 처음 목표는 모든 사람의 개인적인 경험이 작품에 반영되는 거였어요. 많은 이들이 텔레비전에서 보고 싶었지만 볼 수 없었던 개인적인 경험을 바탕으로 이야기를 쓰고 있어요. 사람들이 우리의 유년기를 좋아해주는 건 감동적이었죠. 하지만 우리는 여전히 우리가 보고 싶은 작품을 만들고 있어요. 솔직히 말하면 그게 가장 중요해요.

지금처럼 다양한 사람들이 사는 세계에서는 어떤 사람들이든 텔레비전에서 자신들의 삶과 경험을 사실적으로 반영한 인물들을 볼 수 있어야 한다. 이런 반영의 가치와 정확성은 카메라가 없는 곳에서도 똑같이 행동하느냐에 달려 있다. 의도한 것은 아니었지만, 〈스티븐 유니버스〉 팀은 여기에 자부심을 갖고 있다.

이언 저희가 흥미진진하게 생각하는 건 크루들이 의도치 않게 자신들의 진짜 삶을 반영한 작품을 만들고 있다는 거예요.

레베카 우리가 만드는 작품은 현실을 바탕으로 했기 때문에 공감할 수 있어요.

레베카의 '통합'이라는 메시지는 아이들이 직접적인 경험을 통해 분열과 편견을 접하는 이 시대에 필요한 것이다. 〈스티븐 유니버스〉는 카타르시스로서, 그리고 판타지를 통해 진지한 문제를 탐구하는 도구로서 기능해온 대중 엔터테인먼트의 전통을 따른다. SF 영화가 인기를 끌었던(공산주의와 원자 폭탄의 끊임없는 위협에 대한 집단적 불안의 반영이었다) 냉전 시대처럼 오늘날 미국이 당면한 '테러에 대한 전 세계적 전쟁'도 국민들에게 압박을 가하고 있다. 스티븐이 낯선 존재도 쾌활하게 받아들이는 모습은 현 시대의 많은 이들이 자신들과 다른 집단과 사상을 두려워하는 것과 대조된다.

2016년 5월, 〈로스앤젤레스 타임스〉의 칼럼 '영웅 컴플렉스'에 실린 인터뷰에서 레베카는 자신이 믿는 가

라마르 에이브럼스의 그림.

레베카 슈거의 그림.

조 존스턴의 그림.

이언 존스 쿼티의 그림.

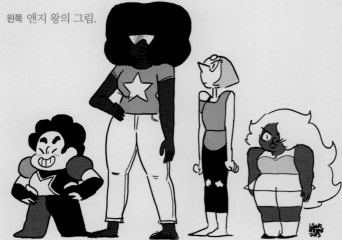

라마르 에이브럼스의 그림.

조 존스턴의 그림.

라마르 에이브럼스의 그림.

치를 굽히지 않고 〈스티븐 유니버스〉를 통해 젠더, 사랑, 가족을 계속 탐구하는 일에 어떤 어려움도 없다고 말한다. "사랑과 관용이라는 메시지에 반대하긴 어려워요. 사랑과 관용이잖아요. 제가 하고 싶은 말을 하고 주장을 고수하는 문제에 관해서 늘 이렇게 생각했어요. 사랑과 관용의 메시지를 전하는 게 더 나은 선택일 거라고요. 그건 언제나 옳을 테니까요."

조 사회의 일원으로서 우리는 미디어에 둘러싸여 살아갑니다. 그중에는 부정적인 방식으로 전복적인 미디어가 많죠. 레베카가 강조했던 것은 우리 작품이 '긍정적인 방식으로 전복적'이기를 바란다는 거예요. 그런 작품을 만드는 데 (주로 아이들이 보는) 애니메이션보다 더 좋은 매체가 있겠어요?

로렌 힘든 일이죠. 우리는 우리가 쓰는 내용이 영향을 미칠 수 있는 위치에 있어요. 솔직히 말하면 걱정돼요. 매 에피소드마다 누군가가 겪고 있을 어려움에 대한 통찰을 줄 수 있었으면 좋겠어요. 해결책이 아니라요. 해결책은 시청자 자신이 그 메시지를 가지고 내린 결정에서 나오는 거죠.

맷 저는 우리 작품의 메시지가 자랑스럽지만 자신이 믿는 가치를 세상에 내놓는 것은 긴장되는 일이죠. 작품은 시청자들의 손에 달려 있고 시청자들은 자신들이 원하는 대로 내용을 해석해요. 시청자가 실제 얻는 메시지는 우리의 의도와 다를 수도 있죠. 그 점이 작품의 메시지가 어린 시청자들에게 확실히 전해지도록 하는 데 도움이 됐어요. 사랑과 관용에 관한 〈스티븐 유니버스〉의 메시지에서 제가 가장 흥미롭고 어렵다고 생각하는 것은 완전성입니다. 완전히 부정적인 건 작품에 존재하지 않아요. 적들도 사악한 존재가 아닙니다. 나쁜 짓을 할 수도 있고 위험한 생각을 갖고 있을 수도 있지만 우리는 언제나 그들의 인간적인 면을 보여주려 하죠. 케빈을 제외하면, 스티븐은 누군가를

미워하지 못해요. 작품에서 보여주는 모든 문제의 해결책은 폭력이 아닙니다. 교육과 이해죠. 스티븐은 언제나 누군가의 존재와 그렇게 된 이유를 이해하려 하고, 그들에게 자신이 믿는 가치와 그것을 믿는 이유를 가르쳐주려고 하죠. 현실에서는 누군가의 관점이 비도덕적으로 보여도 그 사람을 없앨 수 없잖아요. 그러면 안 되니까요. 그들의 생각을 바꿀 수 있는 방법을 고민해야죠.

캣 전 세계의 수백만 명이 볼 수 있는 플랫폼에서 사회에 도전하는 이야기를 할 수 있는 시대에 살고 있다는 게 행운이에요. 우리가 모든 면에서 옳을 순 없지만 사랑과 관용이라는 핵심적 가치가 시청자들의 공감을 얻고, 나아가 다음 세대의 행복하고 안전한 미래를 만드는 데 도움이 됐으면 해요. 아이들이 보는 만화의 목표치고는 거창하지만 안 될 거 없잖아요?

현재 20대 중반~30대인 〈스티븐 유니버스〉의 작가와 아티스트들의 미디어 의식은 그들이 80~90년대에 보면서 자랐던 만화들과 대조된다. 그 당시 아이들 대상 프로그램 대부분은 장난감 회사들이 제작하고 포장한 장난감 광고들이었다. 이런 만화들은 세상을 선과 악으로 단순하게 나눴다.

라마르 그런 옛날 만화들을 좋아했지만 자라면서 다른 것들을 원했어요. 저는 어릴 때 아주 예민했는데 어떤 미디어도 제게 예민해도 괜찮다는 얘기를 해주지 않았어요. 눈물과 공감, 이해, 타협은 자랑스러운 감정들이 아니었죠. 그런 감정들을 느껴도 괜찮다고 알려주는 프로그램이 있었다면 좋았을 것 같아요. 그런 감정들을 표현하더라도 부족하거나 약하거나 어리석은 게 아니라고요. 폭력과 나쁜 생각을 심어주는 프로그램을 만드는 건 쉬워요. 하지만 저는 일반적인 것을 거부하길 원해요. 가끔은 어떤 식으로든 기존 방식에 도전하지 않는다면 쉽게 잊힐 거라는 생각이 들어요. 저는 제

가 어렸을 때 소비했던 것들을 바로잡으려 애쓰고 있어요. 어릴 때 이런 작품이 있었으면 좋았을 거예요. 저에 대해서 더 자신감을 가질 수 있었겠죠.

맷 요즘은 문화의 너무 많은 부분을 '선과 악'이라는 이분법으로 보는 것 같아요. 사람들은 온갖 사소한 문제들까지 양쪽으로 나눠서 싸우죠. 그리고 양쪽 모두 자신들이 선하고 반대쪽이 악하다고 생각해요. 모든 게 그런 식이에요. 영화는 사상 최고의 영화 아니면 사상 최악의 영화고, 사람들은 상대편에게 자신의 의견이 객관적으로 옳다는 것을 설득시키기 위해 공격적으로 따지죠. 대화를 나누기가 불편한 세상이에요! 우리가 보고 자란 만화들이 직접적인 원인인지는 모르겠지만 아이들에게 덜 이분법적인 세상을 보여주는 것도 나쁘지 않아요. 그들이 사는 세상은 단순히 '우리 대 그들'로 보기에는 복잡한 곳이니까요. 그런 사고방식은 아무 도움도 안 돼요. 공존할 방법을 고민해야죠. 어렵고 모호하지만 아이들에게 어려운 문제를 안겨주는 것을 두려워해서는 안 된다고 생각해요. 아이들은 어려운 이야기를 듣길 원해요. 언제나 어른들이 기대하는 것보다 더 어른스럽고 똑똑하게 행동하고 싶어하니까요.

캣 모리스의 그림.

캣 저는 우리가 하는 일이 '너무' 중요하다고 표현하기가 망설여져요. 우리는 질병을 치료하거나 배고픈 사람들을 먹이거나 지구 온난화를 해결하려는 게 아니에요. 시청자들에게 전달하고 싶은 메시지에 관해 많은 이야기를 나누지만 결국 재밌는 걸 만들고 싶은 거예요. 어렸을 때 얄팍한 온갖 종류의 장난감 광고들이 재밌다고 생각했지만 오랫동안 기억에 남은 작품들은 그 안에서 내 모습을 볼 수 있고, 나를 고민하게 만드는 작품들이었어요. 평생 텔레비전을 사랑한 사람으로서 이제 빚을 갚을 때가 된 것 같죠.

이언 가장 중요한 것은 탄탄한 이야기와 재미있는 볼거

리를 만드는 겁니다. 작품에서 얻게 되는 메시지가 교실에서 가르쳐야 할 지혜는 아닙니다. 사람들이 작품에 공감하는 것이 멋지다고 생각하지만 교훈을 주는 것을 목표로 삼은 적은 없어요. 우리는 그저 텔레비전에서 새로운 것을 시도하는 것이 즐거운 거죠.

'Lion 3: Straight to Video'(시즌1-35화)에서 등에 프로펠러를 달고 날아다니는 개이자 액션 영웅인 멍멍콥터는 스티븐의 꿈속에서 이렇게 말한다. "재능에 신경 쓰지 마, 스티븐. 예술을 만드는 건 소통이야. 예술은 대화야. 네가 내리는 모든 선택이 표현이야. 네게 붙을 꼬리표나 남들의 기준을 걱정하지 마. 그냥 자신에게 충실하면 사람들이 너의 솔직함을 알아줄 거야." 멍멍콥터의 메시지는 크루들이 직접 읽는 선언문처럼 들린다.

제프 그 장면은 제가 썼어요! (물론 레베카와 다른 작가들의 도움을 받았죠.) 예술가는 자신에게 비판적이에요. 자신의 예술적 능력과 인간으로서 가치를 동일시하죠. 두려움은 정상적이지만 창작에 걸림돌이 될 수 있어요. 자기 자신을 비판하고 남들의 비판을 걱정하는 데 많은 시간을 쓰게 되죠. 예술가는 결점들을 포함한 자기 자신을 받아들일 때 더 크게 성장할 수 있어요.

맷 '자신에게 충실하면 사람들이 너의 솔직함을 알아줄 거야'는 정말 공감하는 신조예요. 제게 중요한 시청자는 작가실에 있는 동료들과 저 자신이에요. 우리는 우리 자신을 위해 작품을 만들고 있는 겁니다. 나와 다른 사람들도 이 작품을 보고 즐거워할 거라는 믿음을 가져야 해요.

내가 참여한 작품에 사람들이 긍정적이고 열정적으로 반응하는 것을 볼 때의 느낌은 말로 표현하기 어려워요. 정말, 정말 기분이 좋죠. 샌디에이고 같은 곳에서 공개 상영을 하면 매번 눈물이 났어요. 내가 만든 작품을 보면서 수백 명의 사람들이 놀라고 웃고 환호하는

크루니버스의 작품

힐러리 플로리도의 그림.

앰버 크렉의 그림.

조 존스턴의 그림.

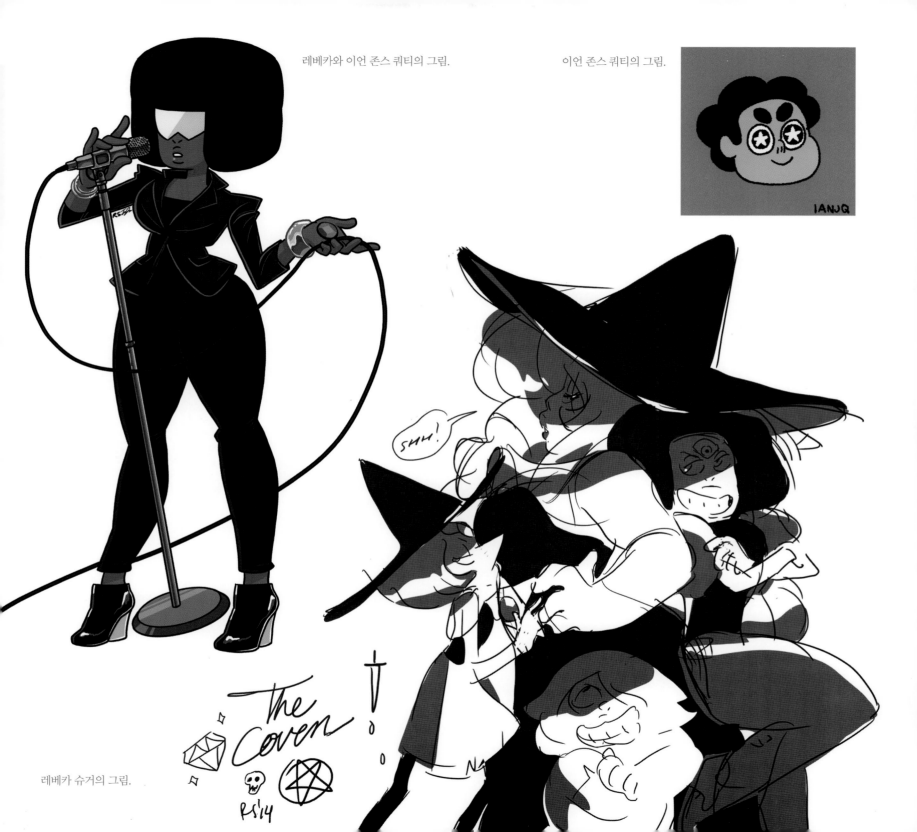

레베카와 이언 존스 쿼티의 그림.

이언 존스 쿼티의 그림.

IANJQ

SHH!

The Coven!

레베카 슈거의 그림.

걸 같은 방에 앉아 들을 수 있으니까요. 강렬한 경험이 에요. 작품이 시작한 지 꽤 됐고 첫 방영 때부터 팬들이 있었지만 우리가 만든 이야기들이 어떤 영향력을 가지는지는 쉽게 잊거든요. 두렵기도 하지만 그럴수록 작품에 대해서 더 많이 고민하고 수백만 명의 사람들 앞에 자신 있는 결과물을 내놓을 수 있도록 노력하게 되죠.

수백만 명의 시청자가 자신의 작품을 보고 있다는 사실을 곱씹는 것은 창작에 방해가 될 수 있다. 크루들은 시청자들을 의식하는 만큼 자신이 보고 싶은 작품을 만들기 위해 내면에도 집중한다. 이들은 온라인의 팬 커뮤니티 상황(반응이 좋든 나쁘든)을 관찰하고 팬 아트, 팬 픽션, 팬 코스프레 등을 주의 깊게 본다.

맷 온라인에서 팬들과 이야기하는 건 재미있는 경험이었습니다. 요즘에는 창작자와 팬이 직접 소통할 수 있다는 게 놀랍죠. 어릴 때 저는 코믹북 컨벤션에서 존경하는 작가들을 몇 시간씩 기다렸다가 그들의 카자Ka-Zar 만화에 대해서 질문을 하곤 했어요. 그것이 잊지 못할 경험이었기에 온라인에서 만나는 팬들에게도 친절하려 노력하죠. 즐거울 때도 있지만 트위터를 통해 교류하는 건 뭔가 빠진 느낌이 들어요. 너무 쉽게 만날 수 있기 때문인 것 같아요. 팬들과 공적인 자리에서 만난 적이 있었는데 정말 좋았습니다. 다들 즐거워했고 예의 바르면서도 에너지가 넘쳤죠. 제가 얼마나 멋진 일을 하고 있는지 다시 한번 상기하게 된 순간들이었습니다.

앰버 저는 온라인 팬덤과 흥미로운 관계에 있는데, 제가 그 팬덤 출신이기 때문이죠. 파일럿이 온라인에 공개된 날 저는 텀블러Tumblr에 펄의 팬 아트를 올리고 제일 좋아하는 캐릭터가 될 것 같다고 썼어요(지금도 마찬가지예요!). 그리고 2014년 초에는 〈스티븐 유니버스〉의 팬 코믹스를 그렸죠. 그해 여름에 이언이 연락

을 해서 테스트를 받아보라고 했고 'Steven and the Stevens'(시즌 1-22화)가 방영될 무렵 크루의 일원이 되어 있었죠. 〈스티븐 유니버스〉 같은 작품을 만들게 된 것이 이상하게 느껴지지만, 그로 인해 온라인의 팬들을 바라보는 시각이 바뀌게 됐어요. 사람들이 우리가 만든 작품을 즐기는 모습을 바라보는 건 소중한 일이에요. 때로는 가슴이 벅차요. 제가 배운 것은 세상이 생각보다 훨씬 좁다는 거예요. 양쪽에서 사람들이 제 말을 보고 들을 수 있으니 그 말이 미칠 영향을 생각해야 해요. 남들의 주목을 받는 것이 힘들긴 하지만 누구든 자신에게 맞는 방식으로 균형을 잡아야 하죠. 제 방법은 온라인에 자주 접속하지 않는 거예요!(웃음) 팬들과 직접 만나는 건 멋진 일이에요. 온라인에서는 펄 아이콘 뒤에 숨은 사람을 상상하기 어렵지만, 실제로 별무늬가 있는 핑크색 셔츠를 입고 응원하는 사람을 만나면 정말 고맙죠. 레베카는 팬들에게 작품을 사랑해 줘서 고맙다고 말하곤 하는데 저도 그렇게 해요. 정말 감사해야 하는 사람들이니까요. 우리가 그토록 열심히 만든 결과물을 사람들이 소중하게 여기고, 그걸 내 눈으로 직접 보는 건 정말 멋진 일이에요!

저는 2015년 샌디에이고 코믹콘의 카툰 네트워크 패널에 참석했던 일을 인생 최고의 경험이라고 생각해요. 방을 가득 채운 사람들이 내가 참여한 작품을 보면서 흥분해서 소리를 지르는 모습은 정말……. 가끔 지치면 유튜브에서 사르도닉스(펄과 가넷의 퓨전)가 처음 등장할 때의 동영상을 봐요. 그러면 기운이 나죠.

벤 파일럿의 애니메틱을 보고 특별한 작품이 되리란 걸 알았어요. 작품을 만들기 시작하면서 많은 사람들이 공감하리라는 느낌이 들었죠. 하지만 이 정도로 인기가 높아질 줄은 몰랐어요. 작품이 처음 방영됐을 때 열렬한 반응과 팬 아트에 깜짝 놀랐죠. 팬 아트가 만들어질 정도의 작품에 참여한 적이 없었거든요. 하지만 'Jail Break'(시즌 1-52화)가 나온 후에는 차원이 달라졌죠. 'Jail Break'가 방영된 후에는 텀블러를 새로고침할

캣 모리스의 그림.

레베카 슈거의 그림.

로렌 주크의 그림.

때마다 매번 새로운 팬 아트가 나오더라고요. 맷과 앰버 말대로 2015년 코믹콘에 참석한 건 특별한 경험이었어요. 그곳에 모인 많은 사람들의 반응을 보니 눈물이 났어요. 〈스티븐 유니버스〉를 열심히 만들고 있었기 때문에 그 작품이 찬사받고 사람들의 삶에 영향을 미친다는 얘기를 듣는 게 보람 있었죠. 유튜브에 있는 그때의 영상을 스무 번쯤 봤어요. 엘로우 다이아몬드가 처음 등장할 때 사람들이 깜짝 놀라는 걸 듣고 싶어서요.

저는 온라인에서 종종 팬들의 질문에 대답하는데 그것도 재미있어요. 더 많은 걸 알려주고 싶지만 스포일러를 얘기하지 않고는 대답할 수 없죠. 팬들의 반응은 작품을 집필할 때 영향을 미치지 않습니다. 방송 날짜보다 더 앞서 각본을 쓰기 때문에 반응할 수가 없어요. 첫 에피소드가 방영될 무렵에 우린 벌써 41화를 쓰고 있었거든요.

가장 재미있는 팬과의 교류는 'Keep Beach City Weird' 블로그 운영입니다. 팬들은 로날도가 실존인물인 것처럼 장단을 맞추죠. 내가 한 농담을 키워나가는 게 재미있어요. 인터넷에서 즉흥 연극을 하는 느낌이죠.

함께 식사를 하는 것은 〈스티븐 유니버스〉의 크루들이 유대를 강화하는 방법이다. 새로운 에피소드가 처음 방영되는 날에는 아티스트들이 스튜디오 내 공용 구역에 모여 함께 본다. 프로덕션 코디네이터인 크리스티 코헨은 함께 먹을 음식을 준비하는데 이것은 업무와는 상관없는 개인적인 전통이다.

크리스티 첫 방영을 함께 보는 파티가 좋은 이유는 그때가 아니면 최종 결과물을 볼 시간을 내지 못하기 때문이에요. 덕분에 다 같이 볼 수 있는 거죠! 'Gem Glow'(시즌 1-1화)의 첫 디자인 분석 회의를 할 때 '쿠키 야옹'을 실제로 만들어야겠다고 생각했어요. 그때부터 'Together Breakfast'(시즌 1-4화), 'Frybo'(시즌 1-5화), (딸기로 뒤덮인 전쟁터가 나오는) 'Serious Steven'(시즌 1-8화) 등 음식이 나오는 에피소드들이 이어졌죠. 그래서 에피소드가 방영될 때 음식과 관련된 뭔가를 해봐야겠다고 생각했어요. 한 주에 새 에피소드가 다섯 편 방영될 때는 힘들지만 작품과 크루들을 위해서 가능할 때마다 만들고 있어요.

마라톤 제작 일정이 이어진 지 몇 년째지만 크루들은 이토록 서로를 아끼고 지지하는 동료들과 함께 사랑하는 시리즈를 만드는 행운을 누리고 있다는 사실에 여전히 놀라곤 한다.

맷 처음부터 얘기했던 건데요. 이런 작품은 앞으로 없을 겁니다. 채널 측의 지원과 부서 간 협력과 아티스트들에게 주어진 자유의 수준이 보기 드문 정도예요. 처음 전속 작가로 일했던 프로그램은 대본이 있는 라이브 액션 프로그램이었는데, 파트너와 같이 쓴 농담 몇 개를 상사가 바꿔서 발끈했던 적이 있어요. 당시 작가실의 실장이 정중하면서도 솔직하게 말해주더군요. 신입 작가가 쓴 글이 초고부터 최종 대본까지 바뀐 게 없으면 운이 좋은 거라고요. 몇 가지만 바뀐 걸 감사해야 했죠.

책임자로서 레베카는 언제나 다른 사람의 의견과 새로운 아이디어, 변화와 위험에 대해 열려 있어요. 명확하고 완전한 비전과 그 비전을 진화시키려는 열망을 지니고 있고, 함께 일하는 사람들의 지지와 도전을 동시에 받고 있죠. 저는 이 작품에 누구도 따라 할 수 없는 방식으로 열정을 쏟아붓고 있어요. 이보다 더 바람직할 순 없어요.

앰버 〈스티븐 유니버스〉는 제 전부예요! 제 인생이 최악일 때 만난 작품이에요. 한동안 아티스트가 설 곳이 없는 켄터키 중부만 돌게 될 거라고 믿었거든요. 〈스티븐 유니버스〉의 방영이 시작됐을 때 저를 위해 만들어진 작품처럼 느껴졌어요. 아티스트로서 처음 얻은 일자리로 계속 이 업계에서 일할 수 있게 해줬고, 제

알레스 로마닐로스의 그림.

스튜 리빙스턴Stu Livingston의 그림.

모든 관심사와 열정이 다 들어가 있어요. 여기에 참여하는 모든 사람들이 제게 영감을 줘요.

스티븐 〈스티븐 유니버스〉에 참여하기 전을 생각해보면 완전히 다른 삶처럼 느껴져요. 모든 직업이 어느 정도 사람을 변화시키겠지만 그래도 크루들과 함께 일하면서 제가 더 나은 사람이 된 건 확실해요! 워낙 포부가 큰 작품이라 일은 힘들지만 저는 우리 크루가 누구라도 함께 일하고 싶어 할 최고의 사람들이라 생각합니다.

크리스티 작품의 사소한 디테일, 크루들의 환경, 모두 지켜야 할 가치가 있다고 느껴요. 저는 작품의 시작부터 프레젠테이션, 녹음, 디자인, 그리고 최종 결과물까지 모든 과정을 지켜봤어요. 에피소드를 만들기 위한 모든 단계에 들어가는 노력과 관심, 애정, 그리고 에피소드들이 발전해가는 모습도요. 제가 그 과정에 참여할 수 있다는 게 커다란 행운이라고 생각해요.

캣 뻔한 말 같지만 저희 크루는 가족이에요! 다른 사람과 함께 뭔가를 만들면 유대감이 형성되죠. 우리는 서로의 가장 좋을 때와 좋지 않을 때를 모두 봐왔어요.

자신이 맡은 업무 외에도 각자 할 일을 찾아서 했죠. 함께 일했던 모두가 제 인생에서 특별해요. 그보다 더 특별한 건 제가 진심으로 사랑하는 작품을 만드는 데 참여할 수 있었다는 거예요. 이런 일이 인생에 얼마나 일어날 수 있을지 모르겠어요. 그래서 저는 힘들 때조차 감사한 마음이에요.

벤 지난 시간과 에피소드들이 희미해요. 항상 마감을 맞추기 위해 달리고 있으니까요. 하지만 가끔 주위를 둘러보면 이런 생각이 들죠. "이게 바로 내가 하고 싶은 일이야." 레베카가 이끄는 이 특별한 사람들은 제작의 모든 단계마다 정말 많은 열정을 쏟아부어요. 레베카가 만든 개방적인 분위기 덕분에 우리는 함께 성장하고 서로에게 많은 걸 배웠죠. 크루들을 모아준 걸 고맙게 생각해요. 언제 또 다시 이런 팀의 일원이 될 수 있을지 모르겠어요.

이언 스토리와 캐릭터들을 탄생시키고 그것을 재미있는 것으로 만드는 데 많은 시간을 투자했죠. 드로잉부터 애니메이션, 그리고 최종 결과물까지 힘든 노력이 있었고요. 모든 에피소드들이 친밀하게 느껴집니다. 우리의 놀라운 크루들의 경험으로부터 만들어진 것이

케이티 미트로프의 그림.

조 존스턴의 그림.

레베카 슈거의 그림.

니까요. 모든 것이 〈스티븐 유니버스〉만의 특별함을 지닐 수 있도록 오랫동안 노력했어요. 힘들지만 텔레비전에서 프로그램이 방영되는 걸 보면 실감이 나요. 눈물이 흐르죠.

스티븐 슈거는 애니메이션 주인공의 모델이 된 것을 기쁘게 생각한다. 비록 스티븐 유니버스가 자신과 다르지만 말이다.

스티븐 스티븐이 수많은 작가들의 손을 거쳐 지금의 모습이 된 것을 보면 기분이 이상해요. 스티븐이 저라고 생각한 적은 없어요. 레베카가 자신과 있을 때의 제 모습에서 영감을 얻어 만든 캐릭터일 뿐이죠. 스티븐의 장점들에 공감할 수는 있지만 그것들은 과장되고 이상화되어 있어요. 힘, 순수함, 인내심을 지니고 무조건적으로 남을 돕는 스티븐은 일종의 영웅이죠. 제게도 스티븐의 그런 특징들이 있지만 아주 조금일 뿐이에요. 저의 일부분에서 영감을 얻은 거니까요. 그래서 이상하게도 가끔은 애니메이션 속 스티븐이 실제 저보다도 더 제가 되고 싶고, 되어야 하는 모습 같아요. 참, 그리고 아빠가 제게 '스크투볼Schtooball'이라는 별명을 지어주셨거든요. 그것도 우리의 공통점이죠!

WATERMELON
ISLAND

케이티 미트로프의 그림.

맷 버넷의 그림.

왼쪽 알레스 로마닐로스의 그림.

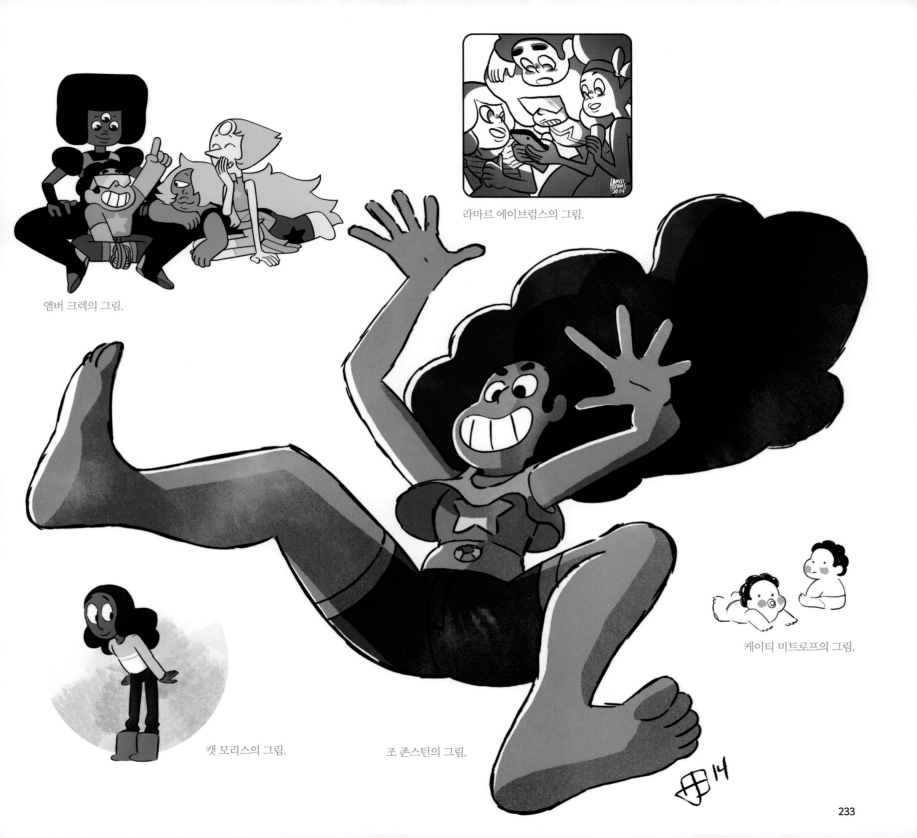

앰버 크렉의 그림.

라마르 에이브럼스의 그림.

케이티 미트로프의 그림.

캣 모리스의 그림.

조 존스턴의 그림.

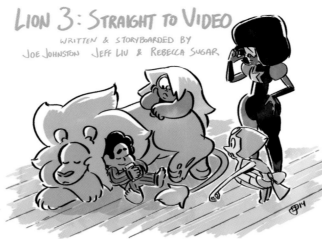

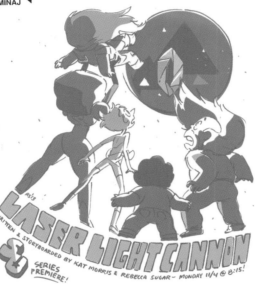

THE STEVEN CREW-NIVERSE PRESENTS:

gem glow

S★U
HOUSE GUEST

story boarded & written by
HILARY FLORIDO, KATIE MITROFF
and REBECCA SUGAR

"CAT FINGERS" BY REBECCA, IAN, HILARY + KAT
TONIGHT @ 8PM ON CN

237

크레디트

"The Time Thing" Pilot Credits
Created by: Rebecca Sugar
Supervising Producer: Pete Browngardt
Producer: Nate Funaro
Creative Director: Phil Rynda
Art Director: Sue Mondt
Written and storyboarded by: Rebecca Sugar
Production Coordinators: Kelley Derr, Marcy Mahoney
Production Assistant: Adam Robezzoli
Character Designer: Phil Rynda
Prop Designer: Angie Wang
Background Designers: Tom Herpich, Art Morales, Chris Tsirgiotis
Background Painters: Mark Bodnar, Elle Michalka, Steven Sugar
Color Key: Amanda Rynda
Timing Director: Genndy Tartakovsky
Animatic Timer: Oliver Akuin
Animation Checking: Sandy Benenati
Featured Voices: Zach Callison, Deedee Magno Hall, Michaela Dietz, Estelle Swaray, Kate Micucci, Matthew Moy
Casting Director: Maria Estrada
Voice Director: Maria Estrada
Recording Studio Manager: Karie Gima Pham
Recording Engineer: Robert Serda
Music by: Jonathan Baken
Supervising Editor: Paul Douglas
Dialog Editor: Matt Brown
Re-Recording Mixer: Robert Serda
Sound Effects Design/Editorial: Robert Serda
Director Production Technology: Antonio Gonella
Post Production Supervisor: Tony Tedford
Post Production Coordinator: Alicia Parkinson
Track Reading by: Slightly Off Track
Production Estimator: Cecilia Rheins
Production Administration: Linda Barry
Overseas Production Facility: Rough Draft Korea Co., Ltd.
For Cartoon Network Studios:
Executive Producers: Brian A. Miller, Jennifer Pelphrey
For Cartoon Network:

Executive Producers: Curtis Lelash, Rob Sorcher
Executive in Charge of Development: Katie Krentz

Series Combined Credits
Created by: Rebecca Sugar
Written and Storyboarded by: Rebecca Sugar, Kat Morris, Ian Jones-Quartey, Jeff Liu, Joe Johnston, Paul Villeco, Colin Howard, Aleth Romanillos, Raven Molisee, Lamar Abrams, Luke Weber, Hellen Jo, Hilary Florido, Katie Mitroff, Lauren Zuke, Takafumi Hori, Matt Braly
Co-executive Producer: Ian Jones-Quartey
Art Director: Kevin Dart, Ricky Cometa, Elle Michalka, Jasmin Lai
Supervising Director: Ian Jones-Quartey, Joe Johnston, Kat Morris
Executive Producer: Rebecca Sugar
Producer: Jackie Buscarino
Supervising Producer: Chuck Austen
Storyboard Supervisor: Kat Morris
Animation Director: Nick DeMayo
Story Editors: Matt Burnett, Ben Levin
Story by: Matt Burnett, Ben Levin, Rebecca Sugar, Ian Jones-Quartey, Kat Morris, Joe Johnston
Production Coordinators: Carder Scholin, Carolyna Robezzoli, Lisa Zunich, Christy Cohen
Production Assistants: Christy Cohen, Lisa Zunich, Raymond Schmidt, Kevin Inciong
Digital Production Assistant: Alan Pasman
Lead Character Design: Danny Hynes, Colin Howard
Character Design: Colin Howard, Aleth Romanillos
Additional Character Design: Joseph Pitt, Guy Davis, Ricky Cometa, Carly Monardo
Character Design Inspired by: Carey Yost, Phil Rynda
Prop Design: Angie Wang
Additional Illustrations: Guy Davis
Additional Prop Design: Nick Edwards, Bill Ramos Flores, Thaddeus Couldron
Additional Model Design: Ricky Cometa, Carly Monardo, Lauren Monardo Gramprey, Erica Jones, Katie Mitroff, Dou Hong
Model Clean-Up: Erik Elizarrez
Lead Background Design: Steven Sugar
Background Design: Steven Sugar, Emily Walus, Sam Bosma, Clarke Snyder, Nick Edwards, Bill

Ramos Flores, Elle Michalka, Mary Nash, Jane Bak
Additional BG Design: Patrick Leger, Sam Bosma, Jeff Mertz, Guy Davis, Martin Cendreda, Jake Wyatt, Justin Martin, Clarke Snyder, Kevin Dart, Myung Eusong Lee Seo, Mary Nash, Jane Bak
Background Painters: Elle Michalka, Amanda Winsterstein, Jasmin Lai, Ricky Cometa, Michelle Kwon
Additional BG Paint: Sophie Diao, Gyimah Gariba, Cat Tuong Bui, Katie Mitroff, Kevin Dart, Dylan Forman, Craig S. Simmons, Myung Eusong Lee Seo, Emily Walus, Elle Michalka, Efrain Farias, Jasmin Lai
Additional Visual Effects: Andrew Chittenden
Color Stylist: Tiffany Ford, Efrain Farias, Hans Tseng, Elle Michalka
Additional Color Stylists: Amanda Rynda, Jessica Yost, Catherine E. Simmonds, Tiffany Ford
Animatic Timer: Lauren Hecht
Additional Animatic Timing: Oliver Akuin
Storyboard Revisions: Aleth Romanillos, Stuart Livingston, Antony Mazzotta, Lauren Zuke, Amber Cragg
Additional Storyboard Revisions: Antony Mazzotta, Hilary Florido, Katie Mitroff, Luke Weber, Jeff Liu, Melissa Juarez, Kartika Mediani, Mickey Quinn
Featured Voices: Zach Callison, Estelle Swaray, Michaela Dietz, Deedee Magno Hall
Additional Voices: Tom Scharpling, Billy Merritt, Ian Jones-Quartey, Eugene Cordero, Matthew Moy, Kate Micucci, Dee Bradley Baker, Grace Rolek, Joel Hodgson, Atticus Shaffer, Zachary Steel, Sinbad, Aimee Mann, Chris Jai Alex, Lamar Abrams, Reagan Gomez, Brian Posehn, Nicki Minaj, Susan Egan, Godfrey Danchimah, Toks Olagundoye, Jennifer Paz, Crispin Freeman, Mary Elizabeth McGlynn, Rita Rani Ahuja, AJ Michalka, Andrew Kishino, Shelby Rabara, Mason Cook, Braden Fitzgerald, Eric Bell Jr., Jackie Buscarino, Jon Wurster, Kimberly Brooks, Erica Luttrell, Charlyne Yi, Kate Flannery, Pete Browngardt, Eric Bauza, Adam DeVine, Kevin Michael Richardson, Alexia Khadime, Colton Dunn, Olivia Olson, Patti LuPone, Nancy Linari, Uzo Aduba, Natasha Lyonne, Brian George, Dave Willis, Lisa Hannigan, Christine Pedi, Cristina Vee
Voice Directors: Kent Osborne, David P. Smith
Recording Studio Managers: Karie Gima Pham, Susy Campos, Stacy Renfroe
Recording Engineer: Robert Serda, David W. Barr

Sheet Timing: Maureen Mlynarczyk, Doug Gallery, Kimson Albert, Greg Miller, Robert Ingram
Animation Checking: Sandy Benenati, Vicki Casper, Takafumi Hori, Julie Benenati
Track Reading by: Slightly Off Track
Picture Editor: Mattaniah Adams
Assistant Editor: Anna Granfors
Dialog Editor: Eric Freeman, Alex Borquez
Additional Dialog Editing: Alex Borquez
Director Production Technology: Antonio Gonella
Supervising Sound Editors: Timothy J. Borquez, MPSE, Tom Syslo, Tony Orozco
Sound Editors: Tony Orozco, Daisuke Sawa, Eric Freeman, Tom Syslo
Tap Dancing by: Shelby Rabara
Re-Recording Mixers: Eric Freeman, C.A.S., Timothy J. Borquez, C.A.S., Tony Orozco
Post Production Supervisor: Tony Tedford
Post Production Manager: Alicia Parkinson
Post Production Coordinator: Alicia Parkinson
Production Estimator: Cecilia Rheins
Production Administration: Linda Barry
Music Composers: Aivi & surasshu
Main Title Lyrics by: Rebecca Sugar
Main Title Music by: Rebecca Sugar, Aivi & surasshu, Jeff Liu
Additional Guitar for Main Title: Stemage
Additional Strings for Main Title: Jeff Ball
Additional Music by: Rebecca Sugar, Nick DeMayo, Jeff Liu, Ben Levin, Stemage, Roger Hicks, Hellen Jo, Ian Jones-Quartey
Additional Violin Music by: Jeff Ball, Patti Rudisill
Additional Electric Guitar by: Stemage
Additional Drums by: Roger "Rekcahdam" Hicks
Additional Guitar by: Stemage, Edwin Rhodes, Jeff Liu
Additional Strings by: Jeff Ball
Additional Clarinet by: Kristin Naigus
Additional Trumpet by: Jesse Knowles
Additional Saxophone by: Tim Teylan
Saxophone Recording Engineer: Julian Sanchez
"Here Comes a Thought": Music & lyrics by Rebecca Sugar
"OK K.O.!" Music: Jake Kaufman
"OK K.O.!" Arcade Machine Music: Arranged by Aivi & surasshu

"Like A Star": Mike Krol
"Fifteen Minutes": Mike Krol
"Still Not Giving Up": Music & lyrics by Jeff Liu
"Haven't You Noticed I'm a Star": Music & lyrics by Rebecca Sugar
"Crying Breakfast Friends Theme": Music & lyrics by Jeff Liu
"I Could Never Be Ready": Music & lyrics by Rebecca Sugar
"What's the Use of Feeling (Blue)": Lyrics by Rebecca Sugar, music by Rebecca Sugar, Aivi & surasshu
Additional Lyrics by: Rebecca Sugar, Jeff Liu, Ben Levin, Matt Burnett, Paul Villeco, Hellen Jo, Ian Jones-Quartey, Lamar Abrams, Nick DeMayo, Joe Johnston
Vocals by: Rebecca Sugar
Arrangement by: Aivi & surasshu
Overseas Production Facility: Rough Draft Korea Co., Ltd., SMIP CO.,LTD
Development Executive: Katie Krentz
Current Series Executive: Nicole Rivera
Executive Producers: Curtis Lelash, Jennifer Pelphrey, Brian A. Miller, Rob Sorcher

Rough Draft Korea Co. Ltd Credits
Supervising Director: Haesung Park
Animation Directors: Byungki Lee, Sangman Park, Heejin Won, Sangun Jun, Dongsoo Lee, Dongyoung Kim, Seungwook Shin, Dongboon Kim
Senior Producer: Chulho Kim
Production Managers: Minsuk Kim, Hyunsik Hahm, Kilhong Kim
Production Assistants: Mekyung Song, Hyukmin Yea, Hana Do, Yeonju Noh, Min Choi
Senior Head of Translation: Yeonhwa Jeong
Translators: Youngwon Kim, Mirae Lee, Gahyun Baek
Layout Director: Seungryul Lee
Layout Artists: Moonjung Choi, Moonjung Song
Animators: Sangun Jun, Seungwook Shin, Sangman Park, Dongsoo Lee, Dongboon Kim ,Heejin Won, Dongyoung Kim, Minjung Kim, Sangtag Oh, Misoon Yun
Model Checker: Juhee Lim
Chief of Assist Animation: Boyoung Sung, Sungsook Cho
Assist Animators: Byungjo Kwan, Junghoon Kwan,

Mijin Kim, Jungmi Kim, Jinah Kim, Hyeran Kim, Mikyung Mun, Junghoon Park, Eunju Seo, Mijung Song, Sunhee Ahn, Soojung Ahn, Minah Yang, Eunmi Oh, Mihyang Won, Daesoo Lee, Kyunghye Jang, Hyeryun Jeon, Yunjung Jung, Yangsook Cho, Hyunlim Ha, Sooyoung Hwang, Jiyeon Hwang, Miok Kang, Dohee Kim, Miyea Kim, Oksun Kim, Eunhee Kim, Hyunjung Kim, Jinhee Ryu, Eunyoung Seo, Suok Yu, Hwasoon Lee, Seohyun Lim, Younghee Jung, Yeonyeol Choi, Mijin Han, Kyungmi Hong
Animation Checking: Choonkeun Choi, Hyukjun Kim
Retakes Supervisor: Yongnam Park
Unit Digital Supervisor: Doohwan Kim
Chief of Compositing: Younghyun Lee, Sangkyun Cha
Camera Compositing: Kiyoung Park, Changwook Lee, Jaewoo Shim, Wonjun Hwang
Digital San/X-Sheeting: Chunhwa Ahn, Jinyoung Kim, Sohye Kim, Mijung Kim
Chief of Ink & Paint: Myungsoon Kim
Palette: Taesun Kwan
Ink & Paint: Seunghee Koh, Hyunah Park, Myunghwe Ahn, Hyunkyung Lee, Soonil Yu, Sunok Cho
Background Clean-Up: Haesook Park, Soomi Kim, Deukyeo Kang, Yunju Hyun
Background Painting: Jayoung Won, Kyungae Noh, Soojung Shim
Chief of Editing/Technical: Heechul Kang
Editor: Minhee Hong

SMIP CO. LTD Credits
Director: Ki Yong Bae
Assi Director: Jin Hee Park, Sue Hong Kim
L/O Checker: Yeong Gyun Yoo
Key Animation: Eun Ok Choi, Sun Ok Jo, Gyeong Ho Lee, Byeong Cheong Shin, Gang Yong Lee, Yeong Mi Lee
Model Checker: Gyeong Suk Yoo
BG: Jin Yang Lee, Hyeon Ho Lee
Inbetween Checker: Gyeong Suk Chun, Yun Hui Choi, Seong Gwon Kang
Final Checker: Eon Su Son, Jong Min Choi
Color Checker: Eun Sil Lee, Mija Na
Compositor: Sam Rye Na, Gi Yeong Yang

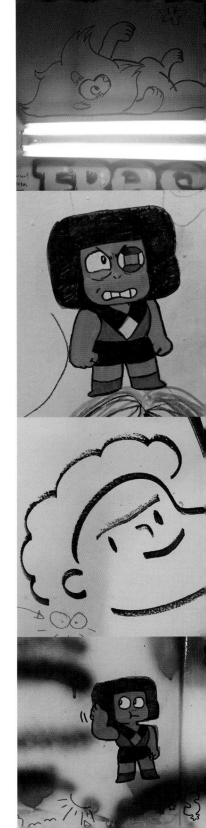

감사의 말

<스티븐 유니버스>의 크루와 카툰 네트워크 여러분께 감사드립니다. 여러분이 도와준 덕분에 멋진 책을 만들 수 있었습니다. 이해심 깊은 에이브럼스의 에릭 클로퍼, 속도가 느린 저자/디자이너와 함께 일해 준 애쉴리 앨버트와 모든 팀원에게 감사를 표합니다. 필라델피아 예술대학과 무어 예술디자인대학의 동료와 학생들도 고맙습니다. 조비나, 퀸튼, 펠릭스, 언제나 고마워요. 이 프로젝트에 큰 관심을 가져준 레베카 슈거, 이언 존스 퀴티, 스티븐 슈거에게, 도와주고 인도해준 재닛 노와 마리사 마리오나키스에게, 그리고 제작진으로서 방향을 잡아준 재키 부스카리노, 리사 주니치, 크리스티 코헨, 앨런 파스먼에게 특별한 감사의 뜻을 전합니다.

– 2017년 1월. 필라델피아에서 크리스 맥도널

Editor: Eric Klopfer
Editorial Assistant: Ashley Albert
Project Manager: Marisa Marionakis
Associate Manager, Creative: Tanet No
Designer: Chris McDonnell
Production Manager: Denise LaCongo
Cover art by: Jasmin Lai
Cover design by: Chris McDonnell and Rebecca Sugar

옮긴이 홍주연

연세대학교 생명공학과를 졸업하고 서울대학교 대학원 미술이론 석사과정을 수료했다. 해외 프로그램 제작 PD와 영상 번역가로 일하면서 영화, 드라마, 다큐멘터리의 번역과 검수 및 제작을 담당했다. 현재 번역에이전시 엔터스코리아에서 출판기획자 및 전문번역가로 활동 중이다. 옮긴 책으로는 『뭉크, 추방된 영혼의 기록』, 『초보자를 위한 만화 그리기』, 『연필의 101가지 사용법』 등이 있다.

스티븐 유니버스

1판 1쇄 발행 2023년 7월 31일 **글** 크리스 맥도널 **서문** 레베카 슈거 **옮긴이** 홍주연 **펴낸이** 하진석
펴낸곳 ART NOUVEAU **주소** 서울시 마포구 독막로3길 51 **전화** 02-518-3919 **팩스** 0505-318-3919
이메일 book@charmdol.com **신고번호** 제2016-000164호 **신고일자** 2016년 6월 7일
ISBN 979-11-91212-31-0 03600
책값은 뒤표지에 있습니다. 잘못 만들어진 책은 구입하신 서점에서 바꿔드립니다.

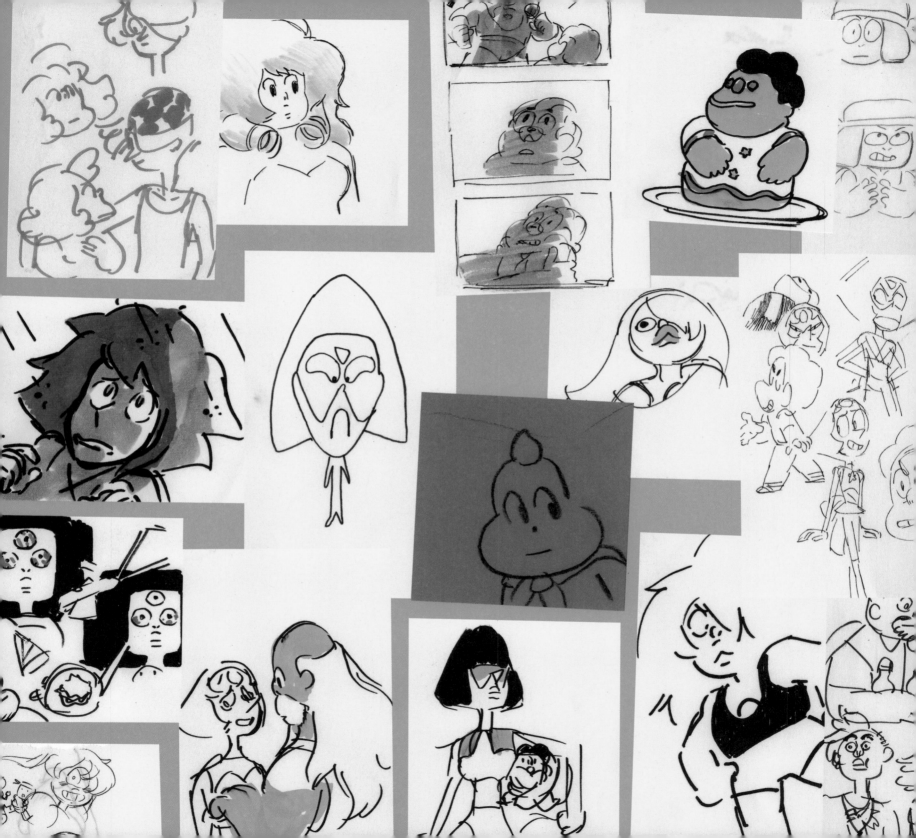